現代藝術品

當面對一件

您大概不會因為不認識它而繞道

目錄

筆者的話

1973年畢加索去世時，紐約某專欄作家說：「畢加索？本世紀最大的騙局！」當時我覺得這位仁兄也算幽默，令人莞爾。

九十年代，著名建築師貝聿銘為北京某大酒店的建築主持策劃，他在設計中採用了趙無極的一幅作品作為接待大堂的主體裝飾。酒店開幕那天，一位大股東指着畫作說：「這也算藝術？我的五歲孫兒也懂得畫！」一位當時在場的朋友說到這件事時，我不禁嫣然。

前年，一位國內美術學院出身的畫家朋友從香港來到巴黎探望我，我和他一起到『龐畢度中心』的現代藝術館參觀。在看了幾個展廳之後，我察覺到朋友開始有點不耐煩。當走到一組當代的前衛裝置藝術時，他終於表達對這些作品的否定意見。他說：「這些創作方式有點不知所謂，不能隨便甚麼都算作藝術吧?」我聽了感到非常錯愕。

一直為人們對現代藝術的誤解而忐忑不安。其實藝術本身並不高深莫測，天賦也不是欣賞藝術的先決條件，有時甚至簡單到祇是一件知情與否的事情。尤其是現代藝術，它不但反影著我們的時代意義，而且簡約而緊密地在訊息中向我們傳遞新意念訊息。儘管它的主題看起來有時是如何嚴肅，或者是那麼荒謬，但現代藝術所帶給我們的，總會是一份生命中的喜悅。

2017年春天寫於巴黎

第一章
從藝術說起

引言

我們到博物館或畫廊時，看到藝術作品，常常會祇顧閱讀它旁邊的說明，而忽略直接細心觀賞作品。當我們透過作品說明而瞭解到一個大概時，就認為看懂了，然後再繼續看下一個。這樣的做法，很容易把作品本身所要表現的意義忽略掉。很多人觀看視覺藝術時都有這種類似的經驗，是甚麼造成這個現象？最直接的答案是藝術家在創作中很少存有要讓觀眾看懂甚麼的想法。藝術家比較重視的是有否充分表現了自己的意念及情感。藝術的表達方式可以寫實或抽象；既無奇不有，也無可厚非。大家可以想像一下，如果要讓許多人一眼就看懂作品的內涵，藝術家就必需考慮調整他的表現手法以遷就觀眾的欣賞能力，那他的表現方式就會受到限制，藝術創作可能被窄化到祇有人人一看就懂的東西，這是藝術家絕對不願意的。

相反，身為觀眾，我們祈望欣賞到的是境界無遠弗屆、意義深遠流長的藝術創作。我們不需要、也不容許藝術家為了遷就我們而製作一些筆者稱之為〝即食麵文化〞的作品以討好我們的官感，正如那包味粉作弄我們的味蕾一樣。

任何一件藝術作品在未接觸到第一個受眾之前，它還沒有真正成為一件藝術品。面對藝術作品，嚴格來說，就等於面對一位藝術家；關係互動，思想互應。有幸成為藝術的觀眾，也就等如有幸成為整個藝術活動的一份子。觀眾成熟的欣賞能力會鼓動藝術家的創作意欲，在這種互為因果的情況下，觀眾的欣賞能力就會不斷提升。

如果你關切藝術，或者想為它做點事，那你可以對藝術家說：「即管釋放你的想像力，盡情發揮你的創意。至於欣賞能力的問題我們自會解決！」然而，要成為一位藝術欣賞者，對藝術起碼的認知（很抱歉，其實我想說的是〝修養〞）是需要的。

　　本書對藝術發展的闡述是根據通用藝術史的主軸為時序，對作品的分析以筆者觀畫經驗和心得為基礎，輔以舉例，免令讀者糾纏於學術理論的旋渦之中。

　　讀者也不必太過著意於一些美術詞意的明確性，例如〝達達主義〞就連他們自己也不知道為什麼會有這樣的叫法（在法語中 *dada* 一詞意為兒童玩耍用的搖木馬）。

　　至於那些蹺口巉手的人名中譯，不用理會他是〝貝多芬〞、〝悲多忿〞還是〝白提火粉〞，總會附加英文 Luwig Van Beethoven 在後面。

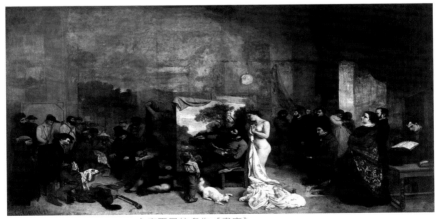

Courbet L'Atelier du Peintre ｜ 庫爾貝的名作《畫室》

「我不畫天使，因為我從來沒有看見天使。」- 庫爾貝

1.1 你如何定義藝術？

對許多人來說，『藝術』是一個有形的實體：繪畫、雕塑、照片、舞蹈，詩歌或戲劇。藝術是人類獨特的一面，直接與文化聯繫在一起。作為一種表達媒介，它讓我們體驗到崇高的快樂，深深的哀愁，困惑和覺醒；它啟發想象和激動情感，將我們連接到過去，反映現在，並預視未來。藝術史與人類學和文學相結合，是觀察、記錄和解釋我們人類歷史的三個主要依據。

當接觸到藝術的那一刻，受到測試的不單是感知能力，我們的決心也正在接受挑戰。它詢問我們到底是誰、我們重視甚麼、美的意義如何、美和人類的關係等問題。正因如此，我們如何界定藝術，本質上是個一致性的問題。

中文的藝術一詞最早見於《後漢書》的文苑列傳上，劉珍篇有提到『校定東觀五經、諸子傳記、百家藝術』。不過當時的藝術是指六藝和術數方技等技能的總稱，和現代藝術的含意不大相同。

英文 Art（藝術）一詞源自於古希臘拉丁語 Ars，大義為『技巧』。現在雖仍保有原意，卻也衍生出更廣泛的內涵，幾乎包括了所有與人類生活相關的創造性學問。

藝術有時也被稱為『美術』（Fine Arts）。一般來說，憑藉技巧、意願、想像力、經驗等綜合人為因素，在融合的過程中，創作隱含美學的物件、環境、影像、動作或聲音。這種表達模式，我們就稱它為藝術。藝術創作的基本動機是和他人分享美的感覺，或表達有深意的情感與意念。

那到底藝術的本性是否與生俱來？這是另一個命題，而且難以得知。穴居的原始人類已經懂得在洞壁上把個人或群體的生活體驗描繪出來，而且以美學而言，在某程度上並不遜色於現代人。非洲部落民族在圖騰上所

刻劃的圖案和色彩令人愛不釋手，而我們的祖先在創造象形文字時，已經考慮到平衡與和諧感，這當然與後來發展出來的書法藝術沒有直接關係。但無可否認，美學成份在漢字原符號結構中隱約可見。

1.2 豐富到祇好分門別類

藝術是一個豐富而複雜的主題，其定義隨著它周圍文化的變化而改變。基於這種環境因素，為免混亂，我們不得不將藝術有系統地整理。先以表現形式來劃分不同的『類型』（Genre）：文學、繪畫、音樂、舞蹈、雕塑、建築、戲劇與電影等，即一般人所說的八大藝術。在歷史時空上也廣義地劃出原始、古典、現代、當代等區域。

可是二十世紀以來，結合了傳統藝術領域以外元素的多元藝術形式不斷出現，如常見的『科技藝術』（Technical Art）、『數位藝術』（Digital Art）、『裝置藝術』（Installation Art）、『觀念藝術』（Conceptual Art）、『行為藝術』、『生物藝術』等不勝枚舉，而且有越來越多的趨勢，情況已經挑戰了藝術理論所能夠定義的極限。

看來這並不是給藝術定義作出結論的時機。既然如此，我們倒不如直接去瞭解藝術的本質。

1.3 形式和內容

我們需要熟悉的兩個基本要素是『形式』（Form）：藝術作品中固有的物理和可見特性；以及『內容』（Content）：我們從它那裡所得到的意義。正式的形式區別包括作品的規格，表現方式（繪畫，雕塑或其他種類的工作）和構圖的組成元素（線條、形狀和涉及的顏色）等。內容則包括讓我們可以理解作品所提示的任何線索。有時藝術品的內容模糊或隱密，需要更多的外在信息去瞭解它。

以學理而言，世界上任何事物都有內容和形式兩方面，祇有內容而無

形式，或祇有形式而無內容的事物是不存在的。也可以說事物是內容和形式的合體　。儘管由柏拉圖到黑格爾，自古希臘至現世紀，針對內容和形式關係的辯證仍在進行中。但如何識別形式和怎樣思考內容仍然是欣賞藝術的首要課題。在稍後的章節中，將會對形式和內容的關係有更多的探討。

1.4 美學

美學（Aesthetics）是關於美的本質的哲學論證，這是對任何藝術探索的核心。事實上，美學觀念在古希臘被定義之前，所有藝術創作祇被視為工藝技巧。

拍拉圖相信美是在一種形式內的物品，在它們各部分之間引入比例、和諧、和一致性而導致美麗。同樣，在形而上學中亞里士多德發現美的普遍元素是秩序、對稱性、和確定性。現代西方美學更科學地定義為感覺和情感價值的研究；更廣泛地說，是對藝術、文化和大自然的批判性反思。在現代英語中，美學一詞也可以指：一種特定藝術流派或理論所基於的一系列創作原則。例如，『立體主義』（Cubisme）的審美原則。

在不同文化習俗中，對美的判斷都有自己獨特的看法。在印度『羅莎』（Rasa）一詞，梵語的意思是〝精華〞或〝味道〞（字面是〝汁液〞或〝果汁〞）。『羅莎』的審美概念是視覺、文學、或表演藝術的任何作品能夠喚起人們情感的基本要素。『羅莎』是沒法描述的，但却充滿在具體形式世界的周圍；它是一種抽象性的沉思，人類內在性的感覺。這種美學觀念比西方美學早一千年出現，而且在不同領域中產生了不同的流派。

阿拉伯世界也有自己的一套的美學理論，雖然這套理論與宗教沒有

直接關係，而且其中某些理論對回教教條是有觝觸的，但他們的藝術作品多被稱為『伊斯蘭藝術』（Islamic Art），最主要原因是阿拉伯文化已被習慣性地稱為『伊斯蘭文化』。事實上，不是所有伊斯蘭藝術家都是伊斯蘭教徒。

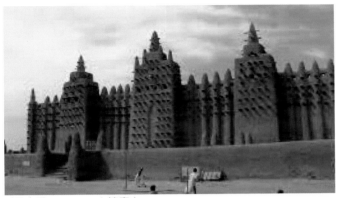
廷巴克圖（Timbuktu）清真寺

『非洲藝術』的表現形式代表了整個非洲大陸廣大而豐富的文化。它是經歷幾千年的變化、遷移、貿易、外交和文化規範影響所得來的產物。在圍繞非洲藝術的學術研究中，對使用〝藝術〞一詞來描述它仍然是一個問號。西方學者認為在他們的語言中，最接近〝藝術〞的詞囊是〝神聖〞。非洲的『權像』（Nkisi Power Figure）就說明了這一點。

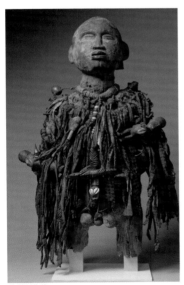
非洲權像 - Nkisi Power Figure

這些精巧的工藝作品在現代藝術市場上是以美學價值作為交易定位，但製作『權像』的本來目的是用於個人和社群的巫醫或膜拜神靈儀式上。在藝術市場觀察非洲文化產品的同時，也應理解這些工藝品本身的文化持有功能。

儘管學術上仍有爭議，但非洲物質文化的實用性和審美之間存在著一個互起作用的微妙關係。看看奈及利亞境內**阿肯民族**的（Akan）凳子，**鄧恩文化**（Dan Culture）的面具、勺子、腕飾等例子，全部是化腐朽為神奇的天才之作。他們將最平凡的物體活化為美學作品，尤其是當中的抽象表現形式，在西方『抽象主義』還沒有萌芽之前，在他們的雕刻，甚至舞蹈中已經受到重視。二千五百年前的『諾基文化』（Nok Culture）就很明顯地證明了這一點。

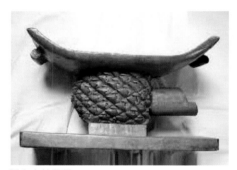

阿肯人的凳子

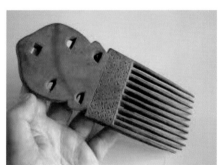

約魯巴人的梳子

諾基文化

登恩文化

非洲一些特定地區也發展了自己獨特的美學觀念。　例如位於西非撒哈拉沙漠南緣的馬利共和國，廷巴克圖（Timbuktu）清真寺的建築風格在美學上是獨一無二的。

　　我們在這裡談論某民族的〝美學〞時，祇是採取一種西方的學術態度和觀點作為探索基礎，但嚴格來說，西方的美學理論並不真正是這些民族文化裡的一個範疇。

　　中國也不例外，中國傳統文化中本來沒有一門叫做〝美學〞的學科。『美學』這個名詞是二十世紀初輾轉從日本引入中國，而他們稱為〝Bigaku〞的美學也是在明治維新時期從西歐引入日本的所有學術的其中之一。儘管如此，事實上中國思想家很早就把藝術的審美問題和宇宙、社會、人生直接聯繫起來加以觀察和思考，而且在本質上都是透析於自己獨特和深刻的哲學觀念中。在論證和表述上雖然沒有一個像西方那樣成熟和統一的系統，而且流派紛紜，但整體而言，中國的主流審美哲學思想早就應該自成一個獨立的完整體系，我們就稱它為『中國美學』。

　　中國文明比西方文明起源得早，上古原始氏族社會延續了很長的一段時間。在緊密的上尊下卑結構和講求倫理秩序的社會中，傳統風尚習俗都故定在同一意識形態下，個人的思想空間受到制約，價值取向不可能像古希臘那樣自由發揮。所以中國美學思想比西方的起步得早卻發展得慢、成熟得遲。中國美學一直到了春秋末年和戰國時期才基本形成。

　　要探討中國美學思想，離不開中國哲學中的兩大主流：『儒家』和『道家』。

　　孔孟的儒家學說一向被認為主要的主張是以人為本的行為規範，以求達到一個共享的理想世界。但它在論證人倫與社會秩序關係的同時，

也引伸出極其重要的美學觀念。儒家重視詩、樂、藝在社會秩序中所起的作用，把追求藝術中的 "美" 和行為規範中的 "善" 緊密地聯繫在一起，所謂『至善至美』，這是儒家美學理論的基礎和特點。

孔子將單穆公、史伯、伍舉、子產、季札等前人對人的感官慾望（五味、五色、五聲）所作出的論述概括起來並加以發展。在解釋美與善的關係、審美與藝術的社會作用、人的相互關係等問題的同時，"仁" 的哲理觀念中所引出的美學理念得以具體化。

孔子把外在形式的美稱為 "文"，內在道德的善稱為 "質"，認為文、質結合起來才具有真正的價值。外在形式的美祇給人感官上的愉悅，祇有與善結合起來才真正可以在社會階層之間和人倫恭卑之間起出和諧作用，亦即實現 "仁" 的價值，構成內表一致的美。因此儒家強調藝術在社會中的感染作用，認為美可以陶冶人倫情感，促進社會和諧。但由於孔子所處的不是一個開放的社會制度，"善" 的橫觀性認知受到 "忠君事父" 思想的局限。

但孔子之後，儒家美學在戰國時期得到了進一步的發展。孟子將儒家所提倡的人格精神的美提昇到另一層面；他提出了「理義之悅我心，猶芻豢之悅我口」的看法，把具有美學意義的 "善" 聯繫到個人的官感世界。在有關個人道德修養的所謂「養吾浩然之氣」的說法中，強調個人的重要性，因而對 "善" 的認知可以超越社會制度和倫理的局限，個人的情感和意志在藝術創作中得到解放。

荀子更提出了以個人為主體的 "無偽則性不能自美" 的說法，並且在《樂論》中把藝術的社會功能重新解讀。他企圖以 "有辨" 和 "無蔽" 來建立一個理性的個人價值觀。荀子的思想對儒家美學的審美觀念發生了重要影響。

在儒家美學正逐步發展的同時，道家以自然無為的超然態度把中國美學觀念擴展到另一境界。老莊哲學以〝道〞為核心，重視宇宙、大自然和人的和諧關係。從本質屬性來說，他們對〝道〞的邏輯定義可以直接套用在〝美〞的身上。那就是說〝道〞既是宇宙法規，也即是〝美〞的法規。老莊哲學所推崇的〝靜觀〞是一種超越感官的悟道方法，推動了中國文化中美學思想的發展，深刻影響了中國藝術的走向。可惜這不是我們現在要討論的範圍。如果要對道家的美學現象有深一步的瞭解，筆者推薦一本很好的參巧書：明萬曆年間焦竑所著《老子翼》，它收集了韓非、嚴君平、河上公、王弼、鳩摩羅什、傅奕、李約、司馬光、蘇子由、王雱、陳景元、林希逸、杜道堅等六十四家對《老子》的評述，並援引《詩經》、《左傳》、《管子》、《莊子》等數十種古籍，在對《道德經》中〝無為〞與〝無名〞的唯物辯証論據作了詳細的註評和考異，並輯錄有關老子的傳記。全書博觀約取，採摭豐富，當中舉出了很多〝清靜自然〞的美學例子，值得一讀。

　　儒、道之外，我們也應該提到的是中國美學史上的另一重要思潮：『禪宗美學』。

　　『禪宗』是佛教在中國發展出的一個流派。禪即梵語『禪那』（Dhyana），意思是〝靜慮〞。『禪定』就是在安定的靜態中思巧，因此禪宗以禪定而得名。相傳**達摩**到了中國弘法之後，引導信徒以禪定作為悟道的方法，是禪宗的始祖。隨後六祖**慧能**在中國南方把禪宗發揚光大，他在佛教道理中滲入了中國傳統哲理，使之互成一體，形成了具體的『中國禪宗』。所以隋唐之後，人們常把禪宗作為中國佛教的代名詞。它既吸收了儒、道思想，也促成了儒、道思想的宗教化。

　　要瞭解『禪宗美學』，首先要解構一下〝禪〞在宗教中的意義。

近代學者中最重視禪宗研究的應該是**胡適**，他對禪宗宗派的史料進行了嚴格考證並加以梳理。他認為：中國的禪並不來自於印度的『瑜伽』或『禪那』，相反的，確是對瑜伽和禪那的一種革命。首先，“禪”與“禪宗”是兩回事。禪是存在於各種宗教、宗派的普遍現象，即通過冥思、靜坐等方式，忘卻現實中的“我”的境界；禪宗則是一種自救式的宗教：基督教徒寄托於神，佛教徒（除禪宗外）寄托於佛，希望神、佛來拯救自己，我們把這類宗教稱為他救式宗教。而禪宗與以上所談到的宗教的不同點在於，它是自救宗教。禪宗不寄托於任何神、佛，而認為任何人的心中都有佛，提出向心求佛，實行自救。（參巧：胡適文集 - 人民文學出版社）

　　禪宗以精神修練為主，所追求的是一個澄淨無塵的精神至高境界。因此禪宗美學是精神領域的事情，完全獨立於物象和感官形式之外；美祇能通過思維方式來領悟，相對也不能以具象的方式來表達。禪宗美學強調簡潔自然，拒絕刻意營造；祇反應內心，不規範於凡俗道德。這種追求自然與純淨的唯心主義手法，造就了禪宗美學的超凡魅力。

　　禪宗美學觀念在宋末己趨成熟，東渡扶桑之後則又獲得了新的發展。我們首先看看日本這個民族：他們本來就是生活在一個以務農為生的社會結構裡，但這個島國的土地大部份都是不適宜耕種的山地，加上地震、海嘯等自然災禍頻頻發生，在如此惡劣的自然條件下生活的日本民族，對他們不得不賴以為生的天然環境很自然就會產生敬畏的心態。所以日本自古以來便有著對自然崇拜的文化。最顯著和原始的例子是山岳崇拜。橫跨山梨和靜崗兩縣的富士山在江戶幕府時期仍然是活火山。駿河國（即今靜崗縣一帶）的農民每隔一段日子便會被富士山突然發出的吼聲和噴出的濃煙所懾懾，加上它高嵩和獨特的形態，這座山在他們

的精神世界裡是一個神明，被視為〝神山〞或〝仙峰〞一直至今。

葛飾北齋 ｜ 富嶽三十六景

　　我看世界上沒有其他民族比日本人更敬重自己的山川湖泊、一卉一木；不但敬畏，而且親切。每年四月春分，櫻花盛開，傳統的日本家庭男女老幼都會穿著整齊一起外出，在賞櫻之前他們都會先到神社參拜。在以前的農業社會，人民在他們賴以生存的土壤上辛苦作業，不但生活單調乏味，還經常要應付難以預測的天然災害。但每年櫻花盛開的十來天裡，那種鮮豔奪目的色彩和所帶來的節日氣氛，讓他們暫時忘掉生活的煩惱，在潛意識和信仰意義上，這種短暫的開懷總算是大地母親的一次善意補償，他們不但欣賞，而且尊重。這是一般西方文化所難以理解的，因為他們來到日本所看到的是櫻花縱放時的燦爛和它絮落時的淒豔，卻沒有體會到那種來自泥土的情感和信仰的靈性。

　　例外的是印度詩人**泰戈爾**，在他的詩句裡把櫻花寓意為〝大地的微

笑"，這完全是我們早前討論過的印度『羅莎』的美學體驗。還有，差點忘記，在巴黎西郊一條寧靜鄉村內的一班印象派畫家，他們憑著一張張的『浮世繪』不停地摸索，終於嗅到了扶桑泥土裡蘊藏的氣息。這個我們會在以後的章節裡會再詳細討論。

鎌倉時代自中國傳入的大乘佛教禪宗宗派之所以被廣泛地接受，其來有自。首先是中世紀日本民族的儉樸意識與禪宗的簡樸理念不謀而合。與此同時，禪宗的許多宗教特質與當時幕府推崇的武士道精神非常接近；例如禪僧視死如歸，生死如一的思想。又如禪宗以寡欲為宗旨，要求禪僧剋服私欲的念頭，與武士道提倡的廉潔操守也很相近。於是禪宗獲得鎌倉幕府的支持也是很自然的事。

幕府以日本武士的領導者身分把持政權，原本執政的貴族被壓制。幕府將軍把儒學、佛教禪宗、神道教和他們崇尚以『忠君、節義、廉恥、勇武、堅忍』為核心的思想相結合起來，鞏固了『武士道』的絕對地位。這樣一來，禪宗在日本主流文化中更受到重視，直接影響了他們的茶道、插花、武術、音樂和文學等。一個在日本歷史上特有的佛教禪宗體系便續漸形成，日本的禪宗美學也因此自成一格；它既保留了傳統 "靈空虛無" 的禪宗思想，也融合了日本藝術故有的特質：在濃郁的色調中所表現的清愁、冷艷、樸實和近乎隱晦的含蓄情感。有了這種美學綜觀的確立，我們就乾脆稱它為『日本禪宗美學』。

近代在中國和日本都出了很多在美學研究上有卓越成就的學者，例如清末與五四運動時期的朱光潛、王國維等，和日本明治維新時期的九鬼周造、東山魁夷、與及現代的高階秀爾等，但他們的論述基本上是以西方美學理論為基礎，所以我們不會把他們的學說獨立於西方美學系統之外。

1.5 主觀與客觀

　　很多人都認為，藝術有客觀的一面，也有主觀的一面。客觀是〝行內人〞共認的水準；主觀是指作品引起的〝共鳴〞。由於同一作品對不同人有不同回應，故有其主觀性。這種說法不算是錯，世上任何事物被作為觀察對象時，它所引起的反應都會因人而異，藝術也不例外。但一般來說，這種反應的異同，不管是直覺或主觀上的，大都與藝術欣賞無關。以個人的意識形態來判斷一幅畫作的題材所得到的反應，這應該屬於哲學或政治倫理學的範疇；因潛意識或處境心態（例如因場景描述而引起的悲情）所作的反應是心理學或精神分析研究的範疇；視網膜接收了一個特定形象（例如一張美麗的面孔）而產生的官能反應是生理學的範疇；以個人生活經驗、喜好、識見等等來作出的反應都不是藝術欣賞本身的事情。藝術欣賞的標準既有其普遍性亦有其通則性，但一定程度的美學認知和對藝術的基本認識是需要的，否則你不是在欣賞藝術，更談不上體會它的意義，而祇是在測試自己的心理和生理反應。

　　接近藝術的第一步是學習如何看待它。一般來說，我們面對一件藝術品時，都傾向於以〝喜歡〞它與否作為衡量的標準。從這個角度來看，主觀（基於觀眾的情感和想法）幾乎完全主導著我們對藝術的看法。在藝術欣賞中，需要的是以客觀的觀點去觀察而不僅僅是本能的反應。客觀的觀點是將作品的物理特徵作為主要信息來源。這並不意味著你的主觀感覺無效，相反地你會發現當自己對藝術的認知越多，藝術影響您的情感就會越大。這就是為甚麼對同一件藝術作品的反應，所謂〝行內人〞之間的差異會比〝一般人〞之間的更大，因為主導前者的意識和情感因素是來自多方面的，而後者的官能反應卻有著很大程度上的人類共同特性。

藝術一向是以主觀創作為主，創作的目的不是為了取悅觀眾，而是要傳達一個訊息或表達一個意念。客觀的觀點的確是藝術欣賞唯一的有效方法，它讓你得到尋找藝術意義的線索，並瞭解藝術如何反映和影響我們的生活。這看起來有些複雜，但在探索中尋找到的藝術意義會帶來滿足感，而不是因為我們不瞭解藝術而輕率地對待它。

1.6 藝術的角色

視覺藝術的傳統作用是描述自己和我們的周圍環境。最早發現的是在史前洞穴深處牆壁上的人類和野生動物的繪畫。一個特定的圖像是牆壁上的手印：人類通信的通用符號。

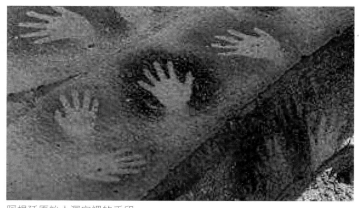

阿根廷原始人洞穴裡的手印

肖像

　　『肖像』（Portrait）、『風景』（Lanscape）和『靜物』（Still-life）是描述環境事物的常見例子。肖像要有捕捉人物身體特徵的準確性，但最好也同時表現出人物的獨特個性。

　　數千年來這個角色被保留給那些具有權力和影響力者的形象。這些肖像不僅表明了他們是誰，而且還通過特徵來呈現一個在社會結構中的階級地位。從,下圖中你會注意到埃及女王**奈費爾提蒂** (Nefertiti) 的胸像(公元前1300年)是如何使用美麗和高貴的特徵來體現皇族地位。 **咸豐**的全身肖像以他龍袍的圖案和顏色以及身後的寶座來顯示他不是一個普通人，是一位帝皇。

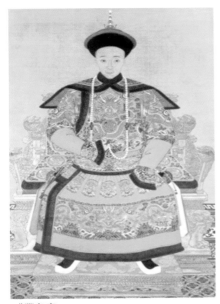

咸豐皇帝

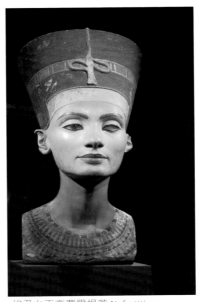

埃及女王奈費爾提蒂 Nefertiti c.
1370 BCE-Neues Museum Berlin.

另一個耳熟能詳的現代例子是英國戰時首相**邱吉爾**（　Winston Churchill）傳誦一時的一幀照片。在第二次世界大戰進行得最激烈的時期，**優素福‧卡殊**（Yousuf Karsh）拍攝了邱吉爾的肖像，照片有力地顯示了這位英國領袖面對危機時堅定不移的決心和勇氣。（右頁）

風景

　　風景畫中的景觀是表現關於我們自然和人造環境的詳細信息；例如地點、建築、時間、年份或季節等，再加上其他物理信息，如地質元素和特定地區內的動、植物等。在許多西方文化中，場景的渲染越現實，就越接近我們對 "真實" 的想法。

　　中國十大傳世名畫之一，被譽爲 "中華第一神品" 的《清明上河圖》描繪北宋京城汴梁（今河南省開封市）及汴河兩岸的繁華熱鬧景象和優美的自然風光。

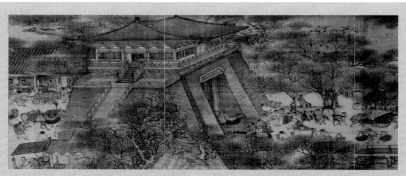

原畫長528公分，高24.8公分，目前已知最早的版本爲北宋畫家**張擇端**所作，現藏北京故宮博物院。《清明上河圖》作品以長卷形式，採用散點透視的構圖法，將繁雜的景物納入統一而富於變化的畫卷中。畫中主要分開兩部份，一部份是農村，另一部是市集。畫中約有814個人物，牲畜60多匹，船隻28艘，房屋樓宇30多棟，車20輛，轎8頂，樹木170多棵，往來衣著不同，神情各異，栩栩如生，其間還穿插各種民間活動。

1941年**邱吉爾**訪問加拿大，那時**卡殊**還是一位年輕的攝影師，對於被委任拍攝歷史人物感到既興奮又緊張。為了做好準備，他在加拿大議會大廈的演講接待室裡設置了數百磅的攝影器材。這是一個用於演講後接待客人的大廳，他細心擺佈位置和角度，等待著邱吉爾完成演講後離開下議院並步入接待室的那一刻。

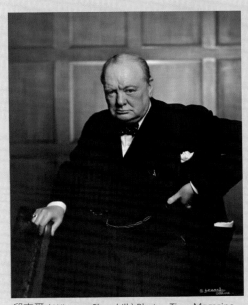

邱吉爾 (Winston Churchill) Photo : Time Magazine

邱吉爾終於在他慷慨激昂的講話和聽眾歷時三分種的站立鼓掌之後，走進了接待室：一杯白蘭地和一支夏灣那雪茄已經為他準備好。邱吉爾很快就注意到，一位個子小而年輕的攝影師和身邊的大量設備就在三尺之遙。

"這是甚麼？"邱吉爾問。卡殊突然意識到沒有人告訴邱吉爾他要拍照。

"首相閣下，我希望有一個機會讓攝影把這個歷史時刻留下來。"

"那你祇有一個機會！"邱吉爾很不情願地默許了。 一張照片，一次機會。邱吉爾將酒杯交給助理，開始坐下來準備拍照，但雪茄仍在嘴唇間騰雲駕霧。卡殊卻感到困惑：雪茄的煙霧肯定會掩蓋這個形象。他回到了照相機，準備拍照，但在啟動快門前的一剎那，以迅雷不及掩耳的速度從邱吉爾的嘴唇拔去了雪茄。

"他看起來好像正與敵人交鋒，他巴不得把我吞噬！"**卡殊**永遠忘不了那一刻：這是著名照片中的**邱吉爾**，以堅毅不屈的眼神直視敵人。

科學插圖

出於文獻的準確性要求，自然科學插圖開發了它本身的功能價值。它準確地顯示物質形態，也記錄了許多不同類型的科學現象，是攝影出現之前科學交流的重要組成部分。自然科學插畫師所專注的是準確性和實用性而不是美學。

十五世紀的德國藝術家**度雷爾**（Albrecht Durer）創作了一種表現出敏銳觀察力而具有美學原素的生動作品，他1505年的《小野兔》（Young Hare）在寫實主義上是一件不可思議的傑出作品。

植物插圖 | Ilustrationes Florae Novae Hollandiae

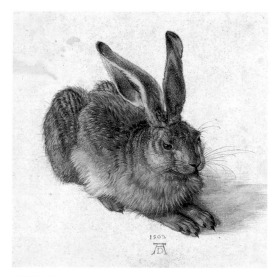

小野兔 | Albrecht Durer, 'Young Hare', c. 1505

提升我們世界的質素

　　藝術在我們的日常生活中扮演著重要的角色，它在增進生活質素中所起的作用比其他物質更有功效。我們每天使用的物品，居住的房屋，出入的汽車，設計上都有美學的考慮，以創造一個更舒適，表現力更強的生活環境和精神世界。1926年（Robert Burns）的裝飾壁板《戴安娜和她的寧芙》（Diane and her Nymphs）是為蘇格蘭愛丁堡的『克勞福德的茶室』（Crawford's tea room）創建，蘇格蘭國家美術館保存了這項作品。

　　寧芙（Nymph）是希臘神話中次要的女神，有時也被翻譯成「精靈」和「仙女」，也會被視為「妖精」的一員，她們出沒於山林、原野、泉水、大海等地。是自然幻化的精靈，一般是美麗的少女的形象，喜歡歌舞。它們不會衰老或生病，但會死去。她們和天神結合也能生出天神不朽的後代。很多寧芙都是自由

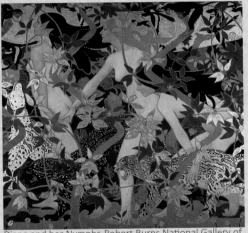

Diana and her Nymphs-Robert Burns National Gallery of Scotland 戴安娜和她的寧芙

的，另外有些寧芙侍奉天神，如阿爾忒彌斯、狄俄尼索斯、阿波羅、赫爾墨斯、潘神。薩堤爾經常追逐寧芙，與它們一起享樂。寧芙亦曾誘惑海拉斯。

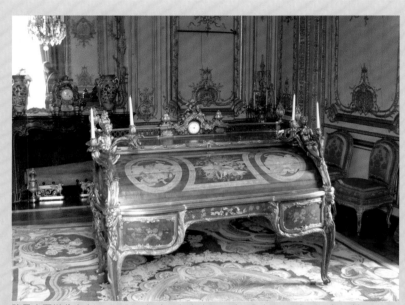

路易十五辦公卓 | Louis XV cylinder desk, begun by Oeben and completed by Riesener.

路易十五御桌 (cylinder Secretary of Louis XV)，在法文常稱為「
國王的書桌」(Bureau de Roi)是一張現存於凡爾賽宮，在法王
路易十五統治末期先後由兩位家具工藝大師完成。該桌子被認
為是同類家具中的最裝飾豪華的古典書桌。

在早期埃及和古希臘出現的陶瓷、金屬製品、首飾、布料在製作
上我們可以看到除了其實用價值之外，都已經很講究美觀性。人民在物
質條件許可之下自然會把生活質素提升。中世紀歐洲的釉彩馬賽克、掛
毯、裝飾珠寶甚至槍支都結合了凱爾特人 (Celtes) 和東部游牧民族的
裝飾風格，展現了他們奇妙的美學天賦。建築物的彩色玻璃和精湛的鐵
匠工藝是講求美的生活的必然結果。

中國自五代以來，與生活相關的民間藝術一直在默默發展。到了唐宋期間更加開花結果，絲綢和陶瓷的藝術成就是最好的代表，也是中國文化藝術向外展現的先驅。

中國陶碗，11-12世紀（北宋時期），灰綠色釉。

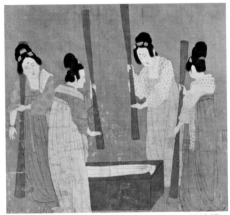

唐代畫家張萱作品《搗練圖》（摹本）描繪婦女正在製作絲綢。

1.7 藝術類別

『視覺藝術』一般是根據工作背景進行分類。例如，達芬奇的《蒙娜麗莎》不會與一個搖滾音樂會的海報那樣屬於同一個類別。一些藝術品可以放在一個以上的類別之中。以下是主要的類別：

美術

在西歐的學術傳統中，『美術』（Fine Arts）一詞中的＂美＂並不一定表示藝術的質量，而是為了將它從具備實用功能的應用藝術（如陶瓷或裝飾等）和流行藝術（如娛樂、表演等）區分開來。

美術的定義可以是： 主要是為了美學和智能而創造的視覺藝術，並以其所包含的意義來判斷。美術和應用藝術之間存在概念上的差異。

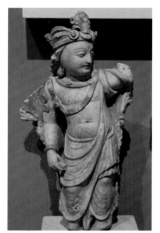

'Gandhara Buddha', India

健馱邏國佛像

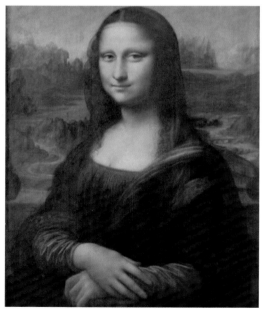

Leonardo Da Vinci, 'Mona Lisa', c. 1503-19. The Louvre, Paris

達芬奇的蒙娜麗莎

但到了現代，在實踐中這些區別和限制已經變得本質上毫無意義，因為藝術家的創作意念才是判斷的首要考慮，不管它的表達方式如何。

流行文化

　　『流行文化』（Popular Culture）這個類別包含了我們每天都接觸到的許多產品和圖像。在工業化世界中，這包括海報、塗鴉、廣告、流行音樂、電視和數碼圖像；雜誌、書籍、電子圖書和錄像（不同於電影，我們稍後將會討論）；還包括汽車、名人形象以及用於確定當代大眾文化的所有想法和態度。

　　張貼在電燈桿或建築物上的傳單、廣告、電子看板和刻意設計的招牌，不但信息豐富而且多彩多姿，它們也為我們大多數人所居住的城市提供街道環境的特質。公共壁畫也具有相同的功能，把一個平淡而又工業化的景觀添加美學特質。下圖是紐約時代廣場（Time Square）由大型電子看板構成的城市景觀。

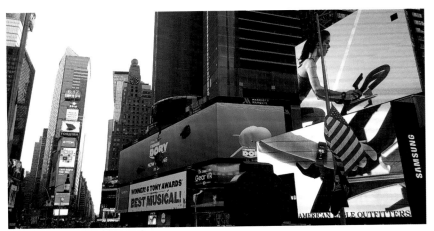

紐約時代廣場 攝於2016年

Credit: Ronald Sarayudej CC-BY 2.0 流行文化

　　『流行文化』這個詞已經存在了幾百年了。 它的第一次被使用是在19世紀的中葉。 隨著時間的推移，流行文化的規模不斷增加。 報紙、收音機、電視節目、和互聯網對流行文化能夠迅速和全無地域限制地傳播都有很大的影響。 傳統上，這是指較低階層的教育及文化程度，和官方文化或是統治階級的教育政策相違背。

　　一些被主流社會忽略的事物，當受到小部分人的強烈關注後，有可能漸漸形成流行文化。但是從少數人邁向多數人的過程中，在社會學界就被視為是研究的奧秘所在。尤其是，為何大多數事物都無法流行，僅有少數，甚至十分怪異的才得以廣泛流傳。

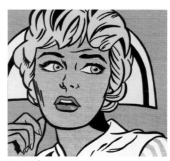

Roy Lichtenstein - Nurse
利希滕斯坦 - 護士

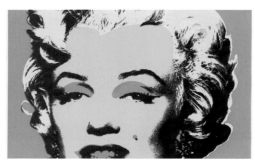

Andy Warhol - Marilyn Monro - MoMa
安迪懷荷 - 瑪麗蓮夢露

從電影到食品標籤，流行文化包括了普羅大眾所熟識的文化活動、產品、形象、和新奇的想法，特別是在大眾媒體中耳熟能詳的。藝術家通過借鑒流行文化的形像和流傳信息作為藝術創作的題材，反映我們所生

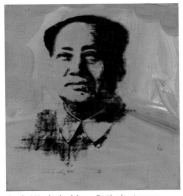

Andy Warhol - Mao- Sotheby image

活的世界，評論全球化、技術和消費主義等的力量。他們還通過將通俗題材納入〝精緻〞藝術中，模糊了高低文化之間的區別。在西方藝術史上，自十九世紀中葉以來，藝術家經常提到大眾文化的各個領域。例如，**古斯塔夫・庫爾貝特**（Gustave Courbet）在1854年的作品中就出現了流浪的猶太人形象。**畢加索**被認為是第一個將流行文化納入作品的藝術家，例子是他

1912年的的靜物《椅墊》（Still-life with Chair Caning）。流行藝術家**安廸・沃荷**（Andy Warhol）和 **羅伊・利希滕斯坦**（Roy Lichtenstein）可能是最著名的流行圖像藝術家，如超市食品和漫畫書的女主角，都被納入他們的作品中。

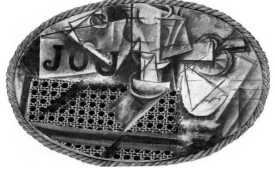

Still-life with Chair Caning, Spring 1912
Oil on oil-cloth over canvas edged with rope
畢加索的《椅墊》

裝飾藝術

『裝飾藝術』（Decorative Arts）有時被稱為『工藝』（craft），是指為某些功能性物品設計裝飾的藝術，它也包括室內設計（但不包括建築設計）。裝飾藝術可以是玻璃製品、陶瓷製品、牆紙或家具等。裝飾藝術也包含於工藝美術之內，並與工藝美術類別下的工業設計相容。

　　裝飾藝術和一般的美術之間的區別是後者更具藝術意義，不過即使是普通美術作品中也常包含有裝飾元素。因此在很多東方文化中這種區分並不多大適用，歐洲中世紀藝術也不太適用於這種區分。

十九世紀後期發起的『唯美主義運動』（Aesthetic Movement）推動了裝飾藝術在歐洲的傳播，受藝術與工藝美術運動影響，**亞瑟·海蓋特·麥克默杜** (Arthur Heygate Mackmurdo 1851-1942) 提出在普通美術與裝飾藝術之間並沒有實質的區別。受此影響，裝飾藝術得到了更高的地位與評價，這一點後來在法律上也有所體現。在1911年之前，一般西方國家的版權法祇保障傳統美術作品，這一年版權法保護的範圍拓展到工藝品，亦即把裝飾藝術被確定為藝術而不光是設計。

Alejandro Linares Garcia, 'Ceramic bowl', Mexico, date unknown, painted clay. Anahuacalli Museum, Mexico City 墨西哥磋磁盤

工藝被受重視的一個例子是精緻的日本刀藝，它被視為國寶級的文化資產。**原幸治、關兼常**等當代刀藝大師秉承了千多年傳統的刀具打造技藝，至今仍舊一絲不苟地使用人力工具打造具有藝術價值的刀具。

原幸治刀藝

1.8 藝術風格

藝術家使用不同的風格來傳達他們的意念。『風格』　（Style）是指藝術作品中的特殊外觀。這是藝術家的個別特徵，也是基於思想、文化或藝術流派的集體關係而採用的表現手法。以下是最常見的藝術風格：

自然主義

『自然主義』風格（Naturalistic Style）主張在使用接近自然形態的描述，避免採用過度渲染的圖像。自然主義還傾向對象的理想化：在美學和形式的界限內實現一個完美的對象。

自然主義經常與『現實主義』（Realism）互相混淆。現實主義是聚焦於社會現實和可直接觀察到的現象，而不是理想中的自然和完美。以繪畫為例，現實主義比較著重於內容而不是方法，也就是說，著重的不是怎樣去描繪，而是所描繪的是誰和甚麼。

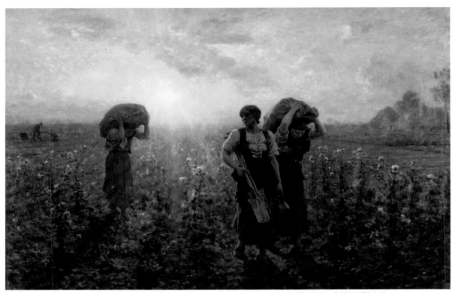

Jules Breto - The End of the Working Day - Brooklyn Museum ｜ 布雷頓的《日落而息》

　　如果現實主義繪畫和文學，目的是為了表現客觀存在的現實，那麼自然主義就更傾向於重現自然的原貌。

　　自然主義畫家主要是選擇農民、工人、和貧苦大眾作為對象，描繪他們的生活片段：工作、休憩，社群活動、和宗教習俗。

　　朱爾斯·布雷頓（Jules Breton）的作品《日落而息》（The End of the Working Day）顯示了三個法國農村女性，在馬鈴薯田間剛幹完了一天的活，正要收拾回家，但她們的表情愉快，沒有半點倦容。**布雷頓**刻意地將大幅金色的夕陽光芒在背景中照射，和左右兩位女農民背負的豐盛收獲，特顯了農村婦女的樂觀形象。這種理想化和英雄色彩寫照，反映的是1848年以後的民主革命思潮對本世紀藝術家的影響。

　　畫家本人說：「藝術的職責是將榮耀歸於上帝。」

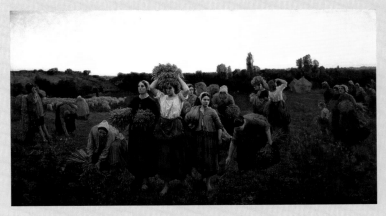

《提醒拾穗者》（The Reminder of the Gleaners）

在這幅1827年至1906年的作品中，**布雷頓**描繪了庫里耶爾（Courrières）農民的生活，地點是他家鄉阿圖瓦（Artois）。他選擇了與**米勒**兩年前的作品《拾穗者》（The Gleaners）中的不同場景（農民正在田裡工作），而他的正是收工時刻。作品中的幾個要素表明是在一天之末的場景：在左上角彎彎的月牙，農莊管工靠在枯樹上呼喊，提醒是時候收工了。更特別的是樹後面溫暖的金色夕陽。儘管婦女的破舊衣服和赤腳有一些現實主義的味道，但她們堅強的態度和面上的傲氣，畫家已經完全把情景理想化，賦予畫面整體上的尊貴氣息和詩意。

通過放棄對農民辛酸的描述，利用美麗而恬靜的田園景色來表現勞動者的理想世界，**布雷頓**贏得評論家和公眾的青睞。在1859年的沙龍中，這幅作品獲得巨大的成功，甚至吸引了歐仁妮皇后（*Impératrice Eugénie*）的關注。她以拿破崙三世的『民間藝術品收購名單』的名義購買了它，首先在聖克魯城堡公開展出，1862年通過皇室捐贈的名義成為盧森堡博物館（Luxembourg Museum）的藏品。

『自然主義運動』（The Naturalisme Movement）目的是要從『現實主義』（Realisme）和十九世紀其他主要繪畫流派中區分出來

抽象

『抽像』（Abstract）風格是基於一個可識別的對象或場景，然後

Marsden Hartley, 'Landscape, New Mexico', about 1916, pastel on paper.The Brooklyn Museum, New York

以扭曲、反比例、或其他的藝術手段來使之失真。抽象可以通過誇張形式、簡化形狀或使用強烈的顏色來創建。我們來看看下面的三個例子如何有效地運用了抽象的表現手法。

馬斯登 · 哈特利（Marsden Hartley）的《風景．新墨西哥》（Landscape, New Mexico）利用抽象來強調場景的氣勢：通過圓潤的形狀和姿態，我們仍可以辨別出山坡、雲層、路面、和樹叢。

羅伯特．德勞內（Robert Delaunay 1885 -1941）的《紅色鐵塔》（The Red Towerw）是1911年的作品。它代表現代主義和畫家探索的『同步主義』（Simultaneism）精神：以立體派的方式，把對象（這裡是鐵塔）的多個不同觀點的 "面" 集成一個獨立形象。畫家利用其開放結構來振動光源。它的顏色（紅）的作用是用以區分周圍的煙霧和建

紅色鐵塔 Champs de Mars, La Tour rouge 1911, Art Institute of Chicago

築物，它扭曲的失真形態充分顯示了城市的動態能量。紅色的『埃菲爾鐵塔』懸浮在空中， 似乎正在城市的喧鬧中搖曳起舞。

溫斯利·康定斯基（Vasily Kandinsky 1866 -1944 ）的《紅點風景II》（Landscape with Red Spots, No. 2 ）進一步抽象化，他將色彩釋放，並大大簡化了形狀。左下方的一個小鎮以塊狀的色彩渲染，背景中的山邱以一個黑色的三角形來表現。所有這三個藝術家都以操縱和扭曲"真實"的景觀作為情感的載體。

還要注意的是『抽象』的定義有時是相對於文化觀點的。也就是說，在某一文化背景下他們所理解的傳統形式和藝術風格（見下面的"文化風格"）其他文化可能是難以理解的。那麼一個被認定是"抽象的"對於

Wassily Kandinsky- Landscape with Red Spots, No. 2 The Solomon R. Guggenheim Foundation, Peggy Guggenheim Collection, Venice, 1976 ｜ 紅點風景II

Romain Bust- Museum of Rome ｜ 羅馬胸像

Cezary Piwowarski, 'African mask ｜ 非洲特寧傑面具

另一個人來說可能是更加"真實"。例如，左面的羅馬胸像從西歐審美的角度來看是非常真實的。在同一個角度下，非洲面具將被稱為"抽象"。然而，對於非洲文化來說，似乎更加"真實"的是他們製作的面具。

此外，非洲面具與加拿大西海岸的特寧傑（Tlingit）面具有著共同的屬性。這兩種文化很可能同時將羅馬胸像看作是 "抽象"。

抽象也可以利用簡單的視覺距離顯現。藝術家 **查克·克洛斯**（Chuck Close）的《芬尼／指紋》（Fanny / Fingerpainting），是畫家自己祖母的畫像。乍眼一看是一幅寫實的肖像，但當把它放大來看，就會發現繪畫其實是由許多個單一的指紋組合而成，作品本質上是由較小的抽象部分溶合而構成了一個整體圖像。

Chuck Close 芬尼／指紋
Fanny Fingerpainting

Zoom up 於大部分

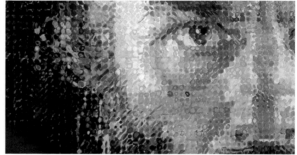

Chuck Close- Fingerprints Portrait- MoMA New York 查克·克洛斯的指紋肖像

非具象

『非具象 』（Non-Objective）專指藝術作品中，形體的描繪並非以自然的事物作為本源或參考對象。

非具象藝術的圖像與〝真實〞世界無關，也就是說，作品完全依靠自身來表達意義。以這種方式來理解，非具象風格與抽象風格完全不同，兩者必須明確地區分開來：前者與自然物象無關，後者以自然物象為本源。　非具象風格從二十世紀上半葉開始在歐洲、俄羅斯和美國的現代藝術運動中崛起。美國藝術家**弗蘭克‧斯特拉**（Frank Stella）的《佩爾古薩 III》（Pergusa Three from Circuits）採用有機結構、幾何形狀和強烈的色彩搭配在沉重的黑色背景上，創造出生動的形象。與其他風格相比，作品的內容完全是一個非具象的結構。

Pergusa Three from Circuits ｜　《佩爾古薩 III》

　　對許多人來說，**康定斯基**（Wassily Kandinsky）是非具象繪畫的始創者。他和**畢加索、布拉克**（Georges Braque）等人將繪畫對象必須是可識別的觀念打破，例如畢加索的《畫商沃拉特的肖

畢加索的《畫商沃拉特的肖像》
Portrait of the art dealer Ambroise Vollard

像》（Portrait of the art dealer Ambroise Vollard）中的幾何結構。但他們從來沒有完全進入抽象；其實畢加索認為根本沒有 "完全抽象" 這樣的東西。

1.9 文化風格

『文化風格』（Cultural styles） 是指特定社會或文化中藝術作品的特徵，它的主要元素反復出現在不同的作品中，而許多藝術家以同樣的方式創作。文化風格有助於確定文化的認同，因為它的形成可能要經歷數百甚至數千年。我們可以通過比較兩個面具的特徵來證實：一個來自阿拉斯加，另一個來自加拿大。

來自阿拉斯加的是一個5呎乘6呎，18吋厚的巨大阿美谷（RAKU Amikuk）面具，它是一個多媒材的混合體，相當風格化。主體、耳朵、手和吊飾是以手工雕刻後再用釉彩上色。額頭上排列的彩色玻璃珠代表附身的神靈。牙齒、羽毛、和骨頭吊飾都是手工製作的瓷器。外圍環形的框架是由紅橡木彎曲而成。外層用馬毛來燒製的瓷器羽毛代表對傳統精神信仰的敬畏，暗黑的火雞羽毛和手繪的護目鏡象徵可見的宇宙神靈，面具背後還塗有各種神靈象徵的圖案。

Large RAKU Amikuk mask 阿拉斯加阿美谷面具

Tlingit Wolf Mask 特靈特文化野狼面具

對照之下，加拿大西北部沿海的特靈特（Tlingit）文化中的野狼面具（Wolf Mask） 表現出相似的形式和許多相同的圖案；兩個面罩的口部都

凱爾斯之書 | Page from the Book of Kells-Trinity Colleg-Dublin

特別相似。狼的面貌特徵就像人類的一樣，正如阿美谷面具以貓頭鷹為形象，兩者都同樣具有擬人化的特徵。包含有這種文化風格的地區，範圍從阿拉斯加西部一直伸延到加拿大北部。

來自英國和愛爾蘭的凱爾特（Kells）的藝術展示了經過幾過千多年確立而成的文化風格。《凱爾斯之書》（ Book of Kells）是最好的代表， 由於它極度精緻的螺旋紋和植物形圖案，被認為是這種文化風格的巔峰之作。

藝術風格隨著時間的進展和整個文化的變化而變化，儘管如此，仍有一些固有的形式繼續被重複使用。檢視這些形式有助於找尋藝術品的創作背景和意義。

1.8 感知和視覺意識

『感知』（Perception）和『視覺意識』（Visual Awareness）對藝術意義的理解至關重要。

我們的眼睛幾乎一生都在引導著我們留覽景觀；來自媒體或周圍環境的視覺信息主導我們的感知。我們都根據所看到的和怎樣看到做出決定。將主觀和客觀的觀察方式分離可以幫助我們更加瞭解視覺上的周邊環境。在科學上，看的過程是：光通過眼睛中的晶體投射在眼睛後面的視網膜上的結果。視網膜具有像海綿一樣的神經細胞，吸收信息並將其集中發送到我們大腦的視覺皮層。就在這裡，光被轉換成可以察覺的

形象 ，即 正如我們所理解的那個所謂 "真實" 。我們每天都會看到如此多的視覺信息，特別是隨著大眾媒體的出現，但我們還是很難馬上將其全部處理成具體的意識。視覺上的認知比僅僅是觀察的物理行為更複雜，因為我們的觀念受到外部因素的影響，包括我們自己的偏見、慾望和對甚麼是真實的看法，還有我們的文化背景。

『感知』(Perception)的出現不需要『意識』(Consciousness)的存在。簡單地說，你的眼睛 "看見" 了，但你不一定 "看得到" 。人腦（主要是對應各種感覺的初級皮層）可以因感知受到刺激而變得活躍，但這樣的感知可以是自動和無意識的，也就是不被人所察覺的。 由於大腦皮層的活躍，無意識的感知也會影響人在短時間內的相應行為。

『注意力』(Attention)可以獨立於『意識』而存在，這說明單單注意力本身是不足以實現意識。到目前還沒有足夠的證據指出任何意識的出現可以不需要注意力。也就是說，意識依附於注意力，所以注意力是產生意識的必要條件。

當我們面對大量的視覺信息時，我們會做篩選。我們祇將注意力放在對我們最有意義的事物上：街道上的一個路牌，幫助我們找到目的地；崇山峻嶺可以讓我們享受大自然的奇觀；透過電腦屏幕我們可以接觸外面的世界，無論是閱讀當天的新聞或查收電子郵件。我們的視覺因而變得更加具體和有意義。在這一點上，我們所 "看" 成為了我們所 "知" 。這正是當我們停下來考量所看到的一景一物時，就自然會聯繫到『美』的觀感。

無論我們的直覺意識是多麼強烈，單憑視覺線索是無法完全理解我們所看到的。也就是說，我們要倚賴外在資訊。文字或語言可以幫助填補這方面的空白，它們可以提供一個背景：歷史因素、宗教功能或

其他文化上的意義。我們可以從別人身上得到這類資訊、或者自己去發掘。博物館、畫廊是發現資訊的最好地方；美術圖書館也是個好去處。藝術網站的資訊像一個寶藏，但一定要小心整合和分辨真偽。正如我在上面說過，對於欣賞藝術來說，『知情』比包括天賦、學識、智商、品味等在內的任何東西都來得重要。正如廣東的一句諺語：「識者鴛鴦，不識者兩樣。」畢竟，我們總不能對一件不知內裡的事物隨意置喙，更何況是去欣賞它。

第二章
藝術的培訓和創作過程

誰創作藝術？藝術家需要天賦？

2.1 藝術進程

　　『藝術進程』（THE ARTISTIC PROCESS）是指一個藝術品從簡單的意念開始至完成的整個過程。當你注視著一件藝術品，會否想到：它是怎麼完成的？藝術家通常給一般人的印象是：一個既孤獨，生活坎坷，又被社會誤解，辛勤地躲在工作室創作藝術的工作者。是的，對一個寂寂無名的藝術家來說，人們當然會有很多奇妙的想像。這也是為甚麼當一個成長的孩子說出自己的志願是要成為一位畫家時，家長都會以憂心忡忡的表情作出反應，然後暗自說："老天！"。但現實情況是，藝術家創作所依賴的是一個整體的社會脈絡，其中包括家人、朋友、同事、行業、企業...本質上來說是整個社會的支持。例如，一個藝術家可能祇需要一張紙和鉛筆，要獲得這兩個簡單的工具就不能脫離社會。藝術家依靠許多不同的器材和供應品，以實現自己的工作；從鉛筆和紙到雕塑家的木材、石材和工具；攝影師的數碼相機、軟件等等都依賴產業的供應。

　　以現代的畫家為例，作品完成之後還需要專業人員去籌劃展覽、推廣、裝裱，物流等。商業藝術畫廊是一個相對較創新的行業，在歐洲和美國工業革命時期就如雨後春筍。這些國家的人口集中在城市，形成了中產階級。當市民有了更多的業餘時間和一些可自由支配的閒錢時，他們就會注意到生活品質的改善和精神質素的培養。因此藝術品便有了更大的市場，商業藝術畫廊便應運而生。

博物館，在視覺藝術的世界裡有不同的作用。它們的主要功能是文化資源的庫藏、研究和保護。博物館給我們所有人都有機會接觸到不同文化在不同時期的藝術表現。

此外，藝術評論家提供對藝術作品的深入瞭解，並基於作品所反映出的智慧、美學和文化意義來評定它的藝術成就。拍賣行則偏重於藝術品的商業價值，為收藏家、藝術品投資者之間建立獨特的交易平台。拍賣行所進行的雖然是純粹的商業行為，但因涉及重大的交易金額，對藝術品的鑑定也起了某程度上的把關作用。

2.2 藝術家個人

很多藝術家在工作室單獨工作，通過自己的意念和手段致力創作。在過程中，由最初的構思到作品的完成通常要經過許多步驟。藝術家經常用草圖作為開始以求取一個更準確的描述。即使這樣，最終還是要經過重複的嘗試才能達到自己認為滿意的結果。

看看1937年畢加索的作品《格爾尼卡》（Guernica）的創作過程如何展開。藝術家多次修改內容，每次都會給它一個稍有不同的外觀。

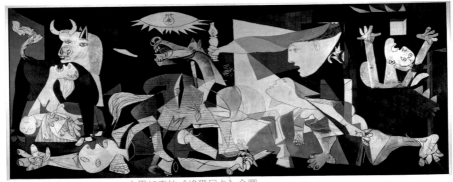

Guernica (all) 1937- Picasso ｜ 畢加索的《格爾尼卡》全圖

下面是《格爾尼卡》的不同草稿，可以看到畢加索的創作過程：

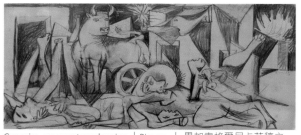

Guernica- preparatory drawing ｜ Picasso ｜ 畢加索格爾尼卡草稿之一

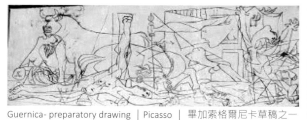

Guernica- preparatory drawing ｜ Picasso ｜ 畢加索格爾尼卡草稿之一

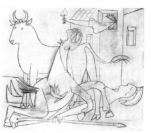

Guernica-The light bulb is the sun
畢加索格爾尼卡草稿（光亮的燈泡
代表太陽）

一些藝術家顧用員工或助理管理工作室的日常運行- 維護用品、設置照明等，他們需要多的時間專注在創作上。有些藝術家需要僱用具有專業技能的人員在自己的指導下工作。當藝術品的體積、重量或其他限制使他們不能獨自完成作品時，就需要假手他人。**羅丹**（Auguste Rodin 1840-1917）的《地獄之門》（The Gates of Hell）系列的其中一個作品，高 6公尺，寬4 公尺，上面有二百個人物雕塑，是由整個工作團隊分工合作完成的。

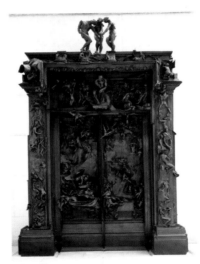

羅丹的《地獄之門》（Porte de l'Enfer）

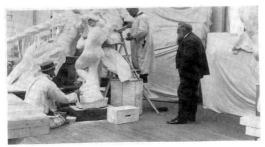

羅丹的工作人員 1905

當代很多城市的大型公共藝術裝置（Public Art Installation），由策劃到施工都是團隊工程。

加拿大滿地可（Montreal 蒙特利爾 ）麥吉爾大學（McGill University） 健康中心最近完成的公共藝術裝置是一個令人驚嘆的照明結構，由本地藝術家**琳達‧科維特**（Linda Covit）所創作。這項大型作品是該中心新翼的十一個藝術設計中最大的一個。這座雕塑名為《哈弗雷》（Havre）是由彎曲的鋁合金製成的圓形結構，然後用LED射燈照亮，坐落於入口處，形象是很多相互相緊握的的雙手，象徵著強大的員工隊伍合作精神。

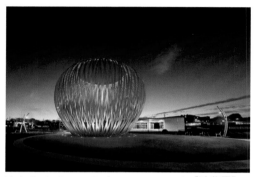

Linda Covit- Havre - Sculpture In Montreal 《哈弗雷》

2.3 藝術家的誕生

一向以來，拜師學藝是投身行業的主要途徑。學徒制其中一個最大目的是"師父"將"秘密"傳授給"徒弟"，以延續自己的手藝和技能知識。中世紀西歐各行各業都成立了『同業協會』，以保護自己的行業權益，包括打金匠、玻璃製造、石匠、醫生等。同業協會一般都是由國王或國家的認可和支持，並委派代表監督其生產質量。藝術家的培訓也不例外，也是學徒制。有些國家甚至資助有成就的藝術家並鼓勵他們授徒。

中國自古以來，拜師學藝是學習藝術的一種常規途徑。『程門立雪』被視為學藝的一種決心和美德。所以直到近代，中國的藝術家都重視門派。我們經常會看到藝術家以"師承某某大師"或"得其真傳"

作為尊師重道的表達或對自己藝術造詣的肯定。著名畫家李國民以『懷石』為筆名，意味著對齊白石老師的懷念。中國戲曲藝術對門派的重視一如武術界；以梅蘭芳、程硯秋、尚小雲、荀慧生為首的四大門派的門生都被譽為〝科班出身〞。當藝術家有了自己的創新風格或青出於藍的成就時，就會自立門派。例如程硯秋（1904—1958），他自幼學戲，演青衣，受師於梅蘭芳。後來他以節奏多變的唱腔形成獨特的藝術風格，世稱《程派》。再看看南方被稱為〝大戲〞的廣東粵劇；名伶鄧永祥的藝名是『新馬師曾』，但他的唱腔與『馬師曾』本人的唱腔完全是兩個不同的風格。

有人認為門派觀念局限了藝術的發展空間，但從另一角度來看，這種師傅制度既可保障技藝的承傳，也可提供承先啟後的發展基礎。

我這種說法可能值得商榷，問題在於為師者要求門生承襲自己的技巧和模仿自己的風格者居多，鮮有啟發創意，鼓勵革新。1940年代首先使用〝編劇〞取代〝開戲師爺〞的劇作家江楓（南海十三郎），當他察覺到徒弟唐滌生是位戲劇天才時，他把他打發出去，讓他自立門戶。後來有人以此事相問，他說：「如果阿唐繼續追隨著我，祇會埋沒他的才華。」後來唐滌生以《牡丹亭驚夢》一劇一舉成名，由於他辭藻秀麗，善寫情感，風格自創，終於成為一代宗師。但這是罕有的例子。

歐洲到了文藝復興時期，藝術學校已有初步的發展，最典型的例子是在十七世紀由路易十四成立的『法國皇家學院』。英國在十九世紀維多利亞時代首次將美術科目引入到各級學校。他們認為學習藝術除了可以增加個人道德修養之外，在繪畫過程中的手眼協調訓練也可以為工業革命培育出更好的員工。

像大多數的專業一樣，藝術家需花很多年的學習時間才能應用他們

的知識、技術和創造力。現在大多數高等院校都設有藝術學系，在本科和研究生兩級都有學位課程。獨立的藝術學校提供傳統的美術、平面設計等兩年和四年課程。學生的學位課程通常以一個畢業展覽結束，並同時指導他們成為參展藝術家、設計師或教師。這樣的學位課程也會考慮到現今社會文化中藝術的營銷實踐。

藝術家無論是否來自藝術學校，都有強烈的實踐願望，成為當代的藝術家。但現在的藝術家不再有歷史上皇室或政府的贊助機會。相反，他們被推動到其他地點出售他們的作品：從工藝品展銷會到大型批發畫廊。事實上，很少有社區可以實質地支持藝術品的銷售，因為它通常被認為是與財富和權力相聯繫的奢侈品，這是藝術畫廊原有角色的現代反映。

藝術家也有很多自學成功的例子，而且不一定是一個生於憂患、出身寒微的孤獨天才。與米開朗基羅和拉斐爾並稱文藝復興三傑的達芬奇（Leonardo da Vinci），父親是佛羅倫斯（即徐志摩所稱的翡冷翠）的法律公證員，因此十分富有。拉斐爾（Raphael）的父親是公爵的宮廷畫家，他在父親的感染下，年幼時就對繪畫產生了極大的興趣。至於1452年出生的米開朗基羅（Michelangelo），家族的幾代人一直是佛羅倫斯的小銀行家，但他的父親沒有維持銀行的運作，轉而間斷在政府任職。在米開朗基羅出生的時候，父親是小鎮卡普雷塞的司法行政官員。

中國自唐宋以來，善於丹青之術的泰半是士大夫階層的精英。"竹林七賢"非富則貴，"江南四大才子"均屬紈絝子弟。但藝術天才僥倖地不為出身背景和社會地位所壟斷；石濤是棄僧還俗的職業畫家，吳昌碩是在太平天國戰亂中家破人亡後才接觸到藝術。

具有傳奇身世的傑出畫家可算是潘玉良。封建社會裡出現的

女性畫家本來就屬罕見，中外如是。到了民國初年，民智受到西方學術思潮的啟發，開始有出國接受美術教育的女性畫家。「民國六大新女性畫家」潘玉良、方君璧、關紫蘭、蔡威廉、丘堤與孫多慈就是女性投身藝術的佼佼者。這六位出類拔萃的女性畫家中，潘玉良無疑是一個異數。

潘玉良，原名楊秀清，又名張玉良。1895年出生於江蘇揚州。她出生那年，父親病故，八歲時母親又撒手人寰。她十三歲時她被欠了一身賭債的舅父騙到蕪湖，賣給了妓院當婢女。在妓院的四年之中，因拒絕接客而逃跑多次，甚至曾經毀容上吊，幸虧十八歲時因偶然的機會結識了潘贊化，為她贖身並娶之為妾才逃出火炕。

潘贊化，早年畢業於日本東京早稻田大學，是同盟會會員。潘贊化被玉良的求知慾和上進心所感動，請了一位老師教她讀書。玉良天性對色彩有敏銳觸覺，喜歡繪畫。1918年考入上海美術專科學校後，她十分珍惜這次難得的機會，勤奮學習，成績優異，經常受到老師和校長劉海粟的激勵。之後她又考取了法國里昂國立美術專科學校；兩年後畢業，考入巴黎國立美術學院，與徐悲鴻等同在洛斯耶·西蒙（Lucieh Simon）、達仰·勃維（Dangan Bouveret）等名教授下學習，直到1925年完成學業之後，她又轉赴義大利羅馬國立美術學院習畫兼學雕塑。此時期她的作品入選義大利國家美術大展，其中油畫作品《裸女》於 1927 年榮獲金牌獎，當時上海《生活週刊》譽為『中國女畫家第一人』。

不論古今中外，由貴為皇帝的宋徽宗趙佶到出身貧寒、在磁器店裏當學徒的傅抱石；由出身寬裕資產階級家庭、渡過無憂無慮的童年生活的林布蘭，到在清寒的環境中憑母親雙手扶養成人的高更，這些天才

橫溢的藝術家，他們都有著截然不同的身世，所以出身與天才是沒有必然關係的。

　　但成為藝術家所需要的是甚麼？『技巧』是是經常受到重視的一個考慮，但出色的技巧是可以鍛鍊出來的。『天賦』當然是另一個考慮，但天賦本身並不一定會產生美好的藝術。反而『創造力』才是成為藝術家不可或缺的一個元素。甚麼是創意？它與想像力和超越傳統思維方式的能力有關；創意既適用於傳統的藝術形式也適用於創新性的形式。藝術家之可以化腐朽為神奇的就是創意而不是技巧。

　　創造力可以是一把雙刃劍，因為一般來說，購買藝術品的公眾都傾向於想要他們熟識的東西，而不是挑戰他們的美學修養，或需要思考的藝術作品。單憑這點，你就可以想像到藝術家的處境是怎麼樣的一回事。這個二分法被英國作家**羅伯特‧格雷夫斯**（Robert Graves）的一首詩貼切地描繪出來：

Epitaph on an Unfortunate Artist
《一個不幸藝術家的墓誌銘》
Robert Graves 格雷夫斯
He found a formula for drawing comic rabbits
他發明了繪製漫畫兔子的方程式，
This formula for drawing comic rabbits paid
他因為這個方程式而得償所願；
So in the end he could not change the tragic habits
所以最後他不能改變這個繪畫習慣，
This formula for drawing comic rabbits made
這個方程式帶來的悲劇性習慣。

藝術可以單純為美學而創作，也可以是為了社會、政治或精神意義。如果我們重視藝術所表達的意念，就要充分感受到藝術家的心聲。我們也需要考慮到，其中一些聲音與我們自己的價值觀念和思想可能相矛盾，但藝術家總是以人文的表達形式來傳遞訊息，我們最終也會從中找到一定程度的共識。

2.4 藝術作為社會的群體活動

偉大的藝術作品不一定是個人的創作。埃及和墨西哥的金字塔是由數以千計的工人在設計師和工程師的指導下建成的宏偉建築。埃及金字塔是帝皇的墳墓，而墨西哥的金字塔則是瑪雅人用作神靈或天體的祭壇。他們通常被放置在一個突出的位置，並給周圍的景觀作出定義。這些建設是累積許多人努力的成果，而不是憑一個藝術家的簽名就可以成為如此壯觀的藝術作品。

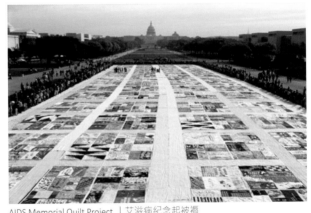

AIDS Memorial Quilt Project ｜ 艾滋病紀念起被褥

一個集體藝術創作的現代例子是《艾滋病紀念被褥》（AIDS Memorial Quilt Project）。 1987年開始，該項目通過家庭和朋友共同創建的一幅巨大被褥，以紀念成千上萬失去生命的艾滋病的受害者。把許多個別的被子縫合在一起形成一個大型的整體，意味將人們聚集在一起，分享悲傷和紀念失去的生命。該項目是一個社會集體創作藝術的例證。今天已湊合了四萬多個單獨的被褥，項目仍正在進行之中，規模不斷擴

大，並在世界各地巡迴展出。

許多藝術家與業餘者合作，為特定場所製作公共藝術。通常是從一個專案籌備小組開始，他們首先邀請各方提交圍繞特定主題的建議，然後與藝術家一起進行審議。這些項目的資金來源各有不同，從私人捐贈到使用公共稅收或兩者的組合。許多先進國家立法規定 "1%藝術" 的稅捐制度，規定任何公共建築項目的預算中保留百分一用於藝術品設置。

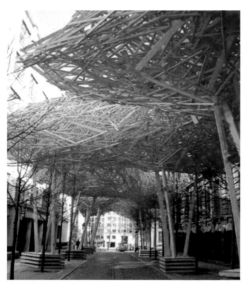

Arne Quinze, The Sequence, 2008. Wood. Installed at the Flemish Parliament Building, Brussels. 《序列》

比利時觀念藝術家**晏爾 · 昆西**（Arne Quinze）在布魯塞爾的『佛蘭芒議會』（Flemish Parliament） 外創建了一個名為《序列》（The Sequence）的裝置藝術。 這個公共藝術項目是為了2008年在佛蘭芒議會舉行的第一屆政壇慶典而設，是一個巨型的木結構裝置，歷時五年完成。

雕塑的具體元素是以一條條的木材和鋼肋作為連接的基礎，它讓人們重新思考『佛蘭芒議會』和它隔鄰『佛蘭芒人民代表會議』兩座建築物之間的連接，反映了比利時和所有鄰國之間的多樣性、跨文化、跨地域的實質聯繫。

昆西：「我希望《序列》能夠連接了人與人之間的溝通差距，並在城市中產生運動，讓他們像往常一樣在廣場上交流，至少互相交談。」

公共藝術項目也經常受到爭議。每個人都有自已認為構成藝術是 "好" 或 "壞" 的看法，或者甚麼是適合公共空間放置的東西。當公共資金參與項目的融資時，這個問題顯得更加複雜。一個例子是1981年**理察・塞拉**（Richard Serra）的雕塑《傾斜弧》（Tilted Arc）。

先想像一下，當你走過城市中的一個廣場時，你可能會看到一個銅像，一個騎在馬背上的英雄，或者一座高大的大理石紀念碑。也許你會瞄它一眼，或者甚至沒有註意到它的存在，因為它祇是許多城市用以紀念一段過去歷史的標誌。

1981年，藝術家**塞拉**在紐約市的『聯邦廣場』安裝了他的雕塑《傾斜弧》。**塞拉**的意念是希望路人與公共雕塑有著一個不尋常的關係。

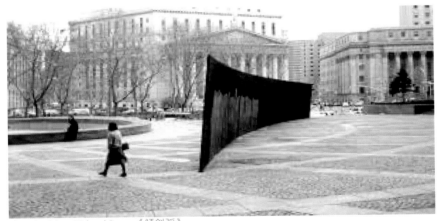

The Tilted Arc- Richard Serra《傾斜弧》

《傾斜弧》是一個高12英尺，長120英尺的15噸重鋼板，橫跨曼哈頓下城的『聯邦廣場』，將廣場的空間劃分為一半。那些在周圍建築物上班的人在穿過廣場時必須規避其龐大的體積而繞道。**塞拉**不著意於雕塑的美學效果，他希望路人以實際的方式體驗雕塑。他說：「這是一個觀點：觀察者通過廣場時意識到自己和雕塑間的互動關係：隨著他的

移動，雕塑的視覺形像也跟隨變化。」**塞拉**與許多其他的『極簡主義』（Minimalisme）藝術家分享這個意念，他們認為觀眾是處於一個不斷變化的動態觀點上，而不是站立不動的靜態觀眾。例如，《傾斜弧》從一些有利位置上看起來可能是一組抒情的曲線，而對其他位置上的人來說，可能是一個龐大的障礙物。

《傾斜弧》是『美國工務管理局』（GSA）在『建築中的藝術』（Art-in-Architecture）的推廣計劃下批出這個項目，並規定了聯邦大樓建築總成本的0.5%作為藝術品的撥款。雕塑一旦建立，爭議隨之而來。

塞拉認為公共藝術是揭露公共空間的存在而不是去美化它。由於這種說法使得傾斜弧在安裝之時馬上成為批評者的目標。紐約時報的藝術評論家**格雷斯·格洛克**（Grace Glueck）把它稱之為 "一個尷尬的欺騙性作品"。位於聯邦廣場的兩個政府部門的員工收集了1300個簽名要求移除雕塑，而一位法官則開始發起寫請願信運動，以消除這個耗資175,000美元的作品，但是都不受到理會。直到**威廉·戴文**（William Diamond）四年後成為GSA的主席時，才舊調重彈，重新引發爭辯。 **戴文** 的『鑽石公司』召開了一個關於傾斜弧的公共論壇，其中有180個聯邦廣場的工作人員、藝術評論家、藝術家、策展人和其他有關人士表達了意見。專家估計將雕塑拆卸的工程成本為35,000美元，另外還有5萬美元用於另覓地點安置。**塞拉**堅持雕塑在廣場中是一件具體的藝術作品，從廣場上刪除它就等於是毀滅它，如果雕塑被搬遷，他將從中刪除他的簽名。

公開聽證會於1985年3月舉行，期間有122人作證贊成保留雕塑，贊成移除的祇有58人。藝術家、博物館長、和藝評人都為傾斜弧是一項偉大的藝術作品作證。另一位紐約時報藝評人（Michael Beren-

son）寫道：「傾斜弧的確是具有對抗性，但它也是一件溫柔、沉默、和隱密的藝術品。」更有雕塑的支持者表示，應少數人的要求而去除雕塑將侵犯言論自由權。也有人認為藝術作品祇有在最初的爭議之後才會成為傑作，例如馬勒（Manet）的《奧林匹亞》（Olympia，見下圖）。

那些反對雕塑者，大部分是在聯邦廣場上班的人，說雕塑干擾了公眾對廣場的使用。他們還指責它吸引塗鴉、老鼠，甚至恐怖分子－可能會利用它作為炸彈的爆破牆。由**戴文**為首的五人陪審團終於投票贊成刪除雕塑。**塞拉**對裁決的上訴失敗後，1989年3月15日晚上，聯邦工人將《傾斜弧》割開三件，從聯邦廣場搬到廢鐵場。

《傾斜弧》的裁決提出了關於公共藝術的問題，1980年代後期和90年代初期在美國和海外所引起的爭議越來越大：政府資助的角色、藝術家對自己作品的權利、公眾在確定藝術品價值中所起的作用以及公共藝術是否應受到保護和尊重，都是激動人心的辯論。儘管有爭議，**塞**

《奧林匹亞》（Olympia）是法國寫實派畫家**愛德華·馬奈**（Edouard Manet）創作於1863年的一副油畫。該畫受喬爾喬內《沉睡的維納斯》，提香的《烏爾比諾的維納斯》及戈雅的《裸體的馬哈》的影響。現藏於巴黎的奧塞美術館。當**馬奈**展出這幅畫時受到公眾的批判，因為他們認為這不僅僅是思想自由的問

Édouard Manet-Olympia-1863- Musée d'Orsay, Paris |
馬勒的《奧林匹亞》

題，此作品描述女性裸體是非常帶有侮辱性的表現。

拉的藝術生涯繼續蓬勃發展。他說：「我不認為藝術的功能是要令人愉快。藝術不是民主，也不是人民　。」塞拉的其他作品都是世界各地博物館的永久收藏對象。（資料搜集：The Museum Of Modern Art , New York City）

　　時間、資源、工作空間、家庭、和公眾的支持和尊重：所有這些都有助於藝術家的發展。一個藝術家怎樣回饋社會？他們為人類發聲，說出那些語言無法形容的事物；他們給世界帶來美的體驗，以所有積極和消極的形式去表達人類生存的意義。

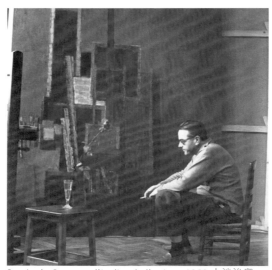

Sergio de Castro et l'Atelier de l'artiste, 1960. ｜ 沙治奧．卡斯楚在畫室

第三章
藝術的表達
藝術所要表達的是甚麼？怎樣表達？

藝術具有本身的意義，但也提出問題。它解釋意念、揭示真理、體現美麗、也敍述故事。

3.1 觀看藝術：客觀和主觀手段

單憑直觀的視覺效果來看待藝術品，除了一堆視象結構外，嚴格來說，我們根本甚麼都沒有看到。我們需要去分解一些意識上的障礙，才能找出藝術品中的具體含義，包括文化內涵。

我們分析一下“觀看”和“察看”之間的區別。觀看是客觀地概述我們的視野，察看是從中得到更多的理解。當我們使用“我觀察到”這個詞時，表示我們理解到某件事情而不光是看見某樣東西。有一些學術領域，特別是心理學和生物學，可以幫助我們更清清晰地去理解這種分別。例如，人類的感知能力可以從平面圖像中得到“真實”的感覺，相比之下，如果你向一隻狗顯示另一隻狗的圖象時，牠既不會哮叫也不會搖擺尾巴，因為牠無法察覺平面圖像中所含有的任何意義。所以你和我實際上已開發了“察看”圖像的能力。

從本質上講，眼睛看到的不是事物的全部，我們需要顧及的還有圖像背後的文化因素。主觀方式的觀察結果往往受到文化差異的影響。例如，一個法國人在超級市場的酒架前，他馬上會根據標籤上的年份、莊園、產地等辨識到那一瓶酒是他想要的好酒。但對一個普通的中國人來說，它們可能祇是一些不同價錢的紅酒，越貴越好。相反，在識別茶葉的品種時，龍井、水仙、香片、鐵觀音...對法國人來說全部都祇是一種 *Du thé chinois* - 中國茶，平貴都一樣。

格式塔

　　德語『格式塔』（ *Gestalt* ） 大致翻譯為 "完全形態" 或 "完形" 。 格式塔理論涉及視覺感知和藝術心理學。 它剖析組成部分和整體之間的關係。『格式塔』在美術上是用來解釋大腦如何將許多組成部分建構成一個整體形象的術語，和我們如何將輪廓識別為一種實物的方法。這個概念讓畫家衹用線條便可以繪出 "空間" 。

　　『格式塔』理論的發展，始於1910年出生在奧匈帝國的布拉格的**馬科斯·韋特墨**（ Max Wertheimer ），他無意間看到鐵路上的閃爍燈光快速切換的時候，會產生『視錯覺』（Optical illusion）中的『似動現象』(Phi phenomenon)，也就是燈光在快速的切換狀態下，當速度快到介於30~60毫秒之間，會產生動態的移動錯覺，於是**韋特墨**與同儕開始進行相關的視覺研究，花了近十年的時間發展出的一套視覺認知理論，也就是現在與視覺感知有關的『格式塔心理學』。

　　視覺世界非常複雜，可幸我們的心智已經制定了應對視覺混亂的策略。一個最簡單的解決方法，就是將具有共同特徵的零散視象單元意識成一個整體的組合。要研究的問題是這些組合是如何形成的，以及它們對感知的影響。『格式塔』理論就是這個研究的結果。

　　形成組合的相同概念也可以逆轉運用，將組合分解，使每個視象元素看起來獨立而具有自己的特色，這是創造形式變化的基礎，使圖像

多樣化，竅訣是在 "統一" 和 "多樣化" 之間取得平衡：太多的組合設計可以看起來無聊和重複；相反，太多的形式變化可以看起來混亂和零散。理解『格式塔』概念可以幫助我們理解創作者如何控制統一性和多樣性。 以下是 『格式塔』 的主要概念：

1） 閉合律

> 當看到一個複雜的元素排列，我們傾向於尋找一個單一的、可識別的形式。

在上面的左圖中，您應該看到一個白色三角形，即使圖像實際上由三個黑色的 Pac-Man 形狀組成。 在右圖上，你看到一隻熊貓，其實這個形象祇是幾個隨機的形狀。把圖像看成三角形和熊貓比試圖動腦筋去理解各個部分更為簡單。

『閉合律』（Closure）是最常見的格式塔應用。一個複雜的對象實際上是由我們的意識將許多簡單的元件組合而成。一張臉孔是眼、耳、口、鼻、的組合，即使隱藏了一部分 （例如戴著帽子或太陽眼鏡），我們也可以識別出一個熟悉的臉孔。祇要有足夠的可見線索，頭腦會自動提供缺少的部分。

再看看下面的例子：

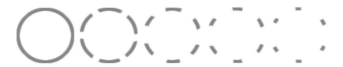

這一系列由左至右的圈子，隨著越來越多的組件被刪除，圓圈仍然是可識別的，因為意識會自動補充缺失的部分，把圖像〝接合〞起來，這被稱為『閉合律』。但這祇是一個簡單的幾何形狀示範，祇需要一些簡單的線索就可以意識到圖象的本來面目。一但處理更複雜的對象時，就需要更仔細地考慮，什麼是可以和不能被刪除：一些至關重要的信息必須保留，一些無關重要的就可以（也許應該）消除。關鍵是要提供足夠的信息，讓意識可以引導眼睛填補空白的部分。如果空白太多，元素將被視為單獨的部分而不是整體。另一方面，如果提供太多的信息，則根本不需要閉合作用。

　　『閉合律』在藝術中廣泛地被使用。藝術家經常在作品中留下一些空白部分，讓觀眾自己填補。這有點像一個音樂會上歌手讓聽眾一起唱歌，使他們因為覺得自己是演出的一部分而更加投入。

2）**連續律**

> 排列在直線或曲線上的元素更具關聯性。

　　『連續律』（Continuance）是指在觀看作品時引導觀眾視線方向的一種機制。當你觀察事物時，一旦開始從一個特定的方向尋找目標，你將會把視線繼續向這個方向移動，直到你看到目標為止。

一個簡單的例子：你注意到手指指向的較小的圓圈，而不是更靠近、更大的一個。在某種意義上，

這也是一種閉合作用，一個由動量產生的閉合。這個功能內置在印刷排版中，例如這本書是西翻橫排，你正在從左到右閱讀，你將繼續跨越一個空白　　來看下一個字。這和直覺地跟隨一條河、一條路、或一闕圍欄伸展的方向看過去一樣。

這個原則的進一步解釋是，我們將以同一方向繼續觀看，直至超出其終點。

在上圖中，我們看到一條直線和曲線交叉，而不是在同一個點上相遇的四條不同的線段。

在設計中，經常使用各種指向圖標，例如箭咀、手指。但在繪畫構圖中，存在著許多並不明顯但更微妙的導向手法：

- 視線方向：如果作品的主題朝著特定的方向伸展，你的視線會自然地跟隨這個方向移動。仰望天空是一個古老的伎倆，看看有多少旁人會無原無故地跟隨你舉目向天。

- 路徑：以河流、道路、鐵軌、樹木、或電燈桿作為路徑是傳統藝術家經常使用的引導觀眾視線的一種方法。

- 透視：透視線，像路徑一樣，可以用來引導注意力放在構圖中的焦點上。

達芬奇在他的壁畫《最後的晚餐》中使用了這些手法。　不知你有否注意到，你的注意力會從一個聖徒的樣子到另一個聖徒的樣子，因

為他們正在互相看著對方，但最終你還是看著耶穌。　因為整體構圖使用了單一的線性透視觀點，效果是把焦點放在中心人物耶穌的身上。

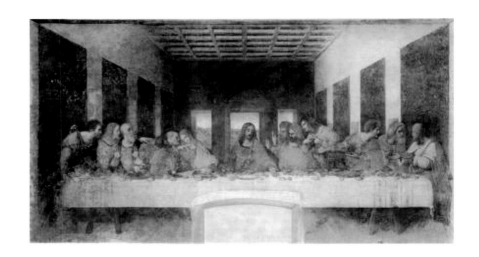

3）相似律

『相似律』（Similarity）是指對象的形態和它對圖像組合的影響。

具有相似特徵的元素與不具有這些特徵的元素更有關聯性。

這裡說的"相似"是格式塔理論下的相似性，亦即"看起來"的相似而不是本身性質上的相似。

意識同時接收和追蹤的信息量是有限制的。當視覺信息量變得太大時，意識就會試圖通過分組來把它們簡化。"組"是以邏輯方式形成的，基於什麼信息看起來具有相似性而分配。

『相似律』是一個強大的分組概念，因此可大大有助於把零碎的視覺信息實現單元化。對象越相似，就越有組建單元的可能性。同樣地，如果對象不相似，它們將抵制分組，並傾向於以更多的變體來顯示。但重要的是要明白，所有的格式塔概念都可以以兩種相反的方式使用 - 組合和解散組合。

　　任何的特徵都可以是相似的：顏色、形狀、尺寸、、紋理等。當觀察者看到這些相似的特徵時，會將將共享同一特徵的元素看作是相關的對象。

　　在下面的圖像中，由於顏色的相似性，紅色圓圈被看作與其他紅色圓圈相關聯；黑色圓圈相關聯到黑色圓圈，即使它們全部都是圓圈，紅色和黑色的圓圈被視為彼此不同的元素。

　　有三種主要的相似性類型 - 對象可以看起來相似（或看起來不同）：

　　1) 尺寸：左側的示例中，方形和圓圈以兩種不同的尺寸顯示。你是以它們的形狀還是尺寸來分組？『尺寸』（Size）的差異可能比形狀的差異更大。如果它們的尺寸相差不大，首先會注意到的可能是形狀的差異。然而，由於尺寸的變化可能性大於形狀，所以尺寸通常是主要的相似性考慮。尺寸還有額外的優勢，就是越**大**越受到注目！因為這涉及到可見度。

2）**明度/顏色**：另一個重要的類型是『明度/顏色』（Value/Color）。這兩個放在一起，因為『明度』是顏色的一部分，但它也可以獨立地執行分組工作（例如黑白圖像）。

在左邊的圖中，你會再次注意到主要的分組概念是顏色而不是形狀。顏色使對象易於識別，從而成為有效的分組工具。

3）**形狀**：『形狀』（Sharp）也可以形成組別。當所有其他因素都相同時，這個功能便用得上。左下圖中使用的正方形和圓形是簡單的幾何形狀，大小相約。複雜的形狀可能會很突出，但簡單的形狀吸引力更大，在大多數情況下具有更強的視覺效用。

以形狀分組的一個簡單例子是文字中使用*斜體*或**粗體**字型來強調和突顯句子的部分。

　　『相似律』在設計中廣泛使用於創建順序，並將信息組織到特定的組別中，使呈現的素材更易於理解。在藝術創作中，通常會故意使素材看起來不一樣，讓它們在構圖中脫穎而出，或者創造更多的姿彩。

4）**鄰近律**

　　『鄰近律』（Proximity）是指對象的位置和它對圖像組合的影響。

靠近在一起的物體比分隔開的物體更有關聯性。

　　當對象彼此靠近時，它們被看作是組合的一部分，而不是獨立的單個元素。當組合中的對象比組合外的更加彼此靠近時，情況尤其明顯。

　　以下（右頁）的圖像中，黑色的圓圈很明顯是因為位置的接近性而

分為兩組，儘管它們的顏色、尺寸、形狀都完全一樣。

　　這些對像也不一定需要其他形式的相似，祇要在空間中彼此靠近便被看作具有關聯性。

　　還有以下的各種組合，我們祇要看圖索驥便可明白：

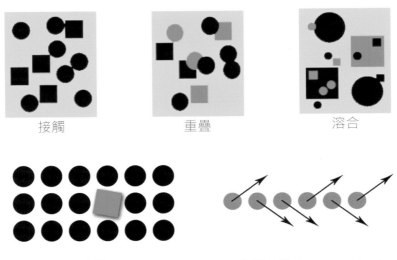

接觸　　　　　　　　重疊　　　　　　　　溶合

焦點　　　　　　　　　命運共體 (Common-fate)

　　『格式塔』原則對於理解平面設計和藝術作品中的構圖設想相當重要，它在理論基礎上，描述每個人的視覺感知和物體的關係。對於大多數人來說，可能認為形象本身的定義比視覺原則更重要，但在欣賞藝術的過程中，我們經常會面對一些非具象的作品，尤其是現代藝術，形象已經不再是唯一的表達媒介。

但我們的視覺感知不一定絕對可靠。對象的組件可能會在感知上扭曲整個形態，而思想才是"真實"的最終判決，所以我們在理解『格式塔』的同時，也要對視覺感知有所認知。

『**視錯覺**』（Optical illusion）是指通過幾何排列、視覺成像規律等引起視覺上錯誤而達到藝術（或者類似魔術般）的效果。視錯覺一般分為：圖像本身的構造導致的幾何學錯覺、由感覺器官引起的生理錯覺、以及心理原因導致的認知錯覺。特別是關於幾何學的錯覺，以其種類繁多而廣為人知。（參看右頁範例）。

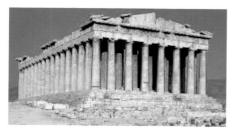

The Parthenon - 希臘帕德嫩神廟

藝術中利用視錯覺來達到美學效果的不僅是美術。『卷殺』（Entasis，或稱「收分曲線」）是建築學術語，指在建築設計中，出於美學考量而對柱、梁、枋、斗拱、椽子等構件從底端起的某一比例開始，砍削出緩和的曲線或折線至頂端，使構件外形顯得豐滿柔和的處理法。歷史上，卷殺最早出現在古埃及的神廟建築中。中國宋朝的《營造法式》中則列出兩種標準柱型：垂直型，和在柱子最上1/3段運用『卷殺』的柱型。這方面的研

Horyu-ji -日本法隆寺

究以民國時期的梁思成最為深入，他把當時仍存的中國和日本的宋唐古

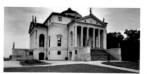

Palladian style 帕拉弟奧式建築

建築逐一勘察、重新製圖、整理和分析。歐洲文藝復興時期的『帕拉弟奧式建築』（Palladian Architecture）也運用卷殺。美洲印加帝國的大型建築中也是。

看看以下幾個視覺幻象的例子：

1）從A點可以經梯級或平台到達B點。2）所有對角線都是平行的。

3）全部紅色小方塊都是同一顏色。4）方塊之間沒有灰色點。5）三個藍線方格都正方型。6）所有黑色方塊都在平行線之內。

7）不可能的三角形：這些三角形是不可能被構建的。骰子三角形是日本藝術家 **福田茂雄** （Shigeo Fukuda）的錯覺藝術設計。

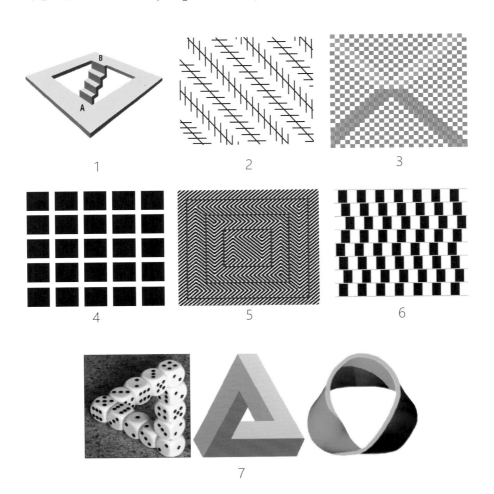

1

2

3

4

5

6

7

3.2 藝術意義的第一層次：形式

　　當看到一個對象之後，我們可以理解它的『形式』（Formal）：規格、形狀、和質量的物理屬性。在觀察藝術時似乎也是如此：我們可以分離每個藝術元素，並發現它在作品中的運用方法。形式層次的重要性在於可以讓我們從客觀的角度來看待任何藝術作品。

　　攝影術的發明大大改變了我們關於甚麼看起來是＂正確＂的想法。看看下面的兩幅圖片：

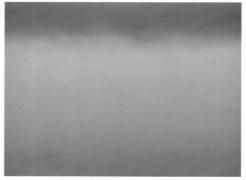

Chris Gildow- Foggy Landscape │《霧景》

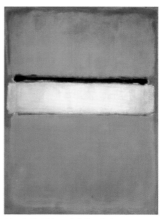

Mark Rothko- White Ceter,
1950 National Gallery of Art,
Washington, DC │《白色中央》

　　一幅是霧景照片，另一幅是**馬克·羅斯科**（Mark Rothko）的彩繪作品。當你把這兩幅圖片作出比較時，你會發現兩者之間有著顯著的相似特點：橫向的大片彩色層次。這並不是一個巧合；**羅斯科**年青時生活在美國俄亥俄州的波特蘭市山區。他喜愛攀山運動，每次在登高至接近峰頂時，經常被水平線上的霧迷所反映的晨曦和晚霞所吸引。這種自然現象稱為『維納斯面紗』（Veil of Venus）：大片的粉紅和紫、藍色在水平綫上直接反映日出或日落時的陽光。

現在，您可以想像這些記憶如何反映在羅斯科的抽象系列《色域》（color field）的畫作中。這當然不是羅斯科所受到的唯一影響；作為一位藝術家，他探索了『超現實主義』（Surrealism）中出現的表現風格，包括自動繪圖和更複雜的幻變技攷。但難以否認，他的作品在某種程度上是受到他所看到的景象所影響。

Chris Gildow- Veil of Venus 《維納斯面紗》

再看另一個形式相似的例子：早期的照片經常用繪畫作為參考。比較一下雅典神殿十九世紀的照片，以及**托馬斯‧科爾**（Thomas Cole）的《帝國系列》中題為《消費》（The Consummation）的畫作。兩者都以經典的希臘建築景觀為主體，這張照片在形式上是模仿**科爾**的繪畫，強調了廣闊的空間中宏偉的古希臘建築。

Photo- Athen Appocolis │ 雅典神殿十九世紀照片

The Consummation-Tomas Cole │ 《消費》

相反，十九世紀『現實主義』的繪畫有時被嘲諷為過於栩栩如生而不夠 "理想"。**泰奧多・傑利柯**（Theodore Gericault）的《美杜莎的筏子》（Raft of the Medusa）就是一個例子。

美杜莎的筏子

Raft of the Medusa

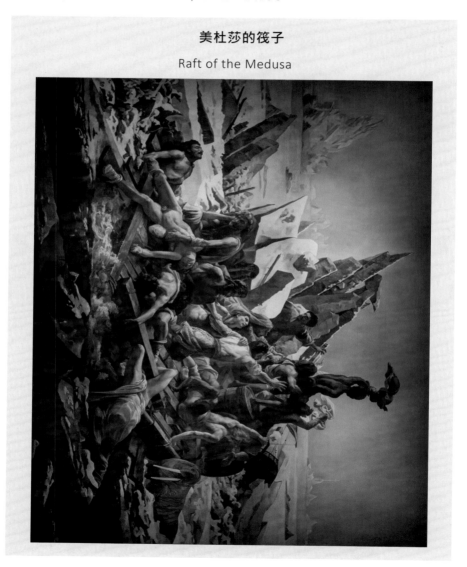

1816年6月，英國將塞內加爾（Senegalese）贈送給法國，表示對剛被恢復王位的法國國王路易十八的誠意。法國皇象家護衛艦美杜莎號（Medusa）與其他三艘艦隻一起航行到聖路易斯港，該船載有近400人，其中包括塞內加爾新任總督及士兵，還有船員160名。船長是五十三歲的蘇馬雷（Hugues Duroy de Chaumereys），他己經二十五年沒有出海，而且是首次被任命為船長。

　　為了爭取時間，美杜莎號靠近非洲海岸線行駛，並迅速超過其他船隻。但航線太過靠近岸邊，不可避免地撞到沙灘而擱淺。有人試圖甩開重量，希望將船從泥沙中提起並與潮汐一起浮出水面，但蘇馬雷船長不允許船員將沉重的大砲拋棄，因為害怕觸怒在法國的民眾。

　　最終，每個人都被迫棄船。救生艇不足以接戴所有的人，有149人被迫上了一條臨時綁紮成的木筏上，繩索綁在一艘救生艇上。經過一段時間後，木筏在不停的搖擺中繩索意外地鬆脫。接下來是一場兩星期長的暴風雨，一場惡夢就發生在這條細小的木筏上：精神錯亂、互相殘殺和同類相食。最後祇剩下十五人倖免於難，其中五人在救援後不久死亡。

　　這場悲劇成為轟動一時的新聞和醜聞。蘇馬雷船長起先被海事法庭判刑，後來因種種原因無罪釋放，有人認為這是因為法國人擔心受到英國人的嘲笑。

　　兩年後，藝術家**泰奧多・傑利柯**（Théodore Géricault）展出了他16乘23呎的大型繪畫《美杜莎的筏子》。**傑利柯**詳細閱

讀了由兩名倖存者編寫的記事錄，並深入研究了這次海難的每一個細節。他到醫院和殮房研究死亡的形態，甚至解剖屍體，讓它腐爛。他在海邊放筏，觀察它是如何漂泊。他還在現場採用了各式各樣的人物作為模特兒，甚至把朋友強拉過來；著名浪漫主義畫家 **歐仁・德拉克羅瓦**（Eugène Delacroix）是其中之一。在構圖中心，手臂伸出，屍體躺在臉上的就是他。

《美杜莎的筏子》（現存巴黎羅浮宮）是一幅『浪漫主義』（Romantisme）的作品。浪漫主義運動緊隨十九世紀法國的『新古典主義』（Neoclassicisme）運動而興起，風格依重於巴洛克（Baroque）的戲劇性和流動性風格，並採用鬆散的筆觸，強烈的色調，鮮明的光暗對比以及戲劇性的人物姿態。浪漫主義繪畫的主題往往來自文學作品，也包括社會主題。

　　傑利柯受到**米開朗基羅**的強烈影響，兩者幾乎都是新古典主義和浪漫主義畫家，因此畫中人物都具有理想化的體型和肌肉結構。在這種情況下，這些人物看起來與現實中真正的男性相比是一個強烈的矛盾。（注意構圖中一共有二十個人物，而不是海難生還者的十五人。）

　　我們將它與西斯廷教堂（Sistine Chapel）裡米開朗基羅的《最後的審判》（The Last Judgment）比較一下，可以觀察到其

最為人所知的是**波洛克**。

　　波洛克是第一個在美國國內被廣泛關注的畫家，他是美國本土畫家中對當代藝術產生最大影響的一位。作為首位被歐洲關注的美國抽象主義者，他改變了美國的藝術史。**波洛克**的最重要支持者著名藝評家**克里門·格林伯格**（Clement Greenberg）認為他是「這個國家（美國）產生的最偉大的畫家」，他將波洛克的繪畫稱作『行動繪畫』，其含義是：在這裡呈現的已經不是一幅畫，而是其作畫行動的整個過程。事實上**波洛克**的繪畫過程中，畫家是主觀和情緒化的。

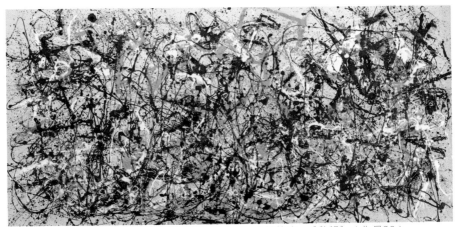

Jackson Pollock-Autumn Rhythm (Number 30) － MoMA　|　波洛克 -《秋韻》（作品30）

　　羅伯特·休斯（Robert Hughes）在《新的震撼》（The Shock of The New）中認為波洛克的畫呈現出一種「滿幅」的構圖風格，這種畫法被譽為　「自1911年**畢卡索**和**勃拉克**的分析立體主義繪畫以來最引人注目的繪畫方法。」**古德諾**（Frank Johnson Goodnow）認為「波洛克的每一張作品都不是輕易畫出的，當他作畫時他沉湎於自己的狂熱行為中。」。

英國卡迪夫藝術與設計學院美術教授**羅伯特·佩珀羅爾**（Robert Pepperell）認為波洛克1952年的作品《藍柱》（Blue Poles）「有大量的混亂圖案，但整體上卻具有結構性。」有學者認為，人們在欣賞波洛克作品的時候，腦內的『鏡像神經元』（Mirror Neurons）起了作用。這種神經元讓人和靈長類動物能夠在頭腦中代入他人的動作，就像自己在進行這個動作一樣。已經有研究表明人在看到手寫的字母時會在腦中模仿書寫的動作過程。而美國哥倫比亞大學**大衛·弗里德伯格**（David Freedberg）及同事則提出一種觀點，認為人在欣賞畫作的時候，人腦會試圖重現作者的繪畫過程。這至少部分解釋了人們為甚麼會覺得波洛克的作品動力澎湃。

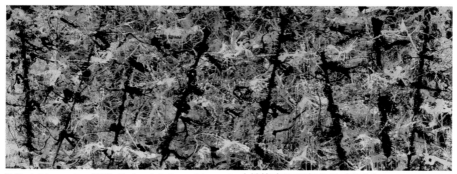

Pollock-blue- poles-1952- National Gallery of Australia ｜ **波洛克**1952年作品《藍柱》

　　波洛克也是第一個進行『純粹抽象』（Purely Abstract）繪畫的畫家，因而影響了大批美國和歐洲的藝術家。波洛克在1956年8月11日晚上因為酒後駕駛超速，發生交通事故而喪生。在他去世後，紐約的『現代藝術博物館』（MoMA）於1956年為他舉辦了一場紀念回顧展，

並在1967年舉辦了一場更為全面的大型展覽。1998年和1999年，Mo-MA和倫敦『泰特不列顛美術館』（Tate Britain）分別為他舉辦了盛極一時的回顧展。

3.3 藝術意義的第二層次：主題

『主題』（Subject），我們在這裡指的是藝術作品中的主體題材。廣義地說，就是具有相同內容和性質的圖像。在某些文化中存在的主題，可能在其他文化中從來不存在。以下是我們在藝術作品中常見的主題：

- **風景**（Landscape）- 自然景觀的綜合描寫，例如山前的田野，連綿的海岸。
- **自然**（Nature）- 聚焦於某一自然元素的特性描寫，例如海浪的沖擊、雲朵的飄浮狀態。
- **靜物**（Still Life）- 經過刻意安排的靜態對象，通常是一個在室內以自然或人做物品組合成的布局。
- **肖像**（Portrait）- 人物外形和特徵的準確描寫。
- **自畫像**（Self-portrait）- 具有表現特性的自我描寫。（一般是畫家在鏡子上看著自己而畫，所以你需要動動腦筋才能肯定梵谷割破的是自己的左耳還是右耳。）
- **寓言**（Allegory）- 分神話類和故事類。
- **歷史**（Historical）- 歷史事件的場景，時態和人物的描述。
- **生活**（Daily）- 日常活動的描述，「含風俗畫」。
- **人體**（Nude）- 男性裸像和女性裸像是兩個不同類別。
- **政治**（Political）- 分宣傳和批評兩個類別。
- **社會**（Social）- 為支持某一特定社會運作功能的作品。

- **力量**（Power）- 與精神力量有關。
- **幻想**（Fantasy）- 創建新的非理性視覺世界。
- **裝飾**（Decoration）- 構思將物件或環景的美學質量提升的作品。
- **宗教**（Religious）- 分教義和行動兩個類別。
- **抽象**（Abstraction）- 以某種手段將對象的形態或結構原則改變。

藝術作品的兩個截然不同但相互關聯的元素是：『主題』和『風格』 - 藝術家要呈現的事物和他選擇的呈現方式。主題表達了人的存在，而風格則表達了人的意識。主題揭示了藝術家形而上學的心態，風格揭示了他的心理認知。

主題內容的選擇宣示了藝術家認為值得重現和重新架構的存在形態。他可以選擇呈現英雄人物作為人性特質的顯示，或者選擇平庸的對象以表現人性的真實面。他可以將主題內容當作為道德譴責的對象，或者籍此引發讚賞或同情。主題內容的選擇可以超越價值觀的範圍，包括審美的範圍。在任情況下，藝術作品都是以主題內容來顯示人類在宇宙中的觀點和地位。

當你憑字面考慮這些主題時，你腦海中可能已經有了這個主題應該出現的印象性圖像。例如提到肖像或自畫像，你看到了一個人物的頭部，大概從肩膀以上開始，小小的背景，畫得相當準確。從這些肖像看到的是 "適度的真實" ，雖然有些作品的像真程度會讓你感到驚訝。藝術家經常將主題重塑，以達到他們想要的表現效果。一些藝術作品可以通過使用『隱喻』（Metaphor）來顯現主題內容：以一個形象啟示另一個形象。

來自美國阿拉巴馬州（Alabama）吉彎（ Gee's Bend ）的**密蘇里·佩特威**（Missouri Pettway）是一個很好的例子。她把舊的工作服條紋、

燈芯絨、和棉布包裝材料製成一塊拼布，作為去世丈夫的肖像。**密**蘇里的女兒艾朗茜亞（Arlonzia）描述拼布寺說：「當爸爸已經病了八個多月的時候，媽媽說，她要把爸爸的工作服塑造成一件拼布被褥，掩蓋在他的愛下面，永遠懷念他。」

Quilts of Gees Bend │ 吉彎的拼布

《吉彎的拼布》（Quilts of Gee's Bend）是由一群非裔美國黑人婦女，用承傳自祖先的工藝創作出來的拼布。他們生活在阿拉巴馬河沿岸的吉彎一個偏遠小村莊。《吉彎的拼布》被認為是獨一無二的藝術作品，也是美國歷史上視覺藝術文化上最重要的貢獻之一。

當代藝術家有時會把往日的藝術作品重新詮釋，改變作品原本的背景（原創作品的歷史或文化背景），但內容保持不變。**桃樂斯雅 · 蘭芝**（Dorothea Lange）1936年的《移民母親 - 尼普姆谷》（Migrant Mother, Nipomo Valley）利用母親和孩子的主題來象徵美國大蕭條時期所面臨的困境。女人臉上說出了她如何為自己和孩子的前景耽心和絕望。相比之下，舊金山攝影師**詹 · 霍易克**（Jim Thirtyacre）2009年的攝影《工作的母親》（Working Mother）反映了同樣的情感，但背景是在二十一世紀的第一次經

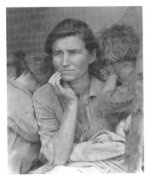

Dorthea Lange -'Migrant Mother', 1936. Photograph. U.S. Library of Congress │《移民母親 · 尼普姆谷》

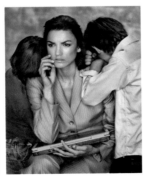

Jim Thirtyacre-Working Mother, 2009. Color digital image. │《工作的母親》

濟危機。

　　還要注意，許多文化在他們的藝術中並不使用特定類型的主題，例如肖像。對於一些文化而言，一個真正的人臉表徵是非常危險的，可以惹來神靈或鬼魂附身，所以他們的面具，雖然輪廓仍然是人的臉型，但非常風格化。傳統的伊斯蘭影像禁止描繪人物和其他物質。在他們的地方，藝術家祇有使用裝飾的風格來描繪人物。（參看右頁）

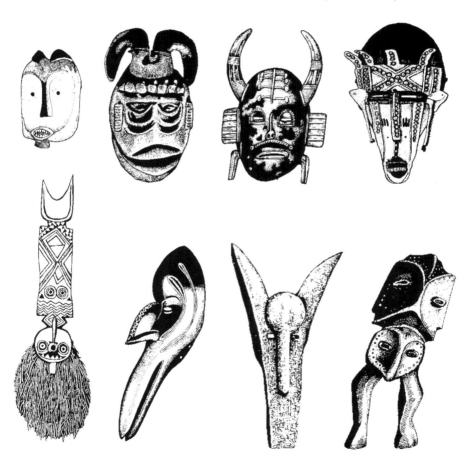

非洲面具造型

伊斯蘭藝術的形象表徵

 隨著伊斯蘭教在七世紀從阿拉伯半島向外擴散，新征服的領土的藝術傳統深刻影響了伊斯蘭藝術的發展。雖然在伊斯蘭的教義中反對對人類和動物形式的描述，這對於宗教藝術和建築來說是正確的，但在世俗領域，來自其他文化的形象表述幾乎在所有的伊斯蘭文化中都蓬勃發展起來。

 伊斯蘭禁制對生命的描繪是來自「真主是唯一的生命形象創造者」這個信念。關於形象描述的聲明是在《聖訓（先知傳統）》 Hadith (Traditions of the Prophet) 裡作出的。畫家若在他們的創作中描繪 "呼吸生命" 將受到譴責，並在「最後審判」日面臨懲罰。古蘭經沒有這樣的具體說法，但譴責偶像崇拜，並使用阿拉伯語 *Musawwir*（形象的製造者或藝術家）作為真主的稱號。由於這種宗教意識，伊斯蘭繪畫中的人物通常是風格化的。『無偶像主義』（Aniconicism ）也是猶太世界的一個特徵，從而使到伊斯蘭的反形象表現。然而，作為裝飾，人物的形象在很大程度上沒有任何重大的意義，因此減少了對宗教的挑釁性。

Tile with Phoenix 3th C. | 彩釉鳳凰磁磚

Frieze tile 13th C. | 波斯人物彩釉磁磚

3.4 藝術意義的第三層次：背景

首先我們看看『背景』和『內容』的區別：

背景（Context）：：

- 圍繞特定事件、情況等的一系列事實，這可以包括藝術作品製作的過程、地點、方法以及目的。也可以包括藝術家的歷史信息或他所引用的事物。

內容（Content）：：

- 藝術作品的情感或智能信息。
- 藝術作品的表達、本質意義、意表或審美價值。
- 藝術作品中感受到的感官、主觀、心理、或情感屬性。
- 內容不僅僅是對主題的描述。

所有藝術都有兩個基本含義。首先是其審美和技巧意義，而不考慮背景。第二個是作品對當時的政治或文化背景的描述或定義。

政治背景

勒尼‧拉馮史泰爾（Leni Riefenstahl）1938年的電影《奧林匹亞》（Olympia）是關於1936年在德國柏林舉辦的夏季奧運紀錄片。其技術和美學無懈可擊。它開創了許多拍攝和剪接的技巧（包括鏡頭的粉碎切割、並置和傾斜視角）。當時來說，這是很不尋常的，後來更變成廣泛被使用的電影拍攝手法。然而，隨著拉馮史泰爾1934年由希特勒資助的紀錄片《意志的勝利》（Triumph The Will），《奧林匹亞》也被視作納粹的宣傳片。

文化背景

電影《奧林匹亞》是藝術徘徊在歷史背景下不能自我的一個極端例子。另外一些藝術作品卻是非常自覺性的。一個例子，藝術家創造

了自己的背景，使背景成為他發起的藝術運動的一部分，他就是**安迪·沃荷**（Andy Warhol）。

安迪·沃荷（1928-1987），美國藝術家、印刷家、電影攝影師，是視覺藝術運動『波普藝術』（Pop Art）的始創者之一。他的出生地美國賓夕法尼亞州的匹茲堡匹有『安迪沃荷博物館』，紀念他的一生和對現代藝術的貢獻。在他成為商業插畫家而獲得巨大成功之前，沃荷曾經從事畫家、前衛電影製作人、檔案專家、作家等工作。他亦發明了傳誦一時的『成名十五分鐘』（15 minutes of fame）理論。

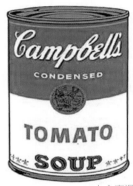

Andy Warhol - Campell｜金寶湯

沃荷認為藝術與金錢掛勾，因此應該要努力把藝術商業化。他的著名作品中，有一幅不斷複製家傳戶曉的金寶湯圖案，就表現了資本主義生產方式的新階段。他經常使用絹印版畫技術來重現圖像。他的作品中最常出現的是名人以及人們熟悉的事物，例如瑪麗蓮·夢露和貓王皮禮士利。重複亦是其作品的一個特色。

沃荷亦曾投放精力到電影和音樂，著名的製作有《地下絲絨》（The Velvet Underground）、《徹西亞的女孩》（Chelsea Girl）、《食》（Eat）、《藍電影》（Blue Movie）等。但作品多被視為地下電影；以創意的情色、缺乏情節和過度地冗長著稱。《四棵星》（Four Stars）一片更長達25小時。

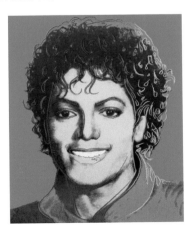

Michael Jacson-Andy Warhol｜米高積遜

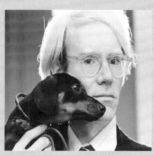

Andy Warhol ｜安迪‧沃荷

1968年，安迪‧沃荷遭激進女權分子兼《SCUM 宣言》作者瓦萊麗‧索拉納斯槍擊，重傷但有驚無險，撿回一命。1987年2月22日沃荷因醫療事故突然離世，享年58歲。他當時的身價估計高達七億美元。2017年4月在香港蘇富比春季拍賣會中，他的一幅毛澤東頭像以一千四百萬美元的創新記錄拍出。

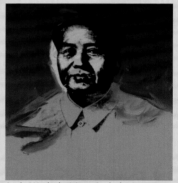

Andy Warhol - Mao- Sotheby image

　　裝飾藝術也有其獨特的意義，主要是作品本身的功能，也是它的風格和裝飾性所然。十六世紀荷蘭的高腳杯在其有機形式中具有美學意義；除了杯的實用功能之外，杯身上描繪萊茵河流域的鑽刻花紋蘊含著歷史意義和藝術家對酒鄉的情意。一位技藝高超的鑽刻家負責把地圖複製到高腳杯上。他根據1555年由著名數學家和製圖師 **卡普爾‧沃格爾**（Caspar Vogel）所發表的一幅插圖，詳細地描述了從美因茨河（Mainz）到烏得勒支河（Utrecht）之間的萊茵河（Rhine）沿

Goblet (Roemer) ｜16世紀荷蘭高腳杯

線盛產葡萄酒的鄉鎮。精緻的萊茵河地圖顯示了這件藝術品的具體背景：圍繞著作品的歷史、宗教和社會問題。這些背景不僅可以引導觀眾領悟出作品的意義，而且理解到藝術家的創作意念。

再舉一個例子，來自『西康文化』（Sican culture）文化的面具。這個鑲嵌了琺瑯和辰砂寶石的金面具在形式上是精簡和均勻對稱的，

並且相貌引人注目。對於西康人來說，面具既代表了精神世界中的神靈，也代表了自然界中西康人的神聖主人。面具一起堆放在神聖主人的墳墓腳下。在這種文化背景下，面具在西康人的生命、死亡和精神世界中具有重要意義。

lGold Mask Sican culture ｜西康文化面具

再查看**詹姆斯・羅森奎斯特**（James Rosenquist）的繪畫《F-111》，一個巨大的戰鬥機圖像，上面覆蓋著很多明亮色彩的流行文化。

Rosenquist F-111 in 1964 II ｜羅森奎斯特 繪畫《F-111》

所有這些圖像似乎都沒有任何關聯，但假若在1960年代美國社會和政

治背景下仔細觀察這項作品時，我們會意識到羅森奎斯特是以雙重角度看待戰爭和消費主義；正如他所說的 "缺乏道德責任"。羅森奎斯特在1964年越戰中期開始繪畫《F-111》。他把主題放在當時正在發展的F-111 型戰機上。戰鬥機穿越佈滿的消費產品和核戰爭圖片，通過廣泛的視覺圖象互相碰撞，《F-111》把越戰、所得稅、消費主義和消費品廣告之間的微妙關係聯繫在一起。

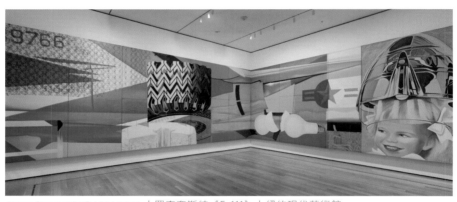

James Rosenquist F-111 MoMA｜羅森奎斯特《F-111》｜紐約現代藝術館

「戰爭支持了軍事工業因此也支持了人民？」- 羅森奎斯特。

3.5 藝術意義的第四層次：圖意學

　　『圖意學』（Iconography）也可稱作『圖像解釋學』。廣義來說是從圖像中進一步分析作品隱含的更深層意義。它利用『象徵主義』（Symbolism）來產生敘事，從而建立視覺藝術的涵義，是德裔美籍藝術史學家**潘諾夫斯基** (Erwin Panofsky)創建的藝術分析理論與方法。

　　要瞭解『圖意學』並不困難，我們首先看看以下的幾個淺白的圖

像例子：

　　一朵紅色的罌粟花是記念在第一次世界大戰中犧牲者的圖標和分享悲傷的方式；心的形狀被廣泛用於象徵愛情和浪漫；象徵和平的已經有好幾個符號，包括現代流行的圓圈中有一個Y形的和平標誌和在古代已被使用的橄欖枝，還有鴿子。

　　把鴿子作為世界和平的象徵始於西班牙畫家畢加索。

畢卡索的和平鴿

　　1940年，德國納粹軍隊佔領巴黎。憂心忡忡的畢卡索正在畫室裡，鄰居一位老伯突然闖進，手上捧著一隻死了的鴿子，哭訴著說：「我的孫兒正在招引鴿子時，被一群法西斯暴徒活活打死了，連鴿子也全部一起被殺。畢加索先生，我求你給我畫一隻鴿子，紀念我那慘遭殺害的小孫兒。」畢加索一面撫慰著傷心的老伯，一面悲憤地揮筆畫了一隻鴿子。1949年畢加索把這張幅《鴿子》獻給了巴黎世界

和平大會。此後，鴿子便成了和平的象徵。1950年11月，為紀念在華沙召開的世界和平大會，畢加索又欣然畫了一隻唧著橄欖枝的飛鴿。當時智利的著名詩人聶魯達（Pablo Neruda）把它叫做"和平鴿"，從此鴿子便被公認為和平的象徵。

對於現代藝術家的傳說，畢加索可能是最多的一個，其實他的《啣著橄欖枝的飛鴿》，靈感來自舊約聖經的諾亞方舟。

　　『諾亞方舟』（Noah's Ark）是出自聖經《創世紀》中的一個故事：由於偷吃禁果，亞當夏娃被逐出伊甸園。此後，該隱殺了他的弟弟阿伯，揭開了人類互相殘殺的序幕，人世間充滿著強暴、仇恨和嫉妒，祇有諾亞是個義人。上帝看到人類的種種罪惡，憤怒之下，決定用洪水毀滅這個已經敗壞的世界，祇給諾亞留下有限的生靈。上帝要求諾亞建造方舟。諾亞一邊趕造方舟，一邊勸告世人悔改。但沒有人相信。他終於造成了一隻龐大的方舟，並聽從上帝的話，把全家搬了進去，各種飛禽走獸也一對對被送上方舟。七天之後，洪水從天而降，一連下了四十個晝夜，人群和動植物全部陷入沒頂之災。除諾亞一家人以外，其他人都被洪水吞沒，連世界上最高的山峰都在水面之下。後來上帝命令雨停下來，水勢漸漸消退。

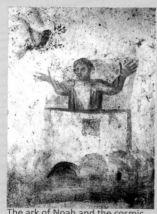

The ark of Noah and the cosmic covenant 二至三世紀壁畫《諾亞方舟和宇宙契約》

諾亞方舟停靠在『阿拉臘山』（Mount Ararat）邊。又過了幾十天，諾亞打開方舟的窗戶，放出一隻烏鴉去探聽消息，但烏鴉一去不回。諾亞又把一隻鴿子放出去，要它去看看地上的水退了沒有。由於遍地洪水，鴿子找不到落腳之處，又飛回方舟。七天之後，諾亞又再把鴿子放出去，結果，在黃昏時分鴿子飛回來了，嘴裡啣著橄欖枝，很明顯是剛從樹上啄下來的。諾亞由此判斷，地上的水已經消退。後世的人們就用鴿子和橄欖枝來象徵和平。

十六世紀的宗教改革運動，鴿子被賦予了新的使命，成為『聖靈』的化身。直到十七世紀，鴿子又再次回復到和平使者的身份。德意志帝國的許多城市發行了一套圖案為一隻口唧橄欖枝的鴿子的紀念幣，圖案

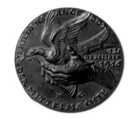

底部鐫有 "聖鴿保祐和平"。到了德國的狂飆突進運動（Sturm und Drang）時期傑出的代表**弗里德里希·席勒**（Johann Christoph Friedrich von Schiller）又把鴿子從宗教意義上的和平象徵引入到政治，鴿子又成了英勇的鬥士，已不再是毫無抵抗能力的和平象徵。

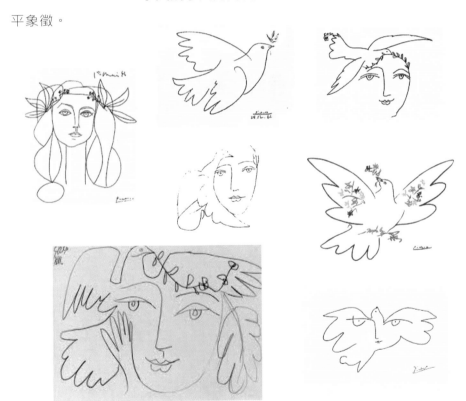

畢卡索的和平鴿

『圖意學』除了啟示藝術作品的政治和宗教涵義外，民俗文化是另一範疇。以下是藝術課程中最常採用的一個圖意學例子 ：《 阿爾諾非尼夫婦肖像》（ Portrait of Arnolfini and his Wife ）。

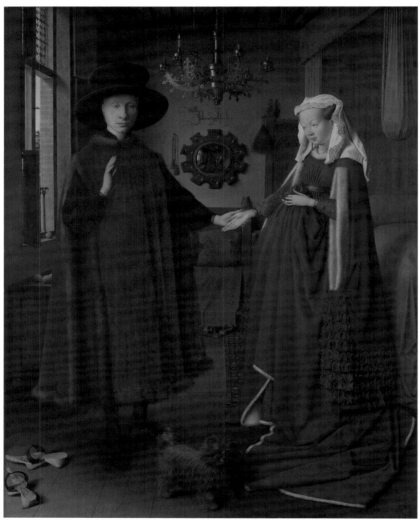

Portrait of Giovanni Arnolfini and His Wife oil on panel, 1434. National Galery (London)
| 1413年畫在木板上的油畫《 阿爾諾非尼夫婦肖像》

《阿爾諾非尼夫婦肖像》
Portrait of Arnolfini and his Wife

　　這是1434年由荷蘭畫家**揚·範艾克**（Jan van Eyck）在橡木面板上繪製的油畫。它是一個全身的雙人肖像，描繪的人物相信是意大利商人喬瓦尼·尼古拉·阿諾菲尼（Giovanni di Nicolao Arnolfini）和他的妻子，地點大概在他們的佛蘭芒城市布魯日（Bruges）的家裡。因為作品的美麗、複雜的畫意、幾何正交視角的構圖和使用鏡子擴展空間的手法，被認為是西方藝術中最原始和復雜的繪畫之一。根據英國藝術史學家與藝術理論家**恩斯特·貢布里奇**（Ernst Gombrich）的說法：「它與意大利**多那太羅**（Donatello）或**馬薩喬**（Masaccio）的作品一樣，創意和革命性。它以自己的方式將現實世界的一個簡單角落突然被固定在一個面板上，猶如魔術。」（註：那太羅和馬薩喬是意大利文藝復興時期對藝術深具影響力的兩位畫家）

　　畫中的每一個物體都具有超出圖像本身的具體含義。這幅畫實際上是一幅 "婚姻合約" ，旨在鞏固這兩個家庭之間的協議。特別重要的是，這不是一幅實際場景的繪畫，而是一個虛擬構圖，用以說出具體的事物：

- 吊燈上在白天燃點的單一蠟燭是象徵新娘的奉獻，在婚禮初夜通宵達旦燃點。

- 新娘看起似已懷孕，但實際上不是在繪畫的那個時候，而是代表她會變得 "好生養" 的象徵。

- 新娘腳下的小狗是忠實的象徵。在那個年代，經常出現在與丈夫合繪的婦女肖像裡。

- 棄在一旁的鞋子：赤腳通常是婚姻神聖的象徵。

- 椅背上有雕刻的是聖瑪格麗特（St. Margaret）－分娩的守護神。

- 窗台上的橙子和高雅的衣服是未來物質財富的象徵（在1434年時期的橙子是用人手從印度運送回來的，非常昂貴）。

- 後面的圓形鏡子反映了畫家和另一個男人，加上畫家的簽名說 "Jan van Eyck 出席現場" ，這兩個例子說明他們是在場的證婚人。

- 鏡子周圍的圓形是十字架的小畫，象徵這是一個嚴肅的宗教証婚。

我們可以從這幅作品中看到一件整體的事情，因為我們抽絲剝繭地分析了它背景的意義。

另外一幅比較現代的繪畫是**格蘭特・伍德**（Grant Wood）的《美國哥德式》（American Gothic），現藏於芝加哥藝術學院。伍德的靈感來自現在被稱為美國哥德式的房屋，他想繪出的是一間 "我所喜愛的那一種人才應該住進去" 的房子。這幅畫作展現了一位老農民站在他的單身女兒身旁的場景，人物形象以畫家的姐妹和他們的牙醫為原型。

觀察的結果是：

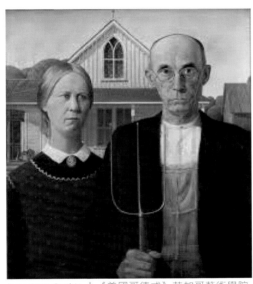

American Gothic ｜《美國哥德式》芝加哥藝術學院

- 人物面上的表情可以感受到美國中西部農場夫婦的堅韌性格。有一位評論家曾經挑剔說，這幅畫中的女人有一個 "可以令牛奶變酸的臉"。
- 細看之下，繪畫背景中的樹木和灌木叢以及女子穿戴在衣領上的橢圓形襟飾反映她臉部柔軟的輪廓，她身著一件有著美洲殖民地花紋的十九世紀美國鄉村風格圍裙：這些傳統的女性氣質符號貫穿整個作品。
- 相比之下，男人的硬朗堅挺反映在他手握的干草叉上；他身後房子的窗框和他的工作服的縫合也模仿了乾草叉的形式。
- 位於女子右肩膀處的一盆鮮花則表示他們十分愛家。
- 繪畫中心的拱形窗框是十二世紀歐洲哥特式建築風格的象徵。

這幅作品是二十世紀美國美術中最常見的畫作之一，也是在美國流行文化中經常被影射的美術作品。《美國哥德式》與《自由女神像》

、《芭比娃娃》、《野牛鎳幣》和《山姆大叔》並稱為美國文化的五大象徵。

　　此外還有十六世紀北歐，特別是荷蘭的流行畫派『梵蒂岡繪畫』（Vanitas）。這些靜物畫深刻地依賴象徵性物品來投射生活所帶來的歡樂和成就，同時也提醒我們生命的局限。

　　下面這幅**愛德華・科利爾**（Edward Collier）的畫是一個典型例子：

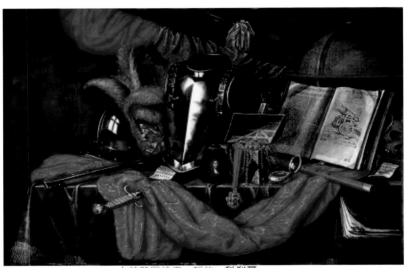

Edward Collier - A Vanitas ｜ 梵蒂岡繪畫 - 靜物 - **科利爾**

- 盔甲，武器和勳章表現出對軍事成就的重視。
- 那本打開的書提示知識的重要；在這種情況下，書中那嵌大炮可以把整個主題反映出來。
- 地球儀是人類共同生存空間的象徵。
- 望遠鏡、指南針、是軍旅征途的象徵。
- 在畫面的最右邊那本書後面的陰影中，是一個枯骷髏頭骨，再次提醒我們生命的短暫和死亡的必然性。

我們也可以使用『圖意學』從流行文化中發掘意義。　　 "金拱門"意味著快餐，一個咬了一口的蘋果剪影意味著一個電腦品牌；一隻鑲有亮片的手套代表米高・積遜（Michael Jackson），和安迪・沃荷（Andy Warhol）的金寶湯罐頭可以永遠連接到『波普藝術』（Pop Art）。

　　『圖意學』在個別的民族藝術中都起了重要的作用。最顯著是中國的『臉譜』。臉譜藝術與中國戲曲的發展是密不可分的，十二世紀左右就出現面部中心有一大塊白斑的丑角臉譜。相傳在南北朝和隋唐樂舞節目中就有『假面歌舞』，這假面具相信就是臉譜的始祖。

　　但隨著中國戲曲藝術的發展，戴面具演戲越來越不利於演員面部的表情演譯，於是藝人就用粉墨、油彩直接在臉上勾畫圖案，而逐漸形成了臉譜。當時，戲班以露天演出為主，離戲台較遠的觀眾往往看不清演員的面部表情，勾上臉譜使觀眾在遠處就能一目了然。

　　剛開始為適應露天環境，勾畫臉譜一般祇用黑、紅、白三種對比強烈的顏色，強調五官部位、膚色和面部肌肉；如粗眉大眼、翻鼻孔、大嘴岔等。這種原始的臉譜是簡單粗糙的，隨著戲曲藝術的發展逐漸被裝飾化。到十八世紀末和

十九世紀初，京劇在吸收各地方劇種臉譜優點的基礎上，加工創新，臉譜於是得到充分的發展。圖案和色彩愈來愈豐富，各種不同人物性格的區分也越加鮮明，並創造出許許多多歷史和神話人物的臉譜，形成一套完整的化妝譜式。

3.6 評論觀點

　　當代藝術理論也許比以往任何時候都來得一致，因為藝術的定義不斷在討論中。藝術家依重作家、思想家、策展人和傳媒人的複雜網絡來令到他們的作品得到理解和接受。當代所有的藝術論調在過去的幾十年中都是由女權主義、馬克思主義、精神分析、怪異理論、後現代理論、結構主義、後結構主義、種族理論、後殖民理論和現象學...等等所塑造。儘管理論普遍存在，但藝術家的經歷以及作品本身的文化和社會背境仍然是關鍵所在。這些分析在報章、藝術雜誌和網絡博客中都可以隨時看到。

　　從古希臘藝術評論的形式出發，對藝術意義的討論時至今天已經走了很多方向。　正如我們說過的那樣，專業藝術評論家是通過寫作或演說針對某種特定藝術類型的作品，無論在風格、創作能力還是信息上作出批判，猶如一位藝術的守門員。當然，沒有一個批判是絕對正確的。

> 當人們從不同的角度來探討意義的時候，藝術作品
> 本身靜而不動，變化的祇是它們周圍的聲音。

　　而分析藝術意義的不同方式有時是互相衝突的。　這裡有六種藝術評論家作為指南的『評論觀點』（Critical Perspectives）：

1）**結構性評論**

　　『結構主義』（Structuralism）主張任何科學研究都應超越現象的本身，直探在現象背後操縱全局的系統與規則。社會與文化現象不僅是事物的總和，其實每一事物背後都另有涵義。廣義來說，結構主義

企圖探究作品中事物是怎樣透過互聯關係（也就是結構）把文化意義表達出來。

我們對甚麼是事實的觀念是以語言和有關的溝通形式表達出來，也就是說視覺文化的結構基楚就是語言或其他的溝通形式。『結構性評論』主張對任何一件視覺藝術作品的評論，必須在整個藝術結構的框架內進行。

但我們對事物的觀念有時與事實本身是南轅北轍的。基本原因有兩個：認知不足和認知錯誤。

曾經有一位從未接觸過宗教的國內年輕朋友問我，到底基督教的十字架所代表的是甚麼？我於是把耶穌被釘十字架的聖經教義向她概括的解說了一遍。過了不久，她回來告訴我說，耶穌應該不衹一個，因為她路過一間基督教書店窗櫥時，看到了一幅有三個人一起被釘十字架的圖畫。

認知不足也有程度上的分別。例如當我向那位年輕人提到十字架的事時，她想像中呈現的耶穌形象會與我的不同。說到這點，也許你和我都沒有多大的分別：腦海中呈現的是一位面容神聖、目光銳利、有著歐羅巴人輪廓和皮膚特徵的人物。但事實上根據聖經的記載，耶穌是出生在中東巴勒斯坦的拿撒勒（Nazareth）的猶太人，以人類學觀點來說，樣子看起應該不會是這樣。

刻劃在我們意識中的耶穌印象可能來自看到的現代宗教圖畫，或經常由歐美白人演員扮演耶穌角色的荷里活電影或電視劇集。當我們根據心目中先入為主的想法來尋找藝術作品中的意義時，首先體現的是自己的個人想法。有限制性的先入之見是由語言、社會互動、和文化體驗所塑造出來。

一直以來，人們普遍認識到的耶穌基督是一個歐洲人，棕髮藍眼、白皙的膚色、和具有希臘人的輪廓特徵。還有一些其他樣貌的描述，但幾乎從來都不是規範化的。在數以千計的繪畫和雕像中，耶穌被描繪為高加索人，早期的教會把這作為基

督的正確形象，但沒有任何證明可以說這就是耶穌的真實樣貌。然而，大多數現代的基督徒已經接受耶穌看起來是與我們的形像不同。雖然仍有基督教派為了傳統因素而保持白人耶穌形象，但人們普遍認為，耶穌實際上是一個伽利利人，這對我們來說，也許是一種比較中肯的說法。　還有一個廣泛的宗教現代化運動，認為耶穌是埃塞俄比亞人。

2）**解構性評論**

　　『解構性評論』（Deconstructive Criticism）進一步推斷任何藝術作品都可以具有多方面的含義，其中任何一種都不受作品本身之外的特定語言或經驗所限制。換句話說，評論家必須以解構方式來揭示結構化的世界，以消除對真正含義有所妨礙的刻板印象、先入為主、或來自下義意識的見解。當我們以解構評論家的觀點看待安迪·沃荷的瑪麗蓮·夢露（Marilyn Monroe）肖像作品時，它會被視為 "真實" 的一個虛擬結構。作為一個流行文化的標誌人物，瑪麗蓮·夢露是無所不在的：電影、雜誌、電視、照片和海報。但1962年夢露在自己的顛峰時期自殺身亡。事實上，好萊塢名明星的光芒掩蓋了真正的夢露：一個麻煩纏身、

困惑、孤獨的人。沃荷的許多由同一張宣傳照片變化出來的夢露肖像，承傳了這位名人的傳奇。

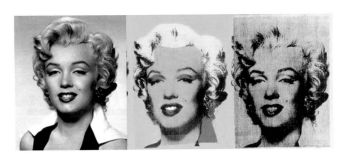

3）形式主義評論

　　『形式主義評論』（Formalist criticism）的理論一直受到藝術界所重視，而且因『形式主義評論』與其他藝術評論－例如『後現代藝術評論』有相當之對比性，因此對它的探討有其重要性。

　　當我們觀察藝術的主要元素和原則時，『形式主義』是經常被採用的方法。形式主義並不關心作品實際空間之外發生的事情，而是集中在作品結構中所使用的材料身上來發掘意義。

　　鼓吹『形式主義』最力的學者首推英國藝術評論家**羅傑 · 弗萊**（Roger Fry 1866-1934），其發展約與『印象派』（Impressionism）及『後期印象派』（Post-Impressionism）同期（1870-1920）。它主張在欣賞一件藝術品時，應該忽略藝術家以及作品的創作背景或文化因素，而把焦點放在作品的本身。藉由分析作品的『形式元素』（Formal Elements）來檢視其所呈現的『美感效果』（Aesthetic Effects）。所謂『形式元素』，在視覺藝術中包含點、線、面、空間、色彩、光線等；而所期待呈現的美感效果則有平衡、次序、比例、對比、和諧、動律等。

　　弗萊的觀點主要植基於**康德**（Immanuel Kant 1724-1804）的美學理

論。在康德之前，西方美學正處於『理性主義』（Rationalism）和　『經驗主義』（Empiricism）兩個對立觀點的衝突之中；前者根源於柏拉圖以來對於先天『理想』（Idea）的追求，主張美即 "好"（good）；後者則包含十六到十八世紀間英國幾位哲學家例如**培根**（Francis Bacon, 1561-1626）、**休謨**（David Hume 1711-1776）以及**博克**（Edmund Burke 1729-1797）等人，強調感官經驗是所有知識的來源，主張美感即快感（Pleasure）。康德企圖彌平兩派衝突，一方面接受了『經驗主義』的觀點，認為美感是一種快感，另一方面卻也修正了『經驗主義』的觀點，而主張美是一種不涉及利害計較，亦即不帶任何慾望與概念的單純快感或滿足感。在康德的觀念裡，美祇涉及觀賞對象的外在形式，例如大自然單純的景色，不涉及主題性的修飾或描寫。康德的理論將審美視為人類的『情緒』（Emotion）的心智活動，而和其他兩項心智活動，亦即『知』（Cognition）和『意』（Will，理性能力）區隔開來，並認為人類的審美判斷是一種想像力與理解力的互動遊戲。

　　弗萊吸取了康德的美學要義，一方面主張對藝術品的賞析應該超越主題，回歸純粹的形式；一方面也強調對於形式的分析，應著重在其所激發的情感效應（Emotional Effects）。1910 年，弗萊在倫敦主辦了一場『後印象派』展覽，高更、梵谷、塞尚等人的作品都被包括在內。在展品目錄的介紹詞中弗萊提及，這些參展者對於早期『印象派』最大的批判，便是在於這些先驅畫家們忽略了：

> 繪畫乃是一種探索和表達情感的媒介。

如何以『形式主義』的觀點來評論視覺藝術呢？**萊麗・亞當**

斯（Laurie Schneider Adams）在她1996年的著作《藝術方法論》（The Methodologie of Art）中以畢卡索的作品做例子。畢卡索也是很早投入印

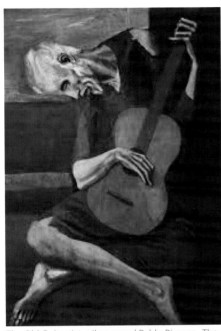

The Old Guitartist, oil on panel Pablo Picasso- The Art Institute of Chicago｜《老吉他手》 畢卡索 1903芝加哥藝術學院

象派反對陣營的畫家，左圖是他藍色時期的作品《老結他手》（The Old Guitarist）。整件作品以近乎單色調的藍，表現低沈憂鬱的意境。根據亞當斯的陳述：「畢卡索刻意拉長人物的身軀，乾瘦的輪廓給人一種枯槁勞累的意象。銀樣的光影，恰如其份地搭配結他手纖細痀瘦的身形，使畫面充滿著神秘詭異氣氛」。 這種藉由分析作品在線條、比例、色彩等視覺要素所產生的情感效應，正是弗萊所強調的重點。

『形式主義』的藝術評論，絕對不祇是針對作品外觀的客觀描述。《海的造形》（Seaforms）是美國玻璃工藝家**奇胡利**（Dale Chihuly）的系列作品。《伯靈頓》（Burlington）雜誌對這件作品曾做如下的評述：「玻璃製品，以透明灰調的著色玻璃為主，搭配局部彩色。整件作品由八個單元組成，其中最大的一件帶波紋邊的貝殼狀容器裝載其他六個不規則形狀

Dale Chihuly - SEAFORM SET WITH WHITE LIP WRAPS, 1984 《海的造形》

的小作品，附帶另一個球狀體」。對於這樣的評論方式，藝術評論學者**巴瑞特**（Terry Barrett）認為這充其量祇是在做產品目錄。

《空中之鳥》（Bird in Space）是另一個很好的例子。這是羅馬尼亞雕塑家**布朗·庫西**（Constantin Brancusi, 1876-1956）的銅製雕塑。根據網路藝廊的介紹，這件作品的特色是：「簡潔的造形，厚實的底座，腰身纖細，頂部逐漸向上擴大。它給人憑添一種飛躍昂揚的感覺。這是一件可以解放人類心靈的雕塑品，當第一眼看到他，你的身心彷彿瞬間被高舉入雲霄」。看過這樣評論的觀眾，在下一次機會去欣賞這件作品時，應該會樂於去體會一下抽象藝術如何藉由視覺形式來產生「解放心靈」、「舉入雲霄」的情緒。

《空中之鳥》
Bird in the Space

當然，對於講求純粹形式的抽象藝術，並不是每個人都能欣賞。《空中之鳥》是**布朗庫西**（Constantin Brancusi 1876-1957）的作品。現代雕塑的先驅布朗庫西，羅馬尼亞人。1927 年當布朗庫西的《空中之鳥》首次運到美國參展時，美國的海關人員怎麼樣也不能接受這一件既沒頭，又沒腳，更沒有羽毛的銅器是一隻鳥，更遑論是 "藝術品"。依照規定海關要對這件 "貨品" 課以申報售價20%的關稅計 240

布朗庫西《空中之鳥》MoMA | Brancusi-Golden Bird 1928

美元（相對於現值約 2,400 美元）。

　　這樁藝術史上的公案最終交由法院審理，一部份保守的藝術界學者和專家也支持海關的觀點，所幸法官最後接納布朗庫西的理念。他陳述自己的創作動機並非在模仿一隻鳥的寫實外觀，而是要捕捉鳥類飛翔的意象。法官裁定布朗庫西的作品是藝術品，它雖然不容易讓人與真實的鳥類做聯想，卻是一件輪廓對稱、具有美感的原創性雕塑品，最重要是它讓法官在觀賞後，產生一種愉悅的樂趣。法官的裁決無疑是現代抽象藝術的一大勝利，同時也可以為**康德**、**弗萊**、**葛林柏格**等人所一脈相成的『形式主義藝術方法論』做最有利的註解。

參考書目 Adams, L. S. (1996). The methodologies of art: Westview Press.

　　除了**弗萊**之外，『形式主義』的先鋒之一是**克萊門特·葛林伯格**（Clement Greenberg 1909-1994），他的藝術理論同樣源自『康德美學』。**葛林柏格**主張藝術的『純粹性』（Purity），他認為繪畫既然是平面藝術，就應該捨棄以透視、陰影等技法去創造三維空間的幻覺現象。他抨擊傳統的『再現』（Representation）理論，呼籲繪畫應回歸單純的二維空間。他的寫作強調『中等特性』（Medium Specificity），主張『形式主義』允許按照自己的條件來處理材料的應用，其中主題也可以成為媒介，而不僅僅是代表它的內容。這種理論對於現代主義抽象藝術有很大的啟示作用，也造就了後來像**波洛克**（Jackson Pollock）等美國抽象表現主義畫家。儘管這類型作品有趨於純粹裝飾性的傾向，並使更深層次的意義貶值，但它除了給視覺藝術開拓空間之外，『形式主義』也是從我們不熟悉的文化中吸取藝術意義的好方法。它還提供一

覺觀察的訓練，所以仍然用於所有藝術工作室和藝術欣賞課程。

美國當代哲學及藝術評論學者**丹托**（ Arthur Danto ）在其《在藝術終結之後》（ After the End of Art -1997 ）一書中特別指出，葛林柏格以『康德美學』理論為基礎的『形式主義』藝術評論，深深地影響了二十世紀中期以前的西方現代主義藝術。

4) 意識形態評論

『意識形態評論』（Ideological Criticsm）最關心的是藝術與權力架構的關係。它推斷藝術被嵌入到社會、經濟、和政治結構中決定了其最終的意義。　由**馬克思**（Karl Marx）的著作所引起的論點：『意識形態評論』將藝術和手工藝闡釋為反映政治理想的象徵，並將一個現實的版本強加於另一個版本。　這個觀點的一個例子是美國華盛頓特區的林

肯紀念堂（ Lincoln Memorial ）被標示為一個政治意向的證明 ：人民在政治制度下因為種族原因受到壓迫，終於在內戰結束的過程中得以解放。

相比之下，1910年**基什內爾**（Ernst Ludwig Kirchner ）的《雕刻椅前的法蘭茲》（Franzi in Front of a Carved Chair ）也被認為是藝術創作自由的象徵（因此也是政治）。他的『表現主義』（Expressionism）作品中任意的顏色和粗糙的形式，被納粹德國譴責為 "退化" 。

Kirchner-Franzi In Front Of A Carved Chair-1910- Thyssen-Bornemisza Museum, Madrid 《雕刻椅前的法蘭茲》

基什內克 對抗 基什內爾

1937年的『退化藝術展』（The Degenerate Art Show） 是納粹德國政治制度將現代藝術標榜為邪惡和腐敗的一種方式。

Goebbels views the Degenerate Art exhibition 1937 |
納粹宣傳部長戈培爾觀看1937年的『退化藝術展』

希特勒的政權祇對英雄和代表理想主義的形象感興趣，企圖以基什內克對抗基什內爾，以毒攻毒詆譭現代藝術。同期的其他『表現主義』藝術家都被邊緣化，許多他們的作品甚至被當局摧毀。

左圖是該展覽場刊的封面，"KUNST"德文的意思是"藝術"，刻意以嚇人的字型顯示。|背景藝術品是**岳圖·佛德列治**（Otto Freundlich）的雕塑《新人類》（ *Der Neue Mensch* - The New Men）。

Otto Freundlich- " Der neue Mensch", (The New Men)
1912 佛德列治《新人類》

5）心理分析評論

　　　如果我們覺得這個作品所表達的純粹是有關作者個人的事，那我們就應該採取『心理分析評論』（Psychoanalytic Criticism）。　這種批評方法的單純形式使到未經訓練，和有精神病的藝術家的作品與其他藝術作品一樣重要。以這種方式，藝術家的 "內在" 比任何其他影響作品的因素更為重要。在討論梵高時，你會經常聽到人們提到他的精神狀態多過於他的作品和經歷，這是『精神分析評論』的一個例子。但這種批評方式的一個問題是：評論家通常會討論藝術家本人可能完全不知道、或者否認它存在的問題。

　　　『心理分析』是一種使用精神分析來解讀作品的形式，以便顯現作品與作者的心理狀態之間的衝突關係。這種比較現代的分析傳統在**弗洛伊德**（Freud）1900年的《解夢》（The Interpretation of Dreams）中開始得到闡述，說明中提供了將夢景敘述中不重要的細節部份解釋為被壓抑的欲望或焦慮處於流離狀態的方法。

　　　雖然弗洛伊德的著作是最具影響力，但一些其他的論據則使用了『異端精神分析學』（Heretical Psychoanalysts）的概念，特別是**阿德勒**（Adler）、**榮格**（Jung）和**克萊因**（Klein）。自20世紀70年代以來，**傑克·拉康**（Jacques Lacan 1901-1981）的理論啟發了一個精神分析評論的學派，通過以專注的文學語言來闡釋 "欲望" 的定律。『後結構主義』（Post-Structuralism ）的到來對精神分析評論家的權威性開始產生懷疑，他們聲稱在文本所 "表現" 的偽裝內容背後揭示了真正的 "潛在" 意義。精神分析評論的微妙形式使得『歧義』和『矛盾』的意義更為明確，而不僅僅是在作品中去發掘隱藏的『性象徵主義』（Sexual Symbolism ）。我們身為藝術的欣賞者，沒有必要精通這些精神分析學

的學術理論，但無可避免也會經常看到這一類的藝術評論，我們祇要知道評論家所說的是甚麼一回事就可以了。

6）女權主義評論

　　『女權主義評論』（Feminist Criticism）是西方女權主義運動高漲並深入到文化、藝術、文學、影劇等領域的結果，因而有著比較鮮明的政治傾向。它以婦女為中心的批評，研究對象包括婦女形象、女性創作和女性閱讀等。它要求以一種女性的覺度對文學、藝術作品進行全新的解讀，對『男性沙文主義』（Male Chauvinism ）歪曲婦女形象進行了猛烈評擊；它努力發掘不同於男性的女性文化傳統，重評藝術史；它探討藝術中女性意識，研究女性特有的創作和表達方式，也關注女性藝術家的創作狀況；它聲討以男性為中心的傳統文化對女性創作的壓抑，提倡一種女性主義創作方式。『女權主義評論』在發展過程中廣泛改造和吸收了在當代對西方影響很大的『新馬克思主義』（Neo-Marxism）、『精神分析』、『解構主義』、『新歷史主義』等批評的思維與方法，體現了它的開放性，增強了它對父權中心文化的顛覆性。

　　在藝術領域中，這種1970年代興起的批評形式是將藝術作為西歐歷史文化中性別偏見的一個例子，並將所有作品視為這種偏見的表現。『女權主義評論』創造了藝術世界的整體運動（特別是表演藝術），並在過去的幾十年中發生了變化，包括一些代表性不足的群體。『女權主義』藝術的代表包括**朱迪‧芝加哥**（Judy Chicago ）的大型裝置藝術《晚宴》（The Dinner Party）和**南希‧斯佩羅**（Nancy Spero）的作品。

　　『女權主義評論』大體上分為英美派和法國派。此外，黑人和女同性戀者日益壯大的評論也以獨特的論調使『女權主義評論』的內容變得更加豐富。以下是『女權主義』的作品：

Judy Chicago Dinner Party 2 │ 朱迪·芝加哥的大型裝置藝術《晚宴》

Helen Frankenthaler - Jewish museum │ 弗蘭肯哈勒 - 猶太博物館

　　在現實中，所有這些關鍵的評論觀點都有它本身的道理。藝術是一種多面體媒介，包含了它所創造和影響的文化特徵，有些更超越了它本身文化環境。這些觀點，以及我們探討中不同層次的意義，有助於揭開藝術作品中的一些神秘面紗，並使我們可以更加接近地看到藝術如何表達我們的共同感受、想法、和體驗。

第四章
藝術的運作

視覺語言的元素和原則

　　我們開始去熟悉用於描述和分析藝術作品的術語、探索設計原理－藝術作品中的元素的編排手段。　正如語言基於『音素』，『語法』和『語義』一樣，視覺藝術基於『元素』和『原則』，當兩者一起使用時，創建的作品將觀念和意義傳達給觀眾。　根據設計原則，我們可以把它們看成是藝術品作品的組成部分－圖像或物體的組織佈局。

4.1 美術元素－定義和品質

點

　　一個『點』（Point）是所有視覺元素的依據。它可以被定義為空間中的『奇點』（Singularity）或幾何學中兩個坐標相交的區域。當藝術家在一個『表面』（Surface），也稱『圖底』（Ground）上標記一個簡單的點時，點與圖底之間會立即創建一個相對關係。也就是說，它們將作品的圖底和添加其上的任何內容之間的劃分。我們的眼睛區分兩者，它們的安排結果就是我們最後看到的作品構圖。『點』本身也可以用來創建形象。例如，『點描法』（Pointillism）是十九世紀末法國藝術家**喬治 · 秀拉**（Georges-Pierre Seurat 1859-1891）著名的繪畫風格。點描法畫家將一些彩點並列，通過光學混合形成線條、形狀和形式的組合中創建繪畫。

　　秀拉也是『新印象派』（Neo-Impressionism）的重要人物之一。他的繪畫風格與眾不同，充滿了細膩繽紛的小點，當你靠近看，每一個點都充滿著理性的筆觸，與梵谷的狂野、塞尚的粗豪色塊都大為不同。秀拉擅長畫都市風物，巧妙地將色彩理論套用到畫作身上。

秀拉1884年的《大加特島的星期日下午》（A Sunday Afternoon on the Island of La Grande Jatte）是一個先進的點畫技巧的代表作，在大面積的構圖中包括了在塞納河畔一個公園正在休憩的巴黎人。這幅畫的創作是一個艱苦的過程，但對色彩和形式產生了新的思考。

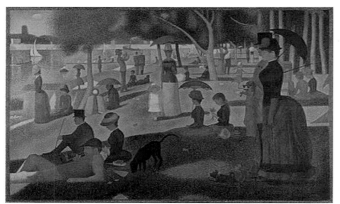

Georges Seurat A Sunday on La Grand Jatte 1884 《大加特島週日下午》

線

　　『線』（Lines）有許多不同的類型，其特徵在於它的長度大於其寬度。線可以是靜態或動態的，具體取決於藝術家在使用它們時的選擇。它們的作用是確定藝術作品中的運動、方向、和能量。 我們在日常生活中看到周圍各式各樣的線條：電話線、樹枝、噴射線、和蜿蜒的道路等。 右面的照片，呈現的線是自然和建造環境的一部分。

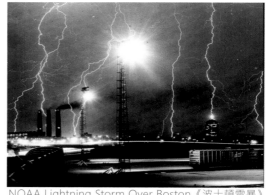

NOAA Lightning Storm Over Boston 《波士頓雷暴》

在左頁《雷暴》的照中，我們可以看到許多不同的線條。 當然，閃電的鋸齒狀線條主宰了整個圖象。

秘魯沿海乾旱平原上的『納扎卡線』（Nazca Lines）出現日期追溯到公元前500年。被刻劃入岩石土壤、描繪了動物和昆蟲的圖形，規模之大令人難以置信，祗好從飛機上觀看。

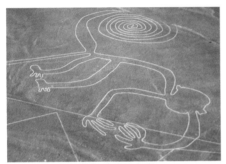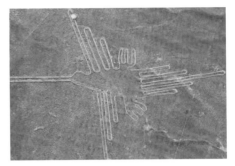

Nazca lines 秘魯沿海『納扎卡線』

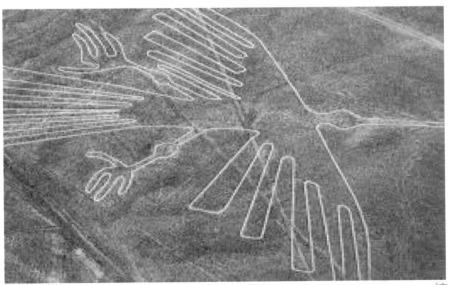

Nazca lines秘魯沿海『納扎卡線』

這

我們來看看如何製作不同的線條。1656年的《侍女》（Las Meninas）是西班牙黃金時代畫家**委拉斯**（Diego Velázquez）的一幅畫作，現收藏於馬德里的『普拉多博物館』（Prado）。

《侍女》（Las Meninas）

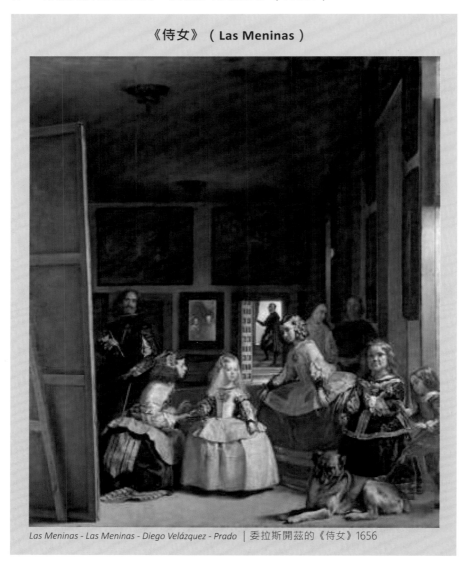

Las Meninas - Las Meninas - Diego Velázquez - Prado ｜ 委拉斯開茲的《侍女》1656

幅畫帶的複雜且難以理解的構圖，引出關於實景與虛景的難題，並營造出觀畫者與畫中人物之間的不穩定關係。由於這些複雜性，《侍女》是西方繪畫中受到最多分析與研究的作品之一。

《侍女》描繪的大房間位於西班牙國王**菲利普四世**（Philip IV）的馬德里皇宮內，畫中所描繪的人物為宮廷成員，畫面的擷取方式有如快照攝影。部分人物面向觀畫者，有些則正在與其他人物互動。在畫面中心，侍女、護衛、一名侏儒弄臣、與一隻狗所環繞的小女孩是國王和王后**瑪麗亞娜**（Mariana）的女兒**瑪格麗塔小公主**（Infanta Margarita）。在這些人的後方，則是面向觀畫者的畫家委拉斯奎茲。背景中懸吊的鏡子反映出國王與皇后的上半身，他們處在畫面所描繪的空間之外，相當於觀畫者的位置。有些學者指出，若依此鏡像來推測，畫中的委拉斯開茲正在描繪的就是國王與皇后。

讓我們來看看委拉斯奎茲如何使用基本元素和藝術原理來實現這樣一個接近十平方英呎剪裁的大型作品：

- 畫中共有9人，如果加上2個鏡中人，虛實總和是11人。

- 畫中人物的視線朝不同的方向看。

- 畫面中央是小公主和她的兩個女婢，分立左右服侍她。小公主斜向45度看著左前方。

- 畫面右前方有兩個弄臣，一個正眼看前方，另一個用腳撫弄著懶洋洋的小狗。

- 畫面中景右邊有兩個姓名不詳的人物，看來像是皇室成員，站在一旁看畫家作畫。男的看著前方（也就是觀畫者的位置），女

的側頭看著畫框的右側。

- 畫面中央有一透光的小空間，用作構圖的透視點，給予畫面一個景深效果。

- 一個看來像宮廷總管之類的人物，他一腳跨在門階上，但無法判斷是要走進來，還是走出去。

- 畫面左邊是正在作畫的畫家本人。畫架的背面，在整幅畫的最前方。這樣的安排，明白告訴看畫的觀眾，他們所處的位置，就在被畫對象的位置。換句話說，觀畫者與被畫對象，共享一個重疊的空間。說明白些，觀眾就是畫作的主角。看畫的人站在畫前，可能產生一種錯覺，彷彿自己就是被畫的模特兒。但整幅畫的構圖，最關鍵、最微妙、也最有趣的是：

- 畫面中央有一小塊方格，畫有灰色的框邊，看起來像是一幅畫中畫。　畫中的人物是國王伉儷。如果我們把這個框框看做是一面鏡子，那麼畫中人物的相對關係就清晰得多了。

- 畫家正在替國王和皇后畫畫，國王和皇后的位置，正好與觀畫者站在相同的位置。整個布局中鏡子給了這幅畫許多顛倒對立的想像：

- 鏡子的安排，巧妙把最前方的國王與皇后，置換到後方，成為背景的一部份。而與這幅畫無關的一般觀眾，因其觀賞位置的重疊，反而有一種反客為主的錯覺。趣味在於：觀眾變成了作品內容的虛擬主角，取代了國王與皇后的地位與及其身份所擁有的尊榮與光彩。

- 鏡子倒轉了 "在場"（presence）與 "缺場"（absence）的

邏輯。某種程度上，畫家是在玩弄國王的尊崇地位。透過他巧妙的構圖安排，真實的國王變成了鏡中的投影，不具實體性。應該是在場的國王，變成不在場的鏡像；應該不在場的畫家反而堂而皇之出現在畫面裡，手執畫筆，主導一切。

- 因為國王的隱蔽，反而讓適逢其會的公主與僕人被誤作焦點。小公主因為站在中央有利位置，加上兩位侍女左右相拱，佔據了畫面的主要空間，讓人錯覺她是畫家要描繪的對象，造就了一個美麗的誤會。

- 因為觀眾與國王的位置在同一定點，看畫的男男女女就代入了國王與皇后。委拉斯奎茲彷彿在暗示觀眾的至上地位：他們有權評論、解釋、接納，也有權唾棄該畫。

- 鏡子與其右方的小門並列，也是另一種虛實的對比。前者不透光，祇能反射人物影像，創造出一種虛幻的"真實"。後者是一扇透光的小門，引進天然光源。但小門是出口還是入口？沒有答案。它的『局限性』（Liminality），給我們一個游移的視覺與思考空間。這兩件小方格的位置，大概在畫作的最中央部分，其重要性，不言而喻。委拉斯奎茲似乎在說明，我們所依賴的視覺再現充滿了不確定性與虛幻性。很多的時候，我們不能完全相信"眼見為真"的邏輯：眼睛所欲彰顯的（to reveal），有時反被眼睛所蒙蔽（to conceal）。事物原有的邏輯秩序本來是真實的再現，但在畫家的筆下卻創造了視覺上的"第二秩序"，這是一個帶有目的性的舉舉措。

- 這幅畫的暗黑背景佔了畫面的一大半，委拉斯奎茲可能是給

魯賓斯（Peter Paul Rubens）的畫作預留空間。但被擺在昏暗的背景內的安排，不禁令人懷疑他是在向魯賓斯致敬還是質疑。現在看看委拉斯奎茲如何在《侍女》中運用線：

- 實際線：『實際線』（Actual Lines）就是那些實際存在的線。畫面左側的木製畫架的邊緣是一條實際線，背景中的相框以及該圖中某些衣裙的裝飾也是。你可以試試在畫中找出更多的實際線。

- 隱含線：『隱含線』（Implied lines）是暗示的線條：通過將兩個或多個區域連接在一起而產生的視覺線條。畫面中的小公主和她的左右的侍女之間的空間是一條隱含的線條。兩者之間的對角關係中也隱含一個運動。通過視覺將畫中所有人物的頭部之間的空間連接起來，也就是說將視線沿著人物的頭部移動，我們會有一種鋸齒狀的運動感，使得構圖的下半部保持動感，從而平衡了畫面中較陰暗，更靜止的上半部區域。

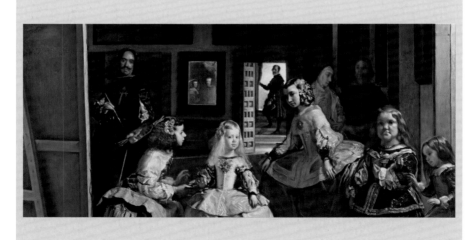

《拉奧孔與兒子》

Laocoön and his Sons

　　隱含線也在立體藝術作品中出現。下面的大理石雕像，亦稱為《拉奧孔群雕》，是一座由希臘羅得島（Rode）的三位雕塑家**阿卓桑德**（Agesander）、**阿典諾多羅斯**（Athenodoros）和**普利多羅斯**（Polydorus）共同創作：一個來自希臘和羅馬神話的人物，與他的兒子一起被女神**雅典娜**（Athena）派出的海蛇扼殺，對他向人民發出特洛伊木馬的警告報復。這個雕塑所設置的隱含

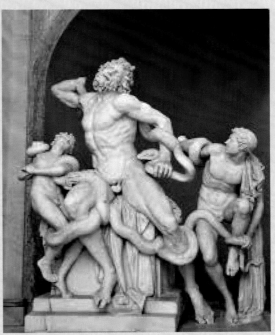

Laocoon - Vatican 《拉奧孔與兒子》

線條，是人物對蛇的恐懼和纏繞的痛苦狀態所形成。該雕像1506年被發現時，拉奧孔失去了右臂。當時的教皇希望把它修復。**米開朗基羅**認為拉奧孔的右胳膊應該是往後回折的，這樣才顯得痛苦；而其他人認為拉奧孔右胳膊應該是朝天伸直的。最終由**拉斐爾**做評判，他同意後者，雕像被修復成右臂朝天伸直的樣

子。1906年，奧地利考古學家**普爾拉克**（Ludwig Pollak）在拉奧孔雕像遺跡出土處的附近發現了右手臂。1957年，梵蒂岡博物館決定將右手臂裝回雕像，證明米開朗基羅的見解才是正確的。

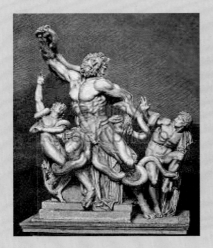 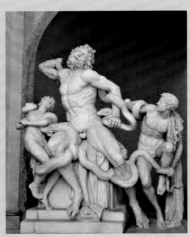

參考文獻：According to Virgil: Laocoon, ductus Neptuno sorte sacerdos

- **直線**

　　『直線』（Straight Line），或稱『典型線』（Classic Line）為構圖提供結構基礎。它們可以是水平、垂直或對角。直線的本質在視覺上

是穩定的，同時提供構圖的方向。在《侍女》中，你可以在左側的畫布框、右側的牆壁支柱和門廊，以及背景的掛畫之間牆壁空間的矩陣中看到它們。此外，在背景樓梯邊緣中創建的水平線有助於穩定繪畫的整個視覺格局。

直線

　　『直線』是秩序、對稱、組織、安全的象徵，特別是在具有以人類為宇宙中心觀念的意大利『文藝復興』時期，人體被認為是最高的完美形象。

　　『新古典主義』時期的直線意味著對早期『巴洛克』（Baroque）　風潮的戲劇性曲線的排斥，被認為是一種簡單和基礎的正式語言。

The Annunciation by Piero della Francesca
以直線取儇透視效果的文藝復興時期作品

　　在現代藝術中，直線的使用表達了基本上相同的要求：

　　以幾何形式減少複雜性的『簡約主義』（Minimalisme）美國文化，摩天大樓的發明就是實現這種想法的象徵。

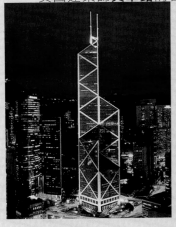

　　美國建築師**貝聿銘**的香港『中銀大廈』主架構完全是直線的設計，他亦曾以相同手法設計巴黎『羅浮宮』的玻璃金字塔。兩者都受到廣泛的爭議，前者是『風水』之爭，還惹出與隣近建築物群的一場 “風水對壘戰”；後者是文化意識形態的爭論，其實兩者都是現代　『簡約主義』建築的表表者。

　　現代的歐洲文化中直線具有更多的智力意義，因為它是『精神主義』

（Spiritualism）的標誌。例如**皮埃‧蒙德里安**（Piet Mondrian 1872-1944）在他的抽象的創造性風格中使用直線，創造出直線的網格系統，尋求幾何上的平衡。他主張以幾何形體構成「形式的美」，作品多以垂直線和水平線，長方形和正方形的各種格子組成，反對用曲線，完全摒棄藝術的客觀形象和生活內容。

CompositionA by Piet Mondrian-Galleria
Nazionale d'Arte Moderna e Contemporanea

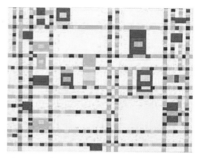

Piet Mondrian 1942-Broadway Boogie
Woogie - 蒙德里安作品

意大利的『未來主義』（Futurism）提出了一種直線的 "生活‧呼吸" 論調，像琴弦一樣通過內在的活力而變得動態。

Italian Futurism, 1909-1944: RECONSTRUCTING THE UNIVERSE Fortunato Depero
意大利的『未來主義』-《宇宙重建》- 福爾圖納托·德佩羅 1892 - 1960

- 表現線

　　『表現線』（Expressive Lines）的線條是彎曲的，為藝術作品增添了一種有機的、更具動態的特徵。『表現線』通常是圓形，並循著未確定的路徑伸展。在上面的《侍女》中，可以在女孩們的衣裳圖案上看到，狗的折疊後腿也是一條表現線。　再來看一下《拉奧孔與兒子》雕像，人物的四肢和蜿蜒形狀的蛇的表現力。事實上，雕塑似乎是由許多有表現力的線條、形狀和形式組成。

Expressive or Organic Lines　表現線

　　　還有其他類型的線涵蓋了上述的特徵，並組合起來，有助於創造更多的藝術元素和更豐富、更多樣化的圖形。下面是這些類型的線：

- **輪廓線**（Outline, or contour line）是其中最簡單的一種。它們圍繞形狀的邊緣創建一條路徑。　實際上，輪廓定義了形狀。

Outline or Contour Line.　輪廓線

- **交叉輪廓線**（Cross contour lines）沿著形狀的路徑，以描繪表面特徵的差異。它們給予平面一個立體形狀（三維的幻覺），也可以用於創建陰影。

- **填充線**（Hatch lines）　是在同一的方向上以短間隔重複的線。　它們給對象的表面提供陰影和視覺紋理。（下頁）

Cross Contour Line.　交叉輪廓線

- **交叉填充線**（Cross-Hatch lines） 提供額外的色調和質感。 它們可以是任何定向的。 多層的交叉填充線可以通過操縱繪圖工具的壓力來創建更大範圍的值，從而為對象提供豐富多樣的紋理。

Hatch Lines 填充線

　　線條的質量是一條線在呈現角色時在方式上的表現。 某些線條具有區別於其他線條的特質。 硬邊鋸齒線條具有狹窄的視覺運動，而有機、流動線則形成更舒適和暢順的感覺。 曲折線可以是幾何或表現的規格，在下面示例中可以看到它們如何在不確定的路徑上表現不同程度的動感。

作為視覺元素，線條通常在視覺藝術中祗起著配角的作用，但是有一個很好的例子，其中線條成為具有強烈文化意義的主角：

Cross-Hatch Lines 交叉填充線

- **書法線** （Calligraphic lines ）是使用速度的控制和手勢運用，將線條以流暢的抒情色彩建構成藝術作品。 中國的書法藝術在技巧表現和美學意義上是無與倫比的。 『中國書法』以單色調筆觸表現出來的每一個表象或表意文字，本身就是一個具有獨立意義的

Top: Jagged line. Bottom: Meandering, organic line

具體構圖；而把許多的獨立構圖連貫起來的的時候，它背後所代表的文學、美術和哲學意義就更加深遠。

但直到現在，中國書法中獨有的美學元素是『漢文化』以外的所有其他文化所難以理解的。譬如，當你對一位西方學者以 "像一條龍或蛇在走動" 來解釋一幅草書作品，

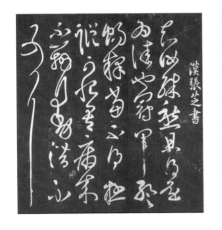

或以 "鐵一般硬朗、銀一樣堅挺的筆觸" 來解釋一幅行書時，他也許會馬上點頭示意明白，通常還會向你補充一句 "是的，很有 Zen 味！" 但當你提到 "神韻" 或 "氣蘊" 時，除非你有足夠的耐性，否則很難令他領會箇中奧妙。所以我在法國從來不與他們談論中國書法，夏蟲不可語冰。

美國畫家**馬克・托比**（ Mark Tobey 1890-1976 ）受到東方書法的影響，將其形式應用於他稱為『白色書寫』（ white writing ）的現代抽像風格的『純粹主義』（ Purisme ）繪畫中。但熟悉中國書法的人很容

易就看到，他吸取到的祇是形式，作品中很難找到中國書法藝術內涵的痕跡。但使用 "書寫" 這個術語很重要，因為它是一層平坦的油漆書寫標記。 托比把他的做法描述為 "書寫圖畫" 。

Mark tobey-Hidden Laughter -Seattle Art Museum
馬克・托比《隱蔽的笑聲》

另一個例子是很多人熟識的『國泰航空公司』（Cathay Pacific）的商標。它本來的設計原意是在1997年香港政權移交之前，採用一個具有中國書法風格特式的飛翔圖案來代替原本那個殖民主義色彩濃厚的旗幟商標。但有人批評新商標顯示出設計者對中國書法有某種程度的誤解。

圖片來源：國泰航空

　　一個『書法線』的例子是十四世紀末摩洛哥的瓷磚書法裝飾。還有拉丁語系的書法作品。

Panel of Four Calligraphic Tiles- Resource :The MET ｜ 摩洛哥書法瓷磚

　　這些例子都顯示了藝術家如何使用線條作為視覺藝術的形式。

Cursive capitals, contract for sale of a slave, ad 166; in the British Museum, London ｜ 一世紀奴隸買賣拉丁文合約 - 大英博物館

形狀（圖形）

　　『形狀』（Sharp）被定義為二維的封閉區域。根據定義，形狀總是隱密和平坦的。　它們可以以許多的不同方式創建，最簡單的是通過輪廓來包圍一個區域。　它們也可以通過以其他形狀的區塊圍繞而成，或以放置彼此相鄰的不同紋理來形成　-　例如，被水包圍的島嶼的形狀。　因為形狀比線條更複雜，所以在構圖中是一個相當重要的元素。

下面的示例給我們一個創建形狀的概念。

創造形狀的方式

再參看（第120頁）委拉斯奎茲的《侍女》，它基本上是一種形狀的布局；有機的線條，加上黑暗和明亮的中性色調，將整個構圖穩定在多個較大的形狀內。 以這種方式來看，僅在形狀方面我們就可以看到任何藝術品的基本格局，無論是二維還是三維、寫實或抽像。

正/負形狀與圖底的關係

我們在視覺上確定『正形狀』（圖形）和『負形狀』（圖底）。理解這一點的一個方法是打開你的手，將你的手指分開。你的手是正形狀，它周圍的空間變成負形狀。您也可以在上面的示例中看到這一點。由黑色輪廓形成的形狀變為正，因為它是封閉的。它周圍的區域是負的。同樣的視覺安排也適用於灰色的圓圈和紫色的正方形。但是，確定正面和負面形狀可能會在更複雜的組合中變得棘手。例如，左邊的四個藍色矩形具有彼此接觸的邊緣，從而在中心形成一個純白色的形狀。右邊的四個綠色矩形實際上沒有連接，但仍然在中心給我們隱含的形狀。到底哪個才是正形狀？圍繞灰色星形的紅圈呢？

正的形狀是與背景不同的形狀。在《待女》中，人物變成了正形狀，因為它們被照亮並與黑暗的背景成了對比。那個站在門口黑暗的身影，在這裡，黑暗的形狀變被白色背景所包圍，成了正形狀。我們的眼睛總是回到這個人物的形狀上，把它作為整個繪畫的錨點。

在三維方面，正形狀是構成作品的實際形狀。負形狀是周圍的空白空間，有時也滲透著作品的本身形狀，《拉奧孔與兒子》雕像是

一個很好的例子。使用形狀發揮戲劇效果的現代作品是**阿爾伯托・賈科梅蒂**（Alberto Giacometti 1901 -1966）的作品《傾斜的夢幻女人》（Reclining Woman Who Dreams）。在抽象風格中，藝術家將正面和負面的形狀組合在一起，結果是從雕塑散發出夢幻般的浮動感覺。

Reclining Figure- Giacometti.《傾斜的夢幻女人》

這種正、負形狀關係的運用在中國的雕刻藝術中更明顯。篆刻家巧妙地利用他們稱為『反白』或『反拓』的技巧創作出具有高度美學價值的印璽。金石印章上的雕刻因為大多數以縷空法完成，所以被稱為『縷』。在中國玉石雕刻和建築裝飾中的例子更多；而縷空雕刻的極致作品可算是『牙雕』工藝中的『象牙球雕』。

象牙球雕

壽山石雲龍印璽大印面新芙

太平天國玉璽

平面

　　『平面』（Plane）被定義為空間中的任何表面面積。 在二維藝術中，『畫面』（Picture Plane）是在它上面創建圖像的平面；一張紙、拉緊的帆布、木板等。畫面內的形狀定向相對於觀眾所推斷的方向和深

度而產生視覺上的隱含平面。下圖顯示了三個例子。

傳統上，畫面被比喻為一扇窗戶，透過它觀眾看到一個伸展開去的場景。畫家構造了可信的圖像，顯示出隱含的深度和平面的關係。

Implied Planes on a 2-dimensional

《伊卡洛斯秋天的風景》

Landscape with the Fall of Icarus

由**彼得‧布魯格勒**（Pieter Breughel）繪畫的這幅1558年作品向我們展示了希臘神話中的悲慘結局。這個希臘神話涉及到**達達盧斯**（Daedalus）的兒子**伊卡洛斯**（carus），他試圖用蠟造成的一對翅膀逃離克里特島（Crete），但靠近太陽時翅膀被太陽

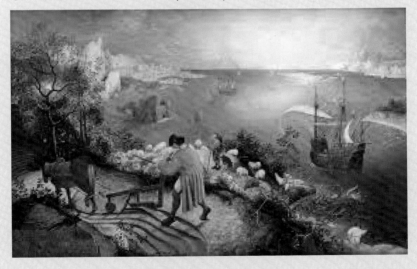

的熱力溶化而掉落。布魯格勒向我們展現了一個像詩般的田園景

觀：農民耕種田地，每個不同的地臺都是一塊梯田，牧羊人在畫面前景撫養羊群。畫家把牲畜描繪成在相對於畫面"窗口"的不同方向移動。我們看到以一艘帆船在海上航行為主的中景，畫面逐漸往後消退直至消失在水平線上，加上遠方的懸崖在前景的比對下縮小，造成了景深的幻覺。帆船滾動的曲線表示兩個或三個不同的平面。此時靠近中心的遠航船相對地更小和色調更輕。在壯麗的現場中，**伊卡洛斯**落入右下角的海上，祇有他的雙腿還在水面之上。畫家使用平面關係在二維中描繪出立體空間。

質量

『質量』（Mass）或『形狀』（Form）是指具有或顯示出重量、密度、體積的形狀或立體的錯覺。注意二維和三維對象之間的區別：一個形狀按照定義是平坦的，但可以通過使用元素值或顏色元素來添置陰影，從而產生質量的錯覺。在三維中，質量是實際佔有空間的物體。

尤金・德拉普蘭奇（Eugene Delaplanche 1831-1892）的雕塑《失落的夏娃》（Eve After the Fall）（1869年以後的作品）是三維質量的象徵性作品。從花崗石上雕刻出誇張、看起來比原來生命還大的人體質量，雕像沉重地對著它周圍的空間。 德拉普蘭奇通過對主題的處理來平衡整個大型雕塑：夏娃坐著，她的身體轉向兩個對角面：一個漸起，一個續降；她的右臀是兩者的聚合點。她對

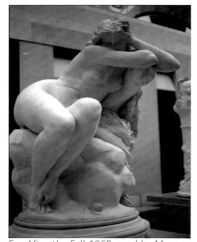

Eve After the Fall-1869, marble. Musee d'Orsay, Paris ｜《失落的夏娃》

自己剛做的錯誤感到痛苦，頭靠在自己的手上，禁果掉在她的腳下，蛇在她的左邊溜走。

　　雖然實際的質量和形式是任何立體藝術作品的物理屬性，但它們因題材所根據的文化的差異而產生不同的質量。例如，傳統的西歐文化以其寫實風格而聞名，《失落的夏娃》就是一個代表。　相比之下，看看非洲喀麥隆（Cameroon）文化的雕塑在形式上的不同。　這個雕像是採用木材雕刻而成，一般撒哈拉以南非洲的藝術家很少機會可以找到大理石材。喀麥隆的人像直立而向前看，並且沒有《失落的夏娃》中所描述的細節，但這位佚名的非洲藝術家仍然可以給這個人物賦予一個令人驚嘆的戲劇性角色，激發起周圍空間的活躍氣氛。

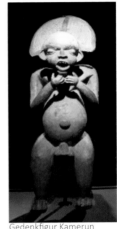

Gedenkfigur Kamerun
喀麥隆雕塑

　　另外一個不大為人所知，但却是最具風土文化特色的是臺灣閩南文化的『軟身神像』。軟身神像是一種裝置有關節、四肢可活動的雕像，雕刻一般是道教或佛教的神祇，用途是奉祀於寺廟之中，通常為木雕。

臺灣定光古佛神像 DingGuangFo- Taiwan

它的製作方法為：先將四肢與身軀分開雕刻，待完成後才接合，穿上多層神袍。下面是臺灣鄞山寺的《定光古佛神像》，雙手置於案上，造型莊嚴、栩栩如生。推想軟身神像的創作靈感可能是來自閩南文化的木偶戲傀儡。現在散佈在臺灣各地寺廟的現存軟身神像大約有三十多尊。

形式和空間，無論是實際的還是隱含的，都是我們看到 "真實"
的標誌。對像之間、和它們周圍空間的相互關係為我們提供了真實的視
覺秩序。藝術家運用這些元素的創造方式，決定了作品的風格質素。無
論如何，最終總是包含了藝術家對真實的主觀意念。

空間和透視/空間元素

『空間』（Space）是實際或隱含對象周圍的空白區域。人類將空
間分類為：外太空 - 我們的天空之外無限的空間；內在空間 - 存在人們
的思想和想像之中，以及個（私）人空間 - 每個人周圍的無形區域，如
果有人太靠近，它們就看作被侵犯。圖形空間 - 平坦面；網絡空間 - 位
於其中的是數碼領域。藝術回應了所有這些空間。

很明顯，藝術家本人及其作品都與空間有關，就如顏色或形式一
樣。藝術家有很多方式可以提出空間的想法。在許多文化領域中傳統上
都是使用圖形空間作為窗口來探視現實的題材。通過題材，他們提出想
法、敘事和象徵性內容。一個十五世紀在歐洲創立的隱含性幾何圖形結
構 - 線性透視 - 為我們在平坦的表面上提供了三維空間的準確幻象，並
且通過使用視平線和消失點將視線在景深漸漸消退。

下面是透視法原理的圖示：

- 單點透視：當物體的平坦前方面向
觀眾觀而所有的透視線後退並消失在
視平線上的同一個點時，就會產生一
個『單點透視』。

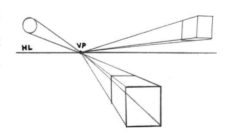

一個經典的文藝復興時期藝術作

One Point Perspective . 單點透視

品就是達芬奇（Leonardo da Vinci）從1498年開始繪畫的《最後晚餐》（The Last Supper）。達芬奇通過將消失點定位在耶穌的頭後面，將觀眾的注意力引導到畫面中心，從而形成了這個作品的透視感。耶穌的手臂對應了後退的牆線，如果我們用視線跟蹤它們的線條，就會在同一個消失點聚斂。

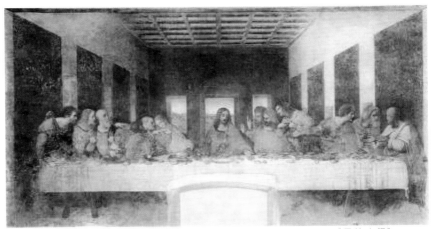

Leonardo da Vinci, 'The Last Supper,' 1498. Fresco. Santa Maria della Grazie. 《最後晚餐》

- **兩點透視** ：

當立方體的垂直邊緣面向觀眾時，產生『兩點透視』，顯示出兩邊的透視線退縮到各自的消失點。

看看**古斯塔夫 · 凱勒伯特**（Gustave Caillebotte）1877年的《巴黎雨天街道》（Paris Street, Rainy Weather）（背頁），畫家如何使用兩點透視圖顯示城市景觀的準確視野。然而，凱勒伯特在構圖中使用比透視

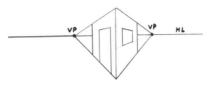

Two Point Perspective. 兩點透視

更為複雜的表現技巧。　畫中的人物被刻為複雜的表現技巧。　畫中的人物被刻意地將觀眾的視線從畫面的右前方，引導到左側像船弓一樣的建築物前緣，建築物的兩個側面被切割開並各自朝向地平線縮退。與此同時，一支燈柱牢牢地站在中間，以我們的目光從畫面的後方走出來。

凱勒伯特在燈柱上方安排了一個小金屬臂勾，沿著水平路線再次引導我們的目光，讓它停留在畫布的頂部，然後再向右方出發。畫家將右側部份以硬邊、有機的形狀填滿，

Paris-Street--Rainy-Weather-1877 ｜《巴黎雨天街道》

在正面和負面空間的複雜關係中，將透視法徹底地運用在作品上。

　　在眾多描寫巴黎街景的作品中都會看到這種透視布局，很多人誤以為這是畫家們的刻意手法以便營造一個巴黎的浪漫氣紛。其實不然，如果熟識巴黎的城市規劃的人看到這些畫作時就會會心微笑。

Paris Street Scenes by Alan S.K. Chan ｜ 巴黎街景

巴黎街道

『巴黎改造』（法語：*Transformations de Paris sous le Second Empire*）或『奧斯曼工程』（*Travaux Haussmanniens*）是指十九世紀拿破崙三世在位時期，委派法國塞納省省長**奧斯曼**（Haussmann）所規劃的法國有史以來規模最大的都市規劃工程。工程包括了拆除擁擠髒亂的中世紀街區、修建寬敞的街道、林蔭道、大公園和廣場；新的下水道、噴泉、水務建設、以及向巴黎周圍郊區拓展等的巨大工程。這場改造使得巴黎被認為是現代都市的模範，也極大地的改變巴黎的城市格局。

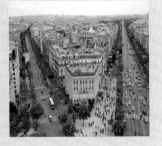

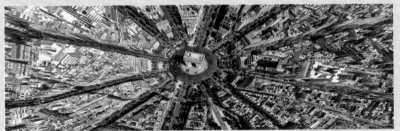

Place de l'Arc de Triomphe │ 巴黎凱旋門廣場

然而，奧斯曼的街道分布設計是以一個定點（通常是一個歷史景點）為中心，然後以放射線形式向外擴展，形成一個像蜘蛛網般的街道脈絡。在這種情況下 ，街道區塊上的建築物就會是一塊塊的楔形切割，形狀像一角剛切下來的生日蛋糕。這樣的定點『凱旋門』是其中的一個，以它為中心放射出去的林

蔭大道一共有12條。奧斯曼的設計師們肯定沒有預計到現代的交通模式會發展到如此地步；你可以想像一下，在一個巔峰時刻，從四方八面駛進凱旋門迴旋處的汽車，如何可以從12個路口中找到正確的一個駛出去。連巴黎的交通專家都認為要在那裡設置交通標誌是一件近乎不可能的事，索性就讓駕駛者各自發揮。奇怪的是，在凱旋門迴旋處發生的交通意外是出人意表的少之又少，唯一的解釋就是每一位駕駛到那裡的巴黎人，在這種形勢下就會自動回復到應有的駕使態度上。

但『凱旋門』不是巴黎唯一一個這樣的定點，還有『共和廣場』、『巴士底紀念碑』…等一共八個以上。在這些放射脈絡的交滙處情況就更加複雜。所以當一位美國網媒大享在巴黎購買了一幢豪宅之後，發現裡面的房間沒有一個是四四正正的，有點詭異，因為他來自紐約市，那裡的街道是以平行正方形來規劃，像我們"切豆腐"一樣。

- 三點透視圖：

『鳥瞰圖』就是使用三點透視圖，即兩條透視線在視平線上分別消失在兩點的同時，另一條線的消失點位置處於視平線的上方或下方。 在這種情況下，組成物件側面的平行線並不平行於畫家作品的圖面（紙張、畫布等）上。

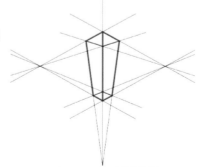

Three Point Perspective. 三點透視

透視法是一種非常符合西歐對 "真實" 的傳統觀念和文化習俗，即是對現實的準確、清晰的闡釋。即使在『線性透視法』的發明之後，許多文化傳統上仍舊使用更平坦的圖形空間，依賴形式上的重疊形狀或差異的大小來顯示同樣的效果。察看十四世紀土耳其的微型繪畫《托普卡帕宮第三宮》（Third Court of the Topkapi Palace），將其圖形空間與線性透視進行對比。它由許多不同的（視野上的）有利據點（而不是消失點）組成，圖形都是平坦與

Third Court of the Topkapi Palace 托普卡帕宮第三宮

平面圖。雖然從上方可以看出整體形象，但是人物和樹木看起來是在空中浮現。不知你有否注意到，最左邊和右邊的塔是橫向的。這在畫理上會被視為 "不正確" ，但無可否認這幅畫給了宮殿景觀和結構一個非常詳細的描述。

經過近五百年的線性透視法應用，西方對於二維空間如何準確描繪的觀念在二十世紀初經歷了一場革命。一位年輕的西班牙藝術家巴**勃羅‧畢加索**（Pablo Picasso）來到了西方文化藝術之都巴黎，他通過『立體主義』（Cubism）的創立把圖形空間重新演譯。他的1907年作品《阿維雍的少女》（Les Demoiselles d'Avignon）引起了轟動。他部分受到了非洲雕塑的影響：刻鑿形式、切角表面和不成比例的人體造型（參看上面的喀麥隆《男像》），還有早期伊比利亞（Iberian）面具形式的面孔。

畢加索、他的朋友**喬治·布拉克**（Georges Braque）和其他一些

畫家傾力去開發一種新的空間，但諷刺的是，他們作品中的動畫化傳統主題：包括人物、靜物、和風景都依賴於一個平整的圖底來表達。立體主義作品，包括後來的雕塑成為不同視點、光源和平面結構的混合體，就好像以多種方式在同一時間內呈現他們的主題，所有這一切都在前景、中景和背景中轉移，令到觀眾無所適從，不知道從那裡開始和在那裡結束。

　　在一次採訪中，**畢加索**以這種方式解釋『立體主義』：

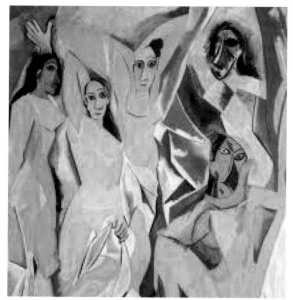

les demoiselles d avignon ｜ 阿維雍的少女

Head of a woman-1907 d□an mask from west Africa ｜
左：畢加索的女頭像右：西菲非面具

「現在的問題是如何繞過物體，並給出塑性造型的表達結果。所有這一切都是我突破二維形式的鬥爭。」

對『立體主義』的公開批判和消極反應是可以理解的，但藝術家對空間關係的實驗、新的顏色使用方式、加上其他人的迴響，一起成為現代藝術運動發展的動力。平面不是一個視窗，而是一個地面，用於將形狀、顏色和構圖建構其上。關於這個想法的另一個觀點，請參考以前關於『抽象』的討論。

我們也可以從**喬治·布拉克**（George Braque）1909年的風景畫《羅什蓋恩的城堡》（Castle at La Roche Guyon）中看到立體派所發生的根本變化。樹木、房屋、城堡和周圍的岩石幾乎都包含在一個複雜的形式內，樓梯一步步沿畫布向上攀升，模仿頂部的遙遠山丘，所有這一切都在同一個淺薄的圖形空間內向上伸展和向右傾斜。

隨著立體主義風格的發展，

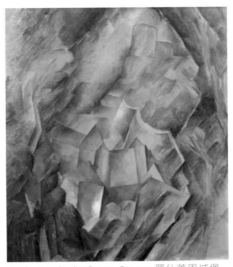

Castle at La Roche Guyon. Braque 羅什蓋恩城堡

它的形式變得更加平坦。 **胡安·格里斯**（Juan Gris）1914年的《遮陽簾》（The Sunblind）在畫布上展現代表性的靜物，其中拼貼元素如報紙等加強了圖形空間的平整度。

The Sunblind - Juan Gris │ 遮陽簾

我們看看19世紀初的社會是怎樣的一個學術和科學背景：**萊特兄弟**（Wright Brothers）於1903年作首度空中飛行；同年，**瑪麗·居里**（Mariaie Curie）在輻射方面的開創性工作獲得了兩項諾貝爾獎。**西格蒙德·弗洛伊德**（Sigmund Freud）關於思想內在空間的新觀念及其對行為影響的首部著作在1902年出版；**阿爾伯特·愛因斯坦**（Albert Einstien）的『相對論』在1905年發表，空間與時間相互交織的觀念首次出現。在這種學術創新的氛圍下，立體主義者所提出的新空間觀念受到重視不言而喻。每一個新發現都擴大了人類的理解範圍，並重新調整我們對自己和世界的看法。事實上，**畢加索**在談及自己為『立體主義』定義的鬥爭時說：

> 「即使是愛因斯坦也不知道呢！發現的條件不在我們本身之內；
> 但可怕的是，儘管如此，我們也祇能尋找我們所知道的。」*

三維空間不會進行這種基本的轉型，它始終是『正空間』和『負空間』之間的視覺互動效果。然而，受『立體主義』影響的雕塑家卻開發出新的形式來填補這個空間。上面提到過的羅馬尼亞雕塑家布朗庫西的雕塑《空中之鳥》，說明抽象和正規形式如何結合起來。他的《布朗庫西的工作室》更進一步證明了『立體主義』對雕塑藝術的影響，以及 "繞過物體，給予它塑性表現" 的鬥爭。

Constantin Brancusi 's Studio《布朗庫西的工作室》

*參巧：Picasso on Art, A Selection of Views by Dore Ashton, (Souchere, 1960, page 15)

布朗庫西認為雕塑與它們佔據的空間之間的關係至關重要。在二十世紀一零年代，通過在緊密的空間關係中放置雕塑，他在工作室內創作了他稱之為《移動群組》（Mobile Groups）的新作品。他強調作品本身之間的聯繫的重要性，和每一作品在群組內移動的可能性。

　　在二十年代，他以工作室作為展覽場所，讓自己可以在工作室的

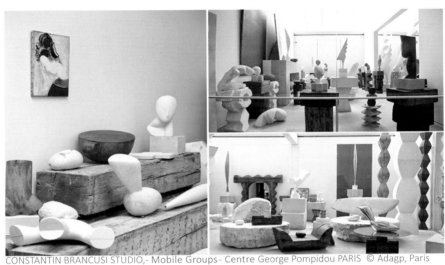

CONSTANTIN BRANCUSI STUDIO,- Mobile Groups- Centre George Pompidou PARIS　© Adagp, Paris
|《移動群組》

空間內觀察每個雕塑，以及將作品本身演化為一個由“彼此激增的細胞”所組成的軀體，從這種體驗中可以感覺到群組內空間與空間的互相關係。**布朗庫西**每天修改雕塑的位置，直到滿意為止。

Constantin Brancusi ©
Adagp, Paris

　　在他生命的盡頭，布朗庫西停止創作，並專注於在工作室內的雕塑之間的互相關係。這種藝術家與作品如此密切的關係，使他不再想展出作品。當他出售作品時，他用石膏複製一份代替品，以免破壞群組的完整。

現在我們已經對線條、形狀、質量和空間關係有了基本的概念，我們可以將注意力轉向表面的品質及其在藝術作品中的重要性。明度（或色調）、顏色和紋理是表面品質的基本元素。

明度

明度的元素

『明度』（Value）指顏色的亮度，不同的顏色具有不同的明度，例如黃色就比藍色的明度高。明度在繪畫中是形狀之間的相對亮度或灰暗度。在一個畫面中如何安排不同明度的色塊也可以幫助表達畫作的情感，如果天空比地面明度低，就會產生壓抑的感覺。

表示明度值的『光譜』（Spectrum）的一端是純白色而另一端則以純黑色來界定，並在一系列漸變的灰色之間，為藝術家提供了進行這些轉換的工具。下面的明度表表示色調的標準變化。靠近光譜較亮端的　明度值被稱為『高調』（high-keyed），較暗端是『低調』（low-keyed）。

在二維平面上，使用明度可以給形狀一個質量的錯覺，並使到整個構圖具有光和影的感覺。以下的兩個例子顯示利用明度將形狀變為造形的效果。

Two-Dimensional Shapes ｜二維圖形

With value, the shapes take on the illusion of three-dimensional forms ｜三維視覺效果

這個技法從1508年開始就被採用，在米開朗基羅的《青年之首與右手》（Head of a Youth and a Right Hand）中，一個年輕人頭部的簡單素描。陰影的色調是用鉛筆線條創建。畫家通過鉛筆和畫紙之間的磨擦力來改變色調。 鉛筆（畫家多稱碳筆）的鉛心有不同的硬度規格，每一硬度規格畫出來的色調效果都不同。 墨水或顏色的洗滌所產生的色調由水量確定。

Head of a Youth and a Right Hand
c. 1508-1510 The British Museum
|《青年之首與右手》大英博物館

使用高對比度，將更光的區域對比更暗的區域，會產生戲劇性的效果，而低對比度則提供更微妙的效果。 這些效果上的差異在意大利畫家**卡拉瓦喬**（Caravaggio）的《友第德將赫罗弗尼斯斬首》（ Guiditta Decapitates Oloferne ）以及丹麥的**羅拔‧愛登斯**（Robert Adams）的海灘照片中都是顯而易見的。 卡拉瓦喬使用高對比度色調處理戲劇性的場景，把觀眾的視覺張力增加，而愛登斯故意利用低對比度來強調海濶天空的空曠感。

Robert Adams- Northeast of Keota Colorado
羅拔‧愛登斯《海灘》

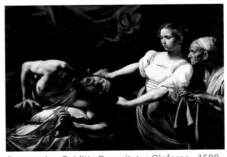

Caravaggio - Guiditta Decapitates Oloferne - 1598
National Gallery of Italian Art-Rome
| 卡拉瓦喬《友第德將赫罗弗尼斯斬首》

《友弟德傳》

Book of Judith

《友弟德傳》是羅馬天主教和東正教舊約聖經的一部分，實際上這是一部歷史小說，講述了古代亞述帝國侵占以色列國時代猶太民族的女英雄**友第德**斷殺死入侵外敵首領**赫羅弗尼斯**的故事。書中沒有年代，但從亞述侵占以色列的歷史來推算，應該是公元前600-700年。

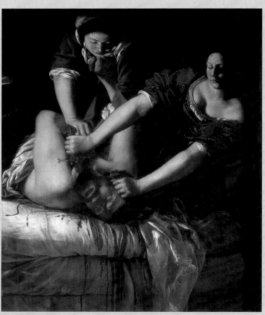

亞述帝國的一支軍隊在**赫羅弗尼斯**（Holofernes）的統帥下，攻陷了很多城市，逼近了**友弟德**居住的伯圖里亞（Bethulia）。當時，兩河流域和地中海沿岸，幾十個早期文明互相攻伐不斷。其中最兇殘的就是亞述（Assyrian）與後來文明和發達的奴隸

Artemisia Gentileschi-Judith Beheading Holofernes
真蒂萊斯基的《友第德斬首赫羅弗尼斯》

制國家羅馬帝國完全不同，早期的亞述人征戰祇為財物，大量屠殺俘虜。後來亞述人也保留俘虜作為奴隸，但是待遇極其殘忍刻薄。所以如果城邦被亞述人攻克，則意味著大量的搶劫與屠殺。

友弟德是一位猶太寡婦，美麗機敏。亞述人侵占了耶路撒冷，男人們都畏縮無能，友弟德暗中決定要殺掉侵略者的將軍**赫羅弗尼斯**。她利用自己的美色騙取了赫羅弗尼斯的信任，並帶著自己最親信的僕人，進出赫羅弗尼斯的軍營帳篷。在一次赫羅弗尼斯飲醉酒後，友弟德將其頭顱砍下，無人統帥的亞述軍隊也隨之潰敗，嚇退了亞述侵略軍，拯救了以色列人民。

友弟德的故事是歷史上第一個有文字記載的「美人計」，這故事實際上是《聖經》中「大衛王殺死巨人歌利亞（Goliath）並割下他的頭顱」的翻版，或「英雌版」：一個女孩子站出來：勇敢、果斷、睿智、獻身、計謀，並且獲得最後成功。

友弟德的故事流傳很廣，所以基督教世界有許多婦女的教名叫做友第德（或翻譯成茱迪斯、猶滴等）。

左頁的畫作是義大利巴洛克畫家　**爾泰米西婭‧‧真蒂萊斯基**（Artemisia　Gentileschi　）的作品。在那個女畫家十分罕見的年代，她率先創作了歷史及宗教畫。其父是著名『風格主義』畫家**奧拉齊奧‧真蒂萊斯**（Orazio Gentileschi），他從女兒小時候就帶著她一起作畫。後來他聘請畫家**塔西**（Agostino Tassi）做阿爾泰米西婭的私人教師，然而1611年塔西強姦了阿爾泰米西婭。事發之後，因當時的風俗禮教令她非但不能作為受害者受到保護，反而因 "傷風敗俗" 不得不接受法官質詢。其父為息事寧人讓她匆匆嫁人。這件事遂成為她作品中的烙印，她無法手刃仇人，把一腔委屈怒火全都發洩在作品中，於是《砍掉赫羅弗尼斯的頭》成為她最熱衷的主題，作品充滿了復仇的快感和激情。

顏色

顏色元素

　　『顏色』（Color）是最複雜的藝術元素，因為它的組合和變化無限。人類對顏色組合的反應各不相同，藝術家斟酌顏色的使用以確定作品的創作方向。

　　顏色是許多藝術形式的基礎。它在特定作品中的關聯性、使用和功能取決於這項作品的媒介。雖然一些處理顏色的概念在媒介上廣泛適用，但不是全部。

　　全部光譜上的顏色都是包含在白光之下。人類從物體所反射的光中感知到顏色，例如一個紅色的物體看起來很紅，因為它反映了光譜的紅色部分。在不同的光線下，它會是一種不同的顏色。顏色理論首先出現在十七世紀，英國數學家和科學家**艾薩克·牛頓爵士**（Sir Isaac Newton）發現白光可以通過棱鏡將其折射為光譜。

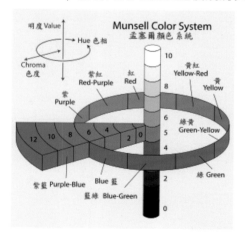

　　在藝術和設計中，顏色的研究往往從色彩理論色開始。色彩理論將顏色分為三類：一級、二級和三級。所用的基本工具是1666年由牛頓開發的色輪。其後出現了稱為『顏色樹』的更複雜的模型。『孟塞爾顏色系統』（Munsell Color System）是『色度學』（或比色法）裡透過『明度』（value）、『色相』（hue）及『色度』（chroma）三個維度來描述顏色的方法。這個顏色描述系統是由美國藝術家**阿爾伯特·孟塞爾**

（Albert H. Munsell 1858-1918）在1898年創製的，在1930年代為USDA
採納為泥土研究的官方顏色描述系統。至今仍是比較色法的標準。

還有許多其他的分析係統將顏色的組織關係說明，但大多數係統
祇是結構上的不同。

紋理

紋理元素

『紋理』（Texture）是從形狀或體積的表面所得到的觸覺。光
滑、粗糙、天鵝絨般、多刺...等都是紋理的例子。

紋理有兩種形式：

- 實際質量：通過對對象的觸摸，我們感覺到的真實表面質量。

- 視覺質量：藝術家
通過材料的運用創造出的
隱含性紋理感。

藝術品可以包括許
多不同的視覺紋理，而觸
摸它時仍然感到平滑。**梵
高**的自畫像猶如在漩渦之
下，實際的紋理是筆觸和
油彩所做出的效果。畫像
嚴勵的目光注視在觀眾身
上，他尖銳的紅鬍子和捲
動的頭髮呈現出強烈的質
感，讓你巴不得想要伸手
摸摸。

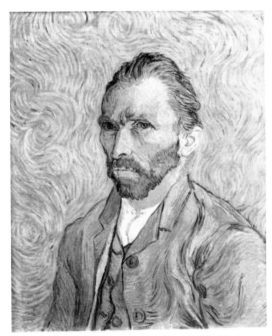

'Self Portrait'- Vincent van Gogh, 18896- Musee
d'Orsay, Paris｜《梵高的自畫像》

《天路》
Skyway

羅伯特 · 勞申伯格（Robert Rauschenberg）的混合媒體作品《天路》（Skyway）包括粗糙和平滑的視覺紋理，增加了作品生動的層次感，吸引了觀眾對其中特定區域的關注。

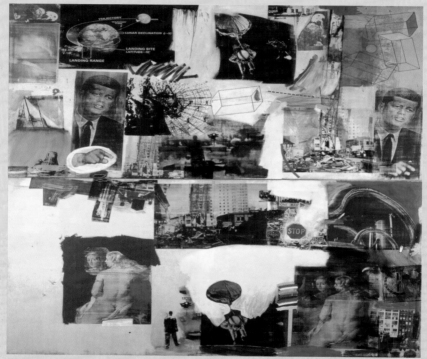

Skyway (1964) Oil and silkscreen on canvas- Dallas Museum of Art ｜ 勞申伯格 《天路》

在《天路》（Skyway）中，勞森伯格想要表達在二十世紀上半葉美國文化的狂熱程度，特別是在電視和雜誌的傳播上。他說：「我被超越上空的電視機和雜誌轟炸了，我認為一個誠實的作品應該包含所有這些元素。」他在甘迺迪總統（John F.

Kennedy）被暗殺後的一年內創造了這項作品。甘迺迪是社會和政治變革的有力標誌，儘管他是在總統的第一任期間就倒下。

　　甘迺迪的圖像在作品的上半部出現了兩次，包圍著圖像的是二十世紀下半葉美國進步和理想的象徵，包括一個宇航員、禿鷹、一個大型機械起重機和被拆毀的建築物。畫面的下半部重複了**魯賓斯**（Peter Paul Rubens）的《維納斯在化妝間》（Venus at Her Toilet）裡的維納斯形象。畫中的鏡子將圖像擴展到觀眾的空間，反映了他們周圍的世界以及作者本身周圍的世界。雖然這些圖片可以被看作是政治和社會意識的載體，但勞森伯格聲稱他的目的是為了涵蓋當代的社會氛圍而不是評論它，用＂簡單的形象＂去＂消除外界所發生的災難＂。

　　勞森伯格徐了是一位圖形藝術家，也是雕塑家；他也創作攝影、版畫、造紙術及表演藝術。他的早期作品屬於『波普』藝術運動，他以1950年代的作品《組合》（Combines）而聞名於世，該作品使用非傳統材料及物體來創作。

　　勞森伯格的圖像拼貼作品早已為人熟識，但絲印技術在二十世紀六十年代初激發了他新的藝術實踐。之後，安迪‧懷荷將自己的照片絲印技術介紹給他。勞森伯格創造了一系列絲網畫，通過多媒體的安排，激發起　大眾對

Freestanding Combine 1955-59.《組合》

作品意義的開放式聯想。照片中粗粒狀的曝光增加了視覺紋理的效果的

戲劇感。路易 · 達格雷（Louis　Daguerre）早期的照片《畫家工作室裡的靜物》（Still Life in the Artist's Studio）顯示了許多物體在光滑的相紙上出現。　由照片中黑白色調的強烈對比所帶來的戲劇感，並不一定是對象本身固有的。

Daguerre-Still Life in the Artist's Studio-1837
《畫家工作室裡的靜物》

Rauschenberg screen print
勞森伯格的絲網畫

當二維藝術作品依賴視覺紋理產生質感的同時，三維作品卻大量使用實際紋理。 來自非洲象牙海岸的面具包括木材、角、纖維、布、金屬和羽毛等材料。作品組合的複雜性與面具中的許多紋理直接有關。例如，即使與周圍的裝飾品、紋理和形式互相競爭，我們的注意力仍集中所在相對光滑的臉部卵形形狀是上。 面具代表象牙海岸的『桑呂浮』（Senufo）部落的人是向先人的致敬。

Face Mask (Kpeliye'e) 19th–mid-20th c. - Côte d'Ivoire-The Michael C. Rockefel ler Memorial Collection-The MET｜象牙海岸的面具

現在我們的闡述已經涵蓋了基本的藝術元素，每個都有自己的特性和局限性，但把它們一起運用，便會增加了多樣性和復雜性，成為藝術創作的基石。

4.2 藝術的設計原則

藝術作品中元素的編排和手段包括以下：

- 視覺平衡

『視覺平衡』（ Visual Balance ）有三種：「對稱」（ symmetrical ）、「不對稱」（ asymmetrical ）和「徑向」（ radial ）。

所有的藝術作品都具有某種形式的視覺平衡－在構圖中創建出的一種清晰感。藝術家安排平衡來設定作品的動態。

大衛‧卡梅倫爵士（ Sir David Young Cameron ）1922年的作品《安納蒂街》（ *La rue Annette* ）構圖中的牆面、窗戶和店面以整齊的方塊，在他捕捉到的光和影所構成的不規則區域之間分布，形成一種穩重和舒適的平衡感；加上揭起的陽簾對應了在一片枯寂的天空中向上指劃的四支不同形態的煙囪，巧妙地產生一個視覺平衡的效果。

La rue Annette (1922) by Sir David Y.Cameron - National Galleries Scotlan | 《 安納蒂街 》

另一個例子就是**皮特‧蒙德里安**（ Piet Mondrian ）二十世紀初的作品《紅樹》（ Red Tree ），他使用了非客觀的平衡來產生視覺力量。

《紅樹》

The Red Tree

《紅樹》是**蒙德里安**系列中最重要的樹木主題之一。在其所採用的顏色範圍和筆觸中，顯示了許多與其他畫家作品的關聯。尤其是**梵谷**的作品似乎對它有明確的影響。這幅畫令人聯想起梵高谷畫裡的一些樹木，特別是橄欖樹和柏樹，其中的筆觸及顏色都具有相同的簡化作用。但這些繪畫的參考本身不足以解釋《紅樹》的創作原意和特徵。蒙德里安的個人風格也沒有被單純的新色彩所取代。至於形式方面，《紅

Piet Mondrian- The Red Tree 1908-10 Gemeentemuseum Den Haag ｜蒙德里安《紅樹》

樹》也遠遠超出了大自然的表面形象。很明顯，蒙德里安的繪畫解釋了他把現實的印形象轉化為自己的表達語言：樹木外觀的細節，本質上是賦予畫面空間的平衡效果，使得筆觸的線性結構產生幾乎完全平坦的印象。空間的深度卻由顏色的運用來產生-採用梵谷意味"無限"的深藍色。這種空間的暗示技巧是以紅色（靠近）和藍色（後退）的對比顯示出來。因此，蒙德里安的顏色使用不僅僅是具有描述性作用，還有產生空間的視覺效果。

Van Gogh- Olive Grove 1889 | 梵谷的《橄欖樹》

Van Gogh- Oliver Orchard 1889 | 梵谷的《橄欖園》

在下面的示例中，可以看到白色矩形不同的放置方式在整個平面中產生不同的激活情況：

　　左上角的例子是朝向頂部加權，白色方塊的對角線方向做成整個

區域的移動感。頂部中間的例子是向底部加權，但仍然保持白色方塊的浮動感。在右上方，白色方塊幾乎與圖像平面完全相同，剩下的大部分空間都視為空白。如果你想有一種高貴的感覺或者祇是將觀眾的視線引導到組合的頂部，這種安排是有效的。左下方的例子可能是最不動態的，白色的方塊棲息在底部，平衡底部邊緣。這裡的整體感覺是寧靜、沉重、沒有任何動靜的特徵。底部中間構圖朝向右下角加權，白色方塊的對角線取向留下一些運動感。最後，右下方的示例將白色的形狀直接放置在水平軸的中間。這在視覺上是最穩定的，但沒有任何運動感。

視覺平衡有三種基本形式：

- 對稱
- 非對稱
- 徑向

視覺平衡示例。 左：對稱。 中間：非對稱。 右：徑向

對稱平衡

　　『對稱平衡』（Symmetrical Balance）在視覺上是最穩定的，並且在圖像平面的水平或垂直軸的任一側（或兩側）上具有精確，或近乎精確的組合設計。 對稱組合物的主導元件通常在正中心。 在大自然中有

許多反映美學維度的對稱性例子，譬如左圖《月亮水母》，它在黑色幽暗的背景中，我們看到其設計是絕對對稱的。但對稱的固有穩定性有時可以把靜態質量排除。

Luc Viator, 'Moon Jellyfish', digital image 《月亮水母》

絲繡卷軸《釋迦牟尼佛像》裡的佛陀以他最莊嚴的形式出現：『蓮花座姿相』；右手手勢是『降魔印』，因手指觸地，又稱『觸地印』，表示他已經達到『涅』的境界；左手拿著一個化緣的『齋砵』。他的金身被深藍色（輕薄的金色光線）和綠色光環所映襯，這些表徵佛陀的力量和精神存在的圖形和背景周圍的景觀組成了對稱性平衡。

來自其他文化的宗教畫也採用相同的平衡方式。**杜喬·迪·博尼塞尼亞**（*Sano di Pietro*）大約1440年左右的《慈卑的聖母》（Madonna of Humility）裡，聖母位於畫面的中心位置，手抱著嬰孩耶穌，形成了一個三角形設計：頭頂是頂點，衣服在畫面底部形成了一個廣濶的底座。背景裡天使的頭部和畫框的弧線加強了祂們頭上光環的視覺效果。對稱性的使用在三維藝術中也是顯

Scroll Painting (thang-ka) of Shakyamuni Buddha India, 20th century Watercolor on cloth, mounted on silk brocade │ 《釋迦牟尼佛像》

而易見的。 美國密蘇里州聖路易斯（St. Louis）紀念美國向西部開發的『大拱門』（ Gateway Arch ），它不銹鋼結構的框架上升到 600 呎以上，然後輕輕地彎曲回到地面。

Sano di Peitro, 'Madonna of Humility', c.1440, Brooklyn Museum, New York｜《慈卑的聖母》

另一個例子是**理查德‧塞拉**（ Richard Serra ）的《傾斜領域》（ Tilted Spheres ）：四塊巨大的鋼板表現出同軸對稱，並且隨著它們相互彎曲而呈現的流線形態，視覺效果幾乎是徘徊在空中的感覺。

非對稱平衡

『非對稱平衡（ Asymmetry ）使用彼此偏向的組合元素，產生視覺上不穩定的平衡。『非

Gateway Arch｜聖路易斯 大拱門

Richard Serra, 'Tilted Spheres',Pearson International Airport, Toronto, Canada｜《傾斜領域》

Poster from the Library of Congress
Archives. | 30年代的海報

對稱平衡』的視覺效果是最具活力的，因為它創造了更複雜的結構設計。二十世紀30年代的海報展示了偏移定向和強烈對比，增加了整個構圖的視覺效果。

莫奈（ Claude Monet ）1880年的靜物《蘋果和葡萄》（ Still Life with Apples and Grapes ）使用不對稱的設計來激發一種平實感。 首先，他將整個構圖設置在對角線上，用暗色的三角形切割左下角。 水果的安排似乎是隨機的，但莫奈故意地將其大部分設置在畫布的上半部，以達到較輕的視覺重量。 他將較深色的水果籃子與桌布的白色平衡，甚至在右下方放置了幾個較小的蘋果來完成作品。

Claude Monet, 'Still Life with Apples and Grapes', 1880,. The Art Institute of Chicago. | 莫奈1880
年的靜物《蘋果和葡萄》

上面提到過的日本最著名浮世繪畫家之一**歌川廣重**（Ando Hiroshige）的作品《東海道品川》具有非對稱設計的平衡力，這是一系列描寫東海道周邊景觀的作品之一。

Shinagawa on the Tokaido《東海道品川》

'Reclining Figure', Henry Moore, 1951, Fitzwilliam Museum, Cambridge｜亨利‧摩爾《斜臥像》

在**亨利‧摩爾**（Henry Moore）的《斜臥像》（Reclining Figure）中，抽象人物的有機形式，通過不對稱的平衡獲得強大的力量感，使雕塑成為抽象三維藝術的經典。

台灣雕塑界大師**朱銘**融合文化精神與太極招式的《太極系列》作品，發展出超越傳統木雕與現代雕塑精神的獨特風格。作品所表現的「『非對1稱』平衡美感隱含著中國道家哲學的精神力量。

朱銘《太極》- 香港交易廣場

徑向平衡

『徑向平衡』（Radial balance）是從構圖中心朝向外圍邊緣的動向，反之亦然。很多時候『徑向平衡』是另一種形式的對稱，提供整體的穩定性和聚焦於構圖的中心。

西藏佛教『曼陀羅』畫幾乎完全表現出這種平衡。『曼陀羅』（Mandala，原義為圓形），又譯為『曼荼羅』、『慢怛羅』等，意譯『壇』或『壇場』，原是印度教中為修行所需要而建立的一個小土台，後來也用繪圖方式製作。這個傳統被密宗吸收，形成許多不同形式的曼陀羅。

Tibetan Mandala of the Six Chakravartins, c. 1429-46. Central Tibet (Ngor Monestary). | 西藏『曼陀羅』

在右圖的例子中，中間有六個包含了佛像的方塊形成一個星形，在構圖中具有絕對的對稱性，但仍然通過方塊的同心圓產生運動感。

重複

『重複』（Repetition）就是相同或近似的形狀和形式在藝術創作中的多次使用。重複具有雙重作用：它可以用於組織和規劃藝術元素，也可以同時創造趣味和吸引注意力。

重複的形狀或形式的系統布局創造了『圖案』（Pattern）。在整個作品中，圖案創造出節奏、抒情或者視覺效果，幫助觀眾瞭解作者的想法。**詹姆・威爾遜**（Jim Wilson）為《紐約時報》（New York Times）拍攝的這張照片中創建的一個簡單但令人驚嘆的視覺圖案；他將顏色、形狀和方向從左到右組合成一個節奏流。在對角線上設置構圖增加了戲

劇性的運動感。

澳洲土著文化的傳統
藝術中幾乎全部使用重複圖
案作為裝飾，並給圖像帶
來象徵意義。如右圖所示
由樹皮製成的『庫拉門』
（Coolamon，一種攜帶夾子
或容器），以彩色圓點的風
格化圖形繪製出用以指示路
徑、景觀或動物的圖案。 我
們可以從相當簡單的圖案中
看到有節奏感的起伏動態。
這件作品的設計顯示它可能
是用於禮儀上的器物。

Jim Wilson/The New York Times - An Orchard in California's Central Valley, | 《加州菓園》

Australian aboriginal softwood coolamon
澳洲土著 樹皮製『庫拉門』

節奏韻律也會以複雜的視覺形式呈現。**阿爾弗雷多‧阿雷貢**
（Alfredo Arreguin）的《瑪莉拉刻板》（Malila Diptych）中線條和形狀
的元素合併成一個正式的矩陣。畫中跳躍的鮭魚、水紋的抽象拱形螺旋
線回應了鮭魚的鱗片、眼睛和魚鰓。阿雷貢在這裡創造了兩個節奏動態：水流向左下游，魚在上游途中優雅的跳躍。

紡織品是一個非常適合將圖案納入藝術範疇的

Alfredo Arreguin, 'Malila Diptych', 2003. Washington State Arts Commission 《瑪莉拉刻板》

介質。紗線的經紗和緯紗通過操縱織布機的穿梭位置，產生不同顏色和尺寸的自然圖案。加拿大英屬哥倫比亞省沿海的**特林吉特**（Tlingit 也寫作 Tlinkit 或譯特林基特人 ），是北美洲太平洋西北海岸的一支原住民，他們的民俗工藝品禮儀毯子令人驚艷，特徵在於由幾何形狀、層次分明的圖案化動物圖形，以具有節奏感、對稱性和高對比度的設計形式表現出壯觀的的視覺效果。

Tlingit Alaska Rug 特林吉特披毯

『蠟染』，古稱『蠟纈』，是一種古老的手工防染工藝，與『絞纈』（扎染）、『夾纈』並列為中國古代染纈工藝的三種基本類型。除了中國少數民族之外，蠟染的傳統在全球許多國家都有發現，包括印尼、馬來西亞、新加坡、印度、斯里蘭卡、菲律賓、以及奈及利亞；不過印尼的蠟染最為世人所熟知。印尼爪哇島的蠟染製法歷經了很長時期的文化適應，受到多種外來文化影響的結果而擁有豐富多元的樣式，也是目前世界上樣式、技術、以及工匠技巧發展最完整的地區。2009年10月，『聯合國

Batik 印尼蠟染

教科文組織』（UNESCO）將印尼的蠟染納入人類重要口傳與無形文化資產名冊。

印尼峇里島稱為『巴的』（Batik）蠟染藝術，是先用臘在布料上畫上圖案再去染色，最後把臘溶掉，就會產生花紋圖案。下面是一幅以古蘭經文作為圖案的蠟染頭巾。我們可以從中看到圖案的設計不論在平衡、對稱和紋路動感上都是近乎無懈可擊。

印尼蠟染古蘭經文頭巾.

規模和比例

像『重複』一樣，『規模』（Scale）和『比例』（Proportion）的要素既是藝術家的規劃工具，也是增加表現力的手段。

規模和比例顯示一種形式相對於另一種形式的相對衡量。　衡量關係通常用於在二維表面上產生深度幻覺：較大的形式置於在較小的形式之前以產生兩者之間的距離感。物體的規模可以顯示畫面中的焦點或重點。在**溫斯洛 · 荷馬**（Winslow Homer 1836 - 1910）的水彩畫《射擊》（A Good Shot - Adirondacks）中，鹿的位置在前景的中心，突出其在構圖中的重要地位。相比之

A Good Shoot-Adirondacks, 1892 watercolor 《射擊》
National Gallery of Art, Washington

下，中心靠左背景中的步槍有一小撮白煙，是獵人位置的唯一指標。

『規模』和『比例』本質上是遞增的。藝術作品並不一定要依賴巨大的規模差異來造成強烈的視覺衝擊。一個很好的例子就是1499年米開朗基羅的雕塑作品《憐憫》（Pieta）。聖母瑪麗亞手托著她死去的兒子，兩個塑像形成了一個穩定的三角形組合。米開朗基羅將聖母瑪麗亞雕刻成比死去的基督在比重上略大一點，使視覺和心理上的中心人物更具意義。

Michelangelo, 'Pieta', 1499, Marble. St. Peter's Basilica, Rome ｜米開朗基羅《憐憫》

當『規模』和『比例』大大增加時，效果更會令人印象深刻，並給予作品更大的想像空間。**雷內．馬格里特**（Rene Magritte）的《個人物品》（Personal Values）作品中，房間中的物品遠遠超出比例，這樣一來，在畫中我們每天都看到的東西便具有莫名其妙的諷刺性。

René Magritte, Les valeurs personnelles (Personal Values), 1952© Charly Herscovici, Brussels / Artists Rights Society (ARS), New York
｜雷內．馬格里特的《個人物品》

『規模』和『比例』有時也要掌握得恰到好處的。『美國拉什莫爾山國家紀念公園』（Mount Rushmore National Memorial），或譯為『若虛莫山』，俗稱美國總統公園，是一座坐落於南達科他州基斯通附近的『美利堅合眾國總統紀念館』（United States Presidential Memorial）。公園內有四座高達60英尺（約合18米）的美國歷史上著名的前總統頭像，他們分別是華盛頓、傑佛遜、老羅斯福和林肯。整個工程的建設從1927年10月4日到1941年10月31日，雕刻家**博格勒姆**（Gutzon Borglum）和約四百名工人花了整整14年時間來完成。時至今日，拉什莫爾山不僅

Mount Rushmore Monument ｜美國總統公園

成為了一個世界級的旅遊勝地，還成為美國文化中總統的象徵。同時，在當代流行文化的影響之下，拉什莫爾山也衍生出了許多其他含義。

當1925年3月美國國會正式批准建設拉什莫爾山國家紀念公園時，有一個附帶條件：除了不可缺少的華盛頓之外，雕刻的其他三位總統必須為兩位共和黨人和一位民主黨人。現在我們可以看到博格勒姆把四座雕像的規模和比例拿捏得一點都沒有厚此薄彼的感覺。

博格勒姆在他看到拉什莫爾山時曾說：「美利堅將在這條天際線上延伸。」（"America will march along that skyline."）

重點

『重點』（Emphasis）－ 視覺上的重要性區域 － 可以通過多種方式實現。我們剛剛看到作品如何利用規模的差異來突顯一個對象。『重點』也可以通過分隔開特定主題的位置、顏色、和材質的區域來實現。構圖中的主要『重點』通常由比較不太重要的領域支持，形成藝術作品中的層次結構。

像其他藝術原則一樣， 『重點』 重點可以擴展到作品意念之內。我們來看下面示例來探討這一點。

弗朗西斯科 · 戈雅（Francisco de Goya）的繪畫《1808年五月三號》（The Third of May, 1808）裡穿白襯衫的人物，我們可以清楚地確定他就是作品的重點所在。即使他的位置是偏左，不是位居正中，但他面前的一個蠟燭燈籠有如一個舞臺聚光燈，他的戲劇性姿態突顯出他相對孤立於其他人物。此外，手持步槍向他瞄準的士兵和人物之間創造了一條隱含線。所有人物的頭部大致都在整個畫面的同一層面，產生了一個節奏感，並在士兵的腿部和刀鞘的右側持續伸延。戈雅以遙遠的教堂及其垂直的鐘樓作為背景，反映了一個橫向重點。

Francisco de Goya y Lucientes, 'The Third of May, 1808'- The Prado Museum, Madrid
戈雅《1808年五月三號》

　　戈雅的敘事繪畫的想法是意圖證明拿破崙的軍隊在1808年5月3日晚上對西班牙抵抗戰士的處決。他將人物以穿著白襯衫出現，意味著他面對死亡，而他周圍的同胞都以難以置信的面孔與他並肩而立，眼睛盯著行刑槍手。正當屠殺在我們面前發生時，教堂卻沉默地處於遙遠的黑暗角落。戈雅的天才就是他掌握『重點』的技巧，通過重點的安排把作品的內容深刻有力地敘述出來。

　　南宋（1127-1279）的《雙雉圖》（右頁）乍看起來像一幅花鳥捲軸，但實際上是一幅『緙絲』繡毯。

　　『緙絲』是中國特有的絲織手工藝，又稱『刻絲』。織造時，以細蠶絲為經，先架好經線，按照底稿在上面描出圖畫或文字的輪廓，然後對照底稿的色彩，用小梭子引著各種顏色的緯線，在圖案花紋需要處

與經線交織，故緯絲不貫穿全幅，而經絲則縱貫織品。織成後，當空照視，其花紋圖案，有如刻鏤而成。 緙絲 始於宋代，主要產地為蘇州。

（參考：宋莊卷上。季裕《雞肋編》）

《雙雉圖》

這幅緙絲繡毯是以幾種不同的方式來獲得構圖的『重點』。首先，這雙鳩雞是用絲繡編織而成，在視覺上將它們從灰暗的背景中突顯出來。 其次，他們棲息在秀石頂部的位置讓他們脫離背景景觀；鳩雞的尾巴羽毛仿若附近的花葉。 秀石的披皺被鳩雞的優雅動態所蓋過，整個構圖的重點落在翎毛的身上。

『重點』的最後一個例子是非洲文化的皮畦（Bwa）面具，它體積很大，圖形以黑白色畫成，通常附著在覆蓋頭部的纖維服飾上。 它們描繪神話人物和動物，大多數是抽象形式，並有一個風格化的臉孔，一個高大的矩形木板貼在頂部。 在任何場合中，面具和他們穿著的舞蹈服裝是不可分割的，它們成為部落文化情感的流露。

BWA文化面具

時間和運動

　　藝術家嘗試傳達『時間』（Time）和『運動』（Motion　）關係的早期例子是十三世紀日本**空也上人**（Kuya Shonin　）的雕像。僧侶向前傾斜，他的斗篷似乎隨著台階上的微風一起飄動。這個人物在風格上非常寫實：他的頭稍微抬起，從他的嘴裡魚貫吐出的六尊小佛，代表他頌經的內容：「南無阿彌陀佛」- 的視覺符號。矛盾的是，今日的觀眾不會以它精心渲染的臉部特徵來辨識這個人物，而是通過那些可視化音符（六尊小佛）的出現，以及他的袈裟和小銅鑼來確定。

六波羅蜜寺 - 空也上人像

　　相比之下，從美國畫家**托馬斯‧伊金斯**（Thomas Eakins 1844–1916）的《思考者：路易肯頓的肖像》（The Thinker: Portrait of Louis N. Kenton）中我們看不到任何動態的表現：人物站立穩定，微微垂頭；他的衣著整齊，雙手插在口袋裡動也不動。從地面上的單光源影子我們可以感受到人物所處的是一個單調的環境。但在這種靜態布局的氛圍下，反而隱含了一個強烈的精神動態：思考。

　　運動中的視覺實驗首先在19世紀中葉出現。攝影家**邁布里奇**（Eadweard

湯姆‧艾金斯 《思考者》1900年作品現藏於MET.

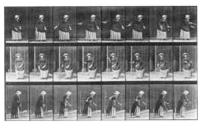
"LAWN TENNIS".1877 Eadweard Muybridge, Locomotion, 1877, collotype.

Muybridge）首先用黑白底片拍攝了人物和動物走動的序列，然後將它們並排以檢視每個動作。

現代『立體派』（ Cubism ）的興起，以及隨後而來的現代繪畫和雕塑的相關風格，對靜態作品在如何描繪時間和動作上具有重大的影響。『立體主義』的初步探索是：

通過多個不同角度來描繪一個物體和它周圍的空間，
並將它們全部納入到一個單一的形像中。

法國出生的美國畫家**馬塞爾‧杜尚**（ Marcel Duchamp ）1912年的繪畫《下樓梯的裸體》（ Nude Descending a Staircase ）正式將邁布里奇的意念實現到一個單一的形像中。這個抽象人物是杜尚受到『立體主義』影響的結果，給觀眾一個從左到右很確實的運動感。作品在1913年紐約市的『軍械庫展』（ The Armory Show ） 中展出。這是第一個在美國的大型場地舉行的現代藝術展覽會，杜尚的作品代表了展覽中提出的新意念。在觀眾的渴慕和爭議聲中，軍械庫展成為新興現代藝術運動的象徵。

三維作品是通過動作、姿勢或手勢來充實主題的動態效果。 我們可以從**貝爾尼尼**（ Gian Lorenzo Bernini ）1623年的雕塑

Marcel Duchamp-Nude Descending a Staircase, No. 2 《下樓梯的裸體》

《大衛》（David）中作一個視覺運動的研究。　藝術家向我們展示了皺著眉頭的大衛，眼神激動地盯梢著巨人哥利亞，咬緊嘴唇，準備把石塊拋向對方。

電影通過其定義顯示動態和時間的流動。電影基本上是成千上萬的靜態圖像，利用視覺留像的串流效果，以＂活動的圖像＂向我們展示它的內容。以前的視頻使用磁帶實現相同的效果，現在的數碼媒體在屏幕上串流數以百萬計的電子像素化圖像。

瑞典藝術家**比比樂蒂・蕙斯**（Pipilotti Rist）的作品就是一個例子。她的大型數碼作品《傾倒你的身體》（Pour Your Body Out）在牆壁上展示流暢、多姿多彩的數碼影像。

Gian Lorenzo Bernini, David, 1623-24, marble, (Galleria Borghese, Rome); (photo: Salvador Fornell CC BY-NC-ND 2.0) 《大衛》

整體和多元

歸根結底，藝術作品的『整體』（Unity）其重要性必然大於其結構中的任何部分。作品的表現力也在於構圖和形式整

Pipilotti Rist: Pour Your Body Out (7354 Cubic Meters) -The Museum of Modern Art 《傾倒你的身體》

體所產生的統一性視覺感受　，同樣，統一性的視覺感受也顯示出作品的思想和意義。

　　這種統一的視覺和概念性的『整體』是由用於創建作品的各種元素和法則昇華而成。　我們可以通過一隊管弦樂團及其指揮來思考這一點：將許多不同的樂器、聲音、節奏和感覺引導到一個可理解（欣賞）的交響樂中。這就是繪畫作品的線條、色彩、圖案、規模和所有其他藝術元素和原則的客觀功能，給予作品一個整體的主觀觀點並從中產生美學和意義上的共鳴。

　　之前我們提到過**葛飾北齋**的《富嶽三十六景》浮世繪系列，其中之一《尾州稻田》中，我們看看**葛飾北齋**如何將各種元素結合成一個整體：　他在作品中利用了幾乎所有的元素和法則，包括一系列的顏色和紋理，描繪一個木桶製作師傅正在工作的情景；富士山處於稻田的遠處，大木桶保持在一個適當的位置並包圍了構圖中的各個主要元素，使之成為一個整體。

Katsushika Hokusai, 'Fujimi Fuji View Field in the Owari Province'
《尾州稻田》維基共享資源

第五章
藝術媒體

　　瞭解藝術原則和它在作品中所起的作用，我們才能有效地在欣賞過程中掌握到藝術家是如何運用技巧，把創作意念在虛實、動靜、明暗之間表達出來。這是探索作品意義最有效的起步方法。

　　但意念必需透過媒體來表達。藝術家幾乎可以利用任何可用資源來表達自己的意念，以各種平凡的材料製作出非凡的圖像和形體：木炭、紙張、繩線、油彩、印墨⋯甚至花草樹葉等任何物體。藝術家仍然努力不懈地尋找可以傳遞他們的信息的任何方法。以下我們就進入藝術媒體的探討。

5.1 二維媒體

素描

　　『素描』（Drawing or Sketch）是一種用繪圖工具使其表現在二維平面材質上的視覺藝術和造型藝術，它的目的是在維的紙面上創造三維的立體形態。使用的工具包括鉛筆、石墨、蠟筆、墨水、木炭、粉筆、馬克筆、橡皮擦等，以及電子繪圖。素描最常見的載體是紙，其他材料如硬紙板、塑料、皮革、木材、帆布等都有使用。

　　以表現目的而言，素描一般用作構思造型和觀察其細部的基本描繪練習，或作為創作前整理素材的草稿，並用於練習物體的形象、動態、量感、質感、明暗、空間、色彩、比例、構圖、變化、統一、疏密等。大多數畫家在繪製一幅油畫或壁畫之前，先會把雛型繪畫出來，而這個簡單幾筆的雛型，便是素描。也有畫家使用這種方式創作作品。有時素描的目的也作為畫家視覺的記錄。

以表現的技巧而言，素描有別於水彩、油畫。它重視線條的表現方式，以線條的粗細輕重來描述物體的明暗深淺，並且不須顧慮物體的色調，畫面藉由明暗光影的襯托來突顯主題。也由於沒有彩度的考量，素描在明暗的階調上，可以分層得很精細，在不同的明暗變化中，都能展現出物體的立體感。

　　幾個世紀以來，木炭、粉筆、石墨和紙張已經足夠成為繪製深刻藝術圖像的工具。 達芬奇的《聖母和孩子與聖安妮和施洗約翰》（The Virgin and Child with Saint Anne and Saint John the Baptis）將四位人物放在一起，基本上是一幅大型家庭肖像。 達芬奇以壯觀的寫實風格描繪人物，強調個別身份，並以一個有待完成的宏偉景觀把人物圍繞著。 他使小孩基督向前移動，試圖掙脫母親的懷抱以便接近右

Leonardo Da Vinci -The Virgin and Child with Saint Anne and Saint John the Baptist -Wikimedia Commons 《聖母和孩子與聖安妮和施洗約翰》

邊的施洗約翰，而小約翰也正在轉向基督，對他年輕的表弟感到興趣。

　　法國古典主義畫家**安格斯**（Jean Auguste Dominique Ingres 1780 -1867）因為和浪漫主義的觀點不同，他認為色彩的作用不是主要的，因此創作了大量素描和單線作品。左圖是其中之一，畫家太太的肖像。

Madame Jean Auguste Dominique Ingres. Courtesy of jeanaugustdominiqueingres.org《安格斯太太》

　　素描除了顯示繪畫、雕塑等傳統功用之外，也用於建築作品的草圖。　由於它的相對直接性，這個功能至今天仍然繼續被使用。

　　當代建築師**蓋里**（Frank Gehry）的初步草圖描繪了他設計的建築物的複雜有機形式。下面的草圖是概念的第一階段，他祇是在寫他的意念：

Disney Concert Hall- Los Ange.Calif..Saved from arcspace.com | 洛衫磯迪士尼音樂廳建築草圖

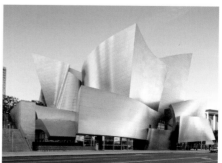

繪畫媒體材類型

『乾媒材』（Dry Media）包括木炭、石墨、粉筆和粉彩。這些媒材中的每一種都給予 藝術家廣泛的製作能力和表現效果－從細微的線條到大面積的色彩。藝術家可以採用多種方式操控媒材的使用以達到所需的效果；包括媒材對圖紙的表面施加不同的壓力，或通過擦除、印跡或摩擦來實現。這些繪圖手法可以立即將人物的感覺顯現－從粗獷有力到細緻微妙。這些質素在簡單的作品中最顯而易見：畫家意念的直接表達。我們可以在兩位德國藝術家的自畫像中看到這一點。

凱綏‧柯勒惠支（Kathe Kollwitz）是德國『表現主義』版畫家和雕塑家，二十世紀德國最重要的畫家之一。**柯勒惠支**在這幅素描裡把自己虛弱的老態顯現在畫紙上；一隻歪曲的手臂搭靠在她瑟縮的軀體上，意味死神隨時降臨在自己的身上。背景右上角的粗獷筆觸彷如一隻若隱若現的死亡之手。簡潔的構圖和利落的筆觸營造出一個蒼白的場景氣氛。儘管如此，整體上是一幅在技巧和美學上都掌握得恰到好處的作品，祇要看看柯勒惠支如何巧妙地運用陰影將人物頭部和面容突顯出來就可以知道。

Self-Portrait with Hand of Death- 1924｜柯勒惠支
《自畫像與死亡之手》

正因如此，這幅柯勒惠支的素描就更值得我們去深思：一幅在技

巧和構思上具有如此強烈表現力的作品，作者必然是一個精神和體力充裕的人。但不要忘記，這是一幅自畫像，畫中那個虛弱無助的人物就是畫家本人。這引發出一個值得思考的問題：我們的精神力量是否可以從生命的無奈中超脫出來？

另一位是**克爾希納**（Ernst Ludwig Kirchner），他在1916年第一次世界大戰期間受傷，他的《嗎啡影響下的自畫像》（Self-Portrait Under the Influence of Morphine）向我們展示自己在鴉片霧靄中處於迷幻境界的狀態；他空洞的眼神和失序的圖形證明了繪畫的有效表現力量。

Self-Portrait- Under the Influence of Morphine. Ernst Ludwig Kirchne ｜《嗎啡影響下的自畫像》

『石墨媒材』（Graphite Media）包括鉛筆、粉末或壓縮棒。每一種都根據材料的硬度或柔軟度來排列成一系列。硬石墨的色調範圍由淺到深灰色，而較軟的石墨從淺灰色到接近黑色的範圍。法國雕塑家**加斯頓‧拉查斯**（Gaston Lachaise）的《站立裸體與帷幕》（Standing Nude with Drapery）是一張鉛筆畫，**拉查斯**祇用了幾下筆觸便將人物的動感固定在紙上。

塔拉斯尼克（Steven Talasnik）的當代大型石墨作品，其旋轉、有機的形式和建築結構

Gaston Lachiase 'Standing Nude with Drapery'-1891. Honolulu Academy of Arts ｜《站立裸體與帷幕》

證明了鉛筆和橡皮擦的強大功能。

Tippet Rise Art Center- Fishtail-Montana 塔拉斯尼克的石墨作品

『木炭』（Charcoal），也許是最古老的繪畫媒體，簡單地將木條或稱為『藤木』的小樹枝燒焦而成，但也可以用機械壓縮來形式炭條（炭棒）。藤炭有三種密度：軟、中、硬、每一種的處理方法與另一種不同。軟藤炭給繪圖帶來更天鵝絨般的感覺，藝術家不必對炭條施加太多的壓力來獲得堅實的標記。硬藤炭則提供更多的筆觸，但通常不會用於最黑暗的色調。壓縮炭條比藤炭更黑，但一

左：藤木炭條。 右：壓縮條。

旦應用於紙張上就比較難操縱。

炭筆素描的色調可以從淺灰色到豐富的天鵝絨黑色。下面是美國畫家**歐姬芙**（Georgia O'Keeffe 1887-1986）的炭畫《日光草原》（Sun

Prairie）是一個很好的例子。在這幅作品中，歐姬芙聲稱她採用獨立於

傳統訓練的技藝，用大膽的炭色填充大片紙面。她的作品通過抽象形式激發自然和動力。畫面分為三個平行部分：右邊，蜿蜒的線條表示流動的河流或上升的火焰。中心，四個燈泡狀的圓形令人意想到一個滾動的山坡或密茂的叢林，而左邊的鋸齒狀的線條以擦膠痕跡來強化，暗示著山峰或閃電。

讓我們來看看這位女畫家傳奇的一生和她成名的經歷：

Georgia O'Keeffe- Sun Prairie-Wisconsin
Santa Fe-New Mexico 1915 《太陽草原》

喬治亞·歐姬芙
Georgia O'Keeffe (1887-1986)

獲得美國國家藝術獎章(1985)的『現代主義』畫家**歐姬芙**被列為20世紀的藝術大師之一。歐姬芙的繪畫作品已經成為1920年代美國藝術的經典代表，她以半抽象、半寫實的手法聞名，其主題相當具有特色，多為花朵微觀、岩石肌理變化，海螺、動物骨頭、荒涼的美國內陸景觀為主。她的作品中經常充滿著同色調的細微變化，組成具有韻律感的構圖，某些時候歐姬芙畫中對象的輪廓，讓觀者感到強烈的清脆感。

歐姬芙出生在美國威斯康辛州的太陽草原（Sun Prairie）市。

父親經營乳牛場。全家有七位兄弟姐妹，歐姬芙排行第二。

歐姬芙在威斯康辛州長大，就讀市政廳學校，並跟當地的水彩畫家**莎拉·曼爾**（Sarah Mann）學畫。中學畢業後，她選擇入

Georgia O'Keeffe 喬治亞·歐姬芙

讀芝加哥藝術學院，二年後轉去紐約市參加藝術學生聯盟。1908年她師事畫家**威廉·切斯**（William Merritt Chase）。並以油畫《無題》得獎。此獎也將歐姬芙保送到紐約州的喬治湖區，參加藝術學生聯盟的夏令學校。1908年，歐姬芙到紐約291畫廊觀賞雕塑家羅丹的水彩畫展時，遇到她未來的丈夫，也就是畫廊主人兼攝影家**史蒂格利茲**（Alfred Stieglitz）。

1908年歐姬芙回到芝加哥當插畫家，1910年她得了麻疹，返回維吉尼亞的家中休息。在這兩年間，她覺悟到自己並沒有以畫家維生的本能，也無法從學術訓練的框架中跳脫出來，因此幾乎是處於停止繪畫的狀況。直到

Untitled, 1908 《無題》

1912年，她參加維吉尼亞大學的暑期課程，被老師貝蒙（Alon Bement）啟發，貝蒙介紹歐姬芙當時教育家阿瑟·道（Arthur

Wesley Dow）的理念：藝術家應善用線、色彩、面與形來詮釋自己的理解和感覺。歐姬芙強烈的被吸引了，並開始嘗試將自己的風格融入其中。

1916年可說是歐姬芙真正找到自己畫風的一個關鍵時期，她用炭筆繪出一系列抽象的主題，被291畫廊的史蒂格利茲看到了，發現了歐姬芙的繪畫天份，當下決定要將這系列畫作展出。1916年的5月，十幅歐姬芙的炭筆畫在以團體展的一部份正式展出。翌年，由於第一展出的評價不錯，史蒂格利茲又替歐姬芙辦了兩次個展。

1917年歐姬芙教了幾年書之後，身體狀況不太好，她申請了長假，搬到氣候溫暖的德州聖安東尼奧市，並開始和史蒂格利茲有書信往來，透過筆墨，他們逐漸產生感情，1918年5月，歐姬芙接受史蒂格利茲的邀請搬到紐約。兩個月後兩人陷入戀情，於是史蒂格利茲離開妻子，開始與歐姬芙共同生活。兩人在紐約市渡過冬春。夏季和秋季則回到史蒂格利茲的家鄉喬治湖。歐姬芙在喬治湖畔畫了不少的寫生作品，透過史蒂格利茲經營藝廊的經驗，也陸續以相當好的價錢賣出許多作品，這些作品裡開始是一些水彩或素描，後來大多數都是油畫，而且越畫越大張，主題也越來越豐富。甚至有一些是曼哈頓的都市高樓風景與夜景，色彩、線、面都已表現出歐姬芙個人的強烈風格。

在1918年到1924年

My Front Yard, Summer- Georgia O'Keeffe Museum《我的前圖- 夏》

間，歐姬芙也認識不少史蒂格利茲的紐約朋友，如德夫（Arthur Dove）、哈特利（Marsden Hartley）、史川德（Paul Strand）等現代主義畫家與攝影家，他們對於現代主義的想法和畫風，也影響了歐姬芙。

Blue Green Music 1921《藍綠音樂》

身為知名攝影師的史蒂格利茲，在1917年歐姬芙第一次在他的畫廊舉辦個展時，就以相機留下了她的身影。兩人住在一起之後，也陸續替她拍了許多攝影作品。1921年2月，史蒂格利茲舉辦了攝展，展出45張作品，其中多數都是以歐姬芙本人為對象，甚至有數張是裸體照，這個攝影展使歐姬芙無可避免的成為大眾話題的焦點。

1924年，史蒂格利茲與妻子離婚，並與歐姬芙兩人結縭。這一年，她開始了最著名的花卉系列，大幅的花朵內部微觀圖，以微妙的曲線和漸層色，組成神秘又具有生命力的構圖。這一系列畫作在1925年展出時，將歐姬芙推到繪畫生涯中的第一個高峰，其中一幅「海芋」以兩萬五千美元賣出，是當時在世藝術

Alfred Stieglitz- O'Keeffe-1920
歐姬芙史蒂格利茲攝

家畫作的最高價紀錄，也奠定她代表1920年代美國畫家的地位。

美國新墨西哥州對歐姬芙的中年與晚年生活來說，是相當重要的，她深深的受該地景觀、色彩、岩石的吸引，經常到

訪。1930年她整個夏天都待在該州，收集沙漠上的動物白骨、岩石，寫生並帶這些材料回到紐約畫室作畫。1932年年底到1933年年初，歐姬芙生了一場大病，癒後曾到加勒比海的百慕達休養，在1934年1月才又執筆繪畫。1934年的夏季她再度到新墨西哥州時，無意中發現『幽靈牧場』，並在該地畫了相當多的峽谷、沙漠、荒野的作品。

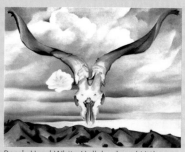

Ram's Head White Hollyhock and Little Hills-1935-The Brooklyn Museum｜《羊頭顱》

就在歐姬芙頻繁來往新墨西哥州和紐約市的這些年間，她的聲望也越來越隆，在紐約市，她接受了幾個榮譽獎項，其中有兩個女性成就獎（One-woman retrospectives）還有芝加哥藝術學院的第一個榮譽學位，以及1946年紐約現代藝術博物館（MoMA）所辦的第一個女性畫家個展。1938年威廉與瑪莉學院的榮譽學位，1940年惠特尼博物館的畫冊印刷贊助等。1946年，史蒂格利茲過世，此後三年，歐姬芙都留在紐約市，除了處理史蒂格利茲的遺產外，幾乎沒有畫作。1949年她正式移居到新墨西哥州，開始在荒漠裡獨居作畫的生活。在整個1950年代，歐姬芙畫了許多泥磚屋等建築景觀主題，還有荒漠夜色，黃昏，與較小型

Ladder to the Moon 《月梯》

的意像作品等。1958年的《月梯》（Ladder to the Moon）就是代表作之一。1958年到1960年間，歐姬芙也開始國外旅行，並將旅行中的風景，融入作畫中。如1962年與1963年的系列《雲上》（Above the Clouds）就是在搭乘飛機時所得到的靈感。

　　1962年，美國國家藝術文學協會經過評選，將歐姬芙正式列入五十位傑出成員之一。也是這個時期，75歲的歐姬芙視力開

Sky above Clouds IV, 1965 《雲上》

始衰退，診斷之後發現得了黃斑點退化症，這個眼病讓她逐漸損失中央視力和色覺。定居在『幽靈牧場』（Ghost Ranch）的歐姬芙轉向立體雕塑創作，並積極的治療自己的眼病，1973年秋天，年輕的陶藝家尚·漢密爾頓（Juan Hamilton）到幽靈牧場找工作。歐姬芙雇用他幫忙家事處理，兩人很快就變成了關係緊密的伴侶。

　　歐姬芙除了陶藝創作外，也開始將自己的生平寫成回憶錄。《喬治亞·歐姬芙回憶錄》（Georgia O'Keeffe）在1976年出版。**阿達托**（Perry Miller Adato）的同名紀錄片則在1977年完成，並在全國電視上播放。1972年，歐姬芙獨力完成最後一幅油畫《超越》（The Beyond）。此後則以炭筆、水彩、石墨畫為主。

　　1984年，歐姬芙遷出幽靈牧場，搬到較大的城市聖大非

（Santa Fe），以便獲得較好的醫療照顧。1986年3月6日，98歲的她在聖文森醫院過世。骨灰被灑在她生前作畫多次的皮德農山，從此山能看到她的幽靈牧場。歐姬芙過世後，她被列入『美國國家傑出女性榜』中。在她有生之年，一共獲頒10個榮譽學位，有不少以她為主的相關書籍陸續出版，美國郵政也曾在1927年將她的《紅罌粟花》印成郵票。

由於1980年代歐姬芙修改遺囑，將幽靈農場和其他遺產都留給漢密爾頓，其家人認為相當不公。1986年，歐姬芙的家人與漢密爾頓為了遺產問題對簿公堂，最後庭外和解，雙方同意成立非營利基金會，負責保管和展出歐姬芙的作品。

1997年，歐姬芙博物館在聖大非市成立。基金會也

Georgia O'Keeffe- Red Poppy, 1927　《紅罌粟花》

正式轉入博物館中，展出她的攝影、畫作、檔案等等。今日歐姬芙的作品主要有下列博物館收藏，除歐姬芙博物館外，還有大都會博物館（MET）、芝加哥藝術學院、波士頓美術館、費城美術館與美國國家畫廊。

1993年，一名堪薩斯州銀行家**小康柏斯**（R. Crosby Kemper Jr）花了550萬美元買下藝術經銷商彼得斯（Peters）手中的28幅水彩畫，經銷商聲稱是歐姬芙在1916年到1918年間的畫作，名為《峽谷國度》（The Canyon Suite），隨後銀行家將這些畫捐給美國密蘇里州堪薩斯市坎貝爾當代藝術博物館。這些畫作並沒有被歐

姬芙博物館列入作品名錄，經查證後為贋品。2001年經銷商彼
得斯將550萬美元退回給銀行家小康柏斯。

資料來源：《喬治亞·歐姬芙回憶錄》（Georgia O'Keeffe，1977）

《超越》
The Beyond-1972

「我試圖捕捉到自然界中無法解釋的東西，使我感覺到世
界是之大，遠遠超出了我的理解－通過把它變成形式來理解。
在地平線上或剛剛在下一個山丘上，找到無限的感覺。」

- 喬治亞·歐姬芙

Clementina的 'Pastels' 粉彩

Picasso-Portrait of the Artist's Mother.
1896. Museo Picasso-Barcelona- Spain.
畢加索《藝術家母親肖像》

『粉彩』（Pastels）基本上是彩色的白堊（石灰），通常被壓縮成棒狀。它的特徵是顏色柔和，色調變化細膩。粉彩顏料比起石墨或木炭更易獲得共振質量。畢加索1896年的《藝術家母親肖像》（Portrait of the Artist's Mother）強調了這些品質的表現。

被公認為最善用粉彩創作的應該是法國貴族出身的『後印象派』畫家**土魯斯·羅特列克**（全名：Henri Marie Raymond de Toulouse-Lautrec-Monfa 1864 -1901），他也是近代海報設計與石版畫藝術的先驅。他承襲印象派畫家莫內、畢沙羅等人的畫風，以及日本『浮世繪』的影響，開拓出新的繪畫寫實技巧。他擅長人物畫，對象多為巴黎蒙馬特一帶的舞者、女伶、妓女等中下階層人物，被稱為『蒙馬特之魂』。其寫實而深刻的繪畫不但深具針砭現

Woman at the Tub- Toulouse Lautrec-Brooklyn Museum
土魯斯·羅特列克《浴缸女人》

實的意涵，也影響日後畢卡索等畫家作品中的人物風格。

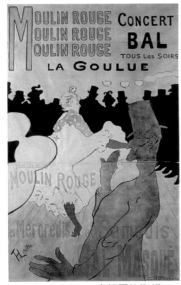

Moulin Rouge Poster｜紅磨坊海報

在繪畫上的成就以外，羅特列克以新概念創作的彩色海報帶動了廣告設計的革新；他使用當時少用的石版畫技術，捨棄傳統西方繪畫的透視法，轉以浮世繪中深刻的線條表現觀眾眼中的主觀空間，搭配巧妙的標題文字，成功吸引觀眾的目光，並與**皮爾・波那爾**（Pierre Bonnard）同為當代最具影響力的海報設計者。此外，羅特列克也是有名的美食家，曾與好友**莫里斯・喬懷安**（Maurice Joyant）研究廚藝，並整理出版一本記載一百九十多道菜餚的食譜。

Toulouse Lautrec- Dance at the Moulin Rouge 1894《紅磨坊舞孃》1894年，法國國立圖書館攝影與版畫部門藏。

Napoleon by Henri de Toulouse-Lautrec《拿破崙》

乾媒材也發展出油畫棒、水溶性顏色筆等。『油畫棒』（Oil pastels）是一種將顏料與油性黏合劑混合而成的顏色小捧，提供更重和更活潑的筆觸效果。

　　最初的油畫棒是1925年在日本生產並被命名為 "Cray-Pas"，因為它具有介乎潔淨無塵的蠟筆和傳統柔和的粉彩之間的特性。荷蘭也在1930年推出油畫棒。當畢加索和畫家**亨利·戈茨**（Henri Goetz）與顏料製作商**森內爾**（Henri Sennelier）談論創新與傳統藝術家色彩有關的事情時，這種媒材便開始受到重視。戈茨想要一些用作油畫的素描稿，並可以與塗層融合的媒材。另一方面畢加索想一種媒材作為畫筆留在畫布上直接繪畫。

　　應畢加索的要求，森內爾最終製作了一系列48種顏色加上比較細微的灰色和泥土色調。他生產了40套，畢加索購買了其中30套，所以森內爾將剩下的10套放在他的商店裡快速售罄。當然，他繼續生產。有了畢加索的背書，他的品牌理所當然成為一等藝術家級的油畫棒。

繪畫

　　當社會大眾談到藝術時，可能會馬上直接提到『繪畫』（Painting）。繪畫是將顏料應用於一個表面上以建立圖像、設計或裝飾。在藝術中，"繪畫"一詞描述了行動和結果。大多數的繪畫是用液體顏料繪製，並用筆刷塗抹。但有很多例外，尤其是當代藝術作品，油畫刀的使用幾乎與筆刷並駕齊驅。 在美國西南部的『納瓦霍』（Navajo）原住民族群的沙畫和西藏的『曼陀羅』畫是使用粉末顏料。作為藝術媒介的繪畫，它以世界各地的文化形式存在已經數千年。

　　西洋美術史上最著名的三幅繪畫，除了達芬奇耳熟能詳的《蒙娜麗莎》之外，便是**愛德華·蒙克**（Edvard Munch ）的《吶喊》（The

Scream》和**梵高**的《星夜》（The Starry Night）。 這三件藝術作品就是
繪畫如何超越一個單純的模仿功能（模仿所看到的東西）的最佳說明。

> 偉大繪畫的力量在於它超越了感知，反映出人類情感、
> 心理甚至精神層面的狀態。

梵高：情感、願景、風格

提及梵高（1853－1890），許多人首先想到的事情之一就
是切去自己的耳朵。這個1888年對自己的嚴厲行徑，標誌著抑
鬱症的開始，令他幾乎窒息，折騰終生。但是要瞭解梵高，是
要體會一位受折磨、被誤解的藝術家的性格特質，而不僅是一
位勤奮、具有深切的宗教信仰、和處境困難的人。梵高在藝術
領域發現了自己的地位，並在僅持續了十年的繪畫生涯中創作
了情感豐富、視覺
趣妙的擴世之作。

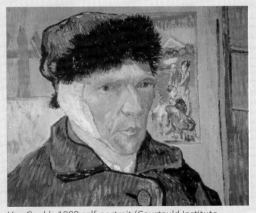

Van Gogh's 1889 self-portrait (Courtauld Institute
Galeries, London) ｜ 梵谷1889年的自畫像

梵 高 的 繪 畫
技巧大部分來自自
學，畢生創作了二
千多件作品，而大
部分都是在他生
命的最後歲月裡完
成。他對藝術的心
路歷程，在寫給哥

哥提奧（Theo）的幾十封信札中表露無遺。1874年他寫道：「…我總是繼續散步，我愛自然，這是更好地瞭解藝術的真正途徑。」如果細讀他的信札，你會體會到梵高對大自然的深厚情感，也會啟發我們看待大自然的新眼界。

1890年5月，梵高從普羅旺斯的阿爾勒搬到了巴黎北部的奧維爾（Auvers-sur-Oise）村。在那裡，他在拉湖咖啡館（Café Ravoux）接受了嘉昔（Paul-Ferdinand Gachet）醫生的接待。7

Van Gogh- Landscape at Auvers in the Rain ｜梵谷《雨中的奧維爾》

月17日至27日期間，梵高在奧維爾周圍畫了差不多十三平方米畫布的花園和田野寫生。在給提奧的最後一封信中，他寫道：「…在山坡上一望無際的平原，充滿了麥田，像無盡的大海。細膩的黃色、柔和的綠色，耕土上長着美妙的紫羅蘭。」他以對角線的筆觸來刻劃麥田的雨水，靈感來自1887年日本藝術家葛飾北齋的浮世繪《雨中木橋》。氣氛卻是梵高最喜歡的一首朗菲盧（Longfellow）的詩《雨天》的迴響：「我的生命很冷、黑暗、

、沉悶；下雨了，風卻從來不疲倦...在每個生活命中，一些雨水必須下降，有些日子也必須是灰暗和沈悶的。」

　　梵高以手槍自殺，並於1890年7月29日去世，結束了藝海飄篷的傳奇一生。他生命中唯一的知己，一直支持著他的兄長提奧也於兩年後在傷感中逝世。為了紀念他倆的手足情深，奧維爾的居民在面對著麥田的一個墓園裡，把他們安葬在一起，並在相鄰的墓地上種植了覆蓋著的長春藤，意味著他們兄弟心連心，安息在梵谷的麥田土壤裡。

提奧、文遜梵谷在奧維爾（Auvers-sur-Oise）安息之地

Vincent Van Gogh to his brother Theo (5 August 1882). | 文遜給提奧的一封信

StarryNight-Vincent Vangh │ 梵谷《星夜》

《星夜》
Starry Night

人們緊密地與大自然生活在一起，梵高的藝術傾向並不孤單，十九世紀晚期的風景畫仍然是一個受歡迎的主題，部分由於對現代化城市的不滿，許多藝術家尋求 "還像個地球" 的地方，讓他們可以親自觀察大自然，將心理和精神的共鳴融入他們的作品中。梵高特別喜歡接觸農民，他早期的作品主要為荷蘭農民和農村景觀的題材，呈黑暗，無情的色調。

1886年，梵高搬到巴黎，在那裡他看到了『印象派』和『新印象派』（Neo-Impressionism）的作品，以及塞拉特（Georges Seurat）的『點畫』（Pointillist）作品。這些藝術作品的和諧的色彩、較短的筆觸、和無拘無束的油彩使用，啟發了梵高。他於是使自己的調色板變亮，放鬆了畫筆，強調油畫在畫布

上的物理應用。他在巴黎開發出來的風格貫穿了以後整個創作生命，被稱為『後印象派』（Post-Impressionism），這包括了那些通過大膽的色彩和表現力來表達他對世界的情感和心理反應的作品。梵高在給姐姐維萊曼 （Willemie） 的一封信中，揭示了藝術家的思想和氣質，他寫道：「我對色彩和它們特定的語言非常敏感，特別是其互補性和對比性的和諧作用。」

梵高在信中對提奧說：「...今早，我在日出之前看到了窗外的農村，祇有早晨的星星，看起來都如此亮大。」梵高所提到的窗戶是在法國南部的聖雷米聖保羅的精神病庇護所，他在這裡接受治療，尋求喘息的同時，一方面繼續創作。《星夜》就是在這種環境和精神狀態下完成的。

這幅中等規模的油畫是由一個月亮和充滿星星的夜空主導，它佔據了四分之三的畫面，看起來很湍急，甚至激動起來。劇烈的旋轉圖案似乎像波浪一樣橫過其表面。它有明亮的球體，包括最右邊的新月形，星星的中心周圍是包圍著白色和黃色光線的同心圓。在這個富有表現力的天空下，平凡的房子圍繞著一座教堂，它的尖頂在背景中起伏的藍黑山脈上方巍然上升。像火焰般的柏樹坐落在這個夜景的前台，幾乎到達畫布的頂部邊緣，作為陸地和天空之間的視覺聯繫。考慮到像徵性，柏樹可以被看作是地球生命與天堂之間的橋樑，柏樹也被認為是墓地和哀悼之樹。梵高曾經寫道：「...但星星的視覺現象始終讓我夢想成真。...我對自己說，這祇是法國地圖上的一個小點，卻讓我們比想像中更容易獲得如此的亮光？」

《呐喊》
The Scream

　　《呐喊》是挪威『表現主義』（Expressionism）畫家**愛德華・孟克**（Edvard Munch）的代表作之一。畫面的主體是在血紅色映襯下一個極其痛苦的表情，紅色的背景源於1883年印尼喀拉喀托火山爆發，火山灰把大片天空染紅。畫中的地點是從厄克貝里山上俯視的奧斯陸峽灣，有人認為該作品反映了現代人被『存在主義』（Existentialism）的焦慮侵擾的意境。

The_Scream. 《呐喊》

　　這套組畫題材範圍廣泛，以謳歌「生命、愛情和死亡」為基本主題，採用象徵和隱喻的手法，揭示了人類「世紀末」的憂慮與恐懼。

　　『前衛表現主義運動』（The Avant-garde Expressionism）在20世紀初興起於德國和奧地利。

儘管孟克的畫展都著眼於他藝術生涯後期的作品，但仍然為1895年創作的這幅《吶喊》找到了一席之地。孟克在1892年1月22日的一篇日記中記錄了《吶喊》的靈感來源：「我跟兩位朋友一起迎著落日散步...我感受到一陣憂鬱，突然間，天空變得血紅。我停下腳步，靠著欄杆，累得要死，感覺火紅的天空像鮮血一樣掛在上面，刺向藍黑色的峽灣和城市。我的朋友繼續前行，我卻站在那裏焦慮得發抖，我感覺到大自然那劇烈而又無盡的吶喊。」

《吶喊》中的人物或許是孟克的自畫像，也可能是在孟克13歲時就去世的姐姐蘇菲(Sophie)。藝術史學家還認為，《吶喊》中的人物或許還有另外一個來源，那就是孟克在1889年巴黎世博會中看到的一具秘魯木乃伊。

作品共有四個版本，分別是藏於奧斯陸孟克博物館的版本（蛋彩畫、紙本，83.5×66cm）、藏於國家畫廊的版本（蛋彩、油杉彩、粉彩、紙本，91×73.5cm）、藏於孟克博物館的另一個版本，還有一個是彼得‧奧爾森（Petter Olsen）的收藏版本。1895年畫家曾把作品製成平面印刷以大量複製，至今仍保留原本的畫框，也是四個版本中唯一的私人收藏。自1994年起，其中兩個版本先後被盜去，之後皆失而復得。

2012年5月，彼得‧奧爾森的收藏版本在紐約蘇富比（Sotheby's）作為第20件拍品登場，經12分鐘競投後，最終以將近一億二千萬美元的天價成交，加上佣金為價一億一千九百九十二萬二千五百美元（約九億三千萬港元），打破藝術作品拍賣成交價的最高紀錄（之前是畢卡索1.06億美元的《裸體、綠葉和半

身像》）。買家是美國金融家利昂·布萊克(Leon Black)，他將這幅作品租借給紐約『新美術館』(Neue Galerie)的「孟克與表現主義展」(Munch and Expressionism) 展出。

　　孟克的影響不祇是『表現主義』畫家，法蘭西斯·培根(Francis Bacon)《尖叫的教宗》(Howling Pope) 系列作品也是受到了《吶喊》的啟發。1984年，安迪·沃荷（Andy Warhol）也創作了一系列絲網印刷作品，用奪目的明亮色彩重新詮釋了《吶喊》。《吶喊》還是英國傳奇藝術家翠西·艾敏（Tracey Emin）最喜歡的「歷史」繪畫：1998年，她甚至專門為這幅拍攝了一部影片。在片中，她來到了挪威的一個峽灣，在那裏呼喊了整整一分鐘時間，鏡頭則始終落在水面上。塞爾維亞行為藝術家瑪莉娜·阿布拉莫維奇(Marina Abramovic)也說服奧斯陸的居民一起在公共場合尖叫，以此紀念孟克。英國畫家彼得·多伊格（Peter Doig) 在1998年創作了《回聲湖》(Echo Lake)，裏面有一個幽靈般的警察像孟克《吶喊》裏的主人公一樣抓住自己的頭。參考

Echo Lake- Peter Doig. ｜《回聲湖》

資料來源：What is the meaning of The Scream?. BBC Culture.

繪畫用的媒材通用性很大，它們可以應用於不同的表面（或稱支撐面），包括紙、木材、帆布、石膏、黏土、漆和混凝土等。顏料通常以液體或半液體狀態應用，所以它具有滲入多孔支撐面的能力，隨著時間的轉移，支撐面會受到損壞。為了防止這種情況，通常在繪畫之前，首先用黏合劑和白堊的混合物覆蓋支撐物的表面，待其乾燥後在載體和塗漆之間產生無孔層。這種處理方法一般稱為"打底"。典型的打底材料是一種叫做『底料』（Gesso）的塗料。現代的 Gesso 用合成纖維製成，具有很好的覆蓋能力和柔韌性。它還可以與塑形膏或丙稀顏料混合使用，塑造各種肌理和色彩效果。

　　十八世紀前油畫的底料大多是以有機自然物料混合而成，例如亞麻籽油、橄欖油和樹脂類的桃膠、松香等，甚至米開安哲羅喜歡用的蛋白。但在某種情況下，畫家都會採用任何可用的材料以適應環境或自己的需要。

　　被譽為『中國油畫之父』的李鐵夫，在社會動盪時期曾在廣東鄉間作畫，但當時物資缺乏，要找到一張油畫布是一件非常困難的事。他的一位學生向我憶述，他們當時是把用"糧票"換購回來的豆腐壓碎作為塗料，用刮刀塗在裝大米用的舊麻包袋上，把麻布的孔眼填平，一幅油畫布便大功告成。1970年代，學生把李鐵夫留在台城村屋的兩幅靜物寫生帶到香港，他給我觀賞時，畫背的麻布上仍隱約可見米袋的藍色標記。

李鐵夫油畫作品 - 靜物

以下是六種主要的繪畫媒材，每種都具有自己的特性：

蠟彩（Encaustic）

- 蛋彩（Tempera）
- 壁彩（Fresco）
- 油彩（Oil）
- 塑膠彩（Acrylic）
- 水彩（Watercolor）

和三種基本成分：

- 顏料（Pigment）
- 黏合劑（Pigment）
- 稀釋劑（Solvent）

　　『顏料』是摻入油彩中的顆粒狀固體以提供顏色，也有人叫它做「色粉」。『黏合劑』是油彩的實際成膜組件，它將顏料保持在溶液中，直到分散在繪畫的表面上。『溶劑』控制油彩的流動和應用，通常用筆刷將其混合到顏料中，在施加到繪畫的表面之前將其稀釋至適當的黏度或厚度。　　一旦溶劑從表面蒸發掉，剩下的顏料便固定在那裡。溶劑範圍從水、酒精到油基產品，如亞麻籽油、松節油和礦物油等。

　　我們跟著來看看六種主要的繪畫媒介：

蠟彩

　　『蠟彩』（Encaustic）是將乾燥顏料與加熱的蜜蠟混合而成，然後塗刷或鋪展在支撐面上，再加熱可以延長油彩的保存時間。『蠟彩畫』（也稱為「熱蠟畫」）可追溯到一世紀埃及的『法尤姆』（Fayum），該地蠟彩畫藝術極為發達，並被廣泛用於木乃伊的表層漆繪。蠟彩的特點包括強烈而和諧的色彩和持久的穩定性。由於採用加熱的蜜蠟為粘合

劑，當冷卻時，它在表面上形成堅韌
的表層。右面是一幅一世紀繪畫在木
板上的埃及蠟彩人像。

二十世紀美國藝術家**賈斯珀·約
翰斯**（Jasper　Johns　）在他的作品《
旗》（Flag）中使用了臘彩技巧。

蛋彩

『蛋彩』（Tempera）是將顏料以
蛋黃為黏合劑混合而成，使用時用水

Fayum ｜ 埃及蠟彩人像

稀釋。像臘彩一樣，蛋彩已經使用了數千年。它乾燥得很快，表面啞

《旗》（Flag-Jasper Johns）

光。傳統上，蛋彩畫採用伸展的薄層，稱為釉面，使用交叉陰影線條網
絡，筆觸精密。 由於這種技術，蛋彩畫以細緻而聞名。

在早期的基督教中，蛋彩被廣泛用於繪製宗教人物的圖像。 文藝
復興前期的意大利畫家**博尼塞尼亞**（Duccio di Buoninsegna 1255-1318
）是當時最有影響力的藝術家之一。在其代表作鑲板畫《聖母與聖嬰》

（Crevole Madonna）的創作中使用了溫柔細膩的蛋彩描繪。 在這個保
存完好的作品中可以看到線條和形狀的清晰度，以及聖母臉部和皮膚色
調的細節（見下右圖）。當代畫家仍然以蛋彩作為媒材。

Duccio-'The Crevole Madonna' 1280 tempera on board. Museo dell'Opera
del Duomo⊟ Siena⊟ Italy《聖母與聖嬰》右圖： 細部

　　美國畫家**安德魯‧懷特**（Andrew Wyeth 1917-2009）用蛋彩創作了
《克里斯蒂娜的世界》（Christina's World），這是一幅細緻、構圖神秘
的傑作。

《克里斯蒂娜的世界》
Christina's World

　　匍匐在褐色草地上的女人是畫家在緬因州的鄰居，因患有脊
髓灰質炎而癱瘓。「殘障的是身體，但絕非精神。」 惠氏進一步
解釋說：「我所面臨的挑戰是，對她克服大多數人認為絕境的非
凡勇氣伸張正義的。」 他記錄了乾旱的景觀、荒蕪的房子和棚屋

的細節;尖削的草葉,零落的髮束,以及光影的細微對比。這種風格的繪畫,被稱為〝魔術現實主義〞,一個平常的場景卻充滿了詩意般的奧秘。

Andrew Wyeth - Christina's World- Tempera on panel - MoMA 《克里斯蒂娜的世界》

壁彩

『壁彩』(Fresco)專用於石膏牆壁和天花。 壁彩媒材已經使用了數千年,它與歐洲文藝復興時期在基督教圖像最有關係。有兩種形式的壁彩:「濕壁彩」(Buon)和「乾壁彩」(Secco)。

濕壁彩技術包括在一層薄薄的新鮮濕潤批盪(批灰)或石膏面上塗上水溶性顏料。顏料被吸收後幾個小時,石膏層開乾燥並對空氣產生化學反應,將顏料顆粒固定在石膏中。由於石膏的化學成分,不需要添

加粘合劑。 以濕壁彩技術完成的壁畫非常穩定，因為顏料已經成為牆壁本身的一部分。

米凱利諾（Domenico di Michelino 1417 -1491）1465年的《但丁與神劇》（Dante and the Divine Comedy）是濕壁彩的一個好例子，顏色和細部都保存在乾燥的石膏牆上。

《但丁與神劇》
Dante and the Divine Comedy

Domenico di Michelino-Dante Illuminating Florence withhis Poem 《但丁與神劇》

米凱利諾展示了意大利作家和詩人但丁（Dante　Aleghieri
）站立在畫面中央，左手拿著打開的《神劇》，正在用手勢說
明他周圍的故事，場面猶如一個舞臺。

　　畫面就像劇本一樣，分為三部分：地獄（Inferno），人
間（Purgatorio）和天堂（Paradiso）。

　　但丁被放在中心，穿著紅袍，頭上是佛羅倫斯帽子和月桂
冠，手上拿著打開的史詩《神劇》。他的右手指著在地獄的九
個圈子中遊走的罪人，撒旦正被地獄之火煎熬。在他身後的中
心是地獄的七個層次，亞當和夏娃站在頂層，代表著樂園。在
他們之上，太陽和月亮和七個行星代表著天堂，一位天使正在
天堂之門接待被拯救了的靈魂，而右邊是現世凡間－但丁的家
鄉佛羅倫斯，由他的史詩發出的光芒所照亮。因此畫題是《戲
劇照亮佛羅倫斯》（The Comedy Illuminating Florence）。

　　米凱利諾之前從未有人在畫布上表現過但丁、佛羅倫斯
和地獄。這幅畫是佛羅倫斯人對他們去世的詩人但丁．阿利吉
耶里（Dante Alighieri）的至高敬意。

　　「乾壁彩」壁畫是指在乾灰泥牆壁上直接繪製圖像。該介質需要
粘合劑，因為顏料不會混入石灰層中。蛋彩是此用途最常用的粘合劑。
使用乾壁彩以修復損壞或改變原版的濕壁彩壁畫是很常見的。

　　達芬奇的《最後晚餐》（見第64頁）是用乾壁彩完成的。

油彩

　　『油彩』（Oil Color）是所有繪畫媒材中最通用的。它是顏料與亞

麻籽油混合而成。亞麻籽油也可以用礦物油或松節油來稀釋。油畫一向被認為是在十五世紀的歐洲發展起來的，但最近在阿富汗峽谷發現的壁畫研究表明，早在七世紀他們就使用油彩繪畫。

　　油彩的一些特質包括廣泛的顏色選擇，能夠變薄，可以作為近乎透明的釉料使用，以及直接從管中擠出並建立厚層筆觸，稱為『厚塗』（*Impasto*）。使用厚塗畫法最常見於梵谷的作品。厚塗的一個缺點是，隨著時間的推移，油彩的主體容易爆裂，沿著畫作最厚的部分形成裂縫網絡。　因為油彩乾燥比其他媒材來得慢，所以可以在支撐面上細緻地混合以顯示細節。這種乾燥的延慢還允許進行調整和修改，而不必先刮掉乾固的部分。

Flowers in a Wooden Vessel-1603 ｜ Jan Brueghel the Elder ｜ 布呂格爾 《靜物》

　　在 **老揚 · 布呂格爾**（Jan Brueghel the Elder）的靜物油畫中可以看到上面提到的很多油彩特質。　油彩品質的豐富性在作品的光暗調諧中顯而易見。油彩允許在繪畫中創造許多不同的效果，從花瓣的柔軟度到花瓶上的反射以及兩者之間的許多視覺紋理。

　　理察 · 戴賓康（Richard Diebenkorn）1963年的《城市景觀一號》（Cityscape No.1）展示了畫家如何以流暢和富有表現力的方式使用油彩。他調節油彩的質量和形態以獲得一個可以反映加州早晨陽光明媚、氣氛溫和的效果。戴賓康使用稀薄的油彩一層蓋著另一

層，讓下面的一層不會完全被遮蔽，因而在同一個平面上同時創建出更多的幾何空間，把現實主義和抽象之間的界限模糊。

『抽象表現主義』（Abstract Expressionism）畫家把油彩的功能推至極限，他們的重點在於：繪畫行為的本身與創作的主題同等重要。事實上，對於許多人來說兩者之間沒有區別。**威廉·德·孔寧**（Willem de Kooning）的作品記錄了油彩的刷新、灑滴、刮擦、剷除等狂熱的創作活動。這個意念仍然在很多當代藝術作品中出現。

Richard Diebenkorn- Cityscape I-San Francisco Museum of Modern Art 《城市景觀一號》

Willem de Kooning-Untitled XIV-1976 《無題 no.14》

塑膠彩

『塑膠彩』又稱『亞克力』（Acrylic 丙烯酸）是二十世紀50年代開發出來的一種美術媒材，成為油彩的替代品。將顏料懸浮在丙烯酸聚合物的乳液粘合劑中，並以水作為載體而成。丙烯酸類聚合物具有橡膠或塑料的特性，它提供機體、顏色共振和油的耐久性，而無需使用重質溶劑混合使用，排除費用昂貴、髒亂和溶劑毒性等問題。與油彩的一個主

要區別是塑膠彩相對干燥較快。它是水溶性的，但一旦乾燥就變得不透水和不受溶劑影響。此外，塑膠彩可以粘附在許多不同的表面上，而且非常持久。隨著時間的推移，塑膠彩的厚塗不會破裂或變黃。

藝術家**羅伯特·科斯科特**（Robert Colescott 1925-2009）在大型繪

畫《耳語》（Whispering in Ear）中使用了塑膠彩。他使用覆疊的薄塗層、高對比度的顏色和濃厚的表面，帶出了塑膠彩提供的全方位效果。

Whispering in Ear-1985 ⓒRobert Colescott
The Los Angeles County Museum of Art《耳語》

水彩

『水彩』（Watercolor）是最敏感的繪畫媒材。它對畫家最輕微的觸動都作出反應，並可能在一瞬間變得過度混亂。有兩種水彩畫：透明與不透明。透明水彩畫與其他繪畫媒材相反，它傳統上應用於紙張支撐面，並且依賴於紙張的白度以通過所應用的顏色反射光線（見圖），而不透明顏料（包括不透明的水彩）將光線反射到顏料本身的表面上。 水彩由顏料和『阿拉伯膠』的粘合劑組成，阿拉伯膠是由阿拉伯樹樹汁製成的水溶性化合物，它極易溶於水。

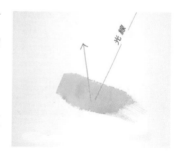

水彩畫具有直觀的感覺。它攜帶方便，適用於小幅畫。用於水彩的紙張通常有兩種類型：「熱壓」- 具有比較平滑的質感和「冷壓」- 具有粗糙的質感。 透明水彩技術包括使用洗滌；用筆刷塗抹並用水稀釋以使其流過紙張的顏色區域。 『濕中濕』（Wet-in-wet）繪

畫允許顏色流動並相互漂移，從而在它們之間產生柔和的轉換。（但不要與油彩技法Wet-on-wet 或 *alla prima* – 意大利文是嘗試的意思 - 混淆。）

『乾刷』（Dry brush）使用少量的水，讓筆刷穿過紙張的頂脊，

『濕中濕』（Wet-in-wet）：先噴濕畫紙以獲得飽和效果

左：水洗 - 右：乾刷

導致顏色呈現出虛線和視覺紋理。

法國畫家**保羅·塞尚**（Paul Cezanne）的《紅色背心男孩》（Boy in a Red Vest）通過微妙的色彩和色調來形成圖像。水彩在紙上施放的方式反映了塞尚繪畫中常見的敏感性和審慎態勢。

Boy in a Red Vest 《紅色背心男孩》

藍蔭鼎（1903-1979），台灣知名水彩畫家，他的一幅作品中很明顯地可以看到乾刷的運用效果。從

雲端透射出的陽光，是以乾燥的筆刷將水彩從畫紙上回吸的效果。

藍蔭鼎水彩作品

美國華裔水彩畫家曾景文（Dong Kingman 1911-2000）的一幅歐洲風景作品中卻看不到乾刷的痕跡；右邊的樹幹是用硬線在留白的畫紙部份勾畫出來。

『水粉彩』（Gouache）是一種不透明水彩，也稱為樹膠水彩，與透明水彩不同之處在於顆粒較大，顏料與水的比例高得多，另外還存在惰性白色顏料如白堊。因此，水粉彩比透

曾景文水彩作品

明水彩顏色更強，但不能像塑膠彩一樣耐久，傾向於表面容易開裂和脫落，通常用於覆蓋大面積的顏色。像透明水彩畫一樣，水粉彩可以再次溶於水中。

　　雅各‧勞倫斯（Jacob Lawrence）的作品使用水粉彩來設計作品。單色塊的顏色主導了前景中的人物形狀。由於水粉彩的特性，難以在細節的描繪中使用。

　　水粉彩也是其他文化傳統的繪畫媒材。　《問經》（Zal Consults the

Jacob Lawrence - The Migration Series - Panel 1-1940 © The Jacob and Gwendolyn Lawrence Foundation 雅各．勞倫斯《移民》

Magi）是16世紀伊朗的經文手稿插畫形式，使用鮮豔的水粉彩以配合墨水、銀色、和金色構成了充滿複雜圖案、和強烈對比的生動繪圖。 作品的頂部和底部用墨水寫出抒情的書法。

其他繪畫媒材

　　『搪瓷漆』（Enamel）通常用於具有高光澤度的硬面，非常耐用。

　　『粉末塗料』（Powder coat ）與常規塗料不同之處在於它們不需要溶劑和粘合劑。它們直接以粉末施加於表面，然後用熱固化來固定。它比其它大多數的媒材更堅韌。粉末塗料主要應用於金屬表面。

　　『環氧塗料』（Epoxy paints ）是聚合物，顏料與兩種不同的化學品混合：樹脂和硬化劑。兩者之間的化學反應所產生的熱量

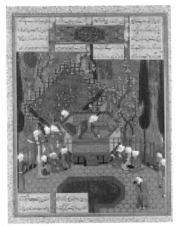

"Zal Consults the Magi"from the Shahnama of Shah Tahmasp
伊朗經文手稿插畫

將它們結合。　環氧塗料正如粉末塗料和搪瓷漆一樣，在室內和室外的環境下都非常耐用。這些工業級塗料多用於首飾設計、船舶和飛機的標誌圖形。

5.2 照相機

　　廣義上，照相機是任何可以捕捉和記錄影像的設備。最常見的照相機拍攝可見的光影像，但並不是所有照相機都需要可見光（如紅外線熱像儀），有的甚至不需要一個傳統意義上的光源（如掃描頻道顯微鏡）。很多設備都具備照相機的特徵，如雷達、醫學成像設備、天文觀測設備等等。

早期發展

　　第一次嘗試拍攝圖像的是16世紀使用的暗室照相機。該裝置由一個盒子或小房間組成，一個小孔用作鏡頭。來自外部場景的光通過小孔並投射到內部的相反表面，它被倒置地再現，但保持顏色和透視。圖像通常投影到粘附在相對的牆上的紙上，然後可以產生高精度的顯象。從18世紀末期開始，歐洲開始拍攝電影圖像的實驗。

Camera View from the window 《從勒爾加的窗口外望》

受到暗室照相機的啟示，攝影師發現了將投影圖像固定在塗有感光材料的板上的化學方法。此外，他們在早期的相機中安裝了玻璃鏡頭，並為圖像進行了不同的曝光時間。《從勒爾加的窗口外望》（View from the Window at Le Gras）是1826年由法國發明家**約瑟里埃斯**（Joseph Niépce）拍攝的最古老的照片之一。

他使用自己稱之為『日光反射法』（Heliography-"helio"意思是"太陽"）的技術。 圖像的曝光花了八個小時，導致太陽在照片中的房屋兩側投光。 跟著進一步發展了調節導光孔大小的光圈裝置 - 一塊薄圓形可校準

大小的開合裝置，以允許一定份量的光線暴露在感光膜上（參見下面的實例）。 較寬的光圈用於低光環境的拍攝，而較窄的光圈最適用於明亮的環境。 光圈裝置允許攝影師更好地控制曝光時間。

美國紐約攝影學院教材
(New York Institute Photography)

在1830年代，**路易‧達蓋爾**（Louis Daguerre），與約瑟里埃斯合作開發了一種更可靠的技術，通過使用銀處理的拋光銅板捕獲膠片上的圖像。他把這個過程稱為『達蓋爾版』（Daguerreotypes）。在這種技術應用下焦點更清晰，曝光時間更短。 達蓋爾1838年的照片《廟宇大道》（ Boulevard du Temp ）拍攝了從他巴黎的工作室窗口外望，俯瞰著的一條繁忙街道。不過，十分鐘的曝光，沒有捕捉到任何一個流動的交通工具或行人，圖像中唯一的一個人物是左下角的一個男人，站在角落，正在擦亮他的鞋子。這是有史以來第一張顯示人類的照片。由於當時的『達蓋爾版』銀版攝

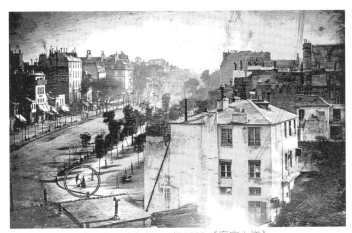

Louis Daguerre 'Boulevard du Temps' 1838 《廟宇大道》

影的光學靈敏度非常低，車輛和行人模糊到不可見，唯獨是左下方的男子正在停下來擦鞋子，有足夠的感光時間顯影在圖像上。

Shoeshine in Paris-(1899) Photographed by Eugene Atget. 《擦鞋子》

與此同時，在英國的**威廉·塔爾博特**（William Henry Fox Talbot）正在嘗試其他攝影技術。他簡單地將物體（大多是植物標本）放置在感光紙或感光板上，然後將其暴露在陽光下來創建照片。到了1844年，他發明了一個『紙基負片法』（ Calotype，即卡羅版)：一幅由負像形成的照片。相比之下，達蓋爾版是單一的，無法複製的正面圖像。塔爾博特的卡羅版允許從一個負片進行多次複製，設立了〝沖曬〞技術。 《拉科克修道院的花格窗》（Latticed Window at Lacock Abbey）是現存最古老的負片沖曬照片。

對其他媒體的影響

照片的出現與繪畫及板畫等形成直接的競爭。相機將直接攝取〝當前〞事物。攝影（大部分地）給了我們一個現實和未經修輯的世界景觀。它提供了一個更〝真實的〞大

Talbot- 'Latticed Window at Lacock Abbey'- National Museum of Photography- England. 《拉科克修道院的花格窗》

自然形象，因為它的顯示是在光天化日之下，而不是身在工作室的藝術家以主觀手段和自己的想法來處埋的結果。將攝影用作文檔紀錄的工具是即時見效的，這使照片發揮了科學的作用。**塔爾博特**的植物物種攝影圖片成為自然科學研究的詳細文件，而**愛德華·穆里布里奇**（Eadweard

Muybridge）的『定格』（freeze frame）照片有助於了解人類和動物的動態行為。但是攝影技術的改進使照相機成為肖像類型繪畫的對手。在攝影出現之前，『肖像畫』祇是社會權貴階級的專利。現在，所有

"LAWN TENNIS" ANIMAL LOCOMOTION PLATE │ 定格照片

社會階層的個人和家庭都可以享有自己的肖像。我們來看看兩個不同媒介的例子來比較一下。

　　吉爾伯特‧斯圖爾特（Gilbert Stuart）1815 年的畫像《布魯斯特太太 凱瑟琳‧瓊斯》（Mrs. Oliver Brewster- Catherine Jones）不僅描繪了她的身份 - 保姆，而且還描繪了她的心理素質。 作品有一定程度的非正規性，因為她在椅子上向前傾斜，一件披肩從右肩膀垂下，雙手互握，眉毛上揚，嘴角含笑。 她的喜悅心態顯而易見。

Mrs. Oliver Brewster-Gilbert Stuart-
c. 1815 Colby College Museum of Art
《布魯斯特太太 凱瑟琳‧瓊斯》

　　在英國莎劇女演員**艾倫‧泰莉**（Ellen Terry）的照片中，**卡梅倫**（Julia　Margaret Cameron）所捕捉到人物的心理複雜性與斯圖爾特的畫像相同，除了這位保姆倚靠著有圖案的背景，穿著一件簡單的白色衣裙，用右手輕輕地抓住一條項鍊，一個沉思或悲傷的時刻，保姆的目光向下傾斜，沒有笑容。來自右邊的照明用於戲劇性的效果，因為它

Cameron-Portrait of Ellen Terry-1864
The Royal Photographic Society.UK.
艾倫泰莉劇照

照亮了泰莉身體的左側，同時在右側投射灰暗的陰影。

　　一個明顯的區別是卡梅倫的照片缺乏顏色。　她使用黑白創造出基於戲劇性和細微色調變化的構圖。　第一張彩色照片早在1860年代就開始出現，但這些早期彩色效果是不切實際的，沒有什麼審美價值。

　　詹姆斯‧麥克斯韋（　James　Maxwell）1855年建議以三色方法製作彩色照片。1861年第一張彩色照片終於由**托馬斯‧薩頓**（Thomas　Sutton）拍攝成功。　主題是彩色絲帶。**路易‧杜隆**（Louis　Ducos　du Hauron）的一幅1877年彩色照片是法國彩色攝影的最早作品：重疊的黃、青、和紅色三元素是顯而易見的。

薩頓：彩色絲帶

路易‧杜隆 1877年的彩色攝影作品

畫家擔心這種新媒體會把他們拼出局外。　實際上，早期的攝影師在創作自己的作品時經常受到潮流風格的影響。

　　卡梅倫1865年的《阿撒瑟王前的伊斯特王后》（Queen Esther before King Ahasuerus）在風格和主題上模仿了『象徵主義』（Symbolism）繪畫，他們使用神話、戲劇性姿勢、和其他浪漫主義的主題，以創造出像夢幻般的視覺世界和灰暗的情感。大約在，我們可以看到卡梅倫的照片和同一時期的**瓦茨**（George Frederic Watts）的《保羅和弗朗西斯卡》（Paolo and Francesca）

的相似之處。

Queen Esther before King Ahasuerus 1865
攝影：卡梅倫《阿撒瑟王前的伊斯特王后》

Paolo and Francesca
油畫：《保羅和弗朗西斯卡》

　　攝影師很快便注意到新媒體的美學價值。早在1844年，**威廉‧塔爾博特**（William Henry Fox Talbot）已經拍攝正規形式的作品。《打開的門》（The Open Door）使用平凡的主題，進行一個對比、視覺平衡、和紋理的研究。

　　這幅照片採用很穩定的構圖，陽光的照射以對角線創建了在門上沉重的陰影和黑色的室內空間，這種光影互動給人一種動態的感覺；掃帚的位置和影子更加強了這一點。常

William Talbot-The Open Door《打開的門》

春藤在照片框架的兩側擺放做成畫面的平衡；掃帚的乾草、石牆、和木

門增強了視覺紋理的效果。最後，右邊掛在牆壁的煤油燈會吸引我們的注意。

　　早期的照片都由金屬板、玻璃片或紙張製成，每一幅都需要精心的準備、暴光、和沖洗定形。1884年，**喬治‧伊士曼**（George Eastman ）發明了透明底片：塗有感光劑的賽璐克膠片。四年後，他開發了裝有膠卷的第一部手提相機。這種組合使到幾乎任何人都能夠接觸攝影。到了十九世紀之交，在鏡頭光學和快門力學不斷發展之下，照片不僅成為一種新的藝術媒介，而且也是一個創新紀錄，象徵了工業時代的來臨。

人文元素

　　也許因為相機能像人眼一樣重現圖像，人文元素一向是攝影藝術的中心主題。

　　攝影成為最現代化的藝術媒體，特別適合於記錄人類每日戲劇性的生活點滴。　法國攝影師**羅伯特‧多西諾**（Robert Doisneau 1912–1994 ）1950年的《行人道上的親吻》（The Kiss on the Sidewalk）是在巴黎繁忙

Robert Doisneau-The Kiss on the Sidewalk (Le Baiser du Trottoir) 1950
《行人道上的親吻》

的行人道上展示了一個浪漫之吻。　那張照片不是自發性的，而是一個情感的重演：作為愛的浪漫城市，巴黎。

黛安・阿布絲（Diane Arbus 1923-1971）的作品挑戰我們的意識，因為當我們注視到那些異常、邊緣化、或突出的人物時，我們看到的其實是他們的正常狀態。阿絲布拍攝了許多當時仍被視為是社會底層人物：裝扮怪癖、異常性癖好、被虐狂、與受虐狂者。早期當她的作品展出時，館員必須不時清理人們吐在她作品上的唾沫。

阿布絲的鏡頭
一種堅定不移的誠實

阿布絲忠實地顯示陌生或異化的形象，但沒有高尚或低俗的價值判斷，這個空白由觀眾自己填寫。

她的攝影藝術意義在於讓觀眾透過她所拍攝的對象，去思考命運與悲劇，思考自己與他人，思考善惡的界限。

阿布絲：人物攝影 ©The Estate of Diane Arbus

她一生拍攝的作品，許多取材都是灰暗面的人物，圍繞著一些比較奇特、或者是身心有殘缺的朋友，畫面甚至有時令人不安。在當時的社會來說，這是比較浮誇、大膽、違背了當世價值的一些東西。人們都覺得她在表揚髒亂、不道德、頹廢。

Diane Arbus. Left:A Young Man in Curlers at Home on West 20th Street-N.Y.C.-1966.Right: Mental Ill Patients ©The Estate of Diane Arbus　│阿布絲：人物攝影

　　「我不可能把你的東西硬要加在別人身上， 而我所要描述的那個人，他的悲慘遭遇與你的完全不同。」

　　但不幸在阿布絲晚年的時候患上了抑鬱症，而最後在不同的病患影響之下以自殺結束了她傳奇的一生。

Diane Arbus 1923-1971　│黛安·阿布絲

羅伯特·弗蘭克（Robert Frank）的照片系列描繪了許多美國人的生活動態，多是街頭巷尾的都市人物百態。 他的第一本攝影集《美國人》（The Americans）裡的照片觀點是觀察者的角度，而不是參與者，但也不是窺視，而是自我抽離出來。 祇有幾個人物直接看著鏡頭，或直接在照片中看著其他人。弗蘭克儘可能保持觀察者的觀點。與阿布絲類似，這些照片強調個人與團體之間的異化形象。1959年攝影集首次在美國出版時惹起爭議。現在這本攝影集被視為現代攝影最重要的評論文獻之一。

Parade Hoboken New Jersey 1955© Robert Frank
《霍博肯遊行》

經典處女作
捕捉 50 年代美國真面貌

法蘭克人生最大的成就，是他的第一本攝影集《美國人》（The Americans）。雖然之後他的創作欲仍然非常強大，創作了不少攝影及獨立電影作品，但總是無法超越他這部處女經典。

Robert Frank-The Americans 攝影集《美國人》封面

當時是 1955 年，法蘭克以一個來自瑞士的異鄉人身分，穿越了美國 30 個州份，以自駕遊的方式，拍攝美國各階層的社會狀況，消

耗了約 27,000 多張底片，最終祇選輯 83 張照片，放在他的攝影集內。起初攝影集受到美國評論界的嚴厲批評，指他的作品是「寫給病態讀的病態詩篇」，但後來更多的評論認為，他捕捉到 "美國夢" 的破滅、社會貧富和種族問題。評論家形容《美國人》是「紙上電影」。

Shoe Shining © Robert Frank 《擦鞋》

法蘭克的都市攝影的魅力之一是幽雅的視覺戲劇性。其實他並不熱衷於戲劇性的事件，在他而言，事件的戲劇性與視覺的戲劇性不是同一回事。事件的戲劇性是一種對具體人和事的關心，而視覺戲劇性則是透過對現實的深度觀察而得到的一種具有哲學性的視覺成效。攝影家通過這樣的視覺戲劇性來傳達對人與現實本質的關心。弗蘭克的視覺戲劇性融合了視覺與感知，摻雜著晦澀、曖昧、譏

"Del Rio, Texas 1955" Hamiltons Gallery,London © Robert Frank. 《德州里奧》

諷、浪漫、感傷、冷漠、優雅、輕快、灑脫等複雜心理因素，是一首意味豐富的視覺詩歌。它不是一種可以一目了然的關於現實世界的說明，而是關於現實世界的思考。他通過照相機與都市對話，提出質問，這其實也是與孤獨的自己對話，質問自己。他是以攝影探討社會問題，同時也讓你細嚼現實。

當照相機第一次在中國出現時，把人們嚇得魂飛魄散。他們認為照相機會把自己的魂魄攝走，然後安放在一張白紙上。慈禧太后（1835–1908）當初也有這個耽心，但經過一試再試之後，她竟然愛上了拍照，還有自己的御用攝影師。至今仍有許多她的照片留存。就在攝影技術開始成為大眾媒體之際，慈禧開始用照片強化她的形象；同一時間，清朝（1644-1911）正被迫在充滿野心的世界列強間苟延殘喘。

《慈禧太后》 Image courtesy of Smithsonian Institution

慈禧太后御用攝影師：**勳齡**，清宮攝影師，清廷駐日、法公使三品卿銜裕庚的次子，裕德齡的哥哥，大清皇宮的首位御用攝影師。現存的慈禧照片全部由他拍攝，他也為光緒皇帝照過相。勳齡為慈禧拍攝的《西方極樂世界》系列照片，開啟了中國早期的 "藝術攝影" 的先河。

勳齡（約1900）

　　1844年10月，法國攝影師**于勒・埃及爾** (Jules Alphonse Eugene Itier)作為法國海關總檢察官，隨同赴中國進行貿易談判的法國外交使團，乘坐『西來納號』三桅戰艦抵達澳門，他帶著『達蓋爾』攝影機拍下了一批澳門最早期的照片。其後，又換乘『阿基米德號』赴廣州黃埔港，拍下了一批中國內地照片，包括現在收藏在巴黎『法國攝影博物館』的兩廣總督耆英的半身像。他的照片以銀版相片為主，集中在澳門及廣州，拍攝數量極少。隨後的十年，陸續有歐洲攝影家來到中國。

John Thomson with Honan soldiers
1871年湯姆森與兩清兵合照

來自英國的攝影家**約翰‧湯姆森**（John Thomson）在香港成立了首間照相館。

焚毀前的圓明園照片，費利斯‧比特(Felice Beato) 攝於1860年10月

1901年的香港歌伎 | Two Female Singers in Hong King 1901 - Benjamin W. Gilburn

台灣於日治時期引進照相技術，故沿用日本譯名稱「寫真」。而在大街小巷以此為業的店家，稱為「寫真館」。不過1950年代後，漸漸改用中文的「攝影室」或「照相館」，直至1980年代，日本娛樂事業興盛，「寫真」一詞又再度流行。

晚清時期上海的影樓 右圖： 耆英照片，現藏法國攝影博物館

郎靜山
以攝影發揚東方美學

郎靜山，是一位祖籍浙江蘭溪、出身江蘇淮安的攝影家。1904年，就讀於上海私立南洋中學的郎靜山，在圖畫教師李靖蘭的啟蒙下，首次接觸攝影與暗房沖印技術；1910－12年代之交，郎靜山開

郎靜山

始發表攝影藝術作品，其風景攝影《荷花柳樹》首次發表於《時報畫報》，另外，三幅作品則獲選在華外國攝影團體「上海攝影會」主辦的「中國文化攝影展」展出；1928年，也就是郎氏轉投《時報》的同時，他與黃堅、陳萬里等攝影同好者在上海成立「中華攝影學社」，簡稱「華社」，成為中國最早的攝影結社之一。自此，郎靜山可謂全面以攝影藝術家的身份活躍，其於1928年拍攝的《假寐》，被視為中國攝影史上首幅裸體作品，與1932年拍攝的《美人胡為隔秋水》在當年均屬於大膽前衛之作；30年代更以攝影家身份與張大千等名重一時的書畫家舉辦「黃山書畫攝影展覽」，將新興的攝影藝術，提升至書畫的同等地位。

以攝影發揚東方美學的郎靜山在中國推廣攝影的同時，亦不忘在國際平

郎靜山攝影

台發揚中國美學。早在1930、40年代，郎靜山已先後成為『美國攝影學會』及『英國皇家攝影學會』會士。按民國學者祝秀俠統計，僅在1931至1948年間，郎氏已獲國際沙龍獎80多項。1960年在巴黎與曼‧雷會面、走訪在法國嶄露頭角的趙無極，在郎氏遺留的文獻資料中，甚至有杜尚、畢加索、阿當斯、史蒂格雷茲等重要現代藝術家的肖像及底片，說明郎氏與他們有所來往，甚至為他們照像。及至1970、80年代，郎氏已屆耄耋之年，仍於法國

郎靜山攝影，相中人物為張大千

圖魯斯市立攝影美術館舉行個展，甚至在1995年，依然以104歲之高齡，與吳印咸、陳復禮等第一代華人攝影大師，聚首香港成立「世界華人攝影學會」，郎氏以攝影發揚中國藝術之壯志，歷盡百年而心火不息，益發讓人景仰。

「我主張在技巧上，應吸收西方科學文明，使照相不再是件難事；但要談到藝術境界，無論取景或色調，我都認為應多研究國畫中蘊含的旨趣。」- 郎靜山。

彩色攝影

　　1935年以後彩色底片的廣泛使用為攝影藝術增添了另一境界。顏色可以提供更強的現實感：照片看起來更像我們用眼睛所看到的場景。此外，使用顏色會影響觀眾的感知力，觸發記憶和增加視覺細節。攝影師可以在拍攝照片之前或之後操縱色彩的效果，我們通過攝影師的眼睛觀察景觀。

Yosemite National Park- Photo licensed by CC0. 優勝美地國家公園

Eadweard Muybridge-Cloud's Rest-Valley of the Yosemite-1872.

　　左上方這幅照片提供了鮮明的對比和活力，整個山谷的每一個部份都充沛著金色的光輝；峽谷中白色的瀑布表現了照片的細節，而前景翠綠色的山丘和青松樹在色彩和位置上遠離峽谷，讓我們有置身其中的感覺。相比之下，**邁布里奇**這幀1872年的『優勝美地國家公園』（Yosemite National Park）的黑白照片，雖然拍攝地點、位置、角度大致相同，但給觀眾身歷其境的感覺就完全不一樣。至於美學上的價值判斷，那是另外一回事。

在下面的例子中，前景的幼細白沙中放置飲料空罐實際上是一個精心的安排：安靜、陽光、渡假、遠離煩惱是我們現代人的夢寐以求。彩色圖像的真實感會引發想像。再細看這幅照片，你可能已經憧憬一個休閒長假，藍天白雲，悠然神往。

Pohoto licensed by Creative Commons Zero (CC0) | 海闊天空

新聞攝影

由於藝術家能夠複製和重現現實，新聞媒體自然會通過攝影來報導人類社會的活動。隨著照片的發明，新聞業從根本上起了極大的變化。儘管早在1850年代就拍攝到有新聞價值的故事圖片，但是在印刷報紙之前，照片必須轉換成印刷『電版』。直到十九世紀初印刷術的改善，報紙才可以復制原始照片。此後，世界各地的報紙都在頭版上出現照片用以定義和說明新聞故事，世界馬上變得更小，因為這個大眾媒體讓人們從照片中獲得最新的信息。

白宮新聞採訪

新聞攝影是一種特殊的佈道形式，創建圖像以便講述新聞故事，並由這三個要素來定義：及時性、客觀性、事實敘述。

作為視覺信息，新聞圖像有助於塑造我們對現實及其周圍的環境的看法。**馬修·布雷迪**（Mathew Brady 1822 - 1896）和**奧沙利文**（Timothy O'Sullivan 1840 -1882）在美國南北戰爭期間拍攝的照片，對所發生的屠殺作出了清晰的見證。在野外陣亡士兵的形像有助於人們意識到戰爭的傷害，從而重新思考對戰鬥和英勇的看法。

有時士兵自己在戰場上拍照。下圖是美國海岸警衛隊首席攝影師**羅伯特·薩金**

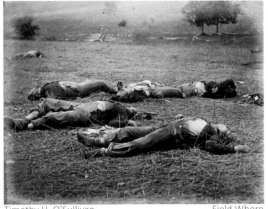

Timothy H. O'Sullivan - Field Where General Reynolds

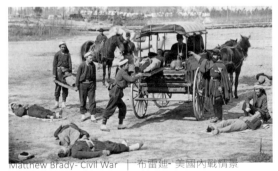

Matthew Brady- Civil War ｜布雷迪· 美國內戰情景

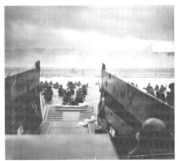

Robert F. Sargent- 'Landing Craft at Omaha Beach' 6 June 1944 ｜諾曼地登陸

特（Robert F. Sargent）在1944年盟軍諾曼地登陸的D日所拍攝，提供了目擊者的視覺記錄。

1930年至1950年間是新聞攝影的黃金時代，這與電視媒體和電台廣播的進

步互相吻合。歐洲第一位女性戰地記者**瑪格麗特 · 布克懷特**（Margaret Bourke-White 1904 -1971 ）的照片有助於確定新聞攝影的標準。 她與《生活雜誌》（Life Magazine ）合作，對工業的崛起、『沙塵暴』（Dust Bowl）、『大蕭條』（Great Depression ）、和『二戰』的圖片報導給予讀者不可磨滅的印象。

布克懷特的新聞照片《肯塔基洪水》（Kentucky Flood）可能是她當時最著名的攝影。

那些沒有經歷大蕭條的無數美國人祇能通過電影、照片、和歷史書籍知道戰前的歲月。1937的《肯塔基洪水》照片裡的非洲裔美國男女和兒童在一個廣告牌之前排隊輪候領取救濟品，背景廣告牌的中心是一輛白色家庭汽車，裡面坐著幸福美滿的白人家庭成員和他們的寵物，似乎美國的每一個家庭都以諷刺意味的口號 "美國方式" 自信地邁進未來 -世界上最高的生活水準。這張照片已經成為一個確定大蕭條的標誌，不

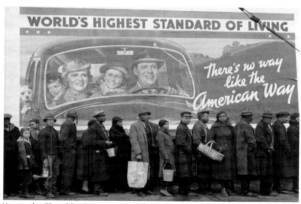

知何故，竟代表了從1920、30年代的經濟災難中引來的痛苦。

Kentucky Flood by Margaret Bouke-White- Great Ohio River Flood of 1937-Time & Life Pictures 《肯塔基洪水》

實際上，這幅經典照片祇是布克懷特拍攝有關俄亥俄河1937年洪水的許多照片之一。這個發生在1937年冬天的可怕災難，奪去接近四百人的生命，使五個州大約一百萬人無家可歸。《生活雜誌》在洪水災難之後，將許多布克懷特拍攝而從未發表過的照片出版

專輯，紀念這位偉大的攝影記者。

右面是1946年布克懷特為印度聖雄甘地（Mohandas K. Gandhi）拍攝的標誌性照片。

沙塵暴事件（Dust Bowl），或稱骯髒的三零年代（Dirty Thirties）是1930-36年（個別地區持續至1940年）期間發生在北美的一系列沙塵暴侵襲事件。由於持續數十年的農業擴張和深度開墾，破壞了北美大平原原始表土的固定土

An iconic photograph that Margaret Bourke-White took of Mohandas K. Gandhi in 1946｜聖雄甘地

A dust storm approaches Stratford，Texas in 1935-NOAA George E. Marsh Album

壤和貯存水分的天然草場，加上未有防止水土流失的相關措施，風暴來臨時捲起沙塵，使得美國和加拿大大草原上的生態以及農業受到嚴重影響。

1930年代的乾旱期，由於缺乏天然植物的固定作用，乾旱的土壤轉變為沙塵。當來自東南的大風捲起沙塵，形成巨大深色的霧霾。情況嚴重時，霧霾所到之處遮天蔽日，它可以抵達美國東海岸，甚至紐約和華盛頓特區等地，臨近大西洋後沙塵才逐漸沉降、固定下來。這些巨大的沙塵暴在美國曾被稱為「黑色風暴」（Black Blizzards）或「黑色巨浪」（Black Rollers）。風暴來襲時，能見度驟然下降，僅僅祇能維持幾英尺

的能見度。黑色風暴曾影響了過億英畝的廣闊地域，重災區域為德克薩斯州和奧克拉荷馬州的走廊地帶，以及新墨西哥州、科羅拉多州、和堪薩斯州的銜接區。乾旱致使上百萬英畝土地荒蕪，成千上萬人背井離

"Oklahoma drought refugee " Dorothea Lange for the Resettlement Administration｜蘭芝 《難民勞工家庭》

鄉。許多逃荒的家庭（在美國被稱為「俄克佬」（Okie），代表那些來自俄克拉荷馬的人）被迫遷往加州或其他州份，而經濟狀況非常拮据。由於失去了土地，他們被迫寄人籬下，往來於農莊間靠替人採摘葡萄或幹農活勉強為生。1937年五月期間，有三分一的俄克拉何馬州乾旱難民家庭在高速公路上趕路，前往新墨西哥的諾斯堡（Lordsburg）採摘棉花幹活。上圖是**桃樂斯雅‧蘭芝**（Dorothea Lange）描述此情景的著名照片。後來美國作家**約翰‧史坦貝克**（John Steinbeck）創作了關於此類人群的小說《人鼠之間》（Of Mice and Men）和《憤怒的葡萄》（The Grapes of Wrath），並在稍後獲得普利茲獎和諾貝爾文學獎。

新聞攝影並不總是在遙遠的地方報導故事，更多的是在市區的環境中。攝影師**維茲**（Weegee 原名 亞瑟‧費利希 Ascher Usher Fellig，1899-1968）生活在新聞無處不在的紐約市。他專門採訪突發新聞，他的快速抵達犯罪現場的能力有時甚至在警方之上。（他是1937年允許在自己的車上安裝警察電台的唯一平民）。他經典的新聞照片橫跨1930至1950年代的紐約。

維茲聲稱:「我沒有禁忌,我的相機也沒有。」像以下這兩幀1941年的照片,一個躺在行人道上正在被檢驗的屍體和一群在嬉水的兒童。

維茲的《驗屍》Weegee-@ICOP

維茲的《爆水管》Weegee-@ICOP

現代發展

相機技術正在急邃發展。 **埃德溫‧蘭特**(Edwin Land)在1947年發明了即影即有相機之後,不到三代,智能手機公司開始在手機上放置一個相機(有的甚至兩個!)。

數碼相機在二十世紀80年代中期出現在市場上。它們通過電子裝置(電荷耦合器)而不是攝影底片捕捉和存儲圖像。這種新媒體創造了很大的優勢:相機立即生成圖像,將許多圖像存儲在相機中的記憶卡上,並且可以將圖像下載到電腦,通過編輯軟件和網絡空間發送。這消除了傳統底片攝影所涉及的時間和成本,並在我們獲取視覺信息的方式上創造了另一場革命。

數碼圖像開始取代了攝影底片,但攝影製作仍然堅持傳統的設計理念和構圖。

此外,數碼相機和編輯軟件讓藝術家探索分階段現實的概念:不僅僅是記錄他們看到的內容,而且還為觀眾創造一個新的視覺現實。

桑迪 · 斯卡格蘭（Sandy Skogland）使用數碼化程式把圖像建構成一個夢幻色彩的世界，模糊了藝術中真實與想像的界限。

David Ball, 'Golden Gate Bridge Retouched | 修飾過的金門大橋照片

左面是金門大橋的照片，它已被修飾過，以創造傳統上用於繪畫的光效，照片還使用了許多在上面討論過的藝術元素和原則。

基於時間的媒體：（電影、視頻、和數碼串流）。傳統電影，我們看到的連續運動圖像實際上是在單個捲軸上，以一定速度通過透鏡並投影到屏幕上的靜態照

Laws Of Interior Design- Sandy Skogland | 《室內設計定律》

片的線性進程。第一部電影攝影機是在十九世紀末期在歐洲發明的。這些早期的電影缺乏配樂，通常與劇院中的現場鋼琴或管弦樂隊一起演奏作為樂配樂。在美國，1915年**大衛 · 格里菲斯**（D.W. Griffith）的作品《一個國家的誕生》（Birth of a Nation）已經由單純的講故事發展到一個電影的藝術形式。《一個國家的誕生》，又名《同族人》、《重見光明》，由于它改編自**湯馬士 · 狄克遜**（Thomas Dixon Jr.）親三K黨的小說《同族

人》（The Klansman），成為美國電影史上最有影響力、也最具爭議性的電影之一，也因為電影播放時間長達三小時，成為有史以來首部具有巨大社會影響的電影作品。 此片由**大衛・格里菲思**（D. W. Griffith ）執導，

The Birth of A Nation Poster 《一個國家的誕生》海報

講述發生在南北戰爭前後的情節，於1915年2月8日首映。電影製作包含許多新的技巧和改進，不論在技術效果、藝術意義上都大有進步，包括最後的顏色序列，它對後來的電影形成了一個典範，並且對電影史和電影藝術的發展具有公認的影響力。此外，片長達三個小時，跟據美國『AMC傳播』的統計，這是迄

The Birth of A Nation 《一個國家的誕生》劇照

今為止（除了一些實驗電影之外）最長的主流影片。

活動影象獨特之處在於它能夠隨著時間的推移，使用任何藝術媒介中固有的相同要素和原則，展現出一個敘事或一種想法。電影劇照（行業內稱 "硬照"

The Bank (1915)- Charlie Chaplin｜差利卓別靈《銀行》劇照

Still image）顯示了整個電影中具有代表性的一幕。

　　視頻藝術（Video Art）首次出現於20世紀60、70年代，用磁帶將圖像和聲音一起錄製，優點在於其即時播放和編輯功能。使用視頻作為藝術形式的先驅之一是**桃樂菲・蔡絲**（Doris Totten Chase 1923-2008）。她將她的雕塑作品與互動舞蹈者整合起來，用電子特效來創作夢幻般的視頻作品，並用光繪的方式講述了她的意念。視頻藝術家與電影製作人不同，他們經常將其媒體與安裝在整個房間或其他特定空間中以藝術形式結合起來，以達到超越僅僅是投射的單純效果。韓國視頻藝術家白南准（Nam June Paik）在文化、科技、和政治方面創作了很多突破性的作品。

　　1995年白南准的《電子高速公路》（Electronic　Superhighway），一個電子組合裝置藝術：以美國大陸、夏威夷、阿拉斯加等作為單元，安裝了一共五十一個單頻道視頻（包括一個閉路電視頻道），並利用電子照明、霓虹管、鋼鐵和木材配合色彩和聲音來顯現效果。

白南准｜電子高速公路｜史密森美國美術館 © Nam June Paik Estate

　　當代視頻藝術家比爾・維拉（Bill Viola）創造出更加繪畫化和戲劇性的作品。維拉經常以數碼相機攝取在黑暗舞台環境中被聚光的人物動態，他們以慢動作方式表現出感性姿勢和表情。事實上，他的作品《問候》（The Greetin）重現了意大利文藝復興時期畫家**喬科波・龐托莫**（Jocopo

Pontormo）的作品《訪問》（The Visitation）中的感性擁抱。

Bill Viola-The Greeting, 1995 《問候》

Pontormo-The Visitation 1528 《訪問》

Chris Finley- Strainer-1｜克里斯芬利《過濾器》

電腦和數碼技術，像一百五十多年前的相機一樣，開創了視覺藝術的新視野。一些藝術家現在使用數碼技術來開發創意的可能性。複雜的軟件允許任何電腦用戶創建和處理圖像。從靜態圖像、動畫、到數碼串流內容，電腦已經成為創意的高科技工具。

　　在傳統和新媒體的混合中，藝術家**克里斯‧芬利**（ Chris Finley ）使用『數碼模板』（digital template）- 基於軟件的構圖格式- 來創作他的畫作。

德國藝術家**佐漢·安德克斯**（Jochem Hendricks）的作品結合了數碼技術和人類視覺。 他的『眼圖』（Eye Drawing）依靠電腦界面來詮釋物理

Jochem Hendricks-Eye Drawing《眼圖》

眼睛掃描儀

圖紙的繪製過程。

安德克斯借助記錄眼睛運動的頭盔式掃描儀，可以用他的眼睛來“繪畫”。他使用『眼睛掃描儀』記錄眼睛的整個活動過程，讀取到的數據隨後由報紙印刷機打印出來。現今數碼技術已成為視頻和電影行業的重要組成部分，具有高清晰度的圖像提供更好的編輯資源和更廣闊的藝術領域。

5.3 三維媒體

立體藝術不僅僅是雕塑，人類的立體感知能力基本上是多方面的，因此立體藝術的範圍並沒有一定的限制。

定義

『三維媒體』（Three-Dimensional Media）佔據了通過高度、寬度、和深度定義出來的空間。它包括雕塑、裝置藝術、表演藝術、工藝、和產品設計。

流程

兩個主要流程負責了所有三維藝術的創作：『添加法』（additive），其中材料被建立以產生形式；『削減法』（subtractive），其中材料從現有的質量例如大塊石頭、木材、或粘土中去除。我們將會討論的不

同三維藝術類別不一定是相互排斥的，也將會參考一些可以跨類別的三維藝術的例子。首先，我們來看看不同類型的雕塑和用於創造它們的方法，以了解每個雕塑的特徵。

雕塑

雕塑是通過操縱產生三維物體的材料而製成的任何藝術作品。

1981年在中東以色列地區發現的『柏爾喀拉姆的維納斯』（Venus of Berekhat

Venus of Berekhat Ram ｜ 柏爾喀拉姆的維納斯，公元前二萬到五十萬年 ｜ 左邊是繪圖，右邊是實物。

Ram）雕像，創作年期可追溯到公元前23萬年，相信是印度以外至今為人所知的最古老藝術品。以它的年齡推想，這個女性雕像可能是由『直立人』雕刻的。因為它是在兩層火山岩之間被發現，上面的一層大約是23萬年，而較低的一層約為80萬年。根據地層的年齡來推算，小雕像本身估計約為25至80萬年。它的尺寸為35毫米高，25毫米寬，21毫米厚，重10.33克。

原始的卵石與一個女性相似，這是由人工雕刻而成的，它的頸部和胳膊上有切割痕跡。美國考古學家**亞歷山大·馬什克**（Alexander Marshack）的顯微分析已經明確指出這是人類的作品。它被雕刻時原本是一塊岩石，當火山灰沉降在它身上時，熱力足以將它熔化成像浮石那般輕身而多孔的『凝灰岩』粗糙的雕刻石像可以把玩掌上。它的名字源自於整個歐洲所發現的所謂 "女性生育力形式" 的相似雕像，其中一些可以追溯到25,000年前。 例如，後面的《維納多夫的維納斯》（Venus of Willendorf）的形式顯示了其雕刻技術的突出表現，包括誇張的乳房、豐

滿的手臂、凸出的腹部。頭部精細的圖案，表示
編織髮型或編織帽子的類型。同樣顯著的是，雕
像沒有表示身份的面部細節。由於缺乏關於這方
面的數據或其他支持的書面材料，很難明瞭這些
人物背後的意義。

這些最早期
的雕像，表明了
人類有史以來大
部分的雕塑中存
有的文化記錄：

Venus of Willendorf-25,000
BCE-Natural History Museum of
Vienna《維納多夫的維納斯》

在神話、祭祀儀式、或偶像崇拜背景下製
作的奇異而寓意神秘的對象。直到古代帝
國時期的埃及雕塑（公元前3100年和2180
年之間），我們才開始看到與具體人物形
象相似的雕塑。左圖是公元前二千四百年
的一對埃及夫婦的雕塑。

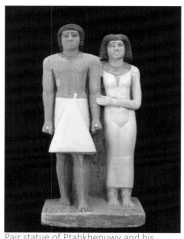
Pair statue of Ptahkhenuwy and his
wife:2465–2323 B.C.-MFA Boston

雕塑和三維媒體的類型

　　雕塑可以是獨立自主的藝術品，它容許觀眾在作品的週圍走動，從
各個方面觀看。雕塑也可以是從主體表面發展出的半立體結構，例如硬
幣上的浮雕圖像。『淺浮雕』（Bas-relief）是指從圖像的周圍淺層延伸；
『高浮雕』（High-relief）是結構中最凸出的部分被削弱一半而使其他部
分成為背景。

　　　　高浮雕的『九龍壁』是清朝乾隆三十七年（1772年）改建『寧
壽宮』時燒造。九龍壁坐南朝北，正對皇極門，背倚宮牆而建，為單面

高浮雕《九龍壁》

琉璃影壁。上部是黃琉璃瓦廡殿頂，檐下有仿木結構的椽、檁、斗栱。壁面底紋為雲水，分別飾有藍色、綠色，以烘托天水相接的氣勢。九龍壁下部是漢白玉『須彌座』。壁上的九條龍採用高浮雕製成，最凸出的部位伸出壁面20厘米。縱貫壁心的山石將這九條蟠龍分隔在五個空間內。黃色正龍居中，前爪呈環抱狀，後爪分撅海水，龍身呈環曲狀，將火焰寶珠托在頭下，開頜瞠目。黃色正龍的左右兩側各有藍龍、白龍兩條，一共四條，白龍是升龍，藍龍是降龍。左側的藍、白兩龍龍首相向；右側的藍白兩龍則相背，四條龍各自追逐火焰寶珠。左右兩端最外側分別有兩條龍，一黃一紫，左端的黃龍縮頸挺胸，上爪分別張於左右，下爪則前突後伸；紫龍左

北京九龍壁（部分）

爪向下按，右爪則向上抬，龍尾向前甩。右端的黃龍弩背弓身；紫龍則前爪擊浪，昂首收腹。

在陽數中，「九」為極數，「五」為居中。「九五」之制體現了天子之尊。九龍壁將九龍分別置於五個空間內；而且壁頂的正脊也飾有九龍，中央為坐龍，兩側各有四條行龍。壁頂兩端的戧脊和一般的廡殿頂不同，不飾走獸，而是用行龍直抵檐角土。檐下的斗栱之間以九五四十五塊龍紋墊栱板。可見整個九龍壁採用各種方式蘊含了多重九五之數。

九龍壁的壁面一共採用270個塑塊，270也是九五的倍數。為不影響九龍
壁上的龍的頭面，所以塑塊的分塊非常講究。

　　豐富而生動的淺
浮雕作品存在於柬埔
寨『吳哥窟』附近的
『女王宮』（Banteay
Srei）寺廟。女王宮
即「女人的城堡」
的意思，又譯為女
皇宮、班蒂斯蕾等，
是位於柬埔寨大吳哥
東北約21公里『荔枝
山』（Phnom Dei）旁
的一座印度教寺廟，
供奉著婆羅門教三大
天神之一的『濕婆』
。建於967年的『羅
貞陀羅跋摩二世』
（Rajendravarman）

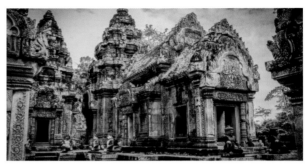

Christophe Archambault-Bas-relief sculpture at the temple Banteay
Srei-Sandstone-Angor, Cambodia-10th century｜　『吳哥窟』附近
『女王宮』的石刻浮雕

王朝，而於1002年的闍耶跋摩五世（Jayavarman Ｖ）王朝完成。供奉的濕
婆神是三重世界的主宰。規模雖然較其它吳哥古跡的建築為小，但女王
宮使用大量的紅砂岩作為的建築材料，佈滿精緻的浮雕，有「吳哥藝術
寶石」之稱。女王宮於1914年才被法國人發現。1923年法國作家馬爾羅
從女王宮偷走了四件女神像，案件轟動一時。馬爾羅很快就被逮捕，失

竊的女神像也隨即原原璧歸趙。

Augustus Saint-Gaudens' Memorial to Robert Gould Shaw and the Massachusetts Fifty-fourth Regiment, National Gallery of Art, Washington, D.C. | 波士頓『蕭上校紀念碑』

美國波士頓的『蕭上校紀念碑』（The Shaw Memorial ）將獨立的高浮雕元素結合在一個精湛的雕塑中。這項作品紀念羅伯特‧古爾德‧蕭（Robert Gould Shaw）上校和馬薩諸塞州第五十五兵團，是在南北戰爭中第一個非洲裔美國人步兵隊。

雕塑方法

『雕刻』（Carving）使用『削減法』（subtractive），從較大的質量中切去與主體無關的部分，是用於三維藝術作品的最古老方法。傳統上，石頭和木頭是最常用的材料，因為它們容易獲得並且非常耐用。現代材料包括泡沫膠、塑料、和玻璃。藝術家使用鑿子和其他銳利的工具雕削材料，直到作品完成。

來自山西的遼代木雕彩繪『水月觀音菩薩』像。現藏於美國納爾遜藝術博物館。

遼（公元元907－1125年），或稱大遼、遼朝、遼國，又稱契丹，是由契丹人建立的中國 歷史上的一個契丹人王朝。 在十世紀中國的『水月菩薩 』 中看到了雕刻過程的一個很好的例子。菩薩是已經獲得『無上正等正覺』（指佛教修行上的最高覺悟、最高感受境界，此詞可見於各佛經，如《金剛經》，但仍決定留在地上教化眾生的佛教人物。這個雕刻

精美，身材幾乎八
英尺高，坐在蓮花
盛聖座的優雅姿勢
中：放鬆，直視前
方，樣子平靜而仁
慈。延伸的右臂和
膝蓋產生穩定的三
角形組合。左臂令
人信心服地模擬承

水月觀音菩薩

受身體重量時應有的肌肉緊張。

　　另一個例子，太平洋西北海岸夸夸嘉夸民族（Kwakwaka'wakw-
Kwakiutl）文化中像這個面具的原始木塊雕刻，它是高度浮雕。面具被用
於冬天的儀式，動物頭部採
取人的面孔形式，對自然事
物的個性化表現非凡，大塊
油漆圖案更給予這種面具高

Kwakwaka'wakw-Kwakiutl Supernatural Mask｜非洲超自然面具

Rydingsvard-**Crime Novolist** 維汀
斯懷的樹幹木雕

度的性格感。

　　當代藝術家**烏穌拉‧維汀斯懷**（Ursula
von Rydingsvard）的樹幹木雕，使用膠合甚至
燻燒。 許多是巨大而粗糙的船隻形式，帶有
它們創造性的視覺效果。

米開朗基羅1501年的傑作《大衛雕像》從被雕刻和磨到藝術家從大塊塊釋放的理想化形式，證明了人類的審美光輝。

鑄件

『鑄造』（Casting）方法已經使用了五千多年，通常是將液體材料倒入包含所需形狀的空腔模具中，然後使其固化後再脫模。今天經常使用的一種傳統青銅鑄造方法是『失蠟』工藝。鑄造材料通常是

Michelangelo, 'David', 1501, Galleria dell'Accademia, Florence 《大衛雕像》

金屬，但也可以是兩種或多種冷定型材料的混合；例如環氧樹脂、混凝土、石膏和粘土。鑄造最經常用於製造複雜的形狀，這是一個勞動密集型的過程，允許從原始對象（類似於版畫的介質）創建多個完全相同的覆件，。在製造

Roget de Lisle｜李斯勒銅像

所需數量的鑄件後，模具通常被破壞。傳統上，青銅雕像放置在基座之上，以表示所描繪的重要性。

法國塞斯勒華鎮（Choisy-le-Roi）的一個紀念**羅傑‧李斯勒**（Rouget de Lisle）的青銅雕像。 雕像佇立在花崗岩基座上。 它是由建築師**勒布朗**（Lucien Leblanc）1882年的傑作。 **李斯勒**是撰寫法國國歌《馬賽進行曲》的革命英雄，雕像手握利劍和樂曲手稿。

現代青銅鑄造雕塑更通過不同的文化觀點反映主題。 搖滾吉他手**吉米‧亨德里克斯**（Jimi Hendrix）的雕像被放在地上，他的姿態像在舞

David Herrera, 'Jimi Hendrix', Daryl Smith, 1996, bronze. Broadway and Pine, Seattle. | 吉米‧亨德里克斯雕像

塑型

『塑型』（Modeling）是一種既可以是採用添加法，或減除法的造型方式。藝術家使用粘土、石膏、泥膠或其他可以推、拉、捏或倒入的軟性材料，然後待材料硬化後完成的工作。使用這種方法來創建大型的作品，可以利用鐵線，甚至鋼筋作為結構支架來設定雛形。 雖然『塑型』主要是一個添加過程，藝術家確實會刪除該過程中的材料。 『塑型』通常也是『鑄造』方法的初步步驟。 2010

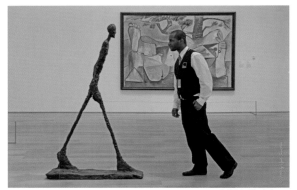

"L'Homme qui marche I" or "Walking Man 1" 《行走的人》

年，瑞士藝術家**阿爾貝托‧賈科梅蒂**（Alberto Giacometti 1901-1966）1955年的《行走的人》（ Walking Man ）是以粘土為模型的青銅雕塑，一度創造了現代雕塑作品拍賣的一億美元最高紀錄。

建構

『建構』（Construction）或『組建』（Assemblage）使用現有的部件來構建形式。藝術家以焊接、膠合、螺栓、或以鋼絲捆綁，把單獨的零部件扎固在一起。雕刻家**黛博拉‧巴特菲爾德**（Debra Butterfield）將廢物轉換成具有廢金屬、木材、和其他可利用物品的馬

Riot (1990), steel sculpture by Butterfield. Photo Delaware Art Museum in 2017

匹抽象雕塑作品裡。

路易斯·奈佛遜（Louise Nevelson）使用切割成形的木材，將它們粘合、釘固在一起，形成夢幻般的單色調（通常是黑白）的複雜組合，她的雕塑是形狀、圖案、陰影、和紋理的一個立體組合圖形。

傳統的非洲面具經常結合不同的材料。來自馬里的精緻的卡納加面具（Kanaga Mask）

Louise Nevelson- Night Sail
路易斯·奈佛遜 《夜航》

使用木材、纖維、獸皮、和顏料來構建從超然世界回歸世俗的動物和人類面貌。

一些現代和當代雕塑融合了動向、光線和聲音。『動力雕塑』（Kinetic sculpture）利

Kanaga Mask卡納加面具

用環境氣流或電機使它們移動，或隨著觀眾的反應而改變形態。藝術家**亞歷山大·卡爾德**（Alexander Calder 1898–1976）以他的浮動、異想天開的抽像作品而聞名，這些作品在錯綜複雜的平衡中以輕微的空氣流動，

Calder-The Star 1960 ｜ 卡爾德《星星》

Homage to New York-1960 | 向紐約致敬

讓．廷格利（ Jean Tinguely 1925-1991）的雕塑則是機動作品，表現出機械美學，因為它們旋轉，搖滾和產生噪音。他最著名的〝自毀性〞作品《向紐約致敬》（Homage to New York）於1960年在紐約現代藝術博物館的雕塑花園中展出，作為藝術家演出的一部分。幾分鐘後，作品在現場爆炸起來。

以產生音效作為三維作品的一部分的想法已經被利用了數百年，傳統上是在帶有精神參考價值的樂器。當代藝術家使用聲音來提高雕塑的效果或直接記錄敘述。**喬治．傳川** （George Tsutakawa）的鑄造青銅噴泉使用水流產生柔和的衝擊聲。在這種情況下，雕塑也通過水的運動

Tsutakawa:Fountain of The Pioneers | 傳川《先鋒之泉》

Jean Tinguely: Stravinsky Fountain | 史特拉汶斯基噴泉中的廷格利作品

吸引觀眾：清楚，流暢地將柔弱的水紋添加到硬朗的抽象表面上。

讓·廷格利 也善用水流。在巴黎龐皮度中心旁的『史特拉汶斯基噴泉』（Stravinsk Fountain）安裝了廷格利的一系列動態作品，以水紋表現音樂家史特拉汶斯基的流暢音樂風格。

亞歷山大·卡爾德的『動態雕塑』聞名全球，他厭倦一成不變的工藝性，逐漸以抽象思考作為創作意念。右圖安裝於麻省理工學院的《大航行》（The Big Sail），作品徹底擺脫低階的工藝性，走向精深的『純粹主義』美學表現。評

Big Sail 1965 - installed on MIT campus
安裝於麻省理工的卡爾德《大航行》

論者家認為卡爾德的雕塑「好像將動態的連續性壓縮成一個站立的整體，藉以形成生動的形像。」

卡爾德說:「為什麼雕塑不可以是動態的？」

卡爾德作品的題材，常常取自他對大自然的觀察：「潛藏在我作品中的形式意義即是宇宙的體系，或是宇宙體系的一部分，宇宙真是一個巨大的模特兒！」

據說《大航行》首度展出時，愛因斯坦也在此件作品前流連良久，沉醉於宇宙無際的思索中。

Alexander Calder-Fish Mobile 1944｜卡爾德浮動作品《魚》

第六章
建築

　　建築是人類使用空間結構的藝術和科學設計。建築設計本身就是通過空間和美學考慮而實現的藝術形式。

6.1 甚麼是建築？

　　與雕塑一樣，建築創造三維對象、佔據一定的空間、並與其周遭建立視覺關係。雕塑與建築之間的最大區別在於其規模和實用性。早期的人類建築結構提供了避難所的作用。隨著狩獵者社會向農業生產轉型，他們建立了更多的永久性住所，最終形成了社區，城鎮和城市。數千年來，建築體現了任何特定地區的特定環境和材料，包括岩石洞穴、木頭、泥土、和磚塊。許多是諸如乾草、樹葉、和獸皮的組合。一些游牧民族到現在仍然利用這些材料來建造房舍。

Girl in front of Yurt, 1911. Library of Congress, Prokudin-Gorskii Collection. | 土庫曼斯坦婦女站在草蓋的蒙古包前國會圖書館藏。

　　在簡單的設計術語中，『建築』符合 "形式跟隨功能" 的說法。建築的功能反映了人類的不同需求。例如，倉庫採取大方塊或矩形的形狀，因為它們祇需要以最有效的方式作為儲存產品和材料的空間。家庭的設計考慮到其他功能，包括烹飪、休息、衛生、和娛樂，因此，家居室內設計包括這些不同功能的專業領域。教會或學校設計具有自己的一套空間要求，因為它

們是群體活動的地方。

　　建築學和室內設計解決了使用空間的問題；環境設計解決圍繞它的景觀問題，而土木和結構工程學解決物理規律對建築的限制。環境保護是現代的建築設計的一大考量。

6.2 方法與材料

　　建築設計和施工的基本方法已經使用了數千年。在現今世界各地，仍然使用堆疊石頭、鋪砌磚塊、或綁扎木材等建造房舍的方法。但近世紀以來，建築方法和材料的創新已經給人類社會帶來了新的景觀。我們首先看看歷史的例子：

　　在西方文化中，土耳其的『加泰土丘』（Catalhuyuk）遺址發現了其中一個最早期具有永久性結構的定居點。它周邊的土地是沃壤，表明當時的居民有部分依賴農業為生。約略是公元前7500年，這些住宅由乾固的泥土和磚塊建成，天花板上有木材的橫梁支撐。沉降的設計結合了巢狀結構的小屋；小屋共享隔牆或分開幾呎。屋頂平坦，被用作小屋之間的通道。在這片過去是濕地環境的遺址中，曾經有過一百五十間泥磚房屋，它們大部分看起來是住所，從房頂的梯

『加泰土丘』（CATALHOYUK）遺址模型

子進去。當房屋開始損壞的時候，就把它填滿，在上面繼續建造新的

房屋。在房子的地板下面發掘出了人類骨骼，大部分房屋可能也被當做神殿，還發現很多層壁畫、石膏浮雕牛頭、母系女神雕像、工具以及陶器。整個定居地具有高度組織格局，估計最高峰時有多達八千人居住，但沒有任何明顯的標記顯示曾經有中央管理系統的存在。

Restoration of interior, Catal-hoyuk, Turkey｜小屋室內

母系女神泥塑雕像

今日在遺址入口的附近有一座試驗房子，用於驗證各種各樣關於新石器時代文明的理論而重建的泥磚小屋，同時是一個小博物館。這裡有文字說明，關於遺址、房屋和發掘引發的很多謎團，例如為甚麼這裡發現的很多人類殘骸都缺少頭部。

　　『加泰土丘』的新石器時代遺址見證了人類為了調整自身適應定居生活而在社會組織和文化實踐方面的演變。 2012年它被列入「世界遺產名錄」中。

　　後來樑楣架構的發展取得了重大進展。 柱子無論是石頭還是木頭，都可以間隔的方式在頂部放置橫樑，將負載分佈在柱子之間。 最早使用的這種架構是『巨石

Stonehenge from the Northeast ｜英國南部 『巨石陣』

『柱廊』（Colonnade）格式是以一系列柱和梁作為較大空間區域的支撐，通常在埃及、希臘和羅馬的建築設計中被使用。『柱廊』格式產生視覺節奏，意味著一種宏偉的感覺。

　　雅典紀元前五世紀的『帕台農神廟』（The Parthenon）是供奉希臘神話雅典娜女神的神廟，是雅典『衛城建築群』（Acropolis）的一個主要部分，被認為是經典希臘建築的巔峰之作。

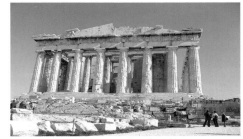

　　另一個例子是羅馬梵蒂岡聖彼得廣場周圍的柱廊。

Athenes Parthenon ｜ 雅典『帕台農神廟』

Colonnade at St. Peters Square ｜ 梵蒂岡聖彼得廣場周圍的柱廊

　　『拱門』（Arch）結構形式的發展取代了柱廊。早在公元前二千年的美索不達米亞磚建築就出現了拱門。它為沒有柱樑的牆壁提供強度和穩定性，因為它的結構使施加在其上的載荷最小化。這意味著牆壁可能會更高，而不會影響其穩定性，同時在拱門之間創造更大面積的開放空間。此外，拱門給建築物一個更有機，更具表現力的視覺元素。羅馬公元一世紀

The Colosseum ｜ 羅馬鬥獸場

建成的鬥獸場，使用反復的拱門來界定一個強大而又明確的通風結構，它至今仍然屹立不搖的事實證明了拱門結構的穩固性。

　　羅馬水利工程的渡槽高架橋是拱形有效使用的另一個例子；整個古羅馬的引水道網絡就是以高大而優雅的拱門高架橋作為連接。

Aqueduct of Segovia ｜ 古羅馬渡水槽

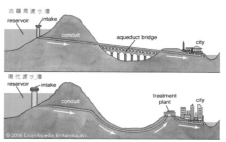
古代和現代渡水漕系統

　　從拱門發展出來兩個更重要的結構：『拱頂』和『拱道』。拱頂是在拱門的垂直軸上旋轉所產生一個圓頂。羅馬的萬神殿（Pantheon）圓頂保留了一個圓孔在頂部端，這是整座巨大的建築物的唯一的光源。

Dennis Jarvis, 'Dome of the Pantheon with oculus', 126 CE. Rome ｜ 公元前126年羅馬萬神殿的圓頂

古羅馬的『拱道』一般是在建築物的下層，作為各個重要建築物之間的通道。這些結構力學和實用因素的結合，徹底改變了整個歐洲和中東地區的建築設計，而且風格隨技術發展而變化。羅馬式建築在公元800－1100年間頗受歡迎，很多宏偉的教堂和寺院都採用了這種形式的建築結構。

　　其後發展出來的『哥特式』（Gothic style）風格更將『飛扶壁』（Flying buttresses）成為一種外骨架構，將羅馬式石拱頂的重量通過其拱門轉移到地面，容許更高、更薄的牆壁

和更加生動的尖拱、羅紋尖塔的等風格。此外，更薄的哥特式牆壁也允許更多的彩色玻璃窗和引進天然光線。同時因為飛扶壁暴露在建築外部，也具有很大的裝飾作用。

St. Denis basilica, France ｜ 法國聖丹尼斯教堂

Flying buttresses ｜ 飛扶壁

公元前7～12世紀的法國聖丹尼斯大教堂（Saint Denis Basilica）是第一座哥特式風格的教堂之一，以其高拱形天花板和廣泛使用彩色玻璃窗而聞名。教堂的建築形式成為靈性本身的象徵：宏偉的外觀和精美內飾，翱翔的崇高地位。

總督宮（ *Palazzo Ducale* ），是一座位於義大利威尼斯的哥德式建築，昔日為政府機關與法院，亦是威尼斯總督的官邸。總督宮南面為威尼斯潟湖，西面為聖馬可廣場，北面為聖馬可教堂。

目前的建築主要建造於1309年到1424年期間。1574年，總督宮遭遇火災，嚴重受損。儘管安德烈亞·帕拉弟奧（Andrea Palladio）提出了新古典主義風格的設計，但隨後的重建工程延續了原來的哥德式風格。不過也加入了一些古典主義的特點色，

Canaletto e Tintoretto | 丁托列托的威尼斯作品

比如自16世紀以來，總督宮通過嘆息橋（*Ponte dei Sospiri*）連接到監獄（*Palazzo delle Prigioni*）。如今，該建築、嘆息橋與監獄組成一座博物館，遊客可以裡面欣賞到丁托列托（Tintoretto 1518 -1594）

和委羅內塞（Paolo Veronese 1528-1588）描繪威尼斯的作品。

6.3 中國的建築

　　建築反映一個民族的文化特質和它的歷史，而這個民族的生活品質和價值取向也具體地表達在建築上面。建築是技術、藝術與生活的總結合，因為它不但反映了一個時代的科技水準，還有那個時代的精神面貌，當時的審美觀念，也忠實的記錄了當時人民的生活方式。

　　對西方來說，中國建築是指幾個世紀以來在東亞形成的一種建築風格。他們認為中國傳統建築的結構原理基本保持不變，中國建築（和美學）設計是基於對稱性的，一般側重於反映層次和現場佈局的重要性。與西方相比，這些考慮導致形式和風格上的差異，並在設計中展示出來。

　　其實，中國人在建築上使用了石材、磚塊、和木頭已經好幾千年。長城在公元前5世紀開始建造，旨在防禦從北方入侵的游牧民族。城牆延續5500英里，採用剛性材料建造，但卻具有柔軟的延綿的外

觀，因為它依山建築，必須符合周圍景觀的輪廓。（請注意圖中的塔樓也使用拱門結構。）

萬里長城 - 興安嶺

安濟橋，又名趙州橋，是位於中國河北省趙縣城南五里洨河上的一座石材結構拱橋。當地人稱之為「大石橋」，以區別於附近的另一座「小石橋」。它是高效設計和材料完美無瑕的工藝典範。該橋始建於隋朝，設計者是隋代的傑出工匠李春，建造於大業六年（610年），唐宋明清各代均有過整修。至晚清時橋體已損毀嚴重。普遍認為安濟橋是目前世界上最古老、完好的大跨度、單孔、敞肩、坦弧石拱橋，然而由於1950年代的大修改變了橋的建造工藝，大石橋作為古拱橋已經名存實亡。　雖然

中國石匠以其精湛的創造力而聞名，但木材作為主要建築材料的使用卻是中國傳統建築的標誌。《詩經》裡「如鳥斯革，如翬斯飛」的這兩句詩句經常被用來形容古代木構建築翹起的簷角：如鳥展翅，如翬欲飛的生動形象。

中國人似乎從一開始就已經

安濟橋

選擇了用木材來搭建自己的居所。經歷數千年歲月，近乎信仰一般的執著與堅持，使中國的土木建築有著與西方的磚石建築截然不同的發展，成為世界上其中一種獨特而影響甚廣的建築文化。

那為何中國人選擇了有異於西方的建築傳統呢？歷來不少中外學者從自然環境、社會經濟制度、工程技術、思想文化等各方面作出各種解釋，但仍沒有一個完滿的答案。正如古希臘的神殿，堅固的石材可塑造成宏偉的建築物，比木料更有利於抵抗自然災害和時間的侵蝕。然而，在不乏石材資源和石雕技術下，仍選擇木材作為主要建築材料，那顯然是古代中國人在木構建築上所追求的並不止於宏偉或恆續，它可能根本就是受到思想、行為、制度等深層次元因素的影響，把內涵和價值觀體現在每一件各有本位而卻互相扶持的斗栱樑棟之上。

中國古代曾出現過許多雄偉堂皇的建築物，可惜經歷千百年的人為破壞和火災，基本上大部份都已經蕩然無存。另一個是政治因素；中國歷史屢次的改朝換代中，都以〝焚宮〞收場。看看阿房宮（遺址位於秦都咸陽上林苑內）的結局就會知道。而南京故宮，又稱明故宮、南京紫禁城，是明朝首都應天府的皇宮。建造前後歷時二十餘年，佔地超過一百萬平方米，是中世紀世界上最大的宮殿建築群，被稱為〝世界第一宮殿〞。然而，它與阿房宮同一命運，遺址曾經一度成為機場的跑道，部分也淪為農民爭奪的菜田。

清·袁耀《阿房宮圖》

1889年年，太平天國運動之後殘留的明故宮午門外千步廊殘遺，遠處為承天門，端門遺跡，今天祇能看到一小部分

1939年3月，南京的放羊人趕著羊群經過明故宮飛機場。照片背景中心的建築即為午朝門遺址 - 資料圖片。

現今中國國內的唐木構建築，碩果僅存的就祇有四座在山西的寺廟。

南禪寺，中國現存最古老的木建築，距今已有1229年。它規模不大，且地處偏僻，所以避過了屢次戰火和人為破壞，得以倖存。南禪寺的建築風格，展示了唐代的特色；屋頂坡度平緩，屋檐舒展深遠。因體積小巧，結構雖簡潔卻十分嚴謹。給人一種古樸幽雅而親切的感覺。殿內還保存有 17尊形態各異的唐代泥塑佛像，十分珍貴。

南禪寺

佛光寺東大殿，是現存規模最大，形制規格最高的唐木構建築，屬殿堂式造法。它比南禪寺晚建75年，也有1154年的歷史。大殿屹立於

佛光寺

佛光寺東大殿

佛光寺內唐代原塑佛像

高台上，形態大氣莊重。碩大的斗栱，層層疊疊。整個疊斗的高度，超過柱高的一半，承托著那出檐深遠，舒展平緩，曲線優美的龐大屋頂。巨大的轉角鋪作把四角屋檐昂然翹起。殿內有多尊巨型唐代原塑佛像和壁畫，是研究唐代建築和藝術史的瑰寶。

　　廣仁王廟，早建於佛光寺，有1180年。這廟比南禪寺寬，但結構卻十分相近，是典型的唐代簡潔風格。屋頂平緩舒

廣仁王廟

廣仁王廟正面

展，磚牆是後人加建的。一般古廟都是在這樣偏僻的深山古村內，更顯荒涼。寺廟雖唐風猶存，祇是廟內外的頹敗，讓人感傷。

　　天臺庵位於平順縣，是最後的一座唐代木建築，屬晚唐的作品。因歷史上經過多次重修，內部架構比較混亂，屋脊上的琉璃鴟吻是金代構件，而簷下的支撐柱則是後加的。庵內樑上繪畫了一條五爪金龍，仍隱若顯露著它曾經有過的光輝。它的建築基本跟南禪寺一致，不但出簷深遠，翼角翹起，造型生動。

天臺庵

天臺庵的簷角獸 - 琉璃鴟吻

　　中國建築幾千年來的演變都與人民生活息息相關，它忠實地反映了中國社會各階層的價值取向和共同欲望：士大夫和知識分子在「天人合一」的和諧觀中尋求心靈的安頓，統治階級以雄偉莊嚴展示其威權，富裕者刻意追求生活的逸樂，族群的守望相助，上尊下卑的層級關係都表現在建築的空間和架構上。

　　西方學者已觀察到中國建築設計的三大原則- 綜軸、層級、和內向；但另一個十分重要，甚至是必然的考慮　-『風水』- 是至今西方學者仍然無法理解的。它到底是一種哲理還是科學？爭論仍在進行。問題在於風水祇是中國文化中的一個小點子，但要真正了解它，牽一髮而動全身。

中國建築瑰寶－獨樂寺

　　獨樂寺是中國現存的三座遼代寺院之一，位於燕山腳下薊州（原薊縣），是天津最古老的歷史古蹟、唯一的千年古剎。獨樂寺可追溯到唐貞觀十年（公元636年）。雖然獨樂寺因乾隆到訪而名噪一時，但自清末以來，這座古剎已趨荒廢。它的價值被重新發現，與兩位人物有密切關係；一位是日本學者**關野貞**，一位是中國著名建築學家**梁思成**。

　　關野貞（1868 － 1935），日本的建築史家，東京大學教授，同時也是工學博士。1910年始，他和**常盤大定**以佛教寺院古建築為目標，在中國做了五次調查，合著了《中國佛教史蹟》。關野貞還與**伊東忠太**、**尸塚本靖**等人對中國各地的著名歷史建築進行走訪、研究、拍照，並出版《中國建築圖集》，匯集300多幅中國建築照片。

關野貞拍攝的中國古建築

1930年，在驅車前往清東陵時途經薊縣縣城，關野貞從車窗往外一瞥之下看到一座古建築的山門，頓覺不凡，認定山門乃是遼代建築。他叫司機停車，下車走近建築，雖有磚牆阻隔視線，但仍看到山門後面的四坡屋頂，這再次證實了他的猜測。因為還要去清東陵考察，關野貞祇匆匆拍下一張照片便離去。

獨樂寺裨匾額

　　翌年，梁思成的好友建築師**楊廷寶**路過北京鼓樓，看到那裡正在辦展覽，牆上掛著一幅大照片，圖片說明寫著「薊縣獨樂寺」，這張照片的攝影者正是關野貞。回去後，楊廷寶向梁思成提及這張照片。梁思成立即跑去鼓樓觀看。照片中的巨大斗拱，讓他猜想這也許是一幢古建築。

　　因為水災，梁思成無法前往薊縣，祇能先通過資料暸解信息。薊縣漢代屬漁陽郡，唐開元年間設薊州，五代時期隸屬遼國。宋朝初年，薊州是遼國契丹人所佔。

現在的獨樂寺

　　20年代初，馮玉祥接掌西北軍兵權，成為直系吳佩孚麾下大將，西北軍主力活躍於華北地區，其在薊縣的駐軍就駐紮在獨樂寺。西北軍撤走後，薊縣保安隊又駐紮進來，獨樂寺被搞得一塌糊塗。30年代，

獨樂寺劃撥給薊縣師範學校，寺內殘破的建築都被改為校舍。

一年後，梁思成到獨樂寺調查的計劃終於成行。他借來野外考察儀器，與包胞弟梁思達和營造學社的一位同仁一起乘長途汽車前往薊縣，對古寺進行測繪。他們登頂攀簷，記下各部位的特徵，丈量每個斗拱的尺寸，繪製了外形與內部結構的全套圖紙，拍攝了大量照片，訪問了當地的年長村民。

依據調查測繪的資料，梁思成在林徽因協助下，撰寫了四千多字的《薊縣獨樂寺觀音閣山門考》，載於《中國營造學社匯刊》第三卷第二期獨樂寺專號，全面介紹獨樂寺，並提出應如何保護的建議。

梁思成稱：「獨樂寺上承唐代遺風，下啟宋式營造，實研究中國建築蛻變之重要資料，罕有之寶物也。」他認為「寺之創立，至遲亦在唐初。觀音閣及山門皆遼聖宗統和二年重建，去今（民國二十一年）已有948年，蓋我國木建築中已發現之最古者。」

梁思成在獨樂寺

依照梁思成的研究結論，獨樂寺的歷史價值主要體現在這四點上：一是

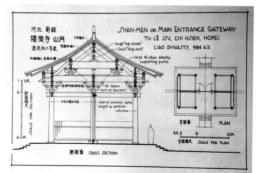

梁思成手繪獨樂寺平面圖

歷史悠久，建於遼代；二是其斗拱等木結構的巧奪天工；三是遼代彩塑塑像；四是留下了**李白**、**嚴嵩**等人的題字。

斗拱

梁思成認為，觀音閣及山門與敦煌壁畫中《淨土圖》中所見唐代建築非常相似。他形容為「上承唐代遺風，下啟宋式營造⋯⋯罕有之寶物也」。獨樂寺山門面闊三間，進深兩間，中間做穿堂山門內，前面兩個梢間有兩尊天王塑像，是遼代彩塑珍品；後兩個梢間是清代繪製的四大天王彩色壁畫。山門正脊的鴟吻造型生動古樸，是中國現存古建築中年代最早的鴟尾實物。山門的牌匾是嚴嵩所題。

觀音閣面闊五間，進深四間，閣上匾額「觀音之閣」是詩人李白五十二歲北遊幽州時題寫。觀音閣主體是一座三層木結構樓閣，第二層是暗室，所以看上去祇有兩層。閣高23米，中間腰簷和平坐欄

簷角

杆環繞。整個樓閣集中國木結構建築之大成，有28根立柱，樑柱鬥枋數以千計，繁簡各異，顯示出遼代木結構建築的成熟技術。閣內中央聳立著高16米的泥塑觀音菩薩站像，面容清晰豐潤，兩肩下垂，軀幹微微

遼代彩塑觀音

前傾，頭部直抵三層樓頂覆鬥形八角藻井之中。這座塑像也是製作於遼代，是中國現存最大的泥塑佛像。觀音塑像兩側各有一尊脅侍菩薩塑像，也是遼代的原塑。觀音閣下層四壁彩畫，為十六羅漢立像和三頭六臂或四臂的明王像，這些壁畫始繪於元代，明代重描。觀音閣北面有一座5米高修建於明代的韋馱亭。

觀音閣內壁畫

遼代彩塑

觀音閣內壁畫

梁思成在其 《薊縣獨樂寺觀音閣山門考》 總結：「獨樂寺是無上國寶，但門窗已無，頂蓋已漏，若不早修葺，則數十年後乃至數年後，閣門皆將傾圮，此千年國寶，行將與建章阿房，同其運命，而成史上陳跡。」

由日本人關野貞的照片開始，使得獨樂寺受到關注，並多次修復。1961年獨樂寺列入中國首批公佈的全國重點文物保護單位，這座真正的千年古剎終於重見天日。

梁思成與林徽因

林徽因，才貌雙全的民國傳奇女子，蕩氣迴腸的情感之路，「人間四月天」般的清麗詩句。梁思成，名士之後，學貫中西、溫文儒雅的建築學者。這對生逢亂世的大地兒女，或許是因為他們傳奇動人的一生，至今圍繞梁思成、林徽因之間的話題，總離不開愛恨情仇、文藝創作等風花雪月。

然而，在他們生命中發光發熱的卻在為維護中國古建築的鞠躬盡瘁、死而後已的悲壯事跡上。

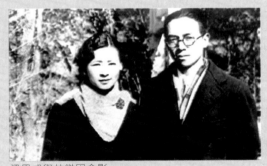
梁思成與林徽因合影

梁思成1901年生於日本東京，這一年正是戊戌政變失敗後，梁啟超流亡海外的第三年。年幼時，他在父親梁啟超的督促下，攻讀《左傳》、《史記》等典籍，積澱了深厚的國學底蘊。1912年

京，梁思成便就讀於清華大學的前身「清華學校」，成為學業優秀並擅長美術與音樂的青年才俊。

　　而林徽因則於1904年生於江南杭州的顯赫人家，父輩都是歷史上的風雲人物。父親林長民是民國政治家，曾撰文引爆「五四運動」；叔父林覺民是黃花崗七十二烈士之一。林徽因幼時受教於姑母，得到良好的傳統教育。少女時代，她隨全家輾轉遷往北京，入讀培華女子中學；期間還隨父赴倫敦遊歷，對建築學萌生興趣。

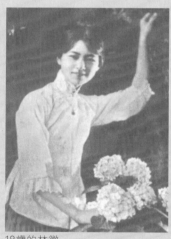

18歲的林徽

　　1922年，18歲的林徽因與21歲的梁思成相識，雙方父母有意促成一段珠聯璧合的良緣，二人也因為對建築的共同愛好成為至交。兩年後，梁、林雙雙越洋，赴美留學，入讀賓夕法尼亞大學。因賓大的建築系祇招收男生，林徽因祇好改學美術，選修建築的主要課程，與修習建築系的未婚夫梁思成，在青草地、小黃花的大學校園裡度過一段學生時光。

　　學成後，兩人於1928年終成眷屬，周遊歐洲各地，展開一場建築文化之旅。同年9月，夫妻倆返國，入東北大學執教。梁思成創立了中國第一個建築學系，任建築系主任；林徽因在系裡教授《雕飾史》與專業英語。據說他們在授課之餘，還負責東北大學主樓、吉林西站等重要建築的設計，這些融合中西特色的建築堪

稱傑作。

　　「九一八」事件的爆發令東大建築系僅存一屆便告終。但在二人與其他教師的努力下，依然培養出一批建築學者。1931年，兩人遷回北京，在城東總布胡同3號安家，很快便成為『中國營造學社』的重要成員，共同為中國傳統建築的研究與保護付出巨大心血。

　　1932年，梁思成在學社接到的第一份工作是主持故宮文淵閣的修復，之後他和林徽因致力於傳統建築文獻《清工部工程做法則例》和《營造法式》研究。由於宋代《營造法式》「這部漂亮精美的巨著，竟如天書一樣，無法看得懂」，梁思成便從清代建築開始，以故宮為教材，拜老木匠為師，著手另一部典籍的研究。1932年，他完成《清式營造則例》的手稿，為中國留下第一部闡釋古代建築構造做法的學術專著。

梁思成和林徽因在考察現場

　　那時候，清朝以前的建築學文獻猶如鳳毛麟角，《營造法式》幾乎是唯一可考的材料，梁思成為追溯中國建築史的脈絡，決定和徽因及學社同人走訪全國各地，尋找年代更為久遠的古建築。1933年4月，梁思成赴天津薊縣考察獨樂寺，開啟中國建築史上科學考察之旅。從此，他和徽因等人耗時十餘載，踏遍中國15省、200多個

縣，測繪、拍攝2000多件從唐宋至明清各代的古建築，是研究中國古建築寶貴的第一手資料。1937年7月7日，梁思成夫婦在山西五台山，發現了中國現存最古老的木構建築－佛光寺。可惜時不與我，「七七事變」的發生打亂了所有計劃行程。抗戰期間，梁、林被迫舉家南遷，流落長沙、武漢、昆明等地，於1940年遷至四川李莊。

林徽因在考察現場

早在離開東北時，林徽因已發覺自己染有呼吸系統疾病，然而她從不顧惜自身，堅持隨丈夫奔赴各地考察，並從事文學創作。戰時顛沛流離的生活，令她肺病復發，成為當時的不治之症。為了共赴國難，她拒絕了赴美就醫的機會，從此長期臥病在床。

在戰亂、貧困、疾病的煎熬下，夫妻倆仍堅持古建築研究。在完成川康地區的調查後，梁思成決定撰寫《中國建築史》。病榻上的林徽因幫他通讀《二十四史》中的建築資料，梁思成則伏案疾書。在簡陋的村舍裡，他們以驚人的毅力拼命工作著。後來，這部書於1944年完成，梁思成也實現了「《中國建築史》要由中國人來寫」的夙願。

1944年，在抗戰勝利前夕，盟軍計劃轟炸日本。梁思成親自去拜訪美軍指揮官，說：「建築是社會的縮影，民族的象徵，但絕不是某一民族的，而是全人類的共同財產。」奈良和京都存有大量唐代風格的古建築，一旦炸毀便無法補救，因而他請求軍隊避開兩地，並在地圖上標繪出相應區域。這樣，日本古都終免一難，梁思成為

保護世界文化遺產所作的貢獻也為後人傳頌。

　　1945年戰爭結束後，梁思成一家再次回到北京，梁思成擔任清華大學營建學系的主任，林徽因任教授，雙雙致力於教育工作。

　　1948年，對中國來說，是一個風雲變色的年代，戰爭必然帶來破壞，北京城中的古建築的存亡成為夫妻倆日夜懸心的大事。

　　對梁思成和林徽因來說，古建築是心中瑰寶，北京城是一項人類傑作，大到宮苑城牆，小到牌樓牌坊，無不凝結了中國傳統建築藝術的精華。因而，他們願意留下來用畢生之力去守護。

　　中國共產黨建政後，曾向梁思成請教建築與城市規劃問題，還讓夫婦倆編寫《全國文物古建築目錄》，並邀參與「共和國國徽」和「人民英雄紀念碑」的設計。當時的林徽因已患肺結核，身體狀況堪憂，卻還在努力挽救頻臨停產的景泰藍工藝。

　　作為一名建築學專家，梁思成非常關注北京的規劃和未來發展方向。1950年，他與陳占祥發表《關於中央人民政府行政中心位置的建議》，倡導保護北京原有風貌，把這座世界僅存的完好古城作為「活著的博物館」留給後

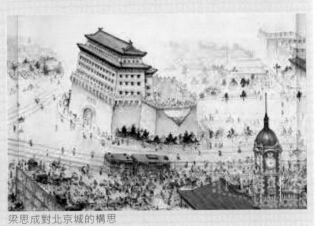

梁思成對北京城的構思

人。這便是著名的「梁陳方案」，反映梁思成對北京城規劃的整體構想。他還指出，歐美城市由於無計劃地發展，滋生交通擁擠、環

境污染等問題，這些正好是發展北京的借鑑。

　　實際上，中共在建政後，就決定拆毀北京古城，改建成一座像史達林所說的「一如我們莫斯科的社會主義工業城市」。毛澤東的「理想」就是「從天安門上往下望去的時候，要看到一片都是煙囪」。梁思成夫婦為此多方奔走，向中共領導闡述保留古建築，特別是北京城牆、城樓的重要意義。梁說：「我們將來認識越提高，就越知道古代文物的寶貴。」還預言：「五十年後，有人會後悔的。」

　　林徽因更是直闖北京市長彭真的辦公室，與其發生激烈的爭論。彭真最後指出：「這是毛主席的指示。」當時毛澤東批示：「城牆是封建象徵。」林徽因祗好退讓一步，請求當局把城牆改為環城公園，供市民休閒娛樂，以淡化封建意義。

　　1953年夏天，梁思成正在「北京市都市計劃委員會」的工作室中埋首於圖紙中，北京城牆已開始陸續塌下。一隊蘇聯專家和他們帶來的

與到訪的桂冠詩人泰戈爾合照

推土機的轟隆聲，令夫妻倆肝腸寸斷，卻也無可奈何。梁思成祗能在每座城牆倒塌前，去看最後一眼；林徽因萬念俱灰，病情急劇惡化，於1955年4月病逝。這對徽因來說，或許是一種解脫，讓她避開了文革中思成所遭遇的厄運。

　　兩位建築學大師，一對相濡以沫的璧人，一段令人悵嘆的史詩。

（參考資料：林洙，《梁思成、林徽因與我》，清華大學出版社，2004年。）

6.4 跨文化對建築的影響

　　隨著東西方文明之間陸路和海洋貿易路線的擴大，文化風格在建築、宗教、商業等方面也受到影響。其中最重要的是「絲綢之路」，這是一條在歐洲和亞洲大陸發展了數百年的路線系統。沿著這條路線，在建築物的設計中展示了跨文化的影響。特別是在巴基斯坦拉合爾的**聖哈茲拉特米安·米爾**（Hazrat Mian Mir）之墓。公元前1635年完成，

結構展現了懸臂式屋頂，穹頂和剖面外觀的中國設計特點，配合了伊斯蘭功能包括三方拱門和幾何形式的裝飾瓷磚。

　　耶路撒冷的清真石圓頂顯示了不同的文化的影響：

聖哈茲拉特米安·米爾之墓

主入口處的經典希臘柱廊支撐著金圓頂和中央砲塔；西方結構的拱門配合了多姿多彩的伊斯蘭的牆面裝飾。

Dome of the Rock ｜ 耶路撒冷的石圓頂

耶路撒冷的石圓頂牆面裝飾細節

巴黎的羅浮宮（The Louvre）始建於12世紀末（1190年），由法王菲力二世（Philippe II Auguste）下令修建，最初是用作監獄與防禦性的城堡，後來被用來存放王室財寶和武器。羅浮宮今日的格局，是經過歷年來不斷修建的結果。法國大革命期間，羅浮宮被改為博物館對公眾開放。拿破崙即位後，開始了對羅浮宮的大規模擴建。拿破崙三世時期完成了羅浮宮建築群。

　　今日最耀眼的玻璃金字塔入口是美籍華裔建築師**貝聿銘**（I.M.Pei）的得意之作。

貝聿銘的玻璃金字塔

　　某一天，貝聿銘在辦公室接到一個電話，對方說：「貝，您好！我是 François...」那個沉實而堅定的聲線對這位建築大師來說，肯定是熟識的。

　　「請問...那一位 François ？」職業病作祟，貝故作矜持。

　　「François 米特朗。」對方答。

　　「總統先生，對不起，失覺！失覺！請問...」

「羅浮宮！」米特朗以不容你不接受的口吻說出這三個字。

一段英雄相惜的對白便開始。

「總統先生，請體諒，我已經很久沒有參與工程投標...」

「貝，我給你羅浮宮的大門鑰匙，你有六個月的準備時間。」

此後的三個月，每逢週末，貝聿銘都從紐約飛到巴黎，探視了羅浮宮的每一個角落。

1984年1月23日，在一個擠爆了的會議室裡面，貝聿銘正準備展示他的最新設計。鴉雀無聲的現場，瀰漫一股沉重而詭異的氣氛。第一張幻燈片剛放出，觀眾席突然爆出了笑聲、叫罵混雜著噓聲。貝聿銘臉色一沉，招牌笑容從臉上消失。他轉頭詢問翻譯小姐，想了解觀眾是怎麼回事。批評的聲浪使翻譯小姐淚水奪眶而出，翻不下去了。情況很明顯：法國民眾接受不了他的作品！

當時67歲的貝聿銘在美國是個叱吒風雲的建築大師。他的作品橫跨全球，從華盛頓到香港，從新加坡到波士頓都能看到他的傑作。這回在巴黎卻踢到鐵板，遭受到前所未有的敵意和屈辱。

報告會場的騷動祇是個序幕，事實上它點燃了法國各種不同派系之間的戰火：古典派對抗現代派；新建築對抗文化遺產；右派對抗左派，法國本土派對抗外來文化...

貝聿銘是怎麼捲進這場風波的呢？祇因為總統密特朗的雄心大志。密特朗之前，羅浮宮處於悲慘的狀態：喏大的古蹟被切分為好幾個部門，財政部還佔用了一半，昔日皇宮嚴重缺乏經費與資源。密特朗當選總統後，把羅浮宮美術館的翻新作為個人事業來推動。他任用曾經和安德烈‧馬爾羅（André Malraux）合作過的比亞辛尼（Emile Biasini）為國家重大工程秘書，並且不經過投標競賽就選定了貝聿銘作為建築師- 還是個外國建築師。這等於一腳踩進文化部**賈克‧朗**

（Jacque Lang）的地盤，還冒犯了一群虎視眈眈的法國建築師、國家文化遺產的守護者和博物館館長們。

受了委託的貝聿銘在研究過羅浮宮的整修計劃之後，1983年4月提出構想：將廣大的拿破崙中庭廣場底下挖空，規劃成一個博物館入口和老舊羅浮宮所欠缺的公眾服務空間。法國政府認可了這個構想，剩下的就是是入口的設計方案。

「貝聿銘並不想觸及羅浮宮原本的建築，他要給羅浮宮創造一個立體而且充滿光線的地下空間。」羅浮宮館長和整治委員會主席**比亞辛尼**（Emile Biasini）回憶說：「他告知我必須在地表建造一個元素。整個夏天他在尋找最好的造型。秋天我到他紐約辦公室的時候，他向我展示了羅浮宮模型，然後從口袋裡掏出一個玻璃塊，放在拿破崙中庭。那是個金字塔，我仔細看了，然後打電話給密特朗總統。」

為什麼要用金字塔呢？因為它是最節省空間，也是對地面行人而言，最具有變化的造形。這個金字塔將有21.6公尺高，邊長35公尺，和世界最大的吉薩金字塔有同樣的比例。總統同意了，於是一切開始進行。

然而，就在1984年1月23日這天早上，麻煩開始了。到午餐的時候，雖然古蹟委員會官員已經退讓，接受了金字塔造型設計；但當天的法蘭西晚報（France Soir）卻以斗大的標題《新的羅浮宮成為醜聞！》出刊，金字塔已造成了社會轟動，成為一個公共話題。

2月，七個遺產保護協會質問文化部長傑克·朗，以表達他們對貝聿銘作品的敵意：「從風格到材料，玻璃和金屬的金字塔與所有周圍環境格格不入！」巴黎第一區區長米歇爾·卡達戈也插上一腳，他收集了一堆市民簽署的請願書：「不許羅浮宮被毀容！要聽巴黎人的意見！」

但是比亞辛尼並不擔心，雖然他偶而在餐廳用餐時遇到騷擾。通過調查，他發現其實人們並不反對金字塔。至於羅浮宮團隊，已經在報告會的次日軟化表示支持。他還帶著人員到阿爾卡雄 （Arcachon）文化部，向所有法國美術館的館長、相關負責人、建築師，總共大約一百多人進行溝通，用了三天的會議終於得到大家的認同。

　　在另一方面，報紙上的論戰卻方興未艾。讀者意見如雪片飛來。「我們為何非要接受一個外國人的發號施令，而不是由我們法國人自己決定我們的環境？」「垃圾金字塔！就像一張高貴的臉上長了大疙瘩！」有人指責密特朗借金字塔植入秘密組織的教義，甚至把金字塔和反基督（666）聯想起來。（註：密特朗為共濟會成員。金字塔的玻璃片被傳有666塊，這數字是啟示錄中提到的反基督標誌。）

　　記者也沒有閒著，費加羅報的皮耶馬扎輕蔑戲稱為「金字塔小玩意兒」；世界日報著名的城市規劃和建築專欄作家安德烈・費米吉耶（André Fermigier）26日則在他的專欄以『死者之家』為標題（金字塔是法老的墳墓）憤怒地反對貝聿銘的計劃。雖然他鬥志十足的公開宣戰，令他失望的是，報社的其他同仁卻不打算跟進，導致這位主筆憤而出走。該專欄作家此後仍零星發表批評，並加入了前國家文化事務司秘書葛伊（Michel Guy ）的陣營繼續發炮攻擊新羅浮宮計劃。然而，反對者的聲浪逐漸虛弱與孤立...

　　今天金字塔已經成為大羅浮宮概念的首要符號。1985年4月28日，密

Pyramid of Louvre on construction 1987 - Photo by Joseolgon. | 建築中的羅浮宮金字塔

特朗總統終於在TF1電視台發出嚴正聲明：「我們並不是為了一時高興而隨便放一個金字塔在那裡。我覺得把羅浮宮神聖化到不能加進任何新的藝術元素的說法，簡直不可理喻。」幾天後，在時任巴黎市長的席拉克（Jacque Chirac）的要求下，一個合比例的模型說服了最後的反對者。當起重機吊起四條綱纜模擬了金字塔的體積時，現場圍觀的記者和一些主流人士都服氣了，席拉克就是頭一個。當初重砲批評的記者們，包括費加羅報的馬扎在內；都修正了看法，不久後葛伊也將態度改變。

羅浮宮金字塔內部

1988年3月4日，密特朗就職七週年的幾個星期前，總統親自為新羅浮宮主持開幕式，這是花費超過二十億法郎的大手筆，也是破時間紀錄的技術創舉。從此金字塔成為大羅浮宮概念的首要符號。

今天的羅浮宮金字塔已成為舉世聞名的建築，總是大排長龍，塞滿了遊客，每年有上千萬人對它攝影留念。

開幕18年後，當貝聿銘重回到羅浮宮現場提供改進意見，回顧起當年的事件時，他說：「很多人沒有明白，金字塔本身不是重點。最重要的是，要如何把分散的羅浮宮美術館整合為一。過去的羅浮宮有七個部門，部門之間互相爭鬥。我的工作成就了一個全世界最美麗的大美術館，我感到十分驕傲。」

6.5 建築與工業革命

　　歐洲的工業革命從18世紀開始，在農業、製造業、交通運輸和房建方面發生了根本性的變化。建築也響應新的工業景觀。在十九世紀末之前，一座多層建築的重量必須主要由其牆壁的力量來支撐。建築物越高，下部設置的應變措施就越多。由於承重牆承受的重量有明確的工程限制，因此大型設計意味著地面上的大型厚壁，以及高度的限制。

　　鍛鋼和磨鋼開始取代木、磚、石作為大型建築物的主要材料。這個變化顯現在1889年建成的艾菲爾鐵塔上。以四條巨大的拱形樁腳站立，鐵架子上升到一千多英尺高。埃菲爾鐵塔不僅是法國的象徵，而且成為了工業革命本身的一個標誌 - 預示著材料、設計和施工方法的新時代。

艾菲爾鐵塔

　　美國在十九世紀下半葉開發了廉價的多功能鋼材，有助於改變城市景觀。鋼筋混凝土結構增加了地基、支柱和垂直牆的抗拉強度。　正當該國正處於迅速的社會經濟增長之中，為建築業提供了巨大的機會，一個更加城市化的社會正在形

鋼筋混凝土結構

成，社會需求更高大的建築物。到十九世紀中葉，大城市開始用新的道路和建築物來改造自己以適應增長。大規模鋼鐵生產是在20世紀80年代中期摩天大樓建造的主要動力。

美國中西部地區對建築方式和風格的社會壓力較小。通過組裝鋼樑架構，建築師具有充裕的自由空間，創造出強大鋼骨架的高大而細長的建築物。建築物的其餘部分 - 牆壁、地板、天花板和窗戶都從承重鋼中懸掛下來。這種建築的新方法，即所謂的〝柱框架〞建設，把高度推昇。現在主要城市中心的建築設計已經重視垂直空間。像十四世紀的支撐架一樣，鋼製承重框架不僅適用於較高的建築物，還有更大的窗戶，這意味著更多的日光被引進內部空間。內牆變薄，造成更多的實用面積。

因為鋼框架沒有先例，它的使用將重寫大型建築的設計和工程規格，並帶動新的審美觀念。建築師 **路易斯 ·沙利文**（Louis

Jack E. Bouher, 'The Prudential Building', Louis Sullivan, 1894, Buffalo, NY. Collection Historic American Buildings Survey, National Archives, Library of Congress
| 紐約水牛城保誠大廈

Sullivan）在水牛城（Buffalo）十二層高的「保誠大廈」（The Prudential Building）是框架結構的早期例子。建於1894年，其高大、時尚的磚瓦面牆，大窗戶和輕柔彎曲的頂部帶來了新世紀摩天大樓的現代風格。

6.6 現代建築：新語言

隨著德國魏瑪市的**包豪斯學院**（Bauhaus School）的開創，引進了『現代主義』（Modernism）。包豪斯**(** Bauhaus**)**，德文直譯為「建築之家」，是德國建築師**沃爾特·格羅佩斯**（Walter Gropius）創建於1919年的一座現代工業和建築設計教學中心。包豪斯的教職人員雖然不是藝術界的運動家，但都具有從現代審美觀念出發的不同藝術觀點。部分原因是第一次世界大戰後，整個歐洲都在尋找新的藝術定義，而格羅佩斯致力於將所有新的藝術觀念整合在一起，重點是實用、功利主義的應用。這種觀點否定了"為藝術而藝術"的概念，高度重視材料的效用和有效的設計。這個想法顯示了建構主義的影響。類似的哲學在俄羅斯同時發展，將藝術用於社會目的。包豪斯存在十四年，搬遷了三次，影響了整個年代的建築師、藝術家、圖形、工業設計師和印刷師。

Bauhaus-Walter Gropius,1924, Dessau, Germany
| 格羅佩斯於1924年設計的包豪斯

格羅佩斯於1924年在德紹（Dessau）設計了包豪斯的主樓。它的現代形式包括大膽的線條，不對稱的平衡和玻璃幕牆。它以白色和灰色的中性色調作為主體顏色，並以不同的強烈原色放在選定的門上。

荷蘭建築師**加雷特·里特維爾德**（Garret Rietveld）的『施羅德之家』（Schroder House）也是在1924年建造。這個設計是基於還原性的抽象風格，稱為*"Stijl"* 或 "風格"，是一個早期的現代主義運動流派，專注於平面元素的平衡組合加上原色加黑白的配對。這個運

動受到了畫家**皮埃‧蒙德里安**（Piet Mondrian）的歡迎。包豪斯和施羅德房屋的重點在於材料應用的創新和"新客觀性"，有助鞏固了路易斯‧沙利文在三十年前首次表達的現代美學。

格羅佩斯、里特維爾德、和德國出生的建築師

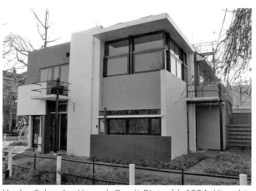

Husky, Schroder House', Gerrit Rietveld, 1924. Utrecht, Netherland｜ 施羅德之家

范德羅赫（Ludwig Mies van der Rohe）為現代建築創立了新的設計語言。 范德羅赫後來搬到了美國，在當地用金屬和玻璃"皮膚"創造出鋼框架摩天大樓，成為時尚的新力量。

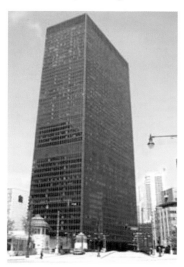

J. Crocker, 'IBM Plaza', Ludwig Mies van der Rohe, 1971. Chicago, Illinois｜ 支加哥IBM Plaza大樓

法蘭克‧洛伊、萊特（Frank Lloyd Wright）被認為是二十世紀最偉大的建築師之一。 他是沙利文的擁護者，將他的設計理念擴展到自己的建築形式上。 萊特設計的建築物包括教堂、家庭、和學校；但最著名的是『落水山莊』（Fallingwater 1935），被認為是有機建築的最佳實例。落水山莊也稱流水別墅，是坐落於賓夕法尼亞州西南部鄉村、匹茲堡東南方50英里處的住宅，房舍建於費耶特縣史都華鎮（Stewart Township）、阿利根尼山脈（Allegheny Mountains）的月桂高地（Laurel Highlands），橫

跨在熊奔溪（Bear Run）的瀑布 之上。

落水山莊在完工後不久便被《時代》雜誌稱頌是「萊特最美的傑作」。同時也名列《史密森尼》雜誌28個「一生中必得造訪一次的地點」之一。1963年，別墅主人小卡夫曼把流水別墅捐贈給西賓州保護委員會。1964年，它作為

Fallingwater｜流水別墅

博物館向公眾開放。其中1996年，落水山莊被定為國家歷史地標。1991年，美國建築師學會將之名為「美國建築史上最偉大之作」，2007年並躋身美國建築師協會評選的美國最喜愛建築列表第29名。他的設計創新包括統一的開放式平面圖，傳統和現代材料的平衡以及延伸水平平衡的懸臂形式的使用。曾被稱許為「美國史上最偉大的建築物」。

'Guggenheim Museum', interior, New York City｜紐約市古根海姆博物館內部

紐約市的古根海姆博物館（Guggenheim Museum）是萊特對有機形式和空間利用關注的一個例子。設計中的主要元素是從懸臂主結構中間升起的螺旋形式，繪畫在

其彎曲的牆壁上展出。參觀搭乘電梯到頂層,沿著輕輕傾斜的走廊拾級而下觀看作品。　這個螺旋結構環繞在建築物中間的一個大中庭,光線從頂部是的一個圓頂的天窗透入。

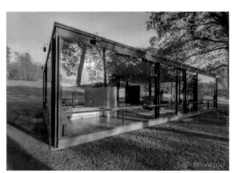

Glass House in New Canaan | **約翰遜的**玻璃屋

美國建築師**菲利普 · 約翰遜**(Philip Johnson)在康乃迪克州新迦南(New Canaan)完成於1949年的玻璃屋採取了現代審美標準的極限,其特色的設計舒適地坐落在周圍的鄉村景觀中。垂直的鋼支柱對應附近的樹乾,大玻璃面板同時充當牆壁和窗戶。

像范德羅赫一樣,約翰遜是開發和改進一種以直線形式、很少(或沒有)表面裝飾、採用大量玻璃為特徵的建築風格的領導者。直到20世紀中葉,世界上各主要城市都在建造以這種國際風格設計的摩天大樓。

並不是所有的建築師都分享了現代風格的這種熱情。**安東尼 · 高迪**(Antoni Gaudi)在設計中意識到自己的視野,他給自己的設計結構帶來了有機的形狀。1905年 巴塞羅那的 『巴特略之家』(Casa Batllo)的外觀展現了裝飾性的新風格,其起伏形式和強烈的裝飾明顯地表現了受到新藝術運動的影響。高迪最偉大的建築設計是巴塞羅那的『聖家教堂』(*La Sagrada Familia basilica*)。始建於1884年,

Works of Antoni Gaudí | 巴特略之家

Bernard Gagnon, 'La Sagrada Familia' | 巴塞羅那聖家教堂

至今仍未完成。其龐大而復雜的外牆，大型彩色玻璃和多塔式是跨越三個世紀建築設計的橋樑。 包括巴特略之家和聖家教堂在內， 共有七處安東尼·高迪的建築作品被列入聯合國教科文組織認定的世界遺產之列。

6.7 後現代和當代建築

『後現代建築』（ Post-Modern Architecture ）開始是一種國際風格，例子通常為五十年代的作品，但直到20世紀70年代末才成為一種運動，並且繼續影響當代建築。 『後現代主義』通常被認為是呈現國際風格形式的 "靈巧、裝飾性、和參考性"。

邁克爾·格雷夫斯（ M i c h a e l Graves ）1982年的『波特蘭大樓』（ Portland Building ） 就將後現代主義背後的理念演化出來。 在圖案化的柱狀部分中，引用了多種傳統風格。 超大型裝飾元素被安置到外牆上。材質、顏色和形式之間的對比使建築物具有視覺上靈巧的圖形感。

Steve Morgan, 'Portland Municipal Services Building', Michael Graves,1982, Portland, Oregon | 波特蘭大樓

後現代設計在一些大型摩天大樓中具有更微妙，但可識別的存在因素。看看任何一個主要城市的中央天際線，你便能分辨出不同的後現代設計風格。

Hong Kong Urban Skyline ｜香港天際線

兩位獲得普利茲克建築獎的當代建築師：美國知名後現代主義及解構主義建築師 **法蘭克 ‧ 蓋瑞** （Frank Gehry）和伊拉克裔的女性英國建築師 **札哈‧哈蒂** （Zaha Hadid），在他們的當代作品中我們可以看到建築設計正在積極發展。蓋瑞的作品以其滾動和彎曲的有機形式而聞名。它們的設計源於後現代主義，但傾向於全新的現代風格，甚至可以說雕塑元素多於建築元素。 『西雅圖實驗音樂項目』（The Seattle Experience Music

Chris Gildow, 'The Experience Music Project', Frank Gehry, 2000. Seattle Washington. ｜ 單軌列車通過西雅圖實驗音樂項目

Project）是他復雜性設計的一個例子。他以橫跨空間的波紋褶皺和多色鈦板鑲嵌的外觀來突顯效果。 設計甚至可以讓單軌列車通過它！

　　哈蒂的設計使用柔軟而有力的幾何形狀，具有很多懸臂和強大的

雕刻品質。她的作品定義和影響了21世紀的建築風格。例如，她在奧地利因斯布魯克（Innsbruck）的傾斜火車站的設計是未來的形式，平衡了抽象、裝飾性與效用性。

Hafelekar, 'Norpark Rail Station', Zaha Hadid, 2004-2007. Innsbruck, Austria. ｜ **札哈** · 哈蒂設計的因斯布魯克火車站

6.8 綠色建築

　　在過去十年中，出現了開發 "綠色" 建築的強烈興趣－將生態和環境可持續性的實踐納入材料、能源利用、和廢物處理系統的設計。有些是簡單的：面向南或西的建築物有利於太陽能板的攝取量。還有其他更複雜的屋頂太陽能電池發電裝置給建築物提供電能。綠色屋頂由草坪和其他有機材料製成，發揮隔熱和雨水回收的作用。此外，照明、供暖和製冷系統的技術創新使綠色建築更有效率地發揮作用。

　　西雅圖公共圖書館 （Seattle Public Library） 的分支機構採用綠色設計。北面的玻璃幕牆採用自然採光。突出的屋頂木樑遮蔽了嚴酷的陽光。整個結構坐落在草坪上，綠色屋頂有超過18,000個低耗水的植物，還有七個天窗提供更自然的室內照明。

Ballard Branch, Seattle Public Library │ 西雅圖公共圖書館

Green Roof, Ballard Branch, Seattle Public Library │ 西雅圖公共圖書館的綠色屋頂

『加州科學院』在舊金山的建築物擁有一個生活屋頂。南太平洋新喀裡多尼亞島（New Caledonia）的『徹扎布亞文化中心』（The Jean Marie Tjibaou Cultural Center）利用風帆結構作為通風設

California Academy of Sciences │ 加州科學院綠色生活屋頂

Tjibaou Cultural Center │ 徹扎布亞文化中心的風帆引風設計

備，將自然風引進並分散到建築物內部。建築師彼安努（Renzo Piano）的設計很明顯受到島上土著部族文化的影響。

總結來說，建築師的創意不單是一種個人藝術意志，也是改善生活環境的主要動力。作為社會的一份子，對建築意義的充分瞭解，有助提升個人的社會經驗，也間接激勵建築師的創意。『建築師』（希臘文：architektōn）一詞的意思是 "構造的主人"。

建築界的嘉年華

　　2008年北京舉辦奧林匹克運動會，除了各體育場館的建設外，當局為了整頓市容，把北京市區內殘舊的區域清拆重建。於是風雲際會，世界各大建築精英都在北京湧現，準備大展拳腳。規劃中的各奧運場館設計方案都耗資巨大，引起社會公眾和許多

Chen Zhao -The Beijing National Stadium, dubbed "The Bird's Nest" | 鳥巢

專家學者的廣泛討論與爭議。30多位中國科學院和中國工程院院士曾在2004年7月聯名上書，對許多工程在經費、設計和安全等方面

的方案提出疑問。2004年7月底，北京市政府提出了「節儉辦奧運」的思想，對眾多原設計方案進行修改，其中最受注目的奧運主場館國

Charlie Fong-The Beijing National Aquatics Center, dubbed "The Water Cube" | 水立方方

家體育場（因其外觀設計像一個鳥巢，又被稱為「鳥巢工程」）的施工被暫時停止，在修改了原定方案之後才重新開工。新的方案取消了具爭議性的可開啟頂蓋，優化建築鋼結構以節約鋼材用量，預定建設成本也由原先的38.9億人民幣減少到22.7億人民幣。其他多個奧運場館也修改了原定設計方案以節省支出。據報導，在場館建設中，有6名工人喪生，4名工人受傷。

另一個令人觸目的項目是央視總部大樓（俗稱 "大褲襠" ）。它是北京商務中心區的一座中國中央電視台所有的建築物，內含央視總部、電視文化中心、服務樓、慶典廣場。由荷蘭建

築師雷姆·庫哈斯（Rem Koolhaas）帶領大都會建築事務所（OMA）設計，央視大樓建築外形前衛，被美國《時代雜誌》評選為2007年世界十大建築奇跡，並列的有北京當代萬國

北京中央電視台總部大樓

城和國家體育場。央視大樓工程預算從最初的人民幣50億元，一路攀升至近人民幣200億元。並且支付給大都會建築事務所的設計費用高達人民幣3.5億元，平均達人民幣630元每平方米，遠遠超過國內一般設計師事務所的人民幣幾十元每平方米的水平。

雷姆·庫哈斯在2004年編輯的《Content》一書中，有一頁是許多格子圖像的拼合，其中有一些畫面把央視新大樓和裸女疊合：主樓是一雙腳膝跪地的裸女，臀部朝外趴著，旁邊的輔樓有如一座指向天空的男性生殖器。這在中國引起爭議，認為該圖代表庫哈斯的設計理

Content 的內頁

念，是故意開色情玩笑。

　　然而大都會建築事務所否認央視大樓是色情玩笑：官方聲明稱，該圖是圖像設計師們當初提案給《Content》的封面設計之一，後來被否決，但仍與其他被否決的圖紙一起附在書中；該圖像不代表事務所的立場，而央視大樓也沒有任何隱含的意義。《時代雜誌》指出，批評央視大樓設計有色情意涵的人之一，是過去十年來一直對西方建築師大舉入侵中國感到不滿的某大學建築學系教授（據說是指東南大學建築學系教授鄭光復）。

Hôtel Jumeirah Beach Dubai - CC BY 2. | 杜拜

First winter World Cup final set for Dec. 18,2022 in Qatar
2022年卡塔爾世界杯主場館- 比賽將於冬季舉行

　　熱騰騰的建築嘉年華仍在中東一些石油國家的城市進行。其中杜拜（Dubai）早就將荒漠化為綠洲，建設方興未艾。　而將於2022年舉辦世界杯的卡塔爾（Qatar），正在大興土木。首都多哈（Doha）到處可見建築工地，各式紛陳的摩天大樓如雨後春筍。

第七章
我們的世界
自然，身體，身份，慾望，政治和權力

我們將會看看藝術家如何表達和解釋我們的世界。如果沒有別的，視覺藝術提供了自我表達的途徑。作為主要來源，藝術家通過個人經驗，社會互動和與自然世界的關係表達對環境的態度、感受、和情感。簡而言之，藝術幫助我們感知和反映我們在世界上的地位。在第一章中，我們討論了藝術所扮演的許多角色，但有些描述往往充滿了藝術家的主觀解釋。在這個章節中，我們將探討藝術如何作為人類表達的載體－一種集體視覺隱喻，有助於確定我們是誰。

7.1 身份

藝術的歷史記錄充滿了我們自己的形象。一般來說，我們越走越遠，越來越匿名。例如，最早的藝術作品－粗鑿的石刻雕塑－以誇張的形式記錄人物。

我們以前提到過（請參看第239頁），約在23萬年前的『柏爾喀拉姆的維納斯』（Venus of Berekhat Ram）。它和同一時期的其他小石頭人物都表明，藝術表達是史前智人文化的一部分。有一種"藝術本能"的證據：人類有創意的自然傾向，以審美意識來感知我們的周圍環境。

Venus of Berekhat-Ram｜柏爾喀拉姆的維納斯

約二萬年前的『維納多夫的維納斯』（Venus of Willendorf）是早期人類表達的原型。雕塑是非常出色的。女人的手臂被覆蓋在巨大的乳房上，生殖器擴大，短腿和誇張的腹部強化了生育力的想像。緊密圖案的頭飾

表示編織的頭髮或編織帽。從這個非凡的人物造型中卻缺少任何一種面部的認同：她可能代表一個單獨的女性，或許是女性的集體形象。

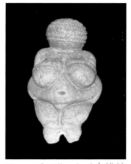

Venus of Willendorf ｜ 維納多夫的維納斯

這些沒有面貌的神秘人物在藝術上持續了數千年。我們再次看看公元前3000左年左右愛琴『海基克拉迪文化』（Cycladic Culture）的雕像（左圖）。

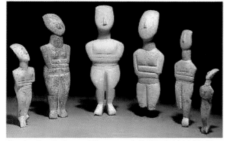

Cycladic Culture Figures. ｜ 海基克拉迪雕像

它們的形狀是標準化的，具有光滑的表面紋理，三角形頭和交叉雙臂。你甚至可以在某些現代雕塑中看到與這些人物相似的東西，特別是我們已熟識的羅馬尼亞藝術家**布朗庫西**（Constantin Brancusi）1909年的作品《冥想》（Meditation）就是一個例子（右圖）。

Brancusi《冥想》1909

Jomon Statue ｜ 日本遮光器土偶

古代日本文化產生了非常風格化的『陶偶』，通常是女性，與西歐的維納斯相似，胸部和臀部被誇大，手臂和腿不成比例，被認為是儀式人物。早期的例子是無面貌的，也沒有裝飾。後期的顯示了具有奇怪的昆蟲眼睛和精細的裝飾特徵（左圖）。

公元前2500年埃及古王朝時期，我們

The Royal Acquaintances Memi and Sabu-The MET | 古埃及王族伴侶

開始看到具有個人特徵的人物。這些王室肖像雕塑，多次出現一男一女在一起的組合，包含着一個情感的聯繫，因為他們站在一起或跨步前進的同時手臂是彼此互相牽挽的。在另一個例子中，埃及抄寫員用調色板和紙莎草捲軸書寫。與『維倫多夫維納斯』相似

Rama, 'Scribe', Egyptian 5th dynasty (2500 – 2350 BCE), painted limestone. Louvre, Paris. | 古埃及抄寫員

的髮型相互交錯。在這裡，我們得到更明顯的身份和形象感覺，詳細描述了抄寫員的面部特徵、肌肉組織、甚至手指和腳趾的微妙而慎重的擺佈，以正確的比例尺度雕刻。

古希臘陶器上的繪畫使用比喻和圖案來說明神話故事，或簡單描繪日常生活中的場景。許多陶瓶顯示運動會、社交聚會或音樂娛樂。

羅馬人用繪畫來紀念死者。通常被稱為『法蔭木乃伊』（Faiyum Mummy）的肖像，它們是用木製的鑲嵌或杉彩漆製

古希臘陶器

成的，放置在木乃伊身體的臉上。這些肖像都顯示出相同的風格特徵，包括大眼睛，個人細節和僅使用一種或兩種顏色。右頁的肖像顯示一個

Faiyum Mummy Portrait
Roman, State Collections of
Antiquities, Munich ｜一世紀
羅馬木乃伊肖像

年輕人捲髮和短鬍子。還有一個憂鬱的表情，這個人物正凝視著我們。

也許西方世界最著名的肖像是達芬奇被稱為 "蒙娜麗莎" 的 "*La Gioconda*"。這幅畫體現了我們在肖像中可尋找到的許多屬性：真實的形式、細緻的渲染、角色的功能、和無形的投射。這些品質源於藝術家的天才和技巧。Mona Lisa 溫柔的目光和輕盈的微笑存在世界各地的觀眾心中超過了500多年。

肖像畫和圖像繼續成為現代和當代藝術中的重要主題。**布魯斯·魯曼**（ Bruce Nauman ）1983年的霓虹雕塑《人·需要·慾望》（ Human/Need/Desire ）企圖揭示 "人類經驗的基本要素"。脈衝霓虹雕塑具有恍惚的效果，因為觀眾祇看到面前的單調變化。這項作品提供了一個集體意義，因為我們都可以用它的信息來識別自我。

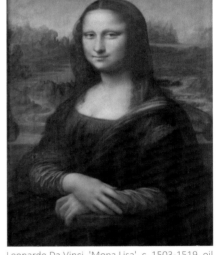

Leonardo Da Vinci, 'Mona Lisa', c. 1503-1519, oil on wood. Louvre, Paris ｜蒙娜麗莎

《人/需要/慾望》MoMA

畫家**愛麗絲·內爾**（ Alice Neel ）的肖像別具一格，因為作品捕捉到一個保守主義者的肖

像和品格，但這是『表現主義』的邊緣。她喜歡採用非正式的姿勢，在家庭，朋友，藝術家和政治人物的肖像畫中使用粗糙的色彩和突出的設計感。

最後，西班牙出生的藝術家**孟格盧- 奧維爾**（ Inigo Manglano-Ovalle ）建立了一種重新定義肖像和自我認同的藝術態度。他安置在紐約市布朗斯圖書中心（ Bronx Library Center ）樓梯側翼的面板顯色印刷《一位年輕讀者的肖像》（ Portrait of a Young Reader ），為我們提供一固個人的DNA簽名。這項

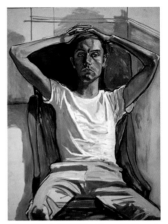

Alice Neel-1965 Hartley - National Gallery of Art, Washington, D.C
| 內爾作品《1965哈特利》

Manglano-Ovalle《一位年輕讀者的肖像》

作品模糊了藝術和科技之間的界限。現在，一幅肖像被顯示為彩色斑點，其完整性的確立，是基於每一系列的斑點，都是獨立而與別不同的這個事實。奧維爾這個創意想法甚至應用到藝品市場：您可以訂購自己（或別人）的DNA肖像。

7.2 自畫像

羅伯特‧瑪普索培（ Robert Mapplethorpe ）1970和80年代的照片包含了時尚、形像、花藝、和紀錄片主題的元素。他的自畫像通過紐約

同性戀S和M的黑暗面表達出來。作為一個
具有才華的年輕藝術家，最終在三十三歲
時死於艾滋病。短暫的創作旅程，將優雅
的形式與內容相結合。

Self Portrait, 1975.Robert Mapple-
thorpe Foundation ｜瑪普索培自
畫像1975

　　與瑪普索培的照片相比，**卓克‧告魯
斯**（ Chuck Close ）自1960年代以來一直
創作家庭、朋友、和自己的肖像畫。他的
反常規風格多年來很小發生變化。從照片
開始，他利用網格，將表面一個個
非常小的區域隔離，以便將圖像精
心演譯成繪畫、印刷品和圖紙。這
種緩慢的形式積累是機械化和神奇
的，所造成的肖像視覺效果令人眩
暈 - 這些
畫通常是
八英尺高

Chuck Close 卓克‧告魯斯與作品 - MoMA

和不平整的畫面。 1988年遭受脊髓傷害後，他
嚴重癱瘓。告魯斯的『超現實主義』作品演變
成馬賽克狀的圖像，似乎既現實又抽象。

　　而**羅伯特‧阿內森**（ Robert Arneson ）的
瓷漆自畫像《加利福尼亞藝術家》（ California
Artist 1982）是諷刺性的。他以希臘和羅馬傳
統的古典雕塑作為挪揄對象：阿內森並不把自
己表現為一個理想化和神話般的人物，而是將

Geoffrey Landis, 'California Ar-
tist', Robert Arneson, 1982. San
Francisco Museum of Modern
Art 《加利福尼亞藝術家》

自己當成一個禿頂的中年嬉皮士，趴在一個小巧的基座上，裡面包括大麻、啤酒空瓶、和地上被擠碎的煙頭。

7.3 自然世界

自然世界一直是藝術家創作題材的資源，它給我們壯觀的愉悅，所以我們模仿它；它的宏偉激勵著我們一些崇高的理想，所以我們把它轉化為神話和象徵意義。我們與大自然的關係也是諷刺的：它被稱為天地父母（Mother nature），而先進社會卻為了發展而逆天而行，肆意破壞。

所有自然界的特徵都成為藝術表現的素材。中國文化對自然的尊重，反映在其傳統的繪畫風格中。在尋求人和大自然間的和諧中，風景被用作隱喻來說出物理、哲學、情感、和精神的主題。我們從藝術家的

明仇英竹林七賢圖

繪畫技巧來看看明朝**仇英**的《竹林七賢》。首先，畫中的景觀強調其規模和自然起伏的特徵：碩大的岩石，扭曲的松樹，隨意分佈的青竹。人物在中間地帶的活動是一種閒情逸緻的描寫，與精巧的山水布局和諧一致，完全沒有格格不入的感覺。畫面上方一個看似書童的人物正從外面進場，增強了景觀的開放感。更巧妙的是近乎中央隱蔽處的人物，畫家

以淡紅著色，打破單調，整個畫面立見生動。

在宋朝的《枇杷山鳥圖》中，藝術家的敏銳觀察提供了具體的自然信息，但這幅作品超越了物質描述的主題。畫面描繪江南五月，成熟的枇杷果在夏日的陽光下分外誘人。一隻繡目山鳩翹尾引頸棲於枇杷枝上正欲啄食果實，卻發現其上有一隻螞蟻，便回喙定睛端詳，神情十分生動有趣。枇杷枝彷彿隨著山鳩的動作重心失衡而上下顫動，畫面靜中有動，妙趣橫生。繡目山鳩的羽毛先以色、墨暈染，隨後以工細而不板滯的小筆觸根根刻畫，表現出鳥兒背羽堅密光滑、腹毛蓬鬆柔軟的不同質感。枇杷果以土黃色線勾輪廓，繼而填入金黃色，最後以赭色繪臍，

宋《枇杷山鳥圖》（無款識）現珍藏北京故宮

三種不同的暖色水乳交融，從而展現出枇杷果成熟期的豐滿甜美。枇杷葉用筆致工整細膩的重彩法表現，不僅如實地刻畫出葉面反轉向背的各種自然形貌，且將葉面被蟲兒叮咬的殘損痕迹亦勾描暈染得一絲不苟，充分反映了宋代花鳥畫在寫實方面所達到的藝術水平。

在**約翰‧詹姆斯‧奧杜邦**（John James Audubon）的作品《卡羅萊納鸚鵡》中可以看到類似但也許不那麼詩意

Carolina Parakeet ｜卡羅萊納鸚鵡

的效果。在十九世紀上半葉，奧杜邦花了幾年時間記錄了美國的鳥類和動物。

Ginny Ruffner ｜ 拉夫納 玻璃製作

在另一個更現代的例子中，**金妮·拉夫納**（Ginny Ruffner）的玻璃製作以一種異想天開的方式表達出她對自然世界的體驗， 一種微妙的視覺感受，就像觀看窗外景色的簡單樂趣，或驚嘆行雲流水的節奏。

我們自己在自然世界的體驗也被納入功利的藝術形式。經常被視為無機結構的建築也可以模仿周圍的自然景觀。 秘魯『馬丘比丘』（Machu Picchu）印加地區可以看到15世紀金字塔形式的砌石住宅，

Colby Chester, 'Machu Picchu Archeological Site'. ｜ 馬丘比丘遺址

Martin St-Amant, 'Machu Picchu'. ｜ 馬丘比丘山區

形態模仿附近的山峰。 除了建築非常穩定外，其設計直接反映了整個地區的文化。 馬丘比丘是印加文明的中心，發展出包括露台農場、家庭、工業建築和宗教寺廟。

7.4 社會與協作藝術

'Haida Totems', wood and paint, Collection of the Burke Museum of Natural History, Seattle | 海達圖騰

藝術也為許多社會功能做出貢獻。花車遊行讓流行文化展現多采多姿的創意；許多慶典和儀式都依靠藝術品作為精神世界的載體。圖騰柱使用真實和神話的動物來講述美美妙的故事。西雅圖伯克自然歷史博物館收藏的『海達圖騰柱』（Haida Totems）具有層次的敘事結構，使故事中最重要的角色處於頂端。

紀念艾滋病受害者的『名字項目』（NAMES Project

NAMES Project AIDS Memorial Quilt | 華盛頓特區的 "-NAMES項目艾滋病紀念被套

），將成千上萬張個人創作的被子連接在一起，以紀念被遺忘的艾滋病受害者，在美國各地巡迴展覽，以喚起公眾對這種疾病的關注。

藝術家有時會與具有特殊技術的其他人合作，創造自己不能做的

事情。在一個例子中，加拿大藝術家**羅爾夫‧哈德**（Rolf Harder）與蒙特利爾的『和平設計合作組織』（Peace Collaborative Montreal）合作創作了《和平橋郵票》。

最後一個協作藝
術的例子，是每年在
美國內華達州黑石城
（ Black Rock City ）
舉行的『灼熱之人』
（ Burning Man ）一
週長的慶祝活動，吸
引了數以千計的參加
者 - 藝術家和非藝術

Ariel View of the Burning Man Celebration | 黑岩城的 "燃燒人慶典"

家。以圍繞在藝術裝置、表演、和精心製作的服裝當中的大型肖像作為
『灼熱之人』。節日的創造力和表現力是共同的社會功能。在圖中可以
看到黑岩城的同心佈局- 圍繞在中間的是每年建造和拆除的主題雕塑 。

7.5 政治，衝突和戰爭

政治，衝突和戰爭的經歷已經在藝術作品中出現了數千年。它們
成為權力、記憶、文化、和
民族自豪的符號。

一個古代權力的象徵是
亞歷山大的石刻《拉馬蘇人
頭公牛》（Lammasu），這
是一個守護神，雕刻在大約
二千年前的亞述王宮的大門
上。這個人物有一個男人的
頭，公牛的身體和一隻老鷹
的翅膀。

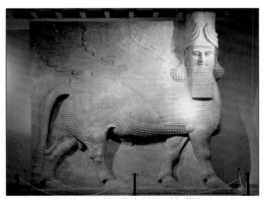

Lammasu, the Human Headed Winged Bullbb, Assyrian,
721-705 BCE, carved stone. Oriental Institute Museum,
University of Chicago | 拉馬蘇人頭公牛- 芝加哥大學東
方研究所博物館

來自中美洲瑪雅文化的陶瓷《站立的男戰士》（右圖）以非正規的姿態展現。這個人物祇有十一英寸高，但視覺效果並不遜色，給了我們一些關於瑪雅戰士形象的信息。我們細心觀察它：具有精細圖案的厚背心涵蓋了他的軀幹，以一件掛有重物（可能是海龜殼）的項鍊作為護甲。他腰部纏結腰帶，每隻手腕上的堅固手鐲增添了保護作用。圓形耳環是典型的瑪雅配件。他右手的手指稍微捲曲，好像握著一枝（已脫落）長矛。

Michel Wal-Standing Male Warrior │ 站立的男戰士

雕塑中所有的優美設計中，戰士的盾牌和頭盔佔據主導地位。盾牌，緊緊地放在身前的腳上，中央裝飾著一個面具，並在邊緣散布著扇貝。彎曲的盾牌看起來曾受打擊，意味戰士沙場拼殺的資歷。頭盔是鷹頭的形式，被一條長條狀的項鍊包圍著。油漆的痕跡仍然附貼在雕塑的一部分，很容易想像出它首先出現時會有多光鮮。

將《站立的男戰士》與1974年在中國發現的《兵馬俑戰士》比較。公元前二世紀，中國戰士的身段都是整齊的，守衛著秦始皇帝的墳墓。在這

Emperor Qins Terra Cotta Army. │ 西安秦始皇兵馬俑

種情況下，權力和長治久安的理念被帶到了後世。每個士兵的臉都被塑造成同一個人，他們的裝甲長袍顯示出很多細節和圖案。與瑪雅戰士相似，他們的右手拿著一枝長矛或其他武器。

除了權力之外，一個國家的認同也具體地形象化。國旗就是一個最能代表一個國家的例子。標誌性的顏色、描繪的對象、和可能包含在其中的任何文本或符號都有象徵意義。例如，美國國旗上的每棵白星代表組成全國的五十個州。相比之下，蒙古國旗使用了天藍色作為中央部份，這是他們國家的民族色彩，並將黃色的宗教符號納入左邊的紅色部份。

像美國的各個州份和歐洲的邦郡一樣，世界上很多地區和城市都有代表自已的旗幟，但有些旗幟的設計是令人驚訝的。一個例子是中國的特別行政區香港，他們的區旗看起來很容易令人誤會是五片旋轉的刀刃在發出火花，儘管設計者的原意是五片代表這個城市的紫荊花花瓣。

有人歸咎這是美學上的失誤，但瞭解香港的人大概都知道，美學從來不是這個高度商業化城市的任何考慮。

James M. Flagg, 'Uncle Sam Recruiting Poster', 1916. Library of Congress, Washington, DC ｜《山姆大叔招募海報》.

"山姆大叔"是比喻美國的像徵人物。他穿著美國的紅、白、藍色的象徵色彩。這種嚴肅的面貌被用於國家廣告。在第一次世界大戰期間招募年輕人入伍，現在是美國政治史的圖標。

現在來看看藝術家眼中的戰鬥人物。

十世紀的日本戰爭史詩《平治物語繪卷》包含一系列描述『平治之亂』的文字和捲軸畫。下面的捲軸部分顯示反叛者正在京

都焚燒皇宮『三條殿』。當火焰和煙霧從宮殿裡升起時，雙方正在混戰。這裡戰爭本身就成為藝術品的主題和歷史的行動記錄，也是事件的圖像審美描述。顯現戰爭恐怖的最著名藝術作品之一就是1937年畢加索的《格爾尼卡》（Guernica）。當時西班牙內戰中納粹德國受佛朗哥之邀對西班牙共和國

The Burning of the Sanjo Palace | 《平治物語繪卷》三條殿燒討（波士頓美術館藏）

所轄的格爾尼卡城進行了人類歷史上第一次地毯式轟炸。當時畢卡索受西班牙共和國政府委託為巴黎世界博覽會的西班牙館繪畫一幅裝飾性的畫，從而催生了這幅偉大的立體派藝術作品。作品描繪了經受炸彈蹂躪之後的格爾尼卡城。所以它不是一副簡單的畫，它記錄了一段歷史。

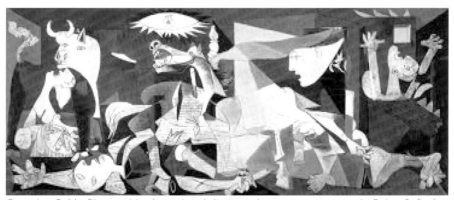

Guernica-Pablo Picasso-Musée national d'art moderne et contemporain Reina Sofia à Madrid | 畢加索的《格爾尼卡》

格爾尼卡 · 戰爭 · 死亡

　　畢加索在黑、白和灰色的協調中向我們展示了一場死亡與毀滅的噩夢場面。左邊的公牛被解釋為弗朗哥，被動地看著他面前的屠殺。中間附近的騎士代表著西班牙人民，他們試圖抗拒時受傷。一個人物通過右上角的敞開的窗戶推著蠟燭，當他們看到所發生的暴行時，聯想到世界其他地方。戰爭的唯一直接證據就是在地上死去的士兵，仍緊握著他的斷劍（請參考303頁《站立的男戰士》和《兵馬俑》中的戰士的右手，和畢加索的士兵作視覺比較）。

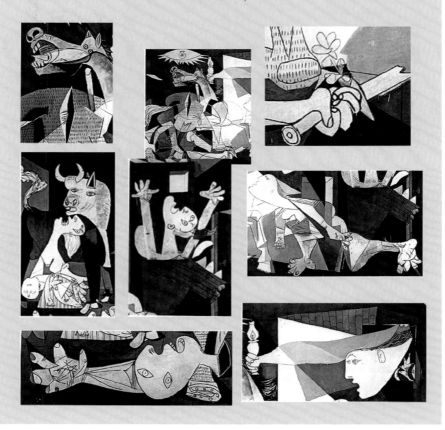

在思考畢加索這幅作品時，我認為在18世紀末和19世紀初主導歐洲的歷史繪畫傳統中來理解它是很重要的。這幅畫的大規格及其長方形與這些歷史繪畫相呼應，也是最具特色的繪畫形式。例如 **安托萬- 讓 · 格羅**（Antoine-Jean Gros）的《阿布基爾戰役中的穆拉特》（Murat in the battle of Aboukir, 25 july,1799）是畢加索的重要先例。像格羅這樣的歷史畫家在他的大部份作品中，都向大眾公開展示拿破崙法國部隊的戰績。在阿布基爾戰役的描述中，格羅很明顯地說明了法國將軍穆拉特是重新佔領堡壘的英雄

Murat in Aboukir 1799 | 在阿布基爾戰役中的穆拉特

人物，這是埃及對土耳其人抗爭歷史的一部分。考慮到我們目前在中東伊拉克等地區的衝突，這樣的繪畫在今天可能會有更多的權力聯想，它們再次提出了代表性和政治立場的問題。

（註：以歌頌英雄主義的作品而得到輝煌成就的格羅被拿破崙封為伯爵。1835年6月25日被人發現死在塞納河中，人們從他帽子中發現一張紙條，寫著「厭倦了生活，辜負了最終的才華，找決定結束這一切 。」很可能是自殺。）

在20世紀70和80年代，藝術家**里奧‧戈洛布**（ Leon Golub ）創作了一系列繪畫，記錄了不穩定政治氣候中可能出現的濫用行為。戈洛布

Leon Golub-Mercenaries IV

的《僱傭兵IV》顯示士兵在混亂的氣氛中呼喝和嘲笑對方，他們缺乏訓練有素的軍隊紀律，戈洛布利用這種想法將人物安排在一個不相交的非對稱組合中。 他使用大型格式（這幅畫近8英尺高），紅色和綠色的寺對比增加了人物的威嚇力量。畫家在1981年接受藝術評論家貝格爾（ Matthew Baigell ）的一次採訪中說：「《僱傭兵》不是一個共同的藝術主題，而是一種在波動或高漲的政治環境下建立或維持的一種近乎普遍的監察手段。」

7.6 紀念碑

戰爭的後果必然造成國觴，作為紀念那些捐軀者的印鑑，紀念碑是家庭、朋友、社區、和整個國家悲傷的象徵。作為藝術品，紀念碑提供了一個公眾的榮譽和決心的標誌，永遠不會忘記那些在戰爭中犧牲的生命。

在美國華盛頓特區的『越戰陣亡將士紀念碑』就是一個例子。由建築師和雕塑家**林瓔**（Maya Ying Lin）設計，其抽象的形式，楔形的佈局為紀念碑創造了一種新的設計理念。作品被設置成面向觀眾的土堤，採用黑色的石榴石製成，以拋光技術產生高反射性表面，刻上越戰中陣亡或失蹤的58,191名士兵的名字。參觀者沿著一條溫和下降的路徑走向紀念碑的中心，沿途刻有名字的牆壁越來越大。在中間的十英尺高

處，當他們盯著牆上的名字信步而行時，會看到自己的形象反映出來。
（見下面左圖）。

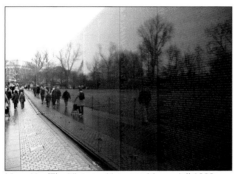

Maya Lin, 'The Vietnam Veterans Memorial' 1982.
Washington, DC. | 越南退伍軍人紀念碑

'The Vietnam Veterans Memorial', ariel view,
1982. Washington, DC. | 越南退伍軍人紀念碑

林徽因 - 中國人民英雄紀念碑 - 1958
林瓔 - 美國越戰陣亡將士紀念碑 - 1978

　林瓔（Maya Ying Lin，1959年10月10日 - ）生於俄亥俄州
阿森斯，美籍華裔建築師。祖父林長民是民國初年的政治家。

人民英雄紀念碑 - 林徽因

父親是中國建築師林徽因的異母弟弟林
恆，曾任俄亥俄大學美術學院院長，母親
曾任俄亥俄大學語文學教授。

　　林瓔就讀於耶魯大學。在學時就利用
假期到歐洲自費考察公墓，研究對先賢的
悼念形式。21歲時參加越戰紀念碑設計競
賽，在眾多設計師的1,421件作品中獲得第

一名。但由於她是華裔，受到種族主義者和一些越　戰老兵的
抵制，不得不重新組織評審團。第二次評審結果她的設計仍然

獲得第一名。由於出資人的刁難，最後決定將她的設計和第二名的設計一起在華盛頓特區建造，但落成後，第二名的設計祗是三名越戰士兵的塑像，無人問津，林瓔設計的『越戰陣亡將士紀念碑』成為當地的著名建築，遊人絡繹不絕。她的設計如同大地開裂接納死者，具有強烈的震撼力。因此和喬布斯成為親密的朋友，並受邀訪問過蘋果公司。

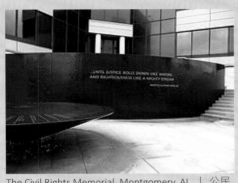

The Civil Rights Memorial, Montgomery, AL . | 公民權利紀念碑

林瓔接受『南方貧窮法律救援中心』的委託，在阿拉巴馬州蒙哥麥里，馬丁路德金發起民權運動的地方，設計『公民權利紀念碑』（The Civil Rights Memorial）。紀念碑中泉水從一個傾斜的圓盤灑落，有如淚水。有黑人婦女參觀時撫摩紀念碑也不禁落淚，每年都有數千人前往參觀這個紀念碑。

林瓔也是911紀念碑設計篩選委員會的成員。

《強烈而清晰的洞察力》（A Strong Clear Vision）是一部林瓔生平紀錄片。該片獲得1994年奧斯卡最佳紀錄片獎，並在PBS放映。

參考：
- 爾特·艾薩克森 (Walter Isaacson)史蒂夫·喬布斯傳. 北京中信出版社. 2011年11月: P139. ISBN 9787508630069.
- NY Times: Maya Lin: A Strong Clear Vision. NY Times. [2015-03-25].

7.7 和平

我們生活中經歷的許多事情，都被轉化為藝術題材。那些令人產生和平與安寧感受的行為，以不同的形式在藝術品中出現。有些是標誌性的，有些是短暫和多變的。一個和平的象徵是**愛德華‧希克斯**（Edward Hicks）19世紀的繪畫。在《和平王國》中，希克斯用聖經經文的視覺語言來描述世界：「豺狼必與羊羔同食，獅子必吃草與牛一樣，塵土必做蛇的食物。在我聖山的遍處，這一切都不傷人，不害物。這是耶和華說的。」（以賽亞書 65:25）

EDWARD HICKS American, 1780-1849 The Peaceable Kingdom, about 1833 - ©Worcester Art Museum |《和平王國》

希克斯的繪畫（其中有很多版本），包括英國殖民者威廉‧佩恩（William Penn）與

Edward_Hicks-Penn's Treaty 1681 | 佩恩條約

美國印第安人部落簽署和約的場景。

在以下的照片中，參加1960年代和平示威的年輕女子向一名憲兵送出一朵鮮花。這個小小的姿態打破了他們之間對立的緊張局面，類似於普遍採用的和平象徵：一隻攜帶橄欖枝的鴿子。（請參看第92頁）

女子在反戰示威向憲兵獻花 - 1967年

其他藝術表達的和平包括大型公共紀念碑。華盛頓布萊恩67呎高的《和平之門》（Peace Arch）建於1921年，石拱跨越兩國國界，紀念加拿大與美國持續的和平共處。

與這個拱門相關的是許多人統稱的〝凱旋門〞。這些拱門從羅馬時代開始便被納入到藝術史上，他們通過軍事勝利和民族自豪的觀念來表示和平。1836年開幕的巴黎『凱旋門』（Arc de Tromphe）也許是其中最著名的一個。建於十九世紀上半葉的拱門，是所有在拿破崙戰爭中參與戰鬥的法國士兵的勝利紀念碑，從此成為法國勝利的象徵。162呎高的壯麗建築和上面精緻的石

Arnold C. Buchanan Hermit, 'The Peace Arch', 1921, Blaine, Washington｜和平之門

雕確立了它的永久性地位。

一個比較現代而且被刻劃成大眾文化的和平標誌是由英國設計家**荷爾湯姆**（Gerald Holtom）在1958年設計用於核裁軍運動的圖形《和平符號》。它的普遍和平意義，

'Arc de Triomphe', inaugurated 1836｜法國巴黎凱旋門

可以在旗幟、鈕扣、橫幅和衣服上找到。這個像徵在捷城共和國布拉格市的公共空間成為『連儂牆』的主題標誌，致力於紀念英國披頭士（The Beatles）搖滾樂隊的已故成**員約翰．連儂**（John Lennon）以及其他的和平活動家。在二十世紀80年代，捷克青年在牆上繪上塗鴉，

Juliano Mattos, 'Graffiti on the Lennon Wall', Prague, Czech Republic | 布拉格『連儂牆』上的和平標誌

表達當時對共產主義政權的挫敗感。連儂關於愛與和平的最著名的歌曲之一是家喻戶曉的《想像》（Imagine）。

2015年在中國香港發生，外國傳播界普遍稱為『雨傘運動』（*Le Mouvement des Parapluis*）的社會事件中，一群青年在他們佔據的市區中心的一堵牆上貼滿寫有字句

Yellow Umbrellas. | 黃雨傘 - 室外裝置

或口號的不同顏色心意紙條，形成一堵彩色繽紛的『連儂牆』，不少當地和鄰近地區的藝術家都以它和雨傘標誌作為攝影、繪畫、裝置藝術的創作題材。

Le Mur Lennon-Oil on canvas 連儂牆 - 油畫

香港本地學者文潔華教授在她的著作《藝術是唯一的理由》裡有這樣的陳述：

> 「美感從來就跟道德、社會以及政治活動掛鈎。它曾經附和、帶領甚至傾覆過其他價值而成為人文範圍裏重要的一環。美感價值是獨特的，但不是隔絕的，它並不單純而有實在和重要的影響力。」

可以說沒有任何其他藝術的題材比電影更廣泛。1959年描述世界末日情景的美國科幻電影《和平萬歲》（On The Beach），由**斯坦利‧克藍瑪**（Stanley Kramer）製作和導演，電影改編自**納維爾‧賽塞特**（Nevil Shute）的1957年同名小說，描繪了核戰爭的後果。但與小說不同，沒有責怪任何人發動戰爭；在電影中暗示湮滅可能是由事故或誤判造成。

《和平萬歲》電影海報

《和平萬歲》的強烈反戰意識遭到美國軍方的抵制。但它獲得好評如潮，《紐約時報》的當代評論家**克勞瑟**（Bosley Crowther）將電影形容為一個 "強大的訊息"。

和平萬歲場景

克藍瑪和他的助手最為強調這一點：生活是一個美麗的寶藏，人們應盡全力拯救湮滅，"兄弟，現在為時未晚！"。為了達到這個目的，他完成了一些生動細膩的圖像來刻劃觀眾的心靈。

第八章
其他的世界

死亡、精神、幻想

人類以藝術來捕捉自己世界以外的意念。藝術通常是神話的載體：使用圖像來象徵夢想、愛情、力量和情感等抽象概念，社會呼籲藝術家創造它們。藝術在慶典和儀式上也起著重要的作用。我們可以通過藝術來了解人類的思想、信仰和想像力。

8.1 神話

神話通常被定義為表面性的傳統故事，用於展現一部分人的世界觀或解釋行為實踐、信仰或自然現象。它們解釋我們存在空間之外的奧秘，並在現實世界中產生共鳴。神話的不同例子包括東方的盤古開天地故事，西方童話《美女與野獸》以及新幾內亞『阿沙魯泥人』（Asaro mudman）的傳說起源。

Asaro mudman holding mask, in Kabiufa.
| 阿沙魯泥人

'Psyche Revived by Cupid's Kiss', Antonio Canova, 1787-1793, Louvre, Paris
| 丘比特親吻茜琪

在另一個例子中，**安東尼奧·卡諾瓦**（Antonio Canova）1787年的雕像《丘比特親吻茜琪》（Psidhe Revival by Cupid's Kiss），體現了『新古典主義』對愛和情感的熱忱。它展示了愛神丘比特的溫柔之吻，喚醒了一個失去生命的心靈。這件劃時代傑作，吸引了觀眾視覺和觸覺的意欲，但仍然蘊含著新古典主義的浪漫情

感。

與《聖米契爾屠龍》（Saint Michael and the Dragon）相關的神話象徵著善與惡的化身。當他戰勝撒旦時，聖米契爾的優勢明確地顯現出來。在這個非凡的雕塑中，不知名的藝術家使用經典的三角形構圖來強化善惡的力量。

8.2 夢想

夢想在藝術中的影響是顯著的，莎士比亞的《仲夏夜之夢》（A Midsummer Night's Dream）是古典文學中的範例。夢想為藝術家提供創作主題，並通過各種形式在藝術中發揮作用。

在西方文化中，夢想在藝術中的地位與20世紀初的『超現實主義運動』（Surrealist movement）最為相關。但是，在18世紀末期的『浪漫主義』時期（Romantic period），夢想的主題祇是參考框架內的一小部分。這種風格的特點是強調情感、戲劇性的構圖和寓意。

浪漫主義畫家**亨利・富塞利**（Henry Fuseli）的《噩夢》（The Nightmare）是以夢為主題的著名例子。富塞利展示了躺在床上的夢幻人物和

Henry Fuseli, 'The Nightmare', 1781, oil on canvas. The Detroit Institute of Arts ｜ . **亨利・富塞利**的《噩夢》

她夢中的視覺內容：以一個坐在胸前的『夢魘』，一隻注視著現場幽靈般的馬（一個噩夢）和紅色幕簾背後一個神秘的物體 - 也許是一個穹頂的建築物。所有這一切都戲劇性地發生在畫面的暗角。畫家用明確的色調描繪了一個可怕的場景。

上面提到的『超現實主義運動』首先集中在文學上，後來擴展到視覺藝術。法國詩人和作家**安德烈·布列多恩**（André Breton 1896-1966）在超現實主義思潮的發展中發揮了重要作用，他是超現實主義的創始人。其最著名的作品是1924年編寫的《超現實主義宣言》，他在其中將超現實主義定義為「純粹的精神自動化狀態」。他不斷尋找新的表達形式，探索潛意識的思維力量，並針對佛洛伊德理論的自由聯想，將之運用於文字的寫作上，結果產生了『自動主義』（Automatism）。1920年代的藝術家**讓·米羅**（Jean Miro），**安迪·梅遜**（André Masson）和**伊夫·坦吉**（Yves Tanguy）等開始使用自動化技巧作為生成視覺意象的手段。

早在1916年**尚·阿普**(Jean Arp)和**蘇菲·阿普**(Sophie Taeuber Arp)反覆描繪物象外形，以產生各種自發性的變形，並將色紙撕碎使之飄墜落地上，製造不同形狀的配置。

1925年8月10日，**馬克斯·恩斯特**（Marx Ernst）宣稱發現真正對應於自動性寫作的視覺藝術，做法為『磨擦法』（Frottage）。

超現實主義藝術家在浪漫主義的不同背景下使用夢想，儘管少數將夢幻形

André Masson. Automatic Drawing. (1924). Ink on paper- MoMA | 安迪梅遜的自動化繪畫

像作為主題，但實際上重點都放在自動化及其產生的形象上。

L'ange du foyer (Le triomphe du surréalisme), 1937 |
恩斯特的《爐膛的天使》

特別是**坦吉**的繪畫，召喚自動化和夢幻般的圖像。在1940年的《緞子調音叉》（The Satin Tuning Fork）中，他將精確的生物形象設置在一個有霧迷的景觀中。這幅作品的主題與畫中的對象沒有任何明

The Satin Tuning Fork, 1940 Yves Tanguy - MET | 坦吉的《緞子調音叉》

顯聯繫，它本身就可能是自動化的結果。坦吉在1918至1920年期間隨著商船到處旅行，和1920年在軍旅中度過的幾年，結果在他的記憶印象中都是遙遠，充滿異國情調的地方，如阿根廷，巴西，突尼斯和非洲海岸。 1925年在巴黎他認識了布列多恩，並加入了超現實主義的行列。他與這位老詩人隨後的事蹟證明他們之間深厚的友誼。直到坦吉1939年動身前往美國，他都致力於倡導布列多恩的超現實主義理念；布列多恩反過來視坦吉為超現實主義畫家中最純粹的一個。

夢想也可以是高尚目標的追求。畢加索1937年的《弗朗哥的夢與謊言》（The Dream and Lie of Franco）系列蝕刻版畫中暗示了這一特徵。他對弗朗哥將軍的描述是自我建構和抽象的，強化了我們對他怪

異的看法。這些印刷品在西班牙內戰期間，展示了西班牙法西斯將領在戰場中的行為敘述。系列中的一些單張作品是畢加索在同一年間的壁畫《格爾尼克》的初稿。

The Dream and Lie of Franco- Picaso- MET | 《弗朗哥的夢與謊言》畢卡索

澳大利亞土著文化依靠『夢想時間』來解釋地球和祖先的起源，和儀式在生活中的意義。這些想法體現在他們的『夢幻畫』

Aboriginal Dreamtime Art. | 澳洲土著文化的夢幻畫

（Dream paintings ）中：傳統的抽象符號畫在彩色區塊上，表示與夢的時空相聯繫，這是神話在文化基礎中的一部分。

達利

薩爾瓦多‧達利（Salvador Dali 1904-1989） 承認自己表現的是一種 "由弗洛伊德所揭示的個人夢境與幻覺"。為了尋找這種超現實幻覺，他像弗洛伊德醫生一樣，去探索精神病患者的意識，認為他們的言論與行動往往是一種潛意識

Salvador Dali | 薩爾瓦多‧達利

世界的真誠反映，這在日常生活中是見不到的。對於『超現實主義』畫家來說，這些是至為珍貴的素材。因此，達利的許多作品，總是把具體的細節描寫和任意地誇張、變形、省略與象徵等手段結合地使用，創造一種介於現實與臆想、具體與抽象之間的"超現實境界"。讀他的畫作，人們從整體上 既看懂所有細節，但又感到荒謬可怖、違反邏輯、怪誕而神秘。這種"潛意識"的景物，其實都是畫家主觀地"構思"出來的，根本不是什麼潛意識或下意識的感情表達。

　　達利在超現實主義繪畫中的影響最大，持續的時間也最長。不僅他的畫，還有他的文章、口才、行動以及他的打扮，都無不在宣傳他的『超現實主義』。他在發揮和運用自己的想像力上，可以說超越了他們的超現實主義繪畫群體。他有些作品除了傳達非理性、瘋狂和一定程度的社會哲學觀外，有時還反映著人們的時髦心態。這些剩餘意識使人處在靜態之中。他還宣稱妄想方式要運用在日常生活和工作中。在他的日常生活裡，就常常故意放任自己的怪僻行為。如他穿一身潛水服出現在1936年倫敦超現實主義畫展的開幕式上。

　　他偏愛的幻覺形象常常被不斷重複，如帶有許多半開的抽屜的人形，蠟樣軟化的硬物體，抽絲樣細長的獸腿以及物體向四周無重心地飛開的景象等等。

　　他最為人津津樂道的作品是1931年的《記憶的永恆》（The Persistence of Memory）又名《軟鐘》（右頁圖）。畫中出現的是黎明中的里加特港灣。景色很簡練：大海在深處出現，右側有

小型的岩石狀物體。這幅畫代表了夢幻般的景色，擴大的空間，各種物體以不固定的形式聯繫起來。左側的第一層平面上有一個貌似是木桌子的物體，上面有兩個懷錶和一棵枯樹。最大的錶是軟的，有一隻蒼蠅從上面跌落在桌子邊沿。小的那隻閉合著，螞蟻在上面爬來爬去。樹上掛著第三隻錶。畫面中央有一個類似軟軟的頭部的形象。它的脖子沒入黑暗中，

The Persistence of Memory MoMA │ 記憶的永恆-又名《軟鐘》

巨大的鼻子很引人注意，舌頭伸出，和長著長睫毛閉合的眼睛。這個形象仿佛在沙灘上沉睡。之前的元素都在一個荒漠沙灘的背景下，伴著大海，被遠處的懸崖環抱，海天一色。據達利本人所說，添加軟錶的靈感來自於卡門培爾（Carmembert）乳酪，取其柔軟，奢華，獨立與怪癖偏執之意。長睫毛的臉部取材於哈維角（Le Havre）的岩石。這張臉也出現在他別的畫中。這些錶，如同記憶，隨著時間慢慢軟化。達利評價說：「讓我驚訝的是銀行職員從未吃過支票，因此我也很吃驚在我之前從未有別的畫家想過畫一個軟錶。」達利技藝精湛，此畫為學院派，筆法洗鍊，物品細節俱全，雖然並不真實，但也是幾乎類似攝影的寫實主義。畫家運用明亮色彩與暖色調形成冷暖對比。光扮演著重要角色，促成夢幻般的錯亂感覺。

第九章
藝術的時間和地點－西方世界

藝術作品的形式和風格往往很大程度上是由它們創建的時代和位置所決定。我們通過藝術史的時間軸，確定主要的形式和風格的發展趨勢。這種方法能夠看到具體的各種藝術之間的發展關係。

9.1 史前藝術：舊石器時代的起源

人類創造藝術有很多原因，不論技術從何而來，年代極古，非具象裝飾已在非洲被發現。到目前為止，有13棵82,000年前的織紋螺貝殼在摩洛哥被發現，每棵覆蓋著赭紅色的釉彩並穿了一個小洞，磨損的情況表明它們可能曾經被串成項鍊。在以色列發現的織紋螺貝殼珠可能超過100,000歲。在南非的布隆伯斯洞窟（ Blombos cave ），穿了洞的貝殼和小塊繪有簡單幾何圖案的紅赭石（紅赤鐵礦），在75,000年的沉積層被發現。

Oldest beads ｜ 織紋螺貝殼

已知最古老的代表性洞穴壁畫來自舊石器時代晚期的『奧瑞納文化 』（Aurignacian culture）。在歐洲（尤其是法國南部，西班牙北部和德國施瓦本地區）的廣泛考古發現，包括二百多個山洞的壯觀奧瑞納繪畫、素描和雕塑。一個2.4吋高，分成六塊碎片的猛獁象牙女性雕像在德國南部荷爾菲爾斯（ Hohle Fels ）洞穴發現，其歷史追溯到公元前35,000 年。

在法國肖維－蓬德（Chauvet-Pont d'Arc）一帶的幾個洞穴都發現有史前繪畫和素描。值得注意的是，這些畫在洞壁上，描繪不同動物形態的繪畫都有令人回味的渲染和一些自然主義和抽象的複雜組合。研究舊石器時代的考古學家相信這些繪畫都超過 15,000 至30,000年歷史。

然而，我們要知道這些畫真正的創作動機是有困難的，我們開始對藝術的研究也不外是五百多年前的事。如果我們斷言這些史前藝術是我們現代文明的前身或先驅是不智的，因為當時的原始智人還沒有開發出具體的文化結構和成熟的語言系統，而且年代久遠，即使以藝術史作為工具，這個視覺語言也足足有一千多代人的相隔斷層。我們必須謹慎地去發掘證據，尤其是如果我們希望以藝術方式來看待這些繪畫以便瞭解自己的起源，儘管我們在洞穴中看到的實物證據是如此誘人。

Chauvet Cave Painting｜肖維 - 蓬德洞穴繪畫

肖維 - 蓬德洞穴深長超過1000呎，有兩個寬腔室。一頭犀牛（上圖右下）在1995年的炭樣本測試証實有30,340至32,410年。洞穴壁畫顯示的還有其他動物，

包括關馬、猛獁象、麝香牛、山羊、鹿、、野牛，黑豹，和貓頭鷹。研究論文中學者指出這都不是人們飲食習慣中的肉食來源。照片顯示繪畫非常仔細的渲染可能會產生誤導。我們看到一群馬，犀牛和水牛，牠們看來像一個群體，其實這祇是攝影燈光下出現的錯覺。如果在史前人的火把照耀下，就不會有如是的視覺效果。

　　2009年在加州大學聖地亞哥分校的一次演講中，人類學教授**懷特博士**（Dr. Randell White）提出圖畫中重疊的馬匹可能是同一隻馬，顯示的是牠奔馳、覓食和睡覺等各種不同狀態。這種假設比我們想像的更

趨成熟。

在肖維－蓬德洞穴的另一張幅圖畫被解釋為一個女人的大腿和陰部的描繪，但同時和水牛和獅子的圖形幾乎交織在一起。除了圖畫，洞內滿佈頭骨、洞熊的骨骼和狼的痕跡。還有一個腳印被認為是屬於一個八歲的男孩。

9.2 古代近東和埃及的藝術

文字的發明

很難想像那個沒有文字的年代，也許我們要感謝古代近東的文化。但你可能會失望，當初文字的發明不是為了記錄故事、詩歌、或禱文。第一個開發出來編寫的文本，楔形文字，是一些單調乏味，目的是紀錄商品的存貨：多少蒲式耳的大麥，幾頭牛，幾罐油！

書面語言的起源（約3200 B.C.）出於經濟需要，是神權（祭司）和統治階級用來跟踪城邦農業財富的工具。

一般來說，文字是漸進發展的，在現代文字發展出來之前，已有許多的類文字（Proto-writing）系統出現，這些類文字和文字最大的差

別在於這些符號通常都沒有包含語言上的資訊（例如語音等）而比較類似幫助溝通或記憶的符號。

現在普遍認為公元前3,500年左右的蘇美爾人（Sumeru）的楔形文字（一些人稱為「釘頭字」）是世界上

Limestone Kish tablet from Sumer with pictographic writing-3500 BC. Ashmolean Museum｜基什灰石板塊- 相信是最早的象形文字

最早的文字。在此之前，存在不少類似文字的刻劃符號。埃及的象形文字較楔形文字稍晚（公元前3,000年左右）出現。世界上最早的字母文字則是公元前1,000年左右的腓尼基字母 （ Phoenician alphabet）。現在廣為使用的拉丁字母來源於希臘字母，而後者直接來源於腓尼基字母。

　　文字的發展經歷了：圖畫文字-表意文字-表音文字這幾個階段。要注意的是，這幾個階段祇是表現了各種不同文字出現的順序及相互關係，並不等於後者就一定比前者優越（也適用於我們的漢字）。從西方的觀點來看，現在的拉丁字母、西里爾字母、希臘字母都來源於腓尼基字母，而腓尼基字母則來源於表意的埃及象形文字。

Phoenician alphabet | 腓尼基字母

Cuneiform script tablet from the Kirkor Minassian collection in the Library of Congress. | 公元前二千的楔形文字陶土板塊

而中國的漢字的發展則經歷了由表意為主向意音兼顧的過渡。早期的漢字中表意的象形字較多，後來，用形旁加聲旁的造字法創造的形聲字不斷增多。在商代甲骨文裡，形聲字的比例佔百分之二十以上。在《說文》小篆里，形聲字佔百分之八十以上，在現代漢字中佔百分之九十以上。

　　楔形文字也刻在大石碑上，例如漢謨拉比法典碑（Law Code Stele of Hammurabi ）。一些圓筒形的滾軸印章被刻印在宮殿和廟宇的

牆垣以確定建築物的主人或建造者是誰。

圓筒滾軸印章

楔形文字用於正
式的帳冊、政府聲明
和宗教宣示，幾乎所
有的這些記錄都必需
以正式的滾軸印章 "
蓋章確認"。

Cylinder Seal (with modern impression), royal worshipper before a god on a throne with bull's legs; human-headed bulls below, c. 1820-1730 BC - MoMA｜圓筒滾軸印章

　　滾軸印章是一個細小、中軸穿孔的物件，像圓柱形的長珠，上面刻著反向（凹版）的浮雕，穿在纖維或皮革的繫繩上。這些美麗的東西在古代的近東往往無處不在。每個印章是由一個人擁有和使用，並以私密的方式隨身攜帶，比如串成項鍊或手鍊，需要時隨時進行蓋章（在柔軟的粘土上滾動出正面的圖像）。然而，也有一些印章並不看重蓋章的作用，取而代之的目標是為了魔術玩意和純綷是把玩欣賞。

　　在古代近東第一次使用滾軸印章的日期比楔形文字的發明還要早些，大約是新石器時代晚期（7600-6000 BC）在敘利亞。滾軸印章有什麼了不起之處？它的吸引力在於雕刻在寶石材料上精緻的微型雕刻。這些毫米大小、合乎比例的雕刻圖像描述出令人難以置信的細節。

　　用來雕刻滾軸印章的寶石包括瑪瑙、玉髓、天青石、皂石、石灰石、大理石、石英、蛇紋石、赤鐵礦和碧玉，也有金銀印章。研究古代近東滾軸印章猶如進入一個過去的遙遠世界，一個獨特、美麗、精緻的個人小宇宙。

　　右頁圖中的印章顯示一位裸體跪著的英雄（2220至2159年BC，紐約大都會藝術博物館藏）

為什麼圓筒滾軸印章如此吸引

Cylinder seal | 古代圓筒滾軸印章

藝術史學家對**圓筒滾軸印章**特別有興趣的主要原因有兩個。首先，它們準確地反映當時特定區域瀰漫的藝術氣氛。換句話說，每個印章都是一個時間小膠囊，裡面的圖案和人物代表的是印章主人生命週期中的一個印記。這些印章，數量龐大，對瞭解古代近東的藝術發展提供顯著的信息。

第二個原因令藝術史學家有興趣的是印章裡面的形象學元素。每個人物的姿態、服飾、和裝飾元素都可以是研究對象，它們反映印章所有者的社會地位，甚至所有者的名稱。雖然同樣的資訊可以從雕刻的石柱、陶土板、浮雕牆和繪畫中獲得，但與成千上萬從古代倖存下來的**圓筒滾軸印章**相比是微不足道的。

9.3 古希臘和古羅馬藝術

『古典時代』（Classical Antiquity）或稱為古典時期、是對希臘羅馬世界（以地中海為中心，包括古希臘和古羅馬等一系列文明）的長期文化史的一個廣義稱謂。在這個時期中，古希臘和古羅馬文明十分興盛，對整個歐洲、北非、中東等地區的文化產生巨大的影響。

有關起始於古希臘的『古典時代』最早的文字記載是公元前8 - 7世紀的《荷馬史詩》（Epic Greek poetry of Homer）。由一個共和政體演變成帝國的古典時代一直延伸至基督教的出現以及羅馬帝國的衰落，

歐洲歷史隨著古典時代晚期（公元300－600年）古典文化的崩潰而進入中世紀前期（公元600－1000年）的黑暗年代（Dark Age）。古典時代在後世**愛倫‧坡**（Edgar Allan Poe）的一句詩句中得到很好的詮釋：「光榮屬於希臘，偉大屬於羅馬！」

　　受到古代東方文明影響的古希臘文化，以其藝術、哲學、社會、教育思想，一直影響著整個古典時代的歐洲。這些文化底蘊也是現代西方文明的根基。從黑暗年代仍存的古典時代文代頹垣中，一場驚天動地的復興運動在14世紀的歐洲逐漸形成，這場運動後來被稱作『文藝復興』（Renaissance），這個領域中的『新古典主義』（Néo-Classicisme）風潮也在18－19世紀興起。

神和女神

　　我們傾向於將古希臘和古羅馬聯繫在一起，因為當羅馬人征服了希臘控制下的歐洲地區（約145－30 BC），他們直接承傳了希臘文化許多方面的特質。例如，羅馬人承繼了希臘的諸神殿，他們祇是把諸神的名字改了：希臘戰神阿瑞斯（Ares）變成羅馬的戰神馬爾斯（Mars）。古羅馬人仿傚和複製希臘的藝術，很多著名的羅馬雕像都是古希臘人原本以青銅製作的大理石複製品。

Romain sculture｜經典古羅馬雕像

理性的思考

　　古希臘人是西方文化中最早要在人寰的重大問題上尋找合理答案的先驅。他們相信，宇宙的運行是有法規的：星宿

的移動、物質的組成、和數學定律所支配的和諧、美感、幾何和物理。

　　無論是古希臘人和古羅馬人對人類本身都有著極大的尊重；人類智慧和體能所創造出的優秀果實都受到致敬，桂冠詩人和古代奧林匹克競技大會就是其中的例子。這是『人文主義』（Humanism）（誕生於文藝復興時期的一種心態）的理念，與隨後而至的中世紀基督教教權所倡導的教義－身體和罪與生俱來－是截然不同的，這種原罪觀充斥著黑暗時期的整個西歐。

　　當你考量古希臘或古羅馬的雕塑時，你可能會認為：這個人物裸露、健美、年輕、理想化，並以近乎無瑕可擊的比例創作。對！這正是古典時期的古希臘和古羅馬的藝術風格。

幾何藝術

　　『幾何藝術』（Geometric art）是希臘藝術發展中的一個階段，大部份是指在陶瓶上帶有幾何圖案的繪畫。幾何藝術在希臘黑暗時代的晚期（大約在公元前900 - 700年間）出現。以雅典為中心，並從貿易往來中把藝術風格傳播到愛琴海 （Aegean ）一帶的城市。因為這個陶器藝術風格的廣泛性，希臘的『黑暗時代』在藝術史上也常被稱為『幾何時期』。

　　『幾何時期』的藝術分四個階段發展：1）原始期（1050–900 BC）- 陶瓶外形單調，上面的幾何圖案以卡尺輔助繪畫。2）早期（ 900–850 BC）- 瓶身的高度增加，裝飾由瓶頸開始延伸至中腰為止。底部塗抹一層稀薄的陶土，在燒製過程中產生光滑的鐵灰色效果。裝飾上開始有有蜿蜒的圖形，這是幾何藝術的最大特色之一。3）中期（850–760 BC）- 由於加入了花邊網眼，裝飾的區域增加而蜿蜒的圖形主宰了最顯著的位置，安排在兩個手柄之間。4）晚期（760–700 BC）- 來自中期的繪製技

巧仍在繼續使用，花瓶的裝飾更加豐富，並且在瓶頸和基座之間穩定了動物的形式，兩隻挽手之間的瓶腹部分安排了人物造型，這是幾何時期晚期的第一階段（760-700 BC）。迪皮倫（Dipylon）大水瓶被放置在陪葬品的行列。它們的高度通常在1.50米以上，是希臘幾何藝術最完美的表現。繪畫的主要題材是荷馬史詩中所描述的各種人文景觀，例如葬禮、競技、狩獵和神話故事等場面等。

The Hirschfeld Krater, mid-8th century BC, National Archaeological Museum, Athens. | 公元前八世紀的赫希菲爾德水瓶

科羅斯雕像

『科羅斯雕像』（Kouros）是現代術語，指古希臘『古風時期』（Archaic period）首先出現的自由站立雕像，並代表裸體男青年。在古希臘語中的 Kouros（κοῦρος）意思是"青年，少

The Dipylon Amphora-National Archaeological Museum, Athens. | 迪皮倫大水瓶的高度比例

Detail of a chariot from a late Geometric krater- MET | 後幾何時期陶瓶上的繪畫細部。

年"，特別是指貴族等級的。『科羅斯』一詞起初是用來形容太陽神阿波羅（Apollo）的代名詞，與考古學家**萊昂納多**（V. I. Leonardos）1895年的著作品中對卡拉地亞城（Keratea）一位個青年雕像的描繪有關。1904年由法國里昂大學藝術史學家亨利·勒撒（Henri Lechat）

作為在這類雕像的通用術語。『科羅斯』在整個希臘語世界都有發現，這些站立的雕塑通常是大理石，但類似形式的石灰石、木材、青銅、象牙和赤陶雕像也可見到。它們通常是真人大小，雖然早期的發現也有足足有3米多高的例子。

科羅斯（Kouros）的女性雕塑對應詞是科雷（Kore，眾數 korai，希臘語: κόρη，意思是少女或 Maiden）。

Kroisos Kouros, c. 530 BC ｜ 希臘科羅斯雕像

Statues of the Psammetic family (664-525),or Saite period. Ägyptisches Museum. ｜ 家庭雕像。（664-525）[埃及]第二十六屆王朝]，或賽特時期。埃及博物館

青銅與大理石

希臘人創造了青銅雕塑。青銅本身是有其他實用價值的，所以經常被熔化再利用，改成武器、盔甲等。這就是為什麼這麼少的古希臘青銅原件留存下來的原因。古羅馬人對希臘文化着迷，每次征服了希臘城鎮之後，都把搜羅到的青銅雕塑和希臘金幣等戰利品一併運送回羅馬。大量的青銅雕塑被羅馬人以大理石覆製成副本，試圖瞭解和模仿希臘人取得的藝術成績。可惜這些大理石雕塑與他們的城市一起被掩埋了好幾千年，我們現在在博物館看到的古羅馬大理石雕像經常是失掉手臂，殘缺不全的。

在意大利那不勒斯（（Naples）博物館的《多里羅斯》（Doryphoros）是少數基本完好的希臘雕像羅馬複製品之一。

多里羅斯 和 奧古斯

《多里羅斯》（Doryphoros 450 BCE），又被稱為『持矛者』（Spear Bearer）是大約公元前450年由希臘雕塑家**波留克列特斯**（Polykleitos）創作的一個希臘青銅雕塑，顯示人體的完美、和諧和平衡的比例。柏里馬波達的（Primaporta，是發現雕像的地方）的《奧古斯特》（Augustus 20 BCE）是公元前20年完成的羅馬青銅雕塑，有7呎（2.08米）高，顯示了一個穿著軍裝的年輕男子。兩尊雕像之間存有很多共同特徵。舉例來說，兩者原本都由青銅製成，並表現出一種理想代的人體比例。赤腳象徵他們的神聖地位，也表明他們的是英雄人物和社會中的榮譽地位。兩者左手都握著長矛。　多里羅斯是赤裸的，而奧古斯特是半裸的。這兩個雕像都是實力、和諧與美感的象徵，說明了當時社會對完美無瑕

的追求和響往，並顯示出他們對控制和穩定社會的英雄領袖的尊
崇。

Roman copy of the Doryphoros in
the Naples National Archaeological
Museum. ｜羅馬人覆製的多里
羅斯

Primaporta Augustus ｜奧古斯特青
銅像

反過來看，兩者之間也有很多不同之處，例如奧古斯特的
右手向外伸張，彷彿正在演講。與此同時，多里羅斯的手是下垂
的。另一個區別是雕像的創作原意。 波留克列特斯在創作多里羅
斯時是想將它建立成一個『佳能』（"Kanon" 或 "Canon"，數學
術語 ="rule" 規則），可以用來解釋身體各部分之間的關係。例
如，多里羅斯的頭是身體的七分之一。而柏里馬波達的奧古斯特
雕像是顯示一位社會完美的領導者。

薩莫色雷斯的勝利女神

藝術史家**詹森** (H.W. Janson) 形容她為:「希臘雕塑最偉大的傑作」。

薩莫色雷斯的勝利女神》(Winged Victory of Samothrace 或稱作 Nike of Samothrace),是希臘神話中勝利女神尼克的雕塑,創作於約公元前2世紀,自1884年起開始在羅浮宮的顯赫位置展出,是世界上最為著名的雕塑之一,同時她也是現存為數不多的主要希臘原始雕像,而非羅馬複製品。

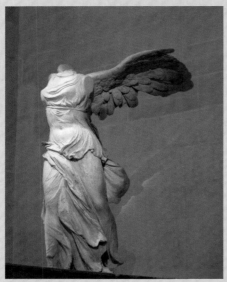

Victoire de Samothrace | 薩莫色雷斯勝利女神

薩莫色雷斯的勝利女神發現於1863年。關於她的創作背景仍然存在爭議。

勝利女神像高2.44米(8.01英尺),她不僅表達了對勝利女神尼克的崇拜,更是一場海戰的象徵。她代表著戰鬥與勝利,衣裙迎風飄揚,仿佛女神從天而降,落在戰艦的船頭。

現代發掘顯示,勝利女神像原本位于山丘山壁鑿出的聖龕,與同一座聖壇一起,與德米特里一世戰艦紀念碑對望。神像由灰白兩色的大理石組成,最初是薩莫色雷斯神廟建築群的一部分,向偉大的諸神致敬。她站在象徵戰艦船頭的灰色大理石基座上,代表女神從天而

降，落在勝利的艦隊中間。雕塑的胳膊至今也未被發現，不過人們普遍認為尼克的右臂舉起（她軀體的彎曲可以顯示出手臂的動作），手指在唇邊捲成號角狀，作出勝利的吶喊。勝利女神像的出色之處在於將動態的動作與突然間的靜止融為一體，女神保持著優雅平衡的身姿，垂下的衣裙在強勁海風中隨風擺動。類似的表現手法也出現在我們以前提到過的《拉奧孔與兒子》（請參閱第121頁）。拉奧孔與兒子也是複製作品，原作早已遺失，但創作時間和地點應與勝利女神像相近。拉奧孔與兒子在文藝復興時期被古典派藝術家們廣為推崇，被認為是自我意識與人類行為的體

The Winged Victory of Samothrace before restaured. | 修復前的女神

現；與此不同的是，薩莫色雷斯的勝利女神則是對勝利精神的如實刻畫，亦展現出神與人類短暫地面對面的場景。女神像展開的右翼由原本的左翼鏡像而來。與手臂一樣，女神像的頭部從未出現過；但多個其它部分曾被陸續發現：1950年，一支由**萊曼**（Phyllis Williams Lehmann）帶領的小組在靠近女神像最初位置的一塊巨大岩石下面掘出缺失的右手。回程的路上，萊曼博士在維也納藝術史博物館（收藏有另一件勝利女神像）的儲藏抽屜中辯認出了女神像的拇指和無名指指尖。如今這兩個部分與手掌一起放在玻璃櫃中，在羅浮宮女神像所在的平台旁邊展出。

Victoire de Samothrace in Louvre ｜ 在羅浮宮入口前廊的勝利 神像

9.4 中世紀的藝術

早期基督教和拜占庭藝術

　　羅馬帝國衰落後幾個世紀，整個西歐籠罩著黑暗氣氛。沒有哪座城市 – 即使不是羅馬本身 – 可以與君士坦丁堡、科爾多瓦或巴格達的輝煌相比。歐洲再沒有科學的發展，藝術運動停擺。經歷600年（公元400-1000）的黑暗時代，文化猶如一潭死水。祇有一個倖存的社會結構例外：基督教會。事實上，教會在維護西方文明的作用是舉足輕重的，例如，紀念性建築和雕塑的主要贊助者。事實上，我們可以說，基督教與異教之間的界限也被視為羅馬文明與野蠻之間的分界線。

關鍵事件

兩個事件對早期的基督教發展起到關鍵性作用：第一是使徒保羅決定將基督教傳播到希臘羅馬世界。第二是四世紀初當君士坦丁皇帝（Emperor Constantine）接受了基督教並成為教會的領袖。這兩件事直接影響『基督教藝術』（Christian Art）的建立和發展。

基督教的傳播

　　正如在《使徒行傳》中所揭示，保羅傳播基督教到希臘和地中海的羅馬城市，包括以弗所（Ephesus）、哥林多（Corinth）、帖撒羅尼迦（Thessalonica）和羅馬（Rome）等城市。與此同時，保羅也體驗了希臘羅馬世界本身的宗教和文化。保羅的這個經驗，在基督教教會的形成中起到了重要的作用。

作為神秘宗教的基督教

　　在頭三個世紀，羅馬盛行的大量神秘宗教，基督教祗是其中的一個。在古羅馬世

Arch of TItus and Colosseum | 提圖斯拱門和羅馬鬥獸場

Pantheonm completed 126 C.E., Rome. | 羅馬萬神殿

界中，宗教被劃分為＂公民宗教＂和＂神秘宗教＂，劃分的重點在於它們的崇拜儀式，特別是獻祭。希臘早期歷史文化中，宗教信仰在城邦公民身份的認同中發揮著顯著作用。

　　由於公民宗教的擴大並

吸收更多的信徒，羅馬當局繼續使用它來定義公民身份。

　　羅馬的多神教（　　The　polytheism　）允許諸神的同時存在。因此，在第二個世紀初哈德良皇帝　（　Emperor Hadrian　）建設的萬神殿（Pantheon）是奉獻給所有的神，旨在顯示主宰著宇宙的諸神以羅馬為中心，羅馬的權力是神聖宇宙的反映，主導著人間的政治和社會秩序。

　　對於神秘宗教的追隨者來說，任何宗教都不是互相矛盾的；不同的宗教意味著生命的不同體驗。與此相反的公民崇拜重點是公民身份的認定。神秘宗教呼籲參與者關注個人的救贖，而救贖的奧秘祇能從信仰中穫得，故被稱為"神秘"宗教。

一神教

　　基督教和許多其他神秘教派都分享了一神教（Monotheism）的特性。早期的基督教強調洗禮，標誌著重生，開始進入信仰的領域。雖然基督教的教義與其他神秘教派有很多關鍵性的區別，但在強調信仰的救贖和肉體死後的永生這方面，與其他神秘信仰是一致的。早期基督教徒拒絕參與公民宗教組織，導致受到迫害，被視為反社會的基督徒。

　　可識別的『基督教藝術』的起點可以追溯到第二世紀末和第三世紀初。值得思考的是，既然《舊約聖經》禁止崇拜偶像，為什麼人物圖像的使用在基督教藝術的發展中佔了如此重要的地位？最好的解釋是由於希臘羅馬文化所起的作用。

Sarcophagus of Junius Bassus 359 C.E. Treasury of Saint Peter's Basilica｜羅馬聖彼得大教堂內的『朱尼厄斯石棺』。

很多皈依了基督教的新信徒，在以基督教為信仰的同時，乃希望繼續保持著他們故有的文化體驗。例如，羅馬世界喪葬的習俗由火化改變為土葬。羅馬城牆外主要的道路兩旁都被挖掘成地下墓穴，每個家庭都有自己的墓室。富裕的羅馬人以石棺和大理石雕刻的陵墓埋葬。富裕的基督教徒也想得到同樣的東西 - 石棺和刻有基督教題材的陵墓。

死亡和復活

第三世紀的基督教藝術有一個顯著的特徵：看不到基督的誕生、受難或復活的描述 - 這點令人驚訝，因為這些都是後來主宰基督教藝術的主要題材。基督在世生命形像缺席的解釋，作為一個神秘宗教，受難和復活的故事可能就是它的奧秘所在。

雖然基督的形象沒有直接呈現，但死亡和復活的主題卻通過一系列圖像在藝術作品中顯示出來，許多都是《舊約》的故事。例如約拿（　Jonah　）被一條大魚吞噬，在魚腹中渡過三日三夜再被嘔吐出來，早期基督徒從這個故事中得到基督的死亡和復活的預兆。約拿的形象、在獅子穴中安然無恙的但以理（Daniel），火爐中存活的三個希伯來青年、摩西的分裂紅海等等，都是第三世紀基督教藝術中廣為流行的主題，無論是繪畫和雕刻。

所有的這些都可以當作隱喻，暗示基督生平和救贖的敘述。地下墓穴和石棺上的雕刻可以被理解為一種視覺語言，向他們信奉的唯一真神請求救贖，將自己比喻為故事中的約拿或但以理。可以想像早期的基督徒，在對抗羅馬帝國的迫害中，摩西對抗法魯王的故事對他們來說是具有何等重大的意義。

基督教的經典文本和新約

基督教與公民宗教其中一個主要分歧是信仰的核心意義。早期教

會的鬥爭主要是維護一套有規範性的文本，並建立正統教義。他們教義中的『三位一體』一直挑戰著公民宗教的權威。公民教會沒有中央文本，沒有正統的教義立場，重點是維護傳統習俗；同樣是接受了神的存在，但目標沒有強調對神的信仰。

　　基督教強調的是教義的正統性，與希臘和羅馬世界中的學術理念近似，重視正統。古代希臘的哲學流派都是圍繞著一個特定老師的教導或理念。我們很容易看到古代哲學對基督教神學的影響，例如《約翰福音》（Gospel of John） 的開場白：「太初有道，道與神同在...」是開宗明義的一個理論基礎。這種 "標誌性" 的陳述方式，可以追溯到約公元前535-475年 **赫拉克利特（** Heraclitus 535 - 475 BC) 的哲學思想。基督教『護教士』（Apologist） **賈斯汀烈士**（Justin Martyr）在他第二世紀的寫作中把基督理解為神和世界之間的中介。

早期代表基督和使徒的標誌

　　在聖多米蒂娜 （Saint Domitilla ）的地下墓穴中發現了耶穌的圖像，圖畫

Christ represented in the Catacomb of Domitilla | 在聖多米蒂娜的地下墓穴

中的基督被他的一群門徒圍繞著。起初被誤以為是描寫最後的晚餐，其實它並沒有告訴任何故事，祇是傳達基督是真正的夫子的想法。圖中的基督左手握着經卷，作出『說道者的手勢』（ *ad locutio* or

Paul the Apostle | 使徒保羅　　　　Sophocles | 索福克勒斯

gesture of the orator.），加上古典的端莊衣著，突顯出耶穌在眾門徒中的權威地位，猶如被弟子環繞著的一位希臘學者。以使徒保羅的早期畫像（左頁下圖）與公元前五世紀的劇作家索福克勒斯（Sophocles）的雕像比照，可以看出其中的端倪。

羅馬沒落後，基督教的總部遷至君士坦丁堡（Constantinople，即現在土耳其的伊斯坦布爾）。君士坦丁堡雖然基本上是一個亞洲城市，但它的統治者『拜占庭帝國』（Byzantine Empire）的勢力蔓延到東歐和南歐。拜占庭藝術的主要形式，包括人物標誌（源自埃及墓穴中的畫像），壁畫、馬賽克（Mosaic）和鑲嵌。

Christ- Pantocrator mosaic from Hagia Sophia｜伊斯坦布爾蘇菲亞大教堂的馬賽克壁畫基督聖像

野蠻藝術

在歷史背景下的 "野蠻人"（Barbarian）並不是我們今天字面上的那個解釋。它來自希臘語 "巴爾巴羅斯"（*barbaros*），簡意為 "國外"。所以 "野蠻人" 在這裡是指中世紀遍及整個歐洲的非羅馬、游牧和文盲的群體。羅馬人與野蠻人的文化接觸可以在中世紀的藝術作品看到；羅馬藝術也借用了 "野蠻人" 的審美觀念，反之亦然。

羅馬歷史學家**阿米亞諾斯**（Ammianus Marcellinus）在在他公元4世紀的著作《羅馬史》中寫了一篇關於他遇到的不同野蠻部落，他很佩服他們的軍事實力和兇猛－所有野蠻人的共同特點。雖然他稱讚高盧人（Gauls）的潔淨，和阿蘭人（Alans）的美麗，但卻蔑視游牧和喜愛馬

匹的匈奴人。當一個異族被羅馬人認為是「不夠文明」時，通常會被憎恨和害怕。然而野蠻人就像羅馬人一樣，同時具有邪惡和美德。羅馬人本身也包含了很多不同的族裔，而「蠻夷人」的後裔有時認為自己是「羅馬人」。

　　阿米亞諾斯在《奢華的羅馬富人》(The Luxury of the Rich in Rome).中，對羅馬居民沒有一點兒好感，他寫道：「那幾個豪宅充斥著糜爛之音，笙歌達旦...」，但令阿米亞諾斯最沮喪的是，羅馬已經是野蠻人的天下，盛名不再。他著作中陳述的正是中世紀早期被野蠻人征服而衰落中的羅馬帝國。

Ivory Carving, Otto presenting the Cathedral of Magdeburg, 962–968, from the Cathedral of Magdeburg, probably made in Milan, northern Italy (MET) | 奧托象牙雕刻

奧托（薩克森）藝術

　　正當查理曼大帝（Charlemagne）致力振興歐洲文藝的同時，他的帝國開始衰落，當時薩克森州（Saxony ，現在德國東部） 的好戰部落聯合起來，另立盟主。公元919年，他們從貴族中選出了**亨利·魯度夫恩**（Henry the Liudolfing）- 一個高級公爵的兒子 - 為國王。亨利一世是一位備受尊崇的軍事家，因為愛好鳥類狩獵，被稱為「捕鳥者」（The Fowler）。他在領導撒克遜軍隊對抗馬扎爾人（Magyars） 和丹麥人（Danes） 的幾場戰役中贏得決定性的勝利，導致領土擴張，

'Uta Codex (Uta Presents the Codex to Mary)', c. 1020. Munich, Bayerische Staatsbibliothek. | 烏塔福音手抄本

迎來了『薩克森帝國』（Saxon Empire）的鼎盛時期，這個時期的藝術活動非常興盛。

公元962年，亨利的兒子**奧托一世**（Otto I）繼位，進入『奧托時期』（Ottonian period）。他與教皇結盟，被加冕為首位『神聖羅馬帝國皇帝』（Holy Roman Emperor），因為與基督教的緊密關係，奧托藝術的宗教色彩非常顯著，之後每個國王都刻意勵精圖治，將自己打造成一個位像君士坦丁和查理曼般顯赫一時的羅馬皇帝；這意味著宏偉的建設和豐盛的藝術創作。

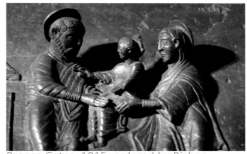

Bronze Gates, 1015, ordered by Bishop Bernward for St. Michael's Church, Hildesheim (Germany) | 德斯海姆（德國）聖邁克爾教堂的青銅門細部。

奧托藝術採用了許多傳統的中世紀形式，包括典雅的手稿，奢華的金工，精緻的雕刻。也許奧托藝術創作中最有名的是羅馬式建築風格的大教堂。撒克遜人善用希臘羅馬的數學、和諧和平衡原則，這些技巧都體現在他們的許多藝術作品中。他們通過繪畫、雕刻和手稿提供宗教、政治和習俗的紀實。

我們可以注意到，這些中世紀的藝術作品中的人物和場地都不是以自然風格來描繪，圖像的象徵意義大於 "現實" 的表達，重點是傳達抽象的概念和哲理。這也是奧托藝術引人入勝之處：對它的研究越深刻，越多有價值的深層義意浮出水面。

羅馬藝術

公元800年當查理曼大帝被加冕為『神聖羅馬帝國』皇帝時，歐洲開始走出自五世紀羅馬淪陷以來 "黑暗時代" 的第一步。全世界都看

Romanesque Arcade, Southwell | 南威爾斯大教堂內部

到羅馬文明的遺跡，帝國的傳說將會傳承下去。當查理曼想團結他的帝國並鞏固自己的統治地位時，第一件想到的事情就是建設羅馬風格的教堂，特別是保持君士坦丁時代的基督教羅馬風格。

在沒有大型建築項目的二百年後，查理曼的建築師們在早期的基督教羅馬建築中看到有效的拱形結構，它是一個壓力和支撐系統，技術容易掌握，他們開始以此為範本，在教堂、寺院的門廊

Romanesque Pillars, Gloucester. | 高羅士打大教堂

中使用。這些早期的建築例子被稱為『前羅馬式』（pre-Romanesque）

，因為歷時短暫，隨著知識體系的新發展，建築變得越來越宏偉。中世紀初期（約公元1000-1200年）的羅馬式大教堂是堅實、龐大、令人印象深刻的建築；這些教堂至今仍然是許多歐洲城鎮中最顯著的建築物。

在英國，羅馬式的風格被稱為〝諾曼〞（Norman），因為11世紀和12世紀的主要建築是由『征服者威廉』（William the Conqueror）所建造。身為諾曼第公爵的威廉於1066年從法國北部的諾曼第入侵英國（諾曼人是北歐維京人的後裔，在一個世紀前入侵這個地區），成為統治英國的王帝。達勒姆大教堂（Durham Cathedral）、高羅士打大教堂（Gloucester Cathedral）和南威爾斯大教堂（Southwell Minster）是諾曼人或羅馬式風格的絕佳例子。

這個時期的建築裝飾通常很簡單，使用幾何圖案，而不是花卉或曲線圖形。早期的羅馬式天花板和屋頂通常由木頭製成，似乎建築師還沒有掌握如何使用石材跨越建築物的兩邊，從而在側牆上產生向外的推力。當然，這並不需要很長的時間便發展到由簡單的半圓屋頂來跨越拱廊，這在『哥特式』（Gothic）中變得越來越巧妙和華麗。

Wooden Roof in Gloucester Cathedral｜高羅士打大教堂的結構屋頂

哥特式藝術

中世紀藝術家旳是多樣化的，繪畫以外，也包括了金屬製品、書籍、建築和掛毯，雕塑是最重要的藝術形式之一。『最後的審判』

（The Final Jugement）是一個最廣被採用的題材。

這是法國瑰麗的『沙特爾大教堂 』（Chatre Cthedral）的門廊（可追溯到 12世紀，中世紀的晚期）。大門上方，我們看到《啟示錄》裡的一幕，基督處於中心位置。

下圖這是大門兩側的人物特寫，因為他們佔據了門戶一側的位置，所以稱為 "

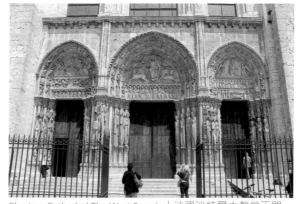

Chartres Cathedral The West Facade｜法國沙特爾大教堂正門

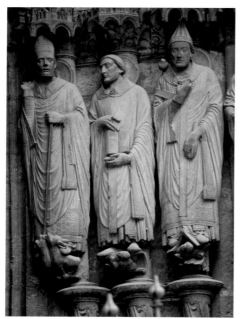

Jamb Statues from Porch of the Confessors, Chartres Cathedral.｜沙特爾大教堂門廊的邊框人物

邊框 人物"（jamb figures）。你可以看到邊框人物不是獨立的雕像。與其他聖徒和天使的雕像不同，旁邊的人物直接附在建築物上。他們被比喻為教會的基石。事實上，大多數中世紀藝術（特別是教堂藝術）都具有雙重，甚至三重的意義。教堂中窗戶的數山目，每個部分的特色都具有更微妙，甚至抽象的含義。

當然，藝術家很明顯地沒有把希臘或羅馬風格的人體描繪以自然主義的三維形式展現。像許

多現代藝術家一樣，他們主要關注的是所要傳達的抽象意念，而不是複製自然景象。當看到中世紀的藝術時，請記住，這些藝術家的選擇並不是偶然的。

權力和教會

受到羅馬和查理曼的支持，歐洲的主教們 - 通常是出身名門 - 成為地區宗教和世俗事務中的關鍵人物；教會左右著宗教藝術的發展。從法國教堂的彩繪玻璃窗到西班牙教堂的羅馬風格壁畫，都跟隨著羅馬宗教藝術的趨向。與此同時，本篤會（Benedictines），克呂尼改革派（Cluniacs），熙篤會（Cistercians）等修道會的成立，新的宗教秩序也開始形成。宗教權力有助推展建築、雕塑、和其他視覺藝術流派的活動。偉大哥特式教堂的建設，彩色玻璃藝術的熱潮都是很好的例證。

cologne cathedral choir｜德國科隆大教堂

拜占庭基督教藝術（Byzantine Christian art）元素更增強了這個發展趨勢，一直延續到十五世紀橫掃歐洲大陸的文藝復興運動的哪個高潮。

9.5 從文藝復興到19世紀的歐洲藝術

佛羅倫薩

文藝復興的真正開始是在15世紀的佛羅倫薩（Florence）。那時，佛羅倫薩不是意大利國家的一個城市，相反，意大利被分成許多城邦，像佛羅倫薩、米蘭、威尼斯等，各有自己的政府和統治形式。現在，我們通常認為作為一個共和國政府，每個人都可以投票去支持誰來代表自己的利益。佛羅倫薩也曾是一個共和國，有一個憲法限制了貴族的權

力，並確保沒有一個人或一個集團可以獨斷獨行。然而，當投票權受到制約的時候，政治權力仍舊集中在中產階級商人、少數富裕家庭的成員－如後來成為佛羅倫薩統治者的**米迪奇**（Medici，一個重要的藝術贊助人）、和強大的公會手中。

那為什麼文藝復興竟萌芽於佛羅倫薩？

有幾個答案：佛羅倫薩在此期間的中產階級、商人和銀行家數目不斷增長，隨著財富的積累達到飽和，及時行樂已成為他們的風尚－而不是祇專注於後世。

佛羅倫薩人把自己的城邦看作是一個理想的國家：個人自由得到保障，並有許多公民網絡可以參與政府的權力架構。這與同樣是城邦但實際是獨裁統治的米蘭大公國（Duchy of Milan）相比時，佛羅倫薩人自然會產生失去個人自由和權利的恐懼，所以當他們受到米蘭大公國的威脅時，奮力抵抗。

可幸的是，1402年米蘭公爵不幸死於鼠疫。一直到1408和1414年間，佛羅倫薩又一次受到鄰國的威脅，這次是那不勒斯（Naples），但佛羅倫薩同樣避過一劫，那不勒斯國王在征服佛羅倫薩之前去世。1423年佛羅倫薩人又要準備打仗，對抗早些時候曾威脅他們的米蘭公爵的兒子。再次，幸運屬於佛羅倫薩，公爵兒子被擊敗。佛羅倫薩人把這些軍事上的"勝利"是上帝對他們的青睞和保護的跡象，他們想像自己是"新羅馬帝國"－換句話說，作為古羅馬共和國的繼承人，隨時準備為自由而犧牲。

15世紀初佛羅倫薩人的自豪感是建基於一個尊重個人意見的共和體制。畢竟，我們知道個人主義（Individualism）是15世紀在佛羅倫薩盛行的『人文主義』（Humanism）內涵中的重要部份，也是觸發歐洲文

藝復興運動的原動力。

馬薩喬奇的《聖三一》

馬薩喬奇（Masaccio）是第一位畫家耐將文藝復興時期極負盛名的建築師布魯內萊斯基（Brunelleschi）的哥德式設計納入作品之中。他在佛羅倫薩的『新聖母大殿』（Santa Maria Novella）的一幅名為《三位一體》或《聖三一》（Holy Trinity）的壁畫中顯示了文藝復興建築風格的典範。

在畫中的骷髏骨上方寫著："I once was what you are and what I am you also will be" 意思是「我曾若汝，汝將若余」。

這幅畫是單點透視法構圖，有明顯的消失點，大約是在中央人的高度位置。畫家用鴿子代表聖靈降臨在聖子耶穌基督的頭上。聖父則在耶穌背後，瑪利亞和約翰分別站在兩旁。耶穌腳下的人是這幅畫的兩位

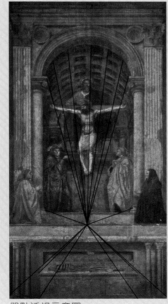

單點透視示意圖

Masaccio-Trinity｜馬薩喬奇《三位一體》

贊助人。

我們可以注意到，在畫中的聖父上帝，已經不再像中世紀初的繪畫那般以象徵性的圖像（例如一隻手）來顯示，而是一個站立著，有血有肉的"人物"。這意味著『人文主義』的復興，帶動了歐洲文化藝術步向歷史輝煌的一頁。

文藝復興的鼎盛期

提到文藝復興，第一時間想到的名字可能就是這個時代的藝術家：達芬奇和米開朗基羅。當你想到西方世界最偉大的藝術作品時，米開朗基羅的西斯廷天花板很自然地會在腦海中浮現－這是一個偉大而雄心勃勃的藝術傑作。

文藝復興的鼎盛期與早期有何不同？

文藝復興早期，隨著『人文主義』的發展，出現了一個問題。看看**弗拉・菲利波・立普**的 （Fra Filippo Lipp）的《麥當娜母子與天使》（Madonna and Child with Angels）。我們看到的是一個已經變得如此真實的麥當娜和核孩童基督－人物顯得如此人性化－在某程度上，我們幾乎不能說這些是神聖的形象（除了微弱的光鐶、瑪利亞的悲傷表情和雙手合十

Madonna and Child with Two Angels Fra. Filippo Lipp-1455- 1466. Galleria degli Uffizi, Florence｜《麥當娜母子與天使》

正在禱告之外）。另一方面，在中世紀的保守氛圍下，創造超然的神聖人物，需要朝向平坦而抽象的象徵性形象去構思。神聖人物代表精神力量，形像看起來不可能太真實，否則就會犧牲了靈性的表現。在十五世紀末期，達芬奇創造出具有真實軀體的宗教人物（與立普或馬薩喬的人物一樣），但他們仍然具有強烈的靈性表現。我們可以說達芬奇將真正的靈魂和物質結合在一起。

基督的洗禮

《基督的洗禮》（Baptism of Christ）是義大利文藝復興時期畫家**安德烈‧委羅基奧**（Andrea del Verrocchio）的畫作。作品的主題是施洗約翰為耶穌施洗的場景。　維奧里奧要求他的學生－年輕的達芬奇－繪畫其中的一個天使。

你能看出哪位是達芬奇的天使？

其中一個天使看起來像一個男孩，這是文藝復興早期的典型天使形象，由老師委羅基奧所畫；另一個（左）看起來更像神聖、從天而降的天使，這是達芬奇的手筆。

達芬奇的天使是理想化的。她將上半身扭轉到左邊，但仰頭向右觀看。　這是文藝復興時期優雅而美麗的典型人物。

米開朗基羅的大衛

　　大衛像（David）是文藝復興時期米開朗基羅的傑作，於1501年至1504年間完成。雕像為白色大理石的站立男性裸體，高5.17米，重約6噸。用以表現《聖經》中的猶太英雄大衛王。原作目前置放於義大利佛羅倫斯美術學院，每年都會吸引約120萬人前往參觀。

David-Michelangelo｜米開朗基羅的大衛像

　　雕刻工程在1464年就已經開始。雕刻家**多那太羅**（Donatello）為佛羅倫薩大教堂簽約完成一座大衛像，作為舊約中的12個英雄雕像群的一部分。他在一塊阿爾卑斯山卡拉拉採石場出產的白色大理石上刻出了下肢、軀幹和衣著的大概形狀，很有可能在兩腿間打了個洞。但不知何故，他沒有繼續雕刻下去。1466年，多納泰羅去世，留下了未完成的作品。1501年，當局決定再找一位藝術家完成這項作品。26歲的米開朗基羅被選中，他用了兩年多時間完成這固個雕

像。1504年一月，雕像接近完工，人們開始討論放置的地點，原計劃是放在教堂的頂樓，但雕像的美麗動人使人震驚，最終決定將其置於佛羅倫薩的市政廳舊宮入口，取代多納泰羅的另一尊銅像，以代表弗洛倫薩不畏強權的精神。40個人花費四天時間將它從米開朗基羅的工作室移到市政廳入口。

早期大衛像的裸露曾引起爭議，被穿上28片銅製無花果樹葉來遮羞。雕像也曾經被貼上金箔葉子，頭上戴有金質花環，這些裝飾後來都不翼而飛。之前的藝術家描述的大衛多是表現他割下歌利亞的頭，取得勝利的情景。但學者一般認為，米開朗基羅的作品描繪了戰鬥前的大衛：雕像面色堅毅，頭部左轉，頸部的青筋擴張，似乎正在準備戰鬥。他的上唇和鼻子附近的肌肉繃緊，眼睛全神貫注地望著遠方。靜脈從他下垂的右手上凸起，但身體卻處於放鬆狀態，重量都放在右腿上，右手拿石頭，左手前曲，將彈弦搭在左肩上。他面色的緊張和姿態的放鬆形成了強烈的對比，說明他剛決定戰鬥，卻還未踏上戰場。它曾經被人批評是一塊失敗的石頭，眼睛略成心型，雕像的上半身，尤其是頭和左手偏大於正常人體比例，這很可能是因為原本設計安放的位置是屋頂，雕像上部要各略大，以便從下方欣賞。與高度相比，雕像的前後寬度很窄，這也許是受和大理石原材最初的形狀昕限制。

1991年一個瘋子用藏在大衣內的錘子損壞了雕火像的左腳腳趾，幸好他馬上被制服，沒有造成更大的破壞。

1994年，自稱為亞洲國際大都會的香港，他們政府的『淫藝

物品審裁處』把大衛像評為〝不雅〞，理由是該雕像裸露男性性器官，此評審引起社會輿論強烈抨擊，香港最高法院及後推翻有關裁決，而法官在判詞中亦表明：「任何有理智者都不會將大衛像視為不雅。」

巴洛克和洛可可藝術

『巴洛克』（Baroque）藝術風格是在1500、1600年間興起。意大利的巴洛克風格是反宗教改革的直接後果。當時教會需要一種具

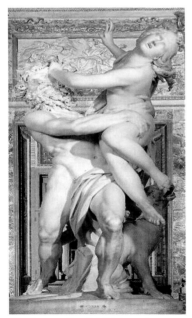

Gian Lorenzo Bernini, 'Pluto and Proserpina', marble, 1621-22. Galleria Borghese, Rome. |《冥王星和普羅塞皮納》

說服力的文藝力量來對抗**馬丁·路德**（Martin Luther）的改革鬥爭，而這正是巴洛克風格的特徵 － 強大有力、富戲劇性、有時甚至令人吃驚。**貝爾尼尼**（Gian Lorenzo Bernini）是巴洛克時期最偉大的藝術家之一，他在羅馬工作，像他的前輩米開朗基羅一樣經常與教皇來往。想知道他是一個怎樣偉大的雕塑家，以及他如何賦與大理石生命的感覺，看看他的雕塑《冥王星和普羅塞皮娜》（Pluto and Proserpina）就會知道。 這件雕塑與我們以前所見不一樣？看看普羅塞皮娜頭髮的動態，當她轉過頭後還在半空中飛蕩。

洛可可的起點

Pluto and Proserpina- detail
《冥王星和普羅塞皮納》

在十七世紀初，當法王路易十四（1715年去世）的統治結束時，從半個世紀以來一直主導藝的『古典主義』和“大氣勢”（Grand Manner）中轉變過來的藝術風格，稱之為『洛可可』（Rococo）。

路易十四的『凡爾賽宮』（Versaillles）被貴族遺棄，他們再次定居巴黎。從這個時期開始，君主制續步轉向為貴族特權制。

那麼貴族們在這個時期嚮往的是怎麼樣的生活方式？別忘記，貴族擁有巨大的政治權力和財富，許多人選擇休閒和追求浪漫作為生活目標。事實上，他們創造了一種奢侈和精緻的生活文化，與法國普羅大眾的生活形成鮮明對比。然而，貴族祇佔法國人口的一小部分，但卻擁有其90％以上的財富和權利。一個小數而不斷增長的中產階級終於忍不住，開始改變他們長期以來一直坐視不理的態度，終於導致1789年的法國大革命。

法國大革命是在翻天覆地的情況下進行，但事實上它並沒有把貴族擁有的文化藝術資產刻意地破壞或摧毀（請不要把上世紀六、七十年代在中國發生的“文化大革命”聯想在一起，因為本質上那是另外一回事　）。相反，那些由貴族上層社會累積下來的精緻文化和生活品味被下放到尋常百姓的日常生活之中，影響著整個法國社會的精神面貌，直到現在。

洛可可風格可算無處不在，包括繪畫、雕塑、建築、室內設計、裝飾、文學、音樂和戲劇。18世紀初它在法國巴黎發展成為反對以往巴

洛克風格的約束，特別是凡爾賽宮式的宏偉、對稱和嚴格的規定。洛可可派藝術家和建築師對巴洛克風格以花哨和優雅的做法進行大革新，他們的新風格華麗，使用淺色，不對稱的設計，靈活的曲線和閃亮的金色。與政治化的巴洛克不同，洛可可具有俏皮和機智的主題。洛可可房間的室內裝飾被設計為一個整體的藝術品：優雅華麗的家具、小巧的雕塑、觀賞鏡框、掛毯、浮雕和壁畫。

到十八世紀末，洛可可被『新古典主義』（Neo-classicism）所取代。1835年，根據《法蘭西學院詞典》的解釋，『洛可可』這個詞通常涵蓋與路易十五年代和路易十六初期相關的裝飾和設計風格。因此，它包括來自法國18世紀中葉的所有類型的藝術品。這個詞被看作是法國的 *rocaille*（石卵）和 *coquilles*（貝殼）的組合（因為依賴這些物體作為裝飾圖案）。也有說法是意大利語 *"barocco"*（不規則形狀的珍珠，可能是 "巴洛克" 的來源）和法國 *"rocaille"*（使用貝殼和鵝卵石的花園或室內裝飾的流行形式）的組合。

一些批評家認為這種風格是輕浮的。這個術語在1836年左右在英語中第一次被使用，是一個俗語，意謂 "老式"。這種風格受到嚴厲的批評，被一些人認為是膚淺，品味差，特別是與新古典主義相比。儘管如此，它的美學品質也得到了讚譽，而且自19世紀中葉以來，這一術語被藝術史學家所接受。洛可可現在被廣泛認為是歐洲藝術發展的主要時期，但仍然有一些關於歷史意義的辯論。相較於前期的巴洛克與後期的新古典主義，洛可可反映出當時的社會享樂、奢華以及愛慾交織的風氣。除此之外，此派畫家受到當時外來文化的啟發，在創作中添加不少富有異國風情的特色。

1730年代，洛可可在法國蓬勃發展，並受到 "中國熱" 的影響。

這種風格從建築和家具蔓延到油畫和雕塑，表現在**佛朗索瓦‧布舍**（François Boucher）的作品中。洛可可保留了巴洛克風格復雜的圖像和精細的圖案。不過它已經開始與大量不同的特徵融合，包括東方風格。

這種藝術形式在法國迅速蔓延至德國和西班牙等地，並與當地的風格融合。18世紀，英國一直視洛可可風格為「法國品味」，較少用於建築上，主要表現在銀器、陶瓷等。

隨著拿破崙在法國的崛起，洛可可被拿破崙從法國剔除出去。但到1830年代，洛可可風潮

François Boucher "Le Déjeuner", (1739, Louvre) | 布舍作品《午餐》顯示一個法國貴族家庭的廳堂和其中的中國瓷器。

The Rococo Basilica at Ottobeuren (Bavaria) architectural spaces flow together and swarm with life. | 德國巴伐利亞省奧托布蘭市的洛可可大教堂充滿活潑色彩的裝飾。

正逐漸退出舞台的同時，英國人才開始要「重振路易十四的歌德式風貌」-亦即把洛可可搞錯了，並且以大量的金錢，購買過份漲價的二手洛可可風格物品，其實當時這些物品在法國幾乎無人問津。

鞦韆

《鞦韆》（Swing　法語原名：*L'Escarpolette*，也被稱為《鞦韆的驚喜》*Les Hasards heureux de l'escarpolette*），是倫敦『華勒斯典藏館』（The Wallace Collection）收藏的法國畫家**弗拉戈納德**（Jean-Honoré Fragonard）18世紀的油畫。它被認為是洛可可時代的傑作之一，是弗拉戈納德最著名的作品。

Fragonard The Swing |《鞦韆》

這幅畫描繪了一個優雅的年輕女子在盪鞦韆。一個微笑的年輕人躲在左邊的樹叢中，握著帽，從一個有利位置看著她滾滾的衣裙。一個微笑的老人，幾乎隱藏在右邊的陰影中，用一條繩子拉動鞦韆。那個年長的男人似乎並不知道這個年輕人的存在。年輕女士戴著時尚的＂牧羊女帽子＂(shepherdess hat)，當擺動高蹺時，她將右腳漂亮的鞋子甩開，讓它凌空飛脫。現場有兩個小天使，一個是在左邊年輕人的上方，手指在嘴唇前面，示意沉默；另一個在老人的旁邊觀看。

根據劇作家**查爾斯·科埃**（Charles Collé）的回憶錄，一位朝臣（*homme de la cour*）首先要求**弗朗索瓦·多恩**（Gabriel

François Doyen）為他和他的情婦畫這幅畫。這是一個輕浮乏味的工作，多恩拒絕並將任務轉交弗拉戈納德。那位朝臣曾經要求拉動鞦韆的是一位主教人物，但是弗拉戈納德畫了一個局外人。

這種 "輕浮" 繪畫風格很快就成為『啟蒙運動』哲學家群起攻擊的目標，他們要求更加認真的藝術，展示人的高貴氣質，引發『新古典主義』的冒起。

新古典主義（1770-1830）

新古典主義（Neoclassicism），是一種新的復古運動。興起於18世紀的羅馬，並迅速在歐美地區擴展，影響了裝飾藝術、建築、繪畫、文學、戲劇和音樂等眾多領域。新古典主義，一方面起源於對巴洛克和洛可可藝術的反動，另一方面則是希望以重振古希臘羅馬的藝術為信念（亦即反對浮誇，回歸樸實）。新古典主義的藝術家刻意模仿古代藝術風格與題材，並且深諳所模仿的內容。

在反對洛可可畫家無聊淫蕩的聲浪中，新古典主義者從**尼古拉斯·普辛**（Nicolas Poussin）的作品中尋求靈感。倡導『普辛派』（Poussiniste）繪畫的意念是基於藝術倫理的考慮。他們強調道德在繪畫上的重要性，認為藝術應該是理性的表達，而不是感性的舒張。

但古典藝術的復興不是一夜之間的事。它建基於文藝復興時期本身的藝術，以及更加清新的巴洛克式建築風格和啟蒙運動提出的新理

Nicolas Poussin- Et in Arcadia ego｜普辛 《阿卡狄亞牧羊人》

念。此外，它不是一揪即就，而是在不同的國家、不同的時期漸漸成熟。新古典主義建築實際上起源於1640年左右，並持續到今天。

對於探索遺失的古代文化來說，沒有什麼比義大利南部維蘇威（Vesuvio）火山灰燼下的驚人發現更具戲劇性。它激發人們對考古學的興趣，並大大推動其發展。隨著兩座被埋沒的古城龐貝（Pompeii）和赫庫蘭尼姆（Herculaneum）面貌逐漸地揭開，在歐洲學術界中掀起了希望的波瀾。因為在那裏可以找到繁榮的古希臘文明和古羅馬帝國悲慘命運的生動紀錄。但這種趨勢令到新古典主義與浪漫主義之間出現了明顯的分界線，因為對古代興趣的重燃可以很容易地變成一種對過去的懷舊情意結。

柏里尼（Pannini）把羅馬遺跡與羅馬雕塑合併成的想像圖

新古典主義的特徵

新古典主義的繪畫作品是嚴肅、拘謹、和強烈的英雄主義。新古典主義畫家善於描繪古典文學和歷史主題，使用朦朧的顏色與偶爾的亮點，充分地傳達自我否定和自我犧牲的道德觀念，以符合所謂的古代倫理優越性。新古典主義的雕塑處理了同樣的題材，比起巴洛克風格

的雕塑更為克制，比放縱的洛可可更可以理喻。新古典主義建築比巴洛克風格更有秩序，不刻意追求宏偉，儘管兩者之間的分野可能會模糊不清。它與古希臘建築外部相似，祇有一個明顯的例外 — 古希臘建築沒有圓頂，大多數屋頂是平整的。新古典主義者，如傑克‧路易‧戴維（Jacques-Louis David）傾向於精心設計的形式和清晰的人物造型，認為繪畫技巧比繪畫本身更重要，表面必

Jacques-Louis David, 'Oath of the Horatii', oil on canvas, 1784. Louvre |
傑克 - 路易斯 ‧ 大衛《霍拉蒂尼的誓言》羅浮宮藏

須看起來很光滑 - 避免任何肉眼可以識別出來的筆觸。

Antonio Canova-Cupid and Psyche | 安東尼‧卡諾瓦《丘比特與賽姬》- 1793年新古典主義

1789年的法國正處於革命的邊緣，新古典主義者想要表達他們對社會的使命感和對時代理性和清醒的態度。像路易‧戴維這樣的藝術家，通過藝術來支持革命。這種藝術要求思想明確、立場鮮明、犧牲小我 - 像《霍拉蒂尼的誓言》中表達的意識 - 以及讓人想起羅馬共和的沒落而有所警惕。

新古典主義是〝理性時代〞

（Rational Era）的開端，以嚴謹的態度來糾正扭曲了的藝術內涵，而不單單是當代藝術主題的古典化。

浪漫主義

中文『浪漫』一詞來自「Romantic」，而「Romantic」和「Romance」的字根是『羅馬』（Roman、Roma），其原義實際上是指「羅馬或羅曼語系民族的」，後來被狹義化為「羅馬或操羅曼語系民族式的激情」、一種對夢想的不斷追求和實現的情懷。在華語世界，「Romantic」最早被新月派詩人翻譯成「羅曼蒂克」（即把 "Inspiration" 譯作 "因之巴里純" 的同一人），後來改為「浪漫」之後由於無法再追查其字源，其原義就被嚴重扭曲。例如華人經常會將「浪漫」和「溫馨」混為一談，然而兩者本身在語意上並無關係。

『浪漫主義』運動（德語：*Romantik*；法語：*Romantisme*）是發生於1790年工業革命開始前後的德國。浪漫主義者著重以強烈的情感作為美學體驗的來源，並且強調情緒的表達，以及人對大自然的壯麗所表現出的敬畏。浪漫主義是要顛覆啟蒙時代以來貴族的專制政治文化，以藝術和文學來反抗對於自然的人為理性化。浪漫主義重視民間藝術以及民俗傳統；主張一個建基於自然的知識論，以自然的環境和現象來解釋人類的行為。

Caspar David Friedrich -Wanderer above the sea of fog｜卡斯帕・弗里德里希所繪的《霧海上的流浪者》。

浪漫主義的特色

整體而言，浪漫主義運動是由歐洲在18世紀晚期至19世紀初期出現的許多藝術家、詩人、作家、音樂家、以及政治家、哲學家等各種人物所推動。但至於浪漫主義的特徵和定義，一直到現在仍是思想史和文學史界爭論的題材。美國歷史學家**亞瑟·洛夫喬伊**（Arthur Lovejoy）在他知名的《觀念史》（History of Ideas 1948）中便曾試圖證明定義浪漫主義是一件困難的事。部份學者將浪漫主義視為是一直持續至今的文化運動，另一部份人認為它是現代性文化的開端。而藝術史學家**夏爾·波德萊爾**的見解是：「浪漫主義既不是即興取材、也不是強調精確，而是位於兩者之間的中介點，隨著感覺而行。」

啟蒙時代的思想家強調推理的絕對性，而浪漫主義則強調直覺、想像力、和感覺，甚至到了被一些人批評為「非理性主義」的程度。

John William Waterhouse, The Lady of Shalott, 1888, after a poem by Tennyson. | 約翰·威廉·沃特豪斯《淑女夏樂蒂》

上圖是英國畫家**沃特豪斯**（John William Waterhouse）根據浪漫派詩人**丁尼生**（Tennyson）的作品創作出來的油畫《淑女夏樂蒂》。這是英國維多利亞時期的流行風格，"浪漫"（romantic）而一點都不浪漫（Romantic）。

9.6 現代藝術

人們以各種方式使用"現代"一詞，通常定義寬鬆，具有新的、合時的、追上時代的含意。我們會有"現代"的相反就是"落後"的觀念。新聞傳播界喜歡以"現代社會"來對應"第三世界發展中國家"，他們通常是以地區或國家在科技、工業和經濟發展之間的差異來定義，也無可否認，政治也是其中的考慮，例如言論自由和公民權。然而，在藝術層面，這種定義方式是完全無效的。

19世紀末，藝術家開始承認和使用"現代性"來區分自己和19世紀早期的藝術表達方式和態度。

十九世紀的變化

按時序，『現代主義』（Modernism）是指從1850年到1960年的一段時期。它以『現實主義運動』（Realist Movement）開始，以『抽象表現主義』（Abstract Expressionism）結束，歷時一百多年了。在此期間，西方世界經歷重大的變化，從傳統社會轉向現代化城市；工業生產、大眾運輸、消費模式…等等都以一日千里的速度改變。以下是現代社會所共有的一些重要特徵：

1）『資本主義』（Capitalism）取代『土地財富』（Landed Fortune），成為現代性的經濟體系。人們以勞力換取固定工資，用自己的工資購買更多的消費品，而不是自行生產這些物品。這種變化嚴重影響了階級關係，因為它通過個人的主動性、工業化、和技術創新提供

了擁有巨大財富的機會－有點像20世紀末和21世紀初資訊科技爆炸式的發展。18世紀末英國開始的工業革命，迅速橫掃歐洲和剛剛結束內戰的美國，經濟和社會關係大洗牌，廉價消費品充斥市場，教育觀念也隨之改變。當教育以工商科技為成功導向的關鍵時刻，試問誰還理睬 "古典主義" ？

2）城市文化取代了農村文化。城市是新財富和機遇之地。從農村、小鎮蜂擁到大城市的人們，傳統價值觀漸漸被遺忘得一乾二淨。還有新的併發症：城市犯罪、賣淫、異化和人格剝削等。在一個小城鎮，你可能向街角每天都打招呼的鞋匠訂造一雙皮鞋，或敲門向鄰居的大媽借一把鹽，這樣的人際關係往往是農村生活的基層結構。但這種風土人情隨著城市化而消失。城市居民購買從工廠經由鐵路運到，然後在商店櫥窗展示的鞋子。生產線、密集勞動力、配合廣告創造了更多的消費模式，但也越來越去人格化，形成貧富之間的差距在城市更加明顯化。

3）科技和工業化的迅速發展除了影響民生，對人們的思考模式也產生重大的影響：一個後果是，工業化地區的人們認為自己是進步和現代化的 "發達國家" ，而非工業化國家的文化是原始和落後的。

4）現代化的特點是世俗主義越來越噓張聲勢，宗教權威被弱化。雖然人們並沒有完全放棄宗教，但對此卻沒有太多的關注，視之為一種精神寄託，教會再也不能堅持故有價值觀的標準。藝術從表達人類與創造者上帝的關係轉移到對個人情感和社會現實的關注，這些體驗不再像以往一樣是基於有組織和製度化的宗教信仰。

5）現代化世界是一個樂觀和積極的世界－人們歡迎創新、倡導改革和進步。傳統和靜態的任何東西都被標誌為過時、老套、保守，並被公眾所唾棄。現代歐美把這些觀念立場化，把現代性作為確定和驗證其優越性的一種方式。

十九世紀也是一個殖民主義擴張的高峰期，以進步和福利的名義伸展勢力，所有這些活動都是西方新興工業化國家帶頭的。

到了1850年代中期，藝術從學院中走出街頭。藝術家越來越多尋求私人的贊助，利用這些數目不斷增長的新布爾喬亞（Néobourgeois）或中產階級收藏家。他們既有購買力，也有足夠的生活空間來安置藝術收藏品。這些通過工業化和新科技致富的新中產階級觀眾雖則有很多〝可支配收入〞，但他們想要的是不用花太多心思去理解的圖畫，配合自己的家園環境，滿足他們愛好的題材，而不是智力的考驗，和與他們無關痛癢的神、聖人、英雄的歷史循環典故。相反，他們要的是悅目的風景，討人歡心的風格和〝栩栩如生〞的靜物。但要清楚一點，他們的教育程度並不遜於早期的傳統買家，祇是被灌輸的是不同重點、不同優先價值的教育觀念。現實就是現實，現代生活的新英雄就是現代人。所以當你看到某網購界大亨在電視上侃侃而談生活體驗時，不要隨便質疑他的藝術品味。

畢竟，『現代性』（Modernity）是一個複合的語境：時間、空間和態度。什麼使一個地方或一件事物〝現代〞，取決於這些條件。

前衛藝術

在整個19世紀，藝術家的作品一般都不被標籤為〝現代藝術〞，因為這與他們保守的創作技攷和風格有關。另一方面，現代藝術家通常被稱為〝前衛〞（Avant-Garde）。這本來是一個軍事術語，代表衛隊中站在最前線的一個士兵 － 一個冒著最大風險的士兵。法國社會主義者**亨利‧聖西蒙**（Henri de Saint-Simon）在1920年代首先使用這個名詞來形容一位藝術家：「他的作品滿足人民群眾和社會主義社會的需要，而不是奉承統治階級的作品。」前衛還用於識別題材激進、技攷破格、從

傳統學術風格中脫穎而出的藝術家，而不考慮到任何特定的政治意識形態。『前衛派』成為以藝術自主和獨立為理念的一批藝術運動者的通用術語。在某些情況下，前衛與政治行動，特別是社會主義或共產主義運動密切相關；在其他情況下，前衛從政治立場中被徹底消除，主要集中在美學的定義上。前衛從來不是一個藝術的凝聚力，一個國家的前衛藝術在其他國家不一定也是前衛。

　　雖然現代藝術家在歐洲和美國的許多國家工作，但大部分19世紀和20世紀的現代藝術活動都集中在法國。與19世紀政治穩定的英國不同，法國經歷了各式各樣的政治動盪和澎湃的社會活動，所有這些都提供了獨特的政治和文化環境，促進了我們所認為的『現代藝術』的蓬勃發展。

　　說到這裡，我們還沒有把『現代藝術』一詞的定義確切地說清楚：它仍然是一個彈性的術語，可以涵蓋各種含義。這並不奇怪，因為藝術不斷地向前發展，今天被認為是＂現代繪畫＂或＂當代雕塑＂，在五十年內可能不再被看作是現代。正如1932年艾靈頓公爵（Duke Ellington）的《藍色幻想曲》（Rhapsody in Blue），當年是最熱門的＂現代音樂＂之一，但今天如果你要在網上下載它，你必須進入＂古典爵士樂＂項目下搜尋。傳統說法的＂現代藝術＂是指大約在1870 - 1970年期間的作品。『歐洲美術學院』（European Academies of Fine Art）所推動，由文藝復興運動啟發出來的『學院派藝術』（Academic art），幾乎佔據了整個＂現今年代＂（Modern Era），而其本身也包含了1970年起計的『當代藝術』（Contemporary Art），其中的『前衛藝術』也被稱為『後現代藝術』（Postmodernist Art）。這個年表符合許多藝術評論家和學術機構的觀點，但並不是全部。例如，倫敦的『泰

特現代美術館』（Tate Modern）和巴黎『龐比杜中心』的『國立現代藝術博物館』（Musée National d'Art Moderne），是以1900年為『現代藝術』的起點。此外，他們和『紐約現代藝術博物館』（MoMA）一樣，對『現代主義』和『後現代主義』作品不作區分，而是將它們看作是『現代藝術』中的一個階段。

順便提一下，當探討藝術史時，首先要認識到藝術不會一夜之間改變，而是反映社會發生的更廣泛（和更慢）

Yves Klein Portrait relief « Arman », 1962 Bronze, contreplaqué, moulage, peint ｜ 克萊恩作品《阿爾曼》- 銅板，三合板，油漆混合作品。

的變化。它也反映了藝術家的視野。因此，早在1920年代創作的作品有可能是『後現代主義』- 如果藝術家有非常前衛的視野。一個很好的例子是法國藝術家**伊夫·克萊恩**（ Yves Klein 1928-1962）和藝術史學家**皮耶·雷斯塔尼**（Pierre Restany 1930 - 2003）共同推動的《新現實主義》（Nouveau Realisme）。而1980年由保守藝術家創作的另一項作品可能被視為『現代藝術』而不是『當代藝術』。可以這樣說，幾種不同的藝術品，意味著幾套美學，一些超時代，一

César Compression Ricard, 1962. © ADAGP, Paris 2012 ｜ 塞撒爾《壓縮的里卡》- 汽車廢鐵壓縮體。

些比較保守，但都可以在任何一個時間共存。此外，值得記住的是，許多這些術語（如『現代藝術』）祇是在事件發生後的"後見之明"。

新現實主義者的宣言

伊夫‧克萊因構思的《新現實主義者的宣言》Déclaration Constitutive du Groupe des Nouveaux Réalistes）1960年10月27日在皮耶‧雷斯塔尼新巴黎的寓所首度發表：《尼斯學院要教導我們生活的美學。一旦讓消費者成為藝術創作者，已足以達成這一願景。這些藝術家會將一個豐富的、永恒的適當世界交給你。現在正是你作出快擇的時刻：歡迎還是拒絕。》

Yves Klein et Pierre Restany MANI-FESTE Déclaration constitutive du groupe des Nouveaux Réalistes © Collection Centre Pompidou.
| 參與《新現實主義宣言》簽署的藝術家簽名.

『新現實主義』象徵著一個消費社會。它是在法國南部蔚藍海岸城市尼斯（Nice）的一所學院發起的藝術運動，以對抗巴黎美術學院的壟斷。

『現實主義』提倡表現現實生活的原貌而不是把它美化或添加主觀色彩。《新現實主義者的宣言》聯署的有：伊夫‧克萊恩（Yves Klein 1928-1962），阿爾曼（Arman 1928-2005），雷蒙德‧海恩斯（Raymond Hains 1926-2005），塞撒爾（César 1921-1998）等十多位藝術家。

1960年代是新現實主義運動的蓬勃期，作品豐富而令人興奮。克萊恩創作了他的第一個『人體測量學』（Anthropométrie）作品《阿爾曼》（Arman），主要是表現"製造、生產、消費、破壞"的對象。這一運動在1962年隨著克萊因的去世而結束。

什麼是『現代藝術』的主要特徵？

　　我們所說的『現代藝術』歷時整整一個世紀。除了上面提到的幾個之外，涉及的藝術運動不下數十個：從純粹的『抽象寫實主義』到反藝術的『達達主義』；包豪斯風格、波普藝術、激浪派古典繪畫和雕塑…幾乎涵蓋一切。如此廣泛和多樣性，要給它定義一個統一的特徵是匪夷所思的事。但如果目的祇是在現代藝術家和早期的傳統主義者，以及之後的後現代主義者之間作出識別，那就是他們對藝術的認知和態度上的分別。對現代藝術家來說，藝術對社會起了關鍵作用，有其真正的價值。相比之下，他們的前輩對藝術價值的認知祇是一種假設，畢竟他們生活在這樣的一個時代 − 基督教和傳統價值觀主導藝術和意識型態，他們大部分（在對藝術的態度上）不是隨波逐流，就是循規蹈矩。而那些現代時期（1970年起）的後輩，即所謂『後現代主義』者，卻很大程度上否定：「藝術（或生活）有什麼實質的內在價值」的這個想法。

　　既然如此，我們不妨以橫觀的角度去分析：

　　（1）藝術的新類型

　　現代藝術家們首先開發拼貼藝術，多種組裝和配套的新藝術形式，多種動態藝術（包括移動藝術），幾種攝影和顯現技巧，配合攝影和繪畫的大眾娛樂，還有表演藝術的新突破。

　　（2）新材料的應用

　　表現媒介已不再局限於油彩、水彩、炭筆…等材料上，現代畫家的畫布上貼有報紙碎片、布條和任何可以獲得而他們認為適合的物品。杜尚（Marcel Duchamp）的 "現成品" 雕塑，組合包括誇張的垃圾和最普通的日常用品，例如汽車、鐘錶、木箱等。

（3）顏色的表現

『野獸派』（Fauvism），『表現主義』（Expressionism）和『色塊畫派』（Colour Field）等現代藝術運動首先利用色彩的操控為主要的表現方式。

（4）新技術

彩色平版印刷術（Chromolithography，又稱柯式印刷）是由海報藝術家**朱里‧塞希**（Jules Cheret）發明的；自動繪圖、摩擦（Frottage）、模印（Decalcomania）已被『超現實主義』（Surrealism）畫家開發出來。姿態畫家（Gesturalist）創作了行動繪畫。波普藝術家推出『屏幕斑點』

（Benday dots）繪畫，並以絲網印刷轉換成精美的藝術品。其他藝術學派紛紛引入了新的繪畫技巧：斑點派（Tachism）、新印象派、綜合主義、分隔主、新達達、Op藝術...。

Duchamp- La boîte en valise 1936 | 杜尚《行李箱》1936

現代藝術百年之路

1870年至1900年

雖然在19世紀的最後三十年的繪畫風格表面上以『新印象派』（Néo-Impressionisme）為主，但背後卻存在著不少更進取或比較保守的藝術流派，每一個都有自己的理念和關注。它們包括：『印象派』企圖準確捕捉陽光對自然物質的影響；『現實主義』重視主題和內容的真實感；『學院派』以正統藝術衛士的姿態維護古典風格；『浪漫主義』以情感顯示現實；『象徵主義』以表徵隱喻內容，而『海報藝術』採用

大膽的圖案和顏色以達到引人注目（現代的說法是 "吸眼球" ）的效果。最後的10年發生更多的 "起義性" 分裂運動，抗拒學院派和抵制他們舉辦的 "沙龍" 。1890年代後期見證了 "基於自然的藝術" 的式微（例如印象派），導致更認真的 "基於意念的藝術" 隨之而起。

1900至1914年

這是現代藝術中最令人振奮的時期，一切看起來都有可能發生。在巴黎的藝術家產生了新的風格，包括『野獸派』（Fauvism）

Delaunay-"Simultaneous Windows on the City" | 1912年 奧費主義德勞內《城市之窗》漢堡藝術館藏

、『立體派』（Cubism）和『奧費主義』（Orphism）。同一時候德國藝術家展出他們自己的『表現主義』（Expressionism）繪畫。所有進步運動都拒絕因循守舊的藝術觀念，各自推動自己的理念：『立體主義』支持形式的優先屬性，而『未來主義』（Futurism）強調機械的可能性，『表現主義』以個人感知為表現重心。

1914至1924年

歐戰的屠殺和破壞徹底改變了一些事情。1916年『達達運動』（Dada movement）充滿了『虛無主義』（Nihilisticism）的衝動，企圖顛覆現行的社會價值體系，歸咎其造成凡爾登（Verdun）戰役和索姆河（Somme）戰役的殘酷後果。突然間『代表性藝術』（Representational art）似乎變得猥瑣，沒有其他圖像比戰場死難者的照片更加震撼。與此同時，其他藝術家已經開始轉向，逐漸以『非客

Cheshire Regiment trench- Somme 1916 | 索姆河
戰役

觀』藝術形式作為表達手段。這些抽象藝術運動包括『立體派』（1908-1940），『漩渦主義』（Vorticism 1914-1915），『至上主義』（Suprematism 1913-1918），『建構主義』（Constructivism 1914-1932），『風格派』（De Stijl 1917-1931）...等，甚至『形而上學繪畫』（Metaphysical Painting 1914-1920）也加入了行列。如果與20世紀初古典復興運動（Classical Revival）和畢加索的『新古典具象主義』（Neoclassical Figure 1906-1930）作出比較，可以看出這些流派對改革的銳意和堅持。

　　但有一點必須肯定，這些奮銳的藝壇先驅都不祇是為改革而改革，他們都有一套理論基礎支持自己的理念。以『代表性主義』為例，他們認為一個人的身影、一隻香蕉、一棵樹...的清晰可辨，不一定是要倚賴真實自然的描寫，祇要一個具有強烈代表性的形象就足夠，不管它是簡化或更復雜的形式。因此，一棵樹不一定是綠色或者直立的。相比之下，非具象或抽象藝術的圖象是沒有明確身份的，必須由觀眾自己去摸索和理解。

　　1924年至1940年
　　在戰爭的陰霾下，社會秩序繼續受到政治和經濟動盪的困擾，但抽象繪畫和雕塑繼續佔據主導地位，反而真正貼近生活的具象派藝術仍然不合時宜。即使是『超現實主義』（Surrealism）- 這個時期的最大的

藝術運動－中的現實派也祇可以在奇幻的風格內徘徊。正在此刻，一個更險惡的現實出現在歐洲大陸－『納粹藝術』（Nazi art）和蘇聯的『鼓動藝術』（Soviet Agitprop）。在人心惶惶之下，可以處之泰然的就祇剩下裝飾藝術和應用藝術，仍舊以柔和溫馨的風格顯示對未來充滿信心。

Soviet Agitprop | 蘇聯鼓動宣傳藝術《大海航行靠舵手》　　Nazi-art | 納粹藝術《號角》

1940-1960

二戰浩劫轉化（也推動）了整個藝術世界。首先，藝術信息和活動重心從巴黎搬到了紐約－那裡不像巴黎，戰火沒有動它一根毫髮。幾乎所有未來藝術品價格的世界紀錄，都將實現在佳士得和蘇富比的紐約髒亂喧譁的拍賣場所。就在它們街角另一端的華爾街，因為軍事工業的推動和戰後百廢待舉的生產刺激，股票市場不但起死回生，而且扶搖直上。另一方面，奧斯維滋（Auschwitz）的傷痛和難言的後遺現象削弱了所有『現實主義』的藝術價值，祇有『大屠殺藝術』（Holocaust Art － 反映六百萬猶太受害者的傷痕藝術）例外地受到關切。影響的結果，由『紐約畫派』的美國藝術家創作的 『抽象表現主義』（Abstract Expressionism）成為下一個主要的國際運動。事實上，在隨後的二十年中，抽象主義一直支配著藝壇，包括行動藝術、抒情抽象、硬邊繪畫、

和 『COBRA』（**Co**penhague, **B**ruxelles, **A**msterdam 的前撮，一種孩子般筆觸的實驗性風格）。1950年代湧現出更多的前衛風格，如『新現實主義』、『新達達』、『動向藝術』...。從他們的作品中我們可以直接感受到這個時期的藝術家對古板藝術是如何的越來越不耐煩。

Cobra art - Corneille © ADAGP, Paris | 康乃爾的 COBRA作品

1960年以後

流行文化的爆炸性風潮在『波普運動』（Pop-Art movement）中毫不保留地反映出來：好萊塢紅星照片、名人肖像、金寶罐頭雞湯都在慶祝美國『大眾消費主義』（Mass Consumerism）的成功。

"稀皮士"和"迷幻音樂"的出現看來不全是負面的，起碼有助於舒緩1962年古巴危機帶來的陰鬱，也同時加速了歐洲由**喬治·麥納斯**（George Maciunas）、**約瑟夫·博伊斯**（Joseph Beuy）等藝術家推動的『激浪派運動』（Fluxus movement ）的成功。相對於當時已經開始褪色，博學但有點超然的『抽象表現主義』，貼地的『波普藝術』更受大眾的青睞。1960年代崛起而同時受人注目的還有『簡約主義』（Minimalism）- 一種排除所有外在因素和姿態性元素的繪畫和雕塑形式，有異於『抽象表現主義』受到主觀情緒左右的表現手法。

現代攝影藝術

在現世代中最顯著和具有影響力的新藝術媒體應該是攝影。攝影有四種基本類型，包括『人像攝影』：很大程度上已經取代了肖像繪畫；『畫質攝影』（Pictorialism 1885-1915，或稱『擬畫攝影』 ）

Robert Demachy-Struggle-1904 | 迪瑪斯1904年的攝影《掙扎》

：具有繪畫特質的攝影，在拍攝者操作下創建一個 "藝術性" 圖像；『時裝攝影』（Fashion Photography 1880至今 ）一種具有說服力，以推廣時裝、香水等品牌商品任務的商業攝影；『紀實攝影』（Documentary Photography 1860至今），一種對焦敏銳的攝影操作，以捕捉實時景象，職能是呈現世界上正在發生的事情；和『街頭攝影』（Street Photography 1900至今），透過鏡頭觀察並顯現城市角落的光、暗面和捕捉街頭活動的細緻情景，許多世界上偉大的攝影家都以此為實踐對象。攝影對二十世紀現代藝術的貢獻不可可忽視。

現代建築

『現代主義』在建築中是一個比較繞口的名詞，1980年代在建築設計中首次被使用，以它來描述美國『芝加哥學派』（Chicago School of Architecture 1880-1910）設計的摩天大樓，其中著名的有『伯納姆和活特建築事務所』（Burnham and Root ）的《蒙托克大廈》（The Montauk Building 1882 ⊠83）；**威廉·詹尼**（William Le Baron Jenney）的《家居保險大廈》（The Home Insurance Building 1884）和**亨利·理查森**（Henry Hobson Richardson）的《馬歇爾菲德倉庫》（Marshall Field Warehous 1885-7）。二十世紀初，一種被譽為 "現代建築的國際風格"（International Style of Modern Architecture 1920-70）的新設計脫穎而出。它首先在德國、荷蘭和法國開始，持點是線條乾淨俐落，擺脫人有我有的無謂裝飾，以合金、鋁材、玻璃為外牆主材，賦予建築

物嶄新的觀感。歸功於原為包豪斯學院主任的**密斯‧凡德羅**（Mies van der Rohe 1886-1969）的引進，這種風格瞬即蔓延到美國，成為商業建築主流－那裡"摩天大廈"本來已經是日常生活的慣用詞。

後來，現代建築設計中心永久設在美國，主要是新技術的積極開發和超級摩天大樓架構的問世。『現代主義』風格的建築從芝加哥、曼克頓一直幅射到全世界。

The Seagram Building (1954-8) NYC | 紐約市的「世格姆大樓」

現代主義在其他藝術領域都有相應的發展，例如電影、戲劇、舞蹈、文學等；音樂更不在話下。1940年**奧遜威爾斯**（Orson Welles）以創意手法拍攝《大國民》（Citizen Kane－一部現代電影經典之作），改寫了好萊塢電影語言的文法。戰後歐洲在頹垣敗瓦中漸漸復元，義大利『新現實主義』（Neorealismo）應運而生，成為義大利電影的黃金年代。新現實主義著重實景拍攝，通過草根階層的故事來批判二戰後義大利的經濟不振和道德敗壞，展現了義大利精神文明的變化，包括貧窮、壓迫、不公平和絕望。最具代表性的電影是**第昔加**（Vittorio de Sica）的《單車竊賊》（Di Biciclette）。接踵而來的是法國『新浪潮』（La Nouvelle Vague）運動的興起，他們主要受到義大利新寫實主義的影響，社會寫實手法一脈相承，但不徧重負面題材，而且在演繹微妙人際關係時加入了法國式的幽默感。新浪潮電影的導演不祇是導演，更是編劇和製片。拍攝的風格特色包括剪接手法的創新，像「跳接」

，在敘事上的不連貫效果。法國新浪潮的主要代表人物包括**路易馬盧**（Louis Malle）、**楚浮**（François Truffaut，亦即香港人熟識的杜魯福）

《四百擊》的拍攝場面

、**高達**（Jean-Luc Godard）與**賈克希維特**（Jacques Rivette）等人。新浪潮電影以1959年楚浮的處女作《四百擊》（*Les Quatre Cent Coups*，形容"胡作非為"的法語成語）最為膾炙人口，也是首部獲得坎城影展獎項的新浪潮電影。

費里尼（Federico Fellini 1920 -1993）1957年的《卡比利亞之夜》（The Nights of Cabiria）是他的第二部奧斯卡最佳外語片，這部電影或者可以說是費里尼與新現實主義完全分道揚鑣的作品。電影理論家**安德烈‧巴贊**（André Bazin -被譽為「電影的亞里士多德」以區別於**米特里** Jean Mitry 的「電影的黑格爾」）曾這樣評述：「卡比利亞之夜 - 新現實主義歷程的終結」。

費里尼的《甜蜜生活》劇照

1960年的《甜蜜生活》（*La dolce vita*），費里尼與"現實"的告別更是斬釘截鐵。影片在肉慾、幻想中肆無忌憚地刻劃出一個墮落世界的全景。這部光怪陸離的電影一公映就引起軒然大波，教皇氣得拍案怒罵，梵蒂岡專門發起一場運動來抵制這部"意圖不軌"的電影，而意大利上流社會因影片對他們剝

皮剝骨地揭露而怒火中燒，左派也因費里尼遠離了社會底層而頗有微辭。1963年的《八部半》（ *Otto e mezzo*， 8½ ）中費里尼對夢的表現令人聯想到弗洛伊德的精神分析，《八部半》中時空幻化的情節被視為開啟了『意識流』（ Stream of Consciousness ）風格進入電影領域的大門。

歐洲的新現實、新浪潮、意識流和隨後頻頻出現的實驗電影向美國好萊塢這個電影王國發出了信號：電影已經不再衹是說故事的工具。

法國象徵派詩歌先驅**夏爾‧波德萊爾**（ Charles Pierre Baudelaire ）和美國 浪漫主義詩人**愛倫坡**（ Edgar Allan Poe ）被認為是現代主義文學的始祖。波德萊爾的《惡之花》（ *Les Fleurs du mal* ）第一次摒棄浪漫主義對田園牧歌生活的歌頌，轉而以憤世嫉俗的態度揭露城市的醜惡和人性的陰暗，這奠定了後來盛極一時的法國『象徵主義文學』的創作基調；而愛倫坡則倡導所謂「使靈魂昇華的美」，反自然，反說教，強調形式美和隱喻性、音樂性，這些後來都成為現代主義文學中詩歌的重要表現手法。

嚴格來說，上述兩人並不能算是真正意義上的現代主義作家，但他們的理論和創作卻是文學史上『現代主義』這一理念的雛形。

1880年前後，西方主要國家進入迅速的經濟發展和國際擴張階段，其中尤以英、法、德三國為最。工業化和城市化的進程隨之加快，極大的改變了人們的生活，尤其改變了傳統農業社會的人際關係結構。19世紀以前田園牧歌式的鄉村風光，被充斥著鋼筋水泥的巨型城市所取代，人們的價值觀、世界觀、宗教信仰等受到激烈的衝擊和挑戰。歐美社會的個人出現了普遍的疏離感、陌生感和孤獨感。現代主義文學最重要的「非人化」元素就由此而來。

發生於1914年－1918年的第一次世界大戰，對現代主義文學的重大影響是不可低估的。戰爭徹底打破了歐洲社會危危可岌的舊秩序和舊禮法，給整個歐洲帶來的巨大災難，致使敏感的知識分子，尤其是文學家和藝術家們，對資本主義的價值和倫理體系產生嚴重的懷疑，並滋生反叛情緒。

對現代主義文學產生重大影響的事件，還包括1917年爆發於俄國的十月革命。馬克思的思想在資本主義價值體系遭遇質疑的時候，一躍成為一種重要思潮，許多現代主義文學家們都直接或間接的受其影響。

二十世紀風靡全球的『存在主義』（Existentialism）哲學思潮，其最明確的倡議是**沙特**（Jean-Paul Sartre）的格言：「存在先於本質」（法語：*l'existence précède l'essence*）。它的思想影響了文學創作。例如：《罪與罰》的俄裔作者**杜斯托也夫斯基**（Fyodor Dostoyevsky 1821－1881）寫的《地下室手記》（Notes from the Underground）被美國哲學家**考夫曼**（Walter Arnold Kaufmann 1921-1980）譽為「存在主義的完美序曲」；令**卡繆**（Albert Camus 1913-1960）獲得諾貝爾獎的《瘟疫》（*La Peste* 1947）思想核心仍然是人道主義，強調人類尊嚴的重要，將存在主義的思想方向從虛無主義的險境中回轉。不過這已經超出了正統的現代主義文學的範疇，而成為『後現代主義文學』的第一個重要分支流派。

十九世紀後期舞蹈藝術家如**鄧肯**（Isadora Duncan）、**艾倫**（Maud Allan）和**洛依·富樂**（Loie Fuller）等開闢出現在稱為『表演美學』（Aesthetic for performance）和自由舞蹈（Free dance）的新形式和訓練方法。這些舞蹈家不理會古典芭蕾嚴格的動作詞彙，尤其是有限的一套芭蕾經典動作，並且為了探索動作的更大自由度而停止穿緊身胸衣和

足尖鞋。

　　二十世紀初，鄧肯覺得當時的芭蕾舞祇流於賣弄技巧的層次，缺少了感情的舒發，是精神空虛的產物。她厭棄這種陳腐的表演形式，認為舞蹈應該是隨意的活動表現，並且能夠表達出人類最深奧的思想與感情。出生在美國的鄧肯對舞蹈的想法，在當時的社會裡是難以接受的；她不顧芭蕾舞的成規、不用名家音樂，從古希臘的舞蹈中吸取靈感；捨棄華麗的舞衣，改穿古希臘寬鬆的衣服和赤腳，在舞台上跳出了現代舞的原型。

　　她所提出的舞蹈概念：「舞蹈節奏的形成是由引力定律，吸力與斥力、抗力與應力來支配。」她這個概念，也影響了芭蕾舞往後的發展。

Isadora Duncan | 伊沙黛娜‧鄧肯

　　現代舞的歷史由鄧肯帶動，發展出許多不同體系的概念與技巧，比較廣為人知的有：**瑪莎‧葛蘭姆**（Martha Graham ）強調的『收』（contraction）與『放』（release），以腹部和盆骨的運用為中心，很多都是地板動作（floor work）。

　　另外一位不能不提的是**摩斯‧康寧漢**（Merce Cunningham），他是葛蘭姆的門生。康寧漢的技巧強調肢體的線條、空間與節奏，他的舞蹈可以看見很優美的幾何圖形與線條。他相信肢體都有著自己的『線條能量』（Line of energy）而發展出簡明與自然的舞蹈動作。

　　還有一位廣為人知的現代舞大師**荷西‧利蒙**（Jose Limon）。

利蒙技巧強調身體重心與引力的運用。他的舞蹈動作是運用呼吸與身體的自然重力發動的。『即興』和『接觸即興』也是現代舞不可或缺的環節。即興（improvisation）詞如其文就是「即時興起」，沒有經過刻意編排，隨心所欲地跳出動作，憑感覺帶動身體而形成舞蹈。它注重於勘察動作與表演的關係，通過隨意的創作而促進在舞蹈中的個人自我展現。（「接觸即興」Contact improvisation 與「即興」不同的是，它必需由至少兩個人方能構成，通過互動、重心交換、連綿動作與接觸，把身體最自然的動作呈現出來。）

Body movement - Lar Lubovitch Dance Company | 肢體舞蹈動作

很多人對現代舞蹈有一種〝不夠嚴謹〞的印象，可能因為現代舞蹈著重於舞蹈的本身多於它所代表的形象（例如一隻垂死的天鵝）或所象徵的意義（例如善惡美醜）。其實如果將現代舞蹈所有流派發展出來的理論基礎和訓練技巧綜合起來，它的嚴格性並不會遜於傳統舞蹈，況且舞蹈評論家遇到〝現代〞這兩個字時，目光馬上變得銳利。

記得筆者在1980年代觀看了臺灣著名現代舞蹈團『雲門舞集』在巴黎的一場演出，翌日《費加羅報》（Le Figaro）藝術主編的評語是：「我似乎看到一群人在沙灘上嬉戲」。當然，後來『雲門舞集』在國際上得到的榮譽是不容抹煞的。

『現代戲劇』的出現顯示了20世紀在歐洲和北美戲劇文化的巨變。長期圍繞戲劇表演的理論和規範受到廣泛的挑戰，導致許多新戲劇形式的發展，包括現代主義、表現主義、政治戲劇、自然主義、現實主

義和其他形式的實驗劇。

　　沒有任何美國劇作家對現代戲劇發展的影響可以與**尤金‧奧尼爾**（Eugene O'Neill 1888- 1953）相比。他出生於戲班世家，在火車和劇院後台渡過他的童年。1916和1920年間，他的天賦終於得到發揮。他為紐約市的『普文斯鎮劇團』（The Provincetown Players）寫了幾部戲，1920年的《超越地平線》（Beyond the Horizon）贏得普立茲戲劇獎，使他的才華鋒芒畢露。其後的作品屢獲殊榮。他1942年完成的遺作《進入黑夜的白晝長途》（Long Day's Journey into Night）被認為是二十世紀美國戲劇的最佳傑作。普文斯鎮劇團也被譽為「一隊帶領美國戲劇進入新紀元」的劇團。

Eugene O'Neill 1936 | 尤金‧奧尼爾

　　時至今日，在紐約百老匯同時上演的現代舞台劇數以十計，任何一齣裡面主角的表現隨時都會成為華爾街精英茶餘飯後的話題。雖然你到倫敦時仍然可以在古色古香的哈羅皮特劇院（Harold Pinter Theatre）看到莎翁的《漢姆雷特》（Hamelet），或者到巴黎時總會遇上莫理哀（Molièrer）的《杯弓蛇影》（*Le Malade imaginaire*）正在國家劇場上演，但身為現代社會文化的一份子，想信配合了現代群舞、大合唱、大布景、以輕歌劇形式排演的《悲慘世界》（*Les Misérables*）對你還是比較吸引。

現代主義的終結

改編自雨果名著的舞台劇《悲慘世界》

　　『現代主義』不是一下子消聲匿跡的，它是在不動聲息的情況下逐漸被取代。1960年代末，反獨裁意識高漲（在社會和政治領域之外，還包括了藝術），針對威權主義的鬥爭正好衝著而來。1968是關鍵的一年，目睹了北越（北朝鮮）在越戰中的「春季攻勢」（Tet Offensive）、民權領袖馬丁路德‧金（Martin Luther King）和羅勃‧肯尼迪（Robert Kennedy）的遇刺、街頭示威遍及整個歐洲的城市，加上大眾流行文化的崛起，現代主義給人的感覺變得越來越老套，它祇好讓位給所謂的 "當代藝術" -意指 "本時代的藝術"。『當代藝術』（Contemporary Art）是一個中性術語，並不涉及先進性的問題，所以學術界較多採用『後現代主義』（Post-modernism）來表示新近的前衛藝術。後現代主義學派更加注重於倡導一套新的美學觀念。例如，他們著重於介質和風格　-重要的不是 "什麼"（What），而是 "如何"（How）；不是 "為藝術而藝術"，而是 "為風格而風格"，並強調藝術家與觀眾之間溝通的重要性。

　　說到這裡，看來是時候讓我們把現代藝術中的主要運動概括起來，勾劃出一個整體輪廓。

（1）印象派（Impressionism 1870-1880）

　　以**莫奈**（Claude Monet 1840-1926）的作品為例，印象主義由始至終都糾纏在一個幾乎不可能完成的任務中：企圖捕捉陽光和色彩的瞬間變化。他們引入了『非自然主義』的色彩效應，採用寬鬆 - 通常高度紋理化 - 的筆觸。特寫（Close-up）下的印象派繪畫很多是無法辨認的。

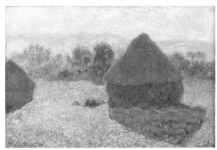
莫奈《禾桿堆》- 午間

莫奈《禾桿堆》- 黃昏

莫奈《禾桿堆》- 冬晨

莫奈《禾桿堆》- 冬雪

首度在巴黎公開展出時差點把那些少見多怪的觀眾嚇壞，煞有介事的藝術當局馬上表態，說這樣子的繪畫不是 "繪畫"，是 "印象"。但巴黎始終是巴黎，有識之士、其他現代藝術家、畫商和收藏家紛紛給予這些作品高度評價，最終成為世界上最負盛名的繪畫。而那批天才橫溢、但卻躲在巴黎郊區默默耕耘的畫家，就乾脆自稱為『印象派』。印象派對現代藝術其中的一個主要貢獻是使非自然主義色彩的使用 "合法化"，為二十世紀抽象藝術鋪平了道路。

（2）野獸派（Fauvism 1905-7）

　　來去匆匆（前後不到三年，隨即消聲匿跡）、戲劇性（展出不超過三次，包括參加秋季沙龍的那一次）、和高度的影響力（表現主義的先導者）。『野獸派』（法語 *Les Fauves* 語意含 "狂野" 或 "勇猛" ）是二十世紀率先崛起的象徵主義畫派，畫風強烈、用色大膽鮮豔，將印象派的色彩理論與梵谷、高更等『後印象派』的大膽塗色技法推向極致，不再講究透視和明暗、放棄傳統的遠近比例，採用平面化構圖、陰影面與物體面的強烈對比，脫離自然的摹仿。

　　野獸派主要由**亨利・馬蒂斯**（Henri Matisse）和「古典野獸」**安德魯・德朗**（*André Derain*）領導，代表畫家還有「水彩野獸」**勞爾・杜**

Henri Matisse, Le bonheur de vivre, 1905-6, oBarnes Foundation, Philadelphia, PA｜馬蒂斯《生活的幸福》

菲（Raoul Dufy）、「聖經野獸」**喬治・盧奧**（Georges Rouault）、「風景野獸」**烏拉曼克**（Maurice de Vlaminck）和後來成為畢加索立體主義拍檔的**喬治・布拉克**（**Georges Braque**）。野獸派畫風特色是狂野的色彩、強烈的視覺衝擊，慣用紅、青、綠、黃等醒目色彩作畫，他們吸

收了非洲、玻里尼西亞和中南美洲原始藝術的呈現方式，以單純的線條、色塊表達自己強烈的感受。

野獸派對現代藝術最深遠的影響是以色彩展現能量，不倚賴內容。

（3）立體主義（Cubism 1908-14）

『立體派』是一種嚴謹而富有挑戰性的繪畫風格，由**巴勃羅．畢加索**（Pablo Picasso 1881-1973）**和喬治．布拉克**（Georges Braque 1882-1963）共同開發的兩種變體-『分析立體主義』（Analytical Cubism）和後來的『合成立體主義』（Synthetic Cubism）。立體主義追求碎裂、解構、重新組合的形式，形成分離的畫面－以許多碎片的組合型態展現目標。立體主義藝術家以多角度來描寫對象，將其置於同一個畫面之中，以此來表達對象最為完整的形象。物體的各個角度交錯疊放造成了許多不同角度的垂直與平行線條，散亂的陰影使立體主義的畫面沒有傳統西方繪畫的透視法所造成的三度空間錯覺，且刻意反抗藝術模仿生活，不

Houses at L'Estaque │ 布拉克的作品《愛思塔克之屋》

贊同以視象錯覺來表現自以為是的所謂 ＂真實＂。背景與畫面的主題交互穿插，讓立體主義的畫面創造出一個二度空間的繪畫特色。

立體主義開始於1906年，當時畢加索和布拉克居住在巴黎的蒙馬特區（Montmartre）。他們於1907年相識。到1914年第一次世界大戰爆發之前，兩人一直非常親近地在一起工作。

法國的藝評人**路易．沃克塞爾**於1908年批評布拉克的作品《愛思塔克之屋》（*Maisons à L'Estaque*）為一堆立方體組合，「立體主義」

因而得名。這種立方體結構形式廣泛地被其他畫家借用，但作為創始者的布拉克與畢卡索，反而甚少採用。在布拉克的作品中，房屋的構建、形狀與樹木的色彩都極大地反映出受到**塞尚**的影響，直到1907年畢加索的《亞維農的少女》（*Les Demoiselles d'Avignon*）之後『立體主義』才煥發出新的光彩。

然而，許多自稱是立體主義的畫家，在藝術風格的表現上和布拉克或畢卡索大異其趣。1920年以前，他們就已經走向了明顯歧異的道路。比如『奧費主義』（Orphisme）即是立體主義的一個分支。

1910-1912年的立體主義被稱為是「分析型立體主義」（Analytical Cubism）此時畢加索與布拉克的風格與手法非常相近，以至後人難以區分。分析性立體主義

Pablo Picasso, 1910, Girl with a Mandolin (Fanny Tellier)- MoMA New York. | 畢卡索1910年的《彈奏蔓佗鈴的女子》

側重於分析、解剖物體型態，兩位藝術家都傾向於直角與直線的表現形式。物體大而顏色敦厚，向畫布外擴張。畢加索與布拉克經常運用象徵性主題，例如樂器、水瓶、玻璃、報紙與人臉等。他們的作品受到了塞尚、喬治秀拉、伊伯利亞雕塑、非洲部落藝術（即使布拉克駁斥這種說法），以及野獸派的影響。

立體主義在二十世紀的最初十年影響了全歐洲的藝術家，並激發了一連串的藝術改革運動，如『未來主義』、『結構主義』及『表現主義』等等。

布拉克與畢卡索都是不斷尋求創新的藝術家，最令人欽佩的是他

們不惜以今日之我打倒昨日之我的勇氣，孳孳不倦地尋找新的主題和空間的表達模式。還有畢卡索對正義的堅持和不與強權妥協的獨立精神，使他成為公認的二十世紀最偉大的藝術家之一。

（4）未來主義（Futurism 1909-14）

Joseph Stella, 1919-20, Brooklyn Bridge-Yale University Art Gallery｜約瑟‧史泰勒《布克倫大橋》

未來主義（*Futurismo*）是20世紀初源於意大利的藝術和社會運動。強調速度，技術，青年和暴力；以及汽車，飛機和工業城市等對象。雖然它主要是意大利的現象，但在俄羅斯，英國，比利時和其他地方卻平行發展。未來主義者在藝術的各種媒介中都有實踐，包括繪畫、雕塑、陶瓷、平面設計，工業設計、室內設計、城市設計、戲劇、電影、時尚、紡織，文學，音樂、建築、甚至未來主義的餐飲。

未來主義雖然非常有影響力，但它從『新印象派』和意大利『分裂主義』以及『立體主義』，特別是其分散形式和多重視點中大量借用。未來主義對『現代藝術』的主要貢獻是把這個運動引入畫布，把美與科學進步聯繫起來。

（5）表現主義（Expressionism 1905年起）

表現主義是二十世紀初流行於法國、德國、奧地利、北歐和俄羅斯的文學和藝術流派。1901年法國畫家**埃爾韋** （Julien–Auguste Hervé）為了表明自己繪畫有別於印象派而首次使用此詞。後來德國畫家也在章法、技巧、線條、色彩等多方面進行了大膽的創新，逐漸形成了表現主義派別，並且發展到音樂、電影、建築、詩歌、小說、戲劇等領

Franz Marc-*Der Turm der blauen Pferd* │ 弗蘭茨·馬爾克 1913年作品《藍馬之塔》。 此畫於1945年失蹤

域。

　　表現主義藝術家通過作品表現內心的情感，忽視對象的形式，因此往往表現出對現實的扭曲和抽象化。

　　儘管在後印象派畫家如端納、梵高和高更的作品中已看到了表現主義風格的端倪，但真正被定格是在戰前德國的兩個表現主義藝術家組織：『橋社』（*Die Brücke*）和『藍騎士』（*Der Blaue Reiter* - 一個因受到慕尼黑新藝術家協會排斥而組成的藝術家團體，其中大部份是俄裔畫家）。代表人物有**克爾希納**（Ernst Ludwig Kirchner 1905-1913）、**施米特-羅特盧夫**（Karl Schmidt-Rottluff 1905-1913）和**海克爾**（Erich Heckel 1905-1912）等。這群表現主義者從民間藝術和原始藝術中得到啟發，並受到梵高等人的影響，創作時強調必須表現畫家個人的想像和趣味，反對一味模仿自然。不過他們的作品間或帶有象徵主義傾向。

Vassily Kandinsky 1923- Composition 8, Musée Guggeheim New York │ 康丁斯基《構圖8號》

　　康丁斯基（Wassily Kandinsky 1866-1944）所率領的『藍騎士』繪畫風格表現在使用艷麗、對比強烈的顏色，有意識地簡化作品中的形象，避免過多的細節處理。他們的油畫作品有著木版畫似的風格，銳利的線條及大膽的構圖。除了油畫，『橋社』的成員也創作木版畫，石

版畫及水彩畫作品。他們的繪畫主題集中在都市生活，小劇場中的情景畫，運動、舞蹈、沐浴中的人體以及風景畫。

表現主義對現代藝術的主要貢獻是普及繪畫和雕塑中主體性的觀念，並表明在他們的藝術畏表現中可能合理地包含主觀的扭曲。

（6）達達（Dada 1916-24）

『達達』（Dada 或 『達達主義』 Dadaism）是一場興起於一戰時期的蘇黎世，涉及視覺藝術、文學（主要是詩歌）、戲劇和美術設計等領域的文藝運動。

達達的創始人是括雕塑家（Jean Arp 1887-1966）和羅馬尼亞詩人和活動家 **崔斯坦‧查拉**（Tristan Tzara 1896-1963），活動包括公開集會、示威、出版藝術及文學期刊等。在達達主義者的出版物中，充滿著對藝術、政治、文化的熱情洋溢的評述和見解。

Tristan Tzara par Robert Delaunay, 1923 ｜ 迪魯尼《查拉畫像》

達達的主要特徵包括：追求清醒的非理性狀態、拒絕約定俗成的藝術標準、幻滅感、憤世嫉俗；追求無意、偶然和隨興而做的境界等等。這場運動的誕生是對的第一次世界大戰（1914-1918

1917年第一期《達達》期刊封面，查拉主編

）的野蠻行為的一種抗議。達達主義者堅信是中產階級的價值觀催生了第一次世界大戰，而這種價值觀是一種僵化、呆板的壓抑性力量，不僅僅體現在藝術上，還遍及日常生活的各方面。達達作為一場文藝運動持續的時間並不長，波及範圍卻很廣，對二十世紀所有現代主義文藝流派都產生了影響，包括超現實主義和激浪派。

嚴格來說，達達並不是一個成熟的文藝流派，而祗是一種過渡狀態的文藝思潮，其藝術理念不具任何建設性，而是建立在對舊秩序的毀滅的基礎上，因此勢必無法長久。但正因為達達主義激進的破舊立新觀念，20世紀大量的現代及後現代流派得以催生並長期發展。沒有達達主義者的努力，這些是很難實現的。

　　關於「達達」一詞的由來，歷來眾說紛紜。有些人認為這是一個沒有實際意義的詞，有一些人則認為它來自羅馬尼亞藝術家查拉和詹可頻繁使用的口頭語「da, da」，在羅馬尼亞語中意為「是的，是的」。最流行的一種說法是，1916年，一群藝術家在蘇黎世集會，準備為他們的組織取個名字。他們隨便翻開一本法德詞典，任意選擇了一個詞，就是「dada」。在法語中，「達達」一詞意為兒童玩耍用的搖木馬。因此，這場運動就被命名為「達達主義」，以昭顯其隨意性，而非一場一般意義上的「文藝運動」。

（7）超現實主義（Surrealism 1920年起）

　　『超現實主義』是在法國開始的文化運動，直接源自達達主

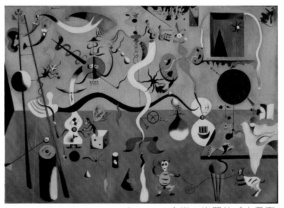

義，1920年至1930年間盛行於歐洲文學及藝術活動中。其理論背景為**弗洛伊德**的精神分析學說和**帕格森**的『直覺主義』（Neointuitionism）理論，強調直覺和下意識，這與傳統對藝術的看法有天壤之別。

Le Carnaval d'Arlequin 1924 Jean Miro｜尚‧米羅的《小丑嘉年華會》

超現實主義藝術家將無意識作為釋放想像力的手段。他們蔑視理性主義和表面的現實主義，認為理性思維壓制了想像力。他們也受到**馬克思**的影響，希望精神力量能夠揭示社會矛盾，激發革命。超現實主義者鼓吹的無意識思想和他們對神話和原始主義的興趣，繼續鼓動他們塑造出後來的更多藝術風格，而這些風格到今天仍然具有影響力。

人們對這場超現實主義運動瞭解得最多的是他們的視覺藝術作品和超現實主義文學作品。為了表現與真實世界的扭曲或矛盾，他們也常常採用精細而寫實的手法來表達超現實的世界，還發明了許多利用無意識去表達自我的繪畫技法，製造出讓人感到不安，覺得不合邏輯的意象，把日常的東西變為怪異甚至出現幽默的效果。

作家**安德烈・布列塔尼**（Andre Breton 1896-1966）1920年在巴黎發動的超現實主義運動，到了1924年以後蔓延至各個領域，最終影響全球多個國家及語言地區的視覺藝術、文學、電影和音樂，乃至政治思想、哲學及社會學理論。

雖然超現實主義者大多來自崇尚虛無主義的達達運動，但與達達不同，它既不是反藝術也不涉政治。超現實主義畫家使用各種方法 - 包括夢想、幻覺、自動或

Top Left: Paul Eluard, Jean Arp, Yves Tanguy, Rene Clevel
Bottom Left: Tristan Tzara, Andre Breton, Salvador Dalí, Max Ernst, Man Ray (1930) | 超現實主義運動成員1930年在巴黎的合照，前排中間的是撒爾瓦多・達利。

隨機圖像。超現實主義對現代藝術的主要貢獻是產生一種令人耳目一新的圖像，這些圖像是否單純是非理性表現是值得懷疑的，但超現實主義的藝術絕對是有趣和耐人尋味。

（8）抽象表現主義（Abstract Expressionism 1948-60）

『抽象表現主義』是一種廣泛的抽象繪畫風格，由美國藝術家牽頭，二戰剛剛結束時在紐約發展起來，因此也被稱為『紐約畫派』。它有兩個主要類型：由**傑克遜‧波洛克**（Jackson Pollock 1912-1956）主導，創作形式非常活潑的「手勢畫」（Gestural painting）；另一種是被稱為「色域」（Colour Field）、更加被動、以情緒導向式創作的繪畫，由**馬克‧羅斯科**（Mark Rothko 1903-1970）主持。

抽象表現主義不以描繪具象為目標，通過點、線、面、色彩、形體、構圖來傳達各種情緒，激發想像，啟迪人們的思維。與表現主義、歐洲抽象圖騰的包浩斯、未來派和立體派等都作出了呼應。

美國藝評家**巴爾**（Alfred Barr）1929年

Jackson Pollock, No. 5, 1948 private collection. | 波洛克的《5號》

在評論**康定斯基**（Wassily Kandinsky）的作品時派生了「抽象表現」這個詞語。康定斯基的作品表達了繪畫的情感強度，具有自我表徵、反叛、無秩序、超脫於虛無以及逃避

Willem de Kooning-Woman V, 1952–1953 威廉‧庫寧《女人5號》

現實的特性，也有表達對未來憧憬的作品，而抽象表現主義作品大都具有同樣的特色。

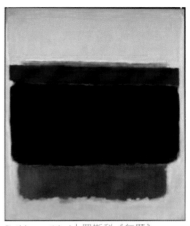

Rothko-untitled｜羅斯科《無題》

1943-1944年紐約畫廊、美術館相繼舉行美國抽象藝術家的畫展，抽象表現主義運動變得非常活躍，開始脫離歐洲走向自身開創的前衛藝術領域，與一度是全球現代藝術中心的巴黎分庭抗禮。

抽象表現主義對現代藝術的主要貢獻就是將抽象普及化。以波洛克為例，他通過發明一種被稱為「動作畫」（Action painting）的新風格展示構圖的解放性；羅斯科方面，則以大面積的色彩顯現情感力量。

（9）波普藝術（Pop Art 1950-60）

『波普藝術』（又譯為「普普藝術」或「通俗藝術」），是一個探討通俗文化與藝術之間關係的藝術運動。

波普藝術運動是1950年代中期在英國興起的，後來瘋傳美國。它的基本概念是：藝術家的態度代表著藝術，而不是藝術作品的本身。

波普藝術挑戰傳統，聲稱使用串聯製作的流行文化

Sculpture LOVE (detail) by Robert Indiana-LOVE Park, Philadelphie.｜羅拔‧印地安納的波普雕刻《愛》

視覺元素，與美學的觀點本質上是相鄰的，因為波普藝術將素材抽離內容，並把對象隔離或者重新結合以啟發思考。波普藝術的意念更多地表現在藝術家對作品的態度上，而不是作品本身。

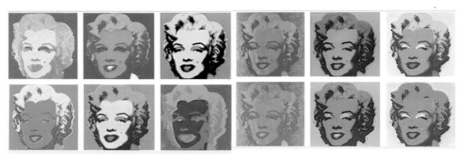

ANDY WARHOL | 安迪·懷荷的《瑪麗蓮夢露》

ROY LICHTENSTEIN | 來爾·列支登士坦《紐約》

RICHARD HAMILTON | 李察·漢密爾頓《這就是明天》

波普藝術一如流行音樂，旨在使用大眾文化元素，例如名人圖像、商標、通俗漫畫等來對抗精英文化，以諷刺形式標榜＂平凡＂或＂媚俗＂。波普藝術運動的其中一個特色是藝術家不避諱使用機械和技術手段來覆製作品。他們大部分作品被認為是不協調的，因為當中的意念和實踐的形式使得一些人難以理解。

從意識型態和社會發展的背景來看，波普藝術在1960年代以來一直反抗當時的權威文化和＂高

調〞藝術，不但針對傳統學院派，也同時具有否定現代主義藝術的成份。虛無主義、無政府主義是普普藝術的精神核心。

『波普』和『簡約主義』（Minimalism）被認為是現代藝術運動的尾聲，也就是『後現代主義』的前身，甚至是後現代藝術的雛型。

1957年，**漢密爾頓**（Richard Hamilton）為波普下了定義：「流行的 - 面向大眾而創作；瞬間的 - 短期方案；可隨意消耗的 - 易忘；廉價的 - 批量生產；年輕人的 - 以青年為對象，詼諧風趣的、性感的、惡搞的、魅惑的，以及大商機」。

波普對現代藝術的主要貢獻是，驗證了好的藝術可能是低調平凡的，也可以是任何東西。

Barcelona Head par Roy Lichtenstein. │《巴塞隆納之頭》

第十章
美學的邂逅

當我第一次聽到那首家喻戶曉，民族主義色彩甚濃的歌曲《龍的傳人》時，其中有一句（如果我沒記錯）是這樣的：「遙遠的東方有一條龍...」我馬上奇怪地問自己：為什麼唱這首歌的人會說自己身處的地方是 "遙遠"？

我們此刻正在談論藝術欣賞，甚麼主義、甚麼風格...也不經意地墜入了一種本位意識：以西方立場看世界。

10.1 遙遠的非洲

在不同的文化歷史背景下自然會產生不同的美學觀念，人類對美的感知是有共通性的，這可能是基於因感官反應所產生的愉悅有原始共性。

當歐洲殖民主義先驅第一眼看到非洲土著的文物時，馬上著迷。這不是因為他們對非洲藝術有深刻的瞭解，也不祇是好奇心使然，其

Gabon Fang peoples Wood Scukture 19C-
The MET｜非洲加彭土著木雕

實在此之前他們對非洲文化是一無所知的。但十一世紀的歐洲人基本上都有某種程度的美學概念，他們是以自己的審美眼光去看待這些非洲文物，剛巧這些工藝作品的形態、線條和顏色在表現上完全附合了歐洲美學原則的要求，加上形式和風格的獨特，一種異國情意（Exoticism）也跟著悠然而生。相反，當西方傳教士向非洲部落土著展示一些宗教圖畫和閃亮的金屬器物時，他們也

會有相似的反應，甚至在友善的氣氛下會不期然地伸手去觸摸。

正如上面說過，非洲原始土著在工藝製作上的抽象表現形式，在西方『抽象主義』運動還沒有開始之前已經被採用，現在那種具有非洲風格的粗獷活潑線條和鮮麗奪目的色彩可以在眾多的西方現代藝術作品中看到。在不同文化的接觸中所產生的互相影響顯而易見，地理位置越接近，文化接觸就會越頻繁，文化特質就會越相近。

19th-century Fang mask-
MoMA | 中非面具

Pablo Picasso, 1907, Head of a
Sleeping Woman | 畢加索《睡著
的女子》

在20世紀初期，傳統非洲雕塑的美學在歐洲藝術家中形成了強大的影響力，在現代藝術的發展中形成了前衛。在法國，亨利·馬蒂斯，畢加索和他們的巴黎學派朋友將非洲雕塑中人物的高度風格化處理方式，與高更後印象派作品的繪畫風格相融合，衍生出畫面平坦、色調生動、和立體派形式的創新風格，這有助於界定早期的『現代主義』。雖然這些藝術家甚麼也不知道他們遇到的中非雕塑的原始意義和功能是什麼，但他們立即認識到作品中精神方面的意義，並將這些質素改編成超越西方藝術自然主義定義的表現形式，在自己的作品中顯示。上面這幅19世紀的中非芳格（Fang）面具與畢加索在巴黎之前的《阿維雍少女》（*Les Demoiselles d'Avignon*）風格相似。

10.2 更遙遠的日本

　　繪畫藝術在古代日本的貴族階層中一向被受重視，藝術家受到尊重和得到相當高的待遇。但在明治之前的日本，民間仍然是處於一個儉樸的社會型態，個體的漁、農和手工藝所得到的收入僅足糊口，那些受到上流社會珍視的藝術品，對他們來說是可望而不可及。但到了江戶時代　(1603～1867年間，也稱作德川幕府時代) 興起了一種獨特的民間藝術－『浮世繪』。它是典型的花街柳巷藝術，主要是描繪民間的日常生活、風景和劇藝的場景。這些活潑生動、題材貼身的繪畫滿足了普羅大眾對藝術的志趣。浮世繪本來是日語稱為『錦繪』的手繪作品，但因為廣受歡迎，畫商便以彩色木版印刷來大量生產，售價因應

浮世繪 - 喜多歌川磨 《鏡前化妝》

成本的下降而普及化，還造就了一批專門售賣浮世繪的商販。於是民間家家戶戶的牆壁上都掛著一幅浮世繪作為門時尚裝飾。

　　浮世繪的普及化並沒有影響它本身的藝術質素，相反地藝術家從中得到更大的發展空間。最主要的原因是上層社會並沒有因為浮世繪受到平民的青睞而對它不屑一顧。藝術家為了提升這些原本是 "風俗畫" 的藝術價值，在創作中更注重美學原則和高尚的品味。其中一個表現最

出色的是**葛飾北齋**。

　　葛飾北齋（Katsushika Hokusai 1760-1849），日本江戶時代的浮世繪畫家。北齋早期所描繪的作品，主要以風俗畫和美人畫為主，而此時則開始逐漸轉向風景畫。其實關於浮世繪中的風景畫創作，北齋並不是第一人。**奧村政信**、**歌川豐春**、**司馬江漢**等人都創作過風景畫，而北齋則結合以前諸位大師的創作經驗，為浮世繪風景畫的打開了一個新的局面。

　　進入化政時代，由於市民對浮世繪的需求大增，以及板畫技術的日趨成熟，使得浮世繪創作進入了黃金時代。而葛飾北齋也迎來了他的第二個創作高峰期，他一生中的兩個最大成就都是在這一時期完成的，一個是《北齋漫畫》，另一個便是《富嶽三十六景》。

　　文化7年（1810年），北齋出版了一些繪畫技巧的範本書冊，其中《北齋漫畫》示範了描繪各種形象時使用的各種方法和科學原理，並且對人物造型更有深入的研究，示範的內容非常豐富，包括江戶時代的生活、動物、昆蟲等。約４０００張。據說，才出版了全部的１５冊。這部洋洋大觀一共十五卷的美術叢書，直到北齋去世以後足足花了６４年的時間才完成出版，它對後世的影響極大，現代日本漫畫大師宮崎駿也承認他的漫畫創作風格很大程度上是受《北齋漫畫》影響。

　　文政末年到天保初年，七十歲的北齋陸續創作了《富嶽三十六景》共四十六幅，這是被美術界一致推崇的曠世之作，其中以《神奈川

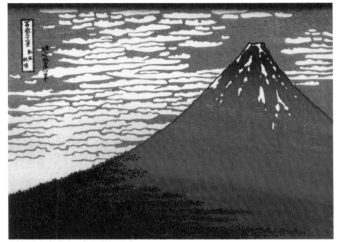

富嶽三十六景之《凱風快晴》

《富山越龍》

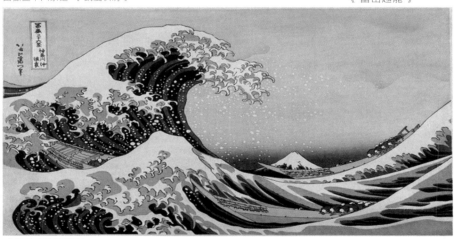

《神奈川衝浪裡》

衝浪裡》、《富山越龍》和《凱風快晴》最為有名，在任何一部介紹日本繪畫的書中我們都可以看到它們，並可以讀到對於這些作品的高度評價。著名美術史學家**秋山光**和認為，這幾幅作品是日本繪畫過去的所有成就的一次綜合再現。葛飾北齋還是入選「千禧年影響世界的一百名人」中唯一的一位日本人。

　　1853年和1854年美國海軍的佩里中校帶領一支先進的西方炮艇在日本沿海展示了先進海軍的力量，以耀武揚威的聲勢迫使日本向西方開

放口岸，簽訂外交和通商協議，使到日本和西方國家之間的商貿和民間交往開始頻繁。

最早引起西方藝術界注意的是稱浮世繪四大家的**多川歌麿**、**北齋**、**廣重**、**和寫樂**，他們的作品在法國藝術界引起廣泛興趣。1867年巴黎世博會舉辦了歐洲第一個日本版畫展覽，浮世繪所受到法國人的歡迎程度是意料不到的。當時在山巴黎光是售賣浮世繪的畫店就有二十多家。

1872年法國人對日本的興趣更加高漲，藝術評論家菲利普·博迪提出了〝日本主義〞的概念，這說明浮世繪在歐洲藝術領域已經正式佔有一席之地。

法國印象派興起的〞19世紀的90年代，正值明治維新的高峰期。當時日本各方面都在向西方學習，沒有想到已有兩百年歷史的日本通俗藝術，卻先一步反過來影響了歐洲藝術。

由日本進口的茶葉包裝紙上常印有浮世繪畫作，浮世繪畫的用色、線條、明暗、布局很快吸引了許多西方畫家的注意，尤以印象派畫家最為激賞。

印象派（Impressionnisme）的命名源自於莫內於1874年的畫作《印象·日出》，遭到學院派的攻擊，並被評論家路易·樂華(Louis Leroy)稱作『印象派』，挖苦這些作品祇是〝印象〞而非正統藝術。（參看第385頁）

印象派畫家本來就是藝術變革的先驅，他們看膩了幾百年傳統的寫實主義的歐洲繪畫，自然對浮世繪這種來自神秘東方的藝術產生狂熱。1865年法國畫家布拉克蒙將從日本進口的陶器包裝紙上的《北齋漫畫》介紹給印象派友人看，引起了許多迴響。馬內、竇加、莫內等畫

家都收藏了不少和風畫作，這些作品所顯示的正是他們一直追尋的鄉土、地道、和樸實的描繪，完全看不到西方傳統學派的矯揉造作作風。這種風格也開始影響當時的印象派畫家，例如馬內的名作《吹笛少年》

Le Joueur de fifre｜馬內的《吹笛少年》

（ *Le Joueur de fifre* ）即運用了浮世繪的技法。後印象派代表畫家梵谷可能是著名畫家中受浮世繪影響最深的一位，他創造了*Japonaiserie*一詞來描述日本藝術的影響力。梵谷直接以油彩臨摹過多幅浮世繪畫作，並將浮世繪的美術元素融入他之後的作品中，例如名作《星夜》中的渦卷圖案即被認為參考了葛飾北齋的《神奈川沖浪裏》。無獨有偶，在音樂方面，印象派作曲家德布西也受到《神奈川沖浪裏》的啟發，創作了交響詩《海》（ *La Mer* ）。

神奈川沖浪裏

Starry Night｜《星夜》

　　除了印象派之外，1867年巴黎世界博覽會中展示日本的裝飾藝術後，這股熱潮也擴及到室內設計的領域，而後更影響了新藝術運動的展開。另外，LV品牌創始人路易·威登所設計的帆布花紋一般認為其靈感也是來自日本的家族紋章風格。

後印象派中另一位與梵谷不相上下的和風狂熱者應該算是莫奈。他不但滿室浮世繪，還在自己的蓮花池上建了一渡日本木橋。這個還不算，他不知從那裡弄來一套和服，竟然叫太太嘉蜜兒（Camille）穿上，手拿著紙扇，給他當模特兒畫了好幾幅畫。

Madame Monet en kimono (La Japonaise) | 穿著和服的莫奈太太，畫作名為《日本婦女》

Monet -Japanese Footbridge 1893 | 《日本橋》

回看日本，他們派到歐洲去學習西洋繪畫的藝術家以及財力雄厚的收藏家，正好與印象派交叉相遇，把大量的印象派藝術品引渡回日本，造成日本人最先接觸的西洋藝術就是印象派作品，印象派畫家又喜歡畫日本題材，這種種複雜的因素，與日本人非常迷戀印象派有著密切的相關。

10.3 近在咫尺的中國

日本江戶時期，民間充斥著低俗的文化氣紛，有識之士提倡以『漢學』來加以抵制，講求意景和韻律規範的『漢詩』因此重新受到重視。崇尚儒家美學的風氣一直延續到近代，例如日本近代文學史上享有很高地位的夏目漱石（1867-1916），被稱為〝國民大作家〞。他的作

品仍然是以儒、道思想為基礎，屢屢在著作中彰顯其卓越的漢文修養。直至修善寺大患，漱石在臨終之前仍有漢詩留世。由此可見漢詩在日本文學中的重要地位。（夏目漱石本名夏目金之助，筆名漱石，取自《晉書》孫楚語 "漱石枕流"）

　　18世紀的中國也不能獨善其身，一旦門戶開放，就得面向世界。任何文化、經濟、政治、軍事上的優劣長短都得暴露在世人目光之下。但中國當時正處於康乾盛世，能夠向外展示的總是正面多於負面，尤其是文化方面。這時正逢歐洲的啟蒙運動進行得如火如荼，主張開放和提倡人文主義精神的哲學家當然不會把中國的儒道文明拒諸門外。加上法國『太陽王』路易十四的廣賢納士，志在四方，中國文化便在歐洲受到前所未有的重視。飲中國茶，穿中國絲綢，談論中國詩歌便成為18世紀法國乃至整個歐洲的貴族名媛們所熱衷的生活方式。

　　在當時，擺放中國瓷器是歐洲家庭的身份象徵，任何宮殿倘若沒有青花瓷，就不能稱之為完美。優質的景德鎮瓷器，精緻的鑲嵌傢具更是奇貨可居。那時候貴族們開始通過進口商直接向景德鎮定購，請中國陶匠在瓷器上繪上天使和家族徽章，甚至模仿西洋名畫。　除了瓷

18世紀油畫- 描繪一群穿著中國服裝的西洋學者。

中國打扮的西洋婦女。

器，還有屏風、箱櫃等大件漆器也享譽全歐洲，法國著名作家塞維涅夫人就是在一個羅鈿鑲嵌的中國漆器五斗櫃中，寫出了她有名的數十封致女兒的信。由於家具運輸代價大，歐洲工匠們也開始競相仿製。

還有茶葉，最早是荷蘭東印度公司1650年從日本引入歐洲，後來飲茶之風遍及歐洲王室和上流社會，18世紀已成了英國人的生活必需品，被譽為「所有醫生公認的最佳飲料」。

這股中國熱的熾烈程度難以想像，以至於歐洲上流社會連坐轎子也引為潮流。1700年的凡爾賽宮舉行了以「中國之王」命名的盛大舞會，國王路易十四隆重登場時，就坐在一頂中國式的轎子裡。這還不夠，法國貴族嫌轎子太慢，於是和馬車結合起來，改造成了轎式馬車。

除了日常衣食住行的中國熱，還有文學戲劇方面的中國熱，最熱的一部文學作品，當屬《趙氏孤兒》。據說伏爾泰讀到《趙氏孤兒》後，心潮激盪，久久不能平靜。他花了數月時間閉門寫作，完成了五幕悲劇的《中國孤兒》。1755年8月20日在巴黎首演，萬人空巷，當天票房竟高達4717里弗爾，是平日票房的4-5倍。說起戲劇，你能想像18世紀下半葉巴黎鬧市的王皇家劇場上男女老少在觀看被稱為「中國影子」的皮影戲嗎？

這股瀰漫18世紀法國乃至歐洲的中國熱，主要是東西方貿易往來的頻繁，之前歐洲人對中國的印象就是一部《馬可波羅遊記》，後來隨著利瑪竇等一批傳教士帶來的信息而稍微明朗。

還有大批學者全方位地研究讚嘆中國，其中最著名者當屬**萊布尼茨**，這位堪稱發明了微積分而與牛頓爭執不休的哲學家，因為坊間流傳萊布尼茨受《易經》啟發發明了二進位而被為人熟知。萊布尼茨是位熱衷科學的學者，他極度渴望與中國進行全方位的科學交流，建議在中國

建立科學院，學習中國隱匿在百工技藝中的經驗學問。

　　還有伏爾泰，對中國全面讚頌，論及中國的著作將近80種，他這樣稱頌中國：

　　「如果說有些歷史具有確實可靠性，那就是中國人的歷史。」

　　「不像埃及人、希臘人，中國人的歷史書中沒有任何虛構，沒有任何奇蹟，沒有任何自稱半神的人物。這個民族從一開始寫歷史，便寫得合情合理。」

　　「在別的國家，法律用以治罪，而在中國，其作用更大，用以褒獎善行。若是出現一樁罕見的高尚行為，那便會有口皆碑，傳及全省。官員必須奏報皇帝，皇帝便給受褒獎者立碑掛匾。」

油畫描述法蘭西學院院士達朗貝在沙龍上朗讀《中國孤兒》（改編自《趙氏孤兒》的故事）

　　「一萬三千六百名官員管理著一億五千萬人民，他們分屬於不同的部門，這些部門的上面是六大部，六大部則同受一個最高機構的監

督。一想到這些我就情不自禁地異常興奮。」

那麼，18世紀法國何以會發生這麼一場〝中國熱〞？

這件事似乎和法國啟蒙運動崇尚『開明專制主義』的傾向有關。眾所週知，開明專制主義的主要鼓吹者**伏爾泰**就是一個典型的中國迷。這位睥睨一切傳統權威的思想家，對於孔子非但不敢小覷，反而推崇備至。他把孔子的畫像掛在家中供仰，並以儒家思想文化為武器，抨擊歐洲基督教的一神教專制。在他心目中，奉行儒學的中國是開明專制君主制的典範，那裡有真正的信仰自由，佛教、道教、喇嘛教都可以自由傳播，大家相安無事，政府只管社會風化，從不規定國民的宗教信仰。他還說中國人是〝所有人類中最理性的人〞。顯然，伏爾泰推崇中國的儒學文化，主要就是看到其中有一種在當時歐陸現實中難得見到的一種自由精神－宗教寬容。

『重農學派』的重要代表人物**魁奈**則是另一位有名的中國迷。他幾乎言必稱孔，對奉行儒學的中國文化和政治體制頌揚備至，認為中國是符合自然秩序的完美楷模。他於1767年寫就了《中國專制制度》一書，由此為自己贏得了〝歐洲孔夫子〞的雅號。重農學派為何推崇中國儒學？關於這個問題，有學者作過比較深入的研究，但重點是研究儒家思想對西方近代自由主義經濟思想的影響，強調了它補充了法國重農學派理論的不足，並由法國重農學派和亞當‧斯密學說的關聯，進一步突顯了儒家思想對整個西方近代經濟思想的意義。這其實是儒家學說對整個歐洲啟蒙運動（包括別具一格的蘇格蘭啟蒙運動）影響的主要部份。

但如果從政治文化的角度來分析，那麼更值得我們重視的，還是**托克維爾**的有關看法。托克維爾認為，重農學派之所以推崇儒學，是因為從中發現了他們所特別珍視的〝平等〞價值。由於這種價值在四周無

法找到，他們便把眼光投向了遙遠的中國，結果發現那裡早已有了這樣類似的東西，表現在：中國的 "專制君主大公無私，一年一度舉行親耕禮，以獎掖有用之術；官職均須經科舉獲得，祇把哲學作為宗教，文人奉為貴族。看到這樣的一個國家，怎不教他們嘆為觀止，心馳神往。

此外，按照法國文學批評家**居斯塔夫・朗鬆**的看法，中國儒學之所以18世紀在法國廣受歡迎，主要是其道德觀迎合當時法國人的精神需要－那是一種既非宗教教條強加於人，又非由超然原則演繹而成的道德觀，它與客觀實際的現實生活相聯，能讓一般人較容易做到。中國的政治體制又是和儒家道德原則結為一體，這種政治與道德的統一，也為對現實不滿的法國人提供了一種榜樣。

當然我們也知道，伏爾泰和魁奈等啟蒙學者所了解的儒家文化並非儒家的真面目，至少不是全部。事實上儒家文化在他們那裡，很大程度上是被不切實際地理想化。此外，也並不是所有的啟蒙思想家都像他們那樣迷戀中國，比如**孟德斯鳩**和**盧梭**就曾毫不客氣地批判過中國文明帶有專制，愚昧特徵的某些方面，而且相形之下，他們的看法要顯得客觀，準確得多。然而，如果就此認定西傳的中華文明對於啟蒙運動實際上毫無積極意義，卻也有失公道。實際上伏爾泰等人對儒家文化的 "誤讀 "產生過某種程度的積極效果－也就是說，儒學當中本來比較含糊，隱晦，而且在實踐中又長期被扭曲，遮蔽了的一些普遍價值被清晰化和突顯出來，而且被看成東方文化的一個重要代表。

結語
當面對一件現代藝術品

開始寫本書的時間是在2016年間重訪紐約大都會（The MET）、現代藝術（MoMA），倫敦大英（The British）、泰特（Tate modern），巴黎羅浮宮（Le Louvre）、龐比杜中心（Centre George Pompidou）等藝術博物館之後。

基於時間所限，本來的構思是言簡意賅的一本小冊子。但期間發生的許多社會現象令我不得不將藝術的原委作不厭其詳的贅述。其中的一個例子是：2017年初當時的香港政務司司長，現任中國香港特別行政區首席行政長官的林鄭月娥女士。她代表香港政府到北京出席故宮博物院在香港設分館的簽約儀式時，身穿一件類似小鳳仙裝的大紅錦繡上衣，很明顯是刻意配合中華文化盛事的場面氣氛。無可否認，這種姿態完全是一種善意的安排，但同時也顯示出她對藝術文化和博物館從中所擔任的角色和所起的作用有很大程度的誤解。

一個社會所表現的精神面貌和品質大部份取決於民眾的美學修養。另一個令人驚訝的例子是：一位好朋友向我展示一幅肖像油畫圖片；肖像是一位重要現代人物的夫人，畫得可算維妙維肖，彷如照片。本來，畫家吹噓自己的作品是無可厚非的，但他竟然將這幅自己的畫作與達文西的《蒙羅麗莎》相提並論，說股王巴達菲曾經提出天價企圖收購不遂，因為它屬於國家級珍藏，正如《蒙羅麗莎》一樣。

我可以肯定，這位畫家對《蒙羅麗莎》是一知半解的。我不知是否可以向他解釋，達文西這幅作品的藝術價值與它的 "維妙維肖" 是沒有多大關係的。如果他對歐洲的『人文主義』精神有所認識、瞭解『黑暗年代』的歷史源由和『文藝復興』對歐洲文化的重大意義，他就不會

有隨意觸碰《蒙羅麗莎》的念頭。

　　『現代藝術』的豐富程度超越了以往任何一個時期。生活在現代社會，它隨時與你擦身而過，與你的精神生活息息相關，也是心智能量的主要來源。除非你對現實以外的任何事情都莫不關心，或者你認為錯過的祇是一些你不認識的事情，無須理會...。

書名：當我們面對一件現代藝術品
When Coming Face to Face with a Modern Art
Quand vis-à-vis avec une Oeuvre d'Art Moderne

國際書號：ISBN 978-6988-678183-0-4

出版日期：2017年九4日 香港

出版人：陳錫灝 Email:chanalan@hotmail.fr P.O. Box 75958 :Mongkok Kowloon Hong Kong.

出版顧問：陳仁付 Email: yfpierre@gmail.com

網址：alanskchan.com